U0054567

木與夜孰長

陳傳興　著

目録

序——木與夜孰長？

木與夜孰長，墨家與名家互爭之悖論，墨經在這後還有另一個悖論，智與粟孰多？這些悖論常見之解都說這是異類謬比的詭詞。樹木如何和黑夜比長短，詩或寓言還有可能，絕不可能是實物指稱比較。比較長短，是尺度廣延，還是時間。如果時間向度算進去，木與夜孰長？

收在書裡的文章大多數是發表在上世紀，世紀——多長的時間；這些學術論文。冷僻生硬可想而知，但尚不會不近人情。也有一些短文畫評，稍可讀。有朋友問為何要出版這些舊文，給個理由。言下之意，他擔心這樣作會不合時宜。確實是，有幾篇是真的貼著現實，戴上時間水痕，還好，文裡說的談的都比較像寓言而不像時評。姑且稱之為黏滯社會的寓言。黏滯社會，我用這詞稱呼此時此地，我們這個時代。黏滯係數越大，社會動力就越小，就算有什麼多

大的內外變動推力，就是不動不變。

其實如果要找個什麼樣的概念能貫串這些五花八門、難以歸類的文章，心裡第一個想到的是「哀悼」。〈憂鬱與哀悼〉，借自佛洛伊德經典，剛好銜接自己前一本文集。

回顧這些舊文，前後延續將近二十年，要說真的能完全記起當時的思想狀態、書寫情境，那是有些欺人。倒是記得很清楚：二十年的前半段，也是書中大部分文章發表的年代，上個世紀末，個人對所謂學術志業尚有些希望，說不上熱情，比較接近一種知識衝動。自我期許也高些。總是想作點跟個人自我反思有關的東西，幻想能否建構出較為嚴謹明確的論述體系，也異常厭倦學院政治和制化語言遊戲。文集中的學術論文多少反映出這樣的態度，某種曖昧無奈的狂熱與疲倦。造就了這些文論總有種「計畫」、「導論」色彩，好像要開向某個未知世界境域。

未完成，縫隙。韓愈研究最為明顯，原先打算從這兩篇處理古文宗師樞紐人物的自我死亡與主體觀看課題進入，去探討「死亡書寫」、「書寫死亡」，墓誌銘研究，才起頭就中斷。然而也是從〈畫記〉研究分析中發現中國繪畫的數化空間問題，重新點燃休眠的「畫論」冒險，〈詩是一根煙斗〉（和未在此出現的中譯傅柯《這不是一根煙斗》浮掠想像的谿山代數風景，問題地貌的曲折困厄，又再度讓剛燃起的好奇探索復熄，輕撫轉成低吟暗流，代數假想重冒出地表，就不知會是短暫噴湧，還是源流不斷。

語言與延遲現代性、主體取消是文集另幾個關心的問題。語言，曾經是我在國外學習一直伴隨不離的影子。學習外語讓我重回幼童學語階段，連日常基本溝通都有困難。符號學、語言學這些彼時時興的學術論述讓語言幻化成更大的魔障，更堂而皇之占據思想的每個角落、暗處。逼得我連脫身遁逃的念頭都生不出來。〈銘幽〉跨越語言的一代的〈種族論述與階級書寫〉，孤島中的〈子夜私語〉，前衛獨造的〈桌燈罩〉；都是我在尋求語言庇護，希望能被他們迎納去躲過無所不在的語言幽靈，語言喧囂。聽位。

〈人間隔離〉點出我彼時正進行中的思想轉移，倫理與精神分析所開啟的無意識場域，我回首觀望的遠方。思想意識遠揚是一回事，此時此地由不得人盲視不見，逼視（也被逼視）當下處境；驚訝發現那個在西方已被放逐、處死了不知多少回的主體，又噤聲躡足地從後門回到東方此地。更荒謬的是這個漂流失魂的流浪者，他誤以為返鄉，因為人人高聲頌揚膜拜，祭祀崇拜的同時他其實被當為犧牲芻狗，只留下一個遺骸殘架標本放在那裡。我們的黑暗主體。

最後回到分歧點、叉路，姚一葦老師和張漢良老師，兩位最敬重的師長長久扶持跌跌撞撞學術人生迷途者，這幾篇論文，感懷。

朋友，當然還有友誼，結點和色線，連結我和那些一直伴隨同行的好友，楊澤和其他人。

周易正，讓這齣多幕劇能上演的幕後導演，出現在文集後半段時期，畫外音但不可少。感謝他

和出版社同仁的努力。

給　　立同易

二○○八·十二·三十一

夜

主體取消

極限與數

離散語言

現代性空間

主體取消

1

「現代」匱乏的圖說與意識修辭——一九八〇年代台灣之「前」後現代美術狀況

一九九一年一整年台灣美術界的言論幾無例外地皆環繞對於當前之藝術環境的後設反省與意識批判，兩個大問題構成所有言論的焦點、核心所在：一、創作者的主體性問題；二、美術與本土意識、台灣意識的糾纏葛藤：

新文人畫和禪畫的出現，顯示台灣社會面對多元且矛盾的文化激盪時，沒有能力建立台灣藝術的主體意識。[1]

從整個大環境來看，建立台灣主體意識的呼聲已經高張，在政治上強調主權獨立，在歷史的研究上，爭取獨立的解釋權，在文化層而上，主體性的覺醒也進入了實踐的行動。在大

勢所趨下美術理論的研究，也會朝向建立主體性的方面發展，具體的來說，就是從自立的史觀中，建立對本土美術的自主解釋能力。[2]

西方從笛卡爾將「主體」引入哲學思想之後，「主體」的問題是建立標定「現代」的符號。經過啟蒙運動，和黑格爾的強調，「現代性」呈顯「主體性」之外化展現現象。原則上，這個能思的「主體」是一自主能動者而非被動，或是被當為反映體。很奇異地我們在上述兩段引言，兩代兩段代表的藝術言論，皆異口同聲地將主體意識之自主能動性誤解為一種因應外在大環境之變化而生出之現象，自主的主體成為是一種需要能夠對變動的文化社會狀況作出適度反應。此種環境決定論的文化史觀所定義出的主體並不是主體而是社會性的「群我」。正是因循這個普遍的誤解，「主體性」的問題在當前台灣美術界幾乎是快要和「台灣（主體）意識」成為同義語而致糾纏不清，衍生出種種極端偏見與認識誤差。其中最甚者莫過於無異議地將「政治解嚴」這個社會變數當為最主要的文化現象變遷之主因，澈底漠視了美術（及其它文化活動）自身之內所蘊藏的變異因素是如何更替突長。由這個現象可以看出「泛政治化」的社會文化已經深刻滲入美術、藝術界，不只影響甚且是決定了它們的思索方式及對於今後發展的進程構築。

「泛政治」與「反現代主義」雙重作用

在「泛政治」思維的掩蓋下——而且不是在任何的泛政治，這裡必須特別指出其特殊點，它強調區域色彩和本土性——西方藝術思潮中一直爭論不休的「前衛／現代／後現代」疑難褪色成為一種旁枝次要的問題，瑣碎的學院論述遊戲。也正是基於這個因由，我們會發覺到在八〇年代後期台灣美術界對於西方的新思潮、新藝術不再像八〇年代初期時候那麼狂熱不加思索地去擁抱和接受。面對西方的這些新事物，台灣藝術家從徹底拒斥的極端否定到冷漠、懷疑等等各自以各種不同的反應程度去看待它們。從一九八六年《雄獅美術》開始大量的引介有關「後現代主義」思想的譯作（長篇巨著者像羅青譯作的〈後現代階段大事年表〉從十一月開始連載），之後又陸續有不少此類的文章（不論是簡介或理論分析）出現在藝術類雜誌或大眾媒體；雖有這麼大量且長期的引入，「後現代主義」的思潮並未帶起台灣美術任何較為具體和全面性的回應。這種對於外來思潮的冷漠疏離對待和一九五〇－一九六〇年代的《東方》、《五月》、《文星雜誌》的全盤擁護西方「現代主義」思潮的態度相較起來可說是一南一北的徹底相背，；不僅遙遠地和二、三十年前台灣藝術界的接受西方思潮反差對比，甚至和八〇年代初期因為大量留學藝術家返國任教而造成另一次的西方藝術思潮輸入移植的高潮兩者之間產生斷裂…

六〇年代的抽象主義之風行大多得自於零星而不完整的資訊，趙無極的成就足以激勵畫家們奮力向前，波洛克（Jackson Pollock）的黑白圖片也足以喚起畫家們的想像力。到八〇年代的新抽象則是由老師們現身說法，從觀念的改發到形式的掌握；西方現代藝術思潮再一次地君臨台灣，比起六〇年代，實有過之而無不及。[3]

從上述的引文中可以看出八〇年代的斷然分裂為兩種近乎澈底不同的兩段時期之因素並不僅僅決定於政治因素（或經濟結構的變動）而尚有其它內在因素形貌之影響。如果上文的取證論述是正確的話，那麼明顯地可以看出八〇年代初期之藝術狀況在台灣從其創作形式和追守的思維方式、理想是具體而微地重視、變奏了六〇年代的台灣現代主義。差異在於，變奏的時空變遷是其中當然之一因素這不用多說，但八〇年代初的現代主義不是「批判」，學習與傳遞的方式，也不再是透過「複製」圖像的幻想慾望而是透過學院教育師承、見證、訓練實踐；簡單地說八〇年代初的現代主義是一種「學院現代主義」，它將六〇年代的虛幻、強烈慾望的那種「想像現代主義」（或者說「野蠻現代主義」）加以馴化，「制度」與「權力」關係取代了先前的「批判」（與「冒險」）。此之所以為什麼八〇年代初期台灣美術界是以新學院（國立藝術學院及新的美術科系）

和公立美術館的創建這兩個制度符號來做為開始。從六〇年代到八〇年代初，經過七〇年代的曲折，台灣美術界走過的路徑明確地可以看出是一條「現代主義」的連續途徑從虛無蠻荒荊棘中逐漸走出來的道路。這點是否是現代主義本土化的明證？既是也不是。是，因為它已被制化，滲入制度內化成為其構成成分。不是，因為這個「現代主義」被制化的過程並非是經過思辨、辯證與矛盾抗爭而完成的，欠缺歷史性；此也即是在台灣對於「現代主義」這個問題從未有過正面徹底的討論與思索，更不用談「現代主義」曲折具現的矛盾過程是、曾經是、將是以什麼方式呈現在此地的疑惑課題。所以，八〇年代初在台灣美術界出現的種種「學院現代主義」現象，只不過是把六〇年代的野蠻問題不加以思考尋求解答而是當為既成現實來加以繼承和改善。因循累積的凝聚造成「現代主義」被異變為一種不可視的盲點，它擬收了更多的想像、挫折、慾望和慾力。八〇年代初的現代主義在台灣只能是一種形式，一種既定事實，但絕對不能成為問題，當它要成為問題的時候，它令人畏懼而避之唯恐不及。這是一種片面、不完整的現代主義，在這基礎上產生出來的八〇年代後半期的斷裂現象──泛政治性，歷史主義，本土意識（台灣意識），自主性，反理論、反智──可說是相當邏輯而不令人意外，崩解的政治-社會結構（台灣意識），自主性，反理論、反智──可說是相當邏輯而不令人意外，崩解的政治-社會結構只不過加速和凝聚了先前早已潛存的那極不可言說的懼斥「現代主義」問題之態度。「群我」和「歷史」（小寫的）的慰藉與庇護一向是混亂變動的社會秩序中之最佳選擇，更何況先前又早已存有的那

個切身問題之迫脅不斷持續；在這種特殊情形下八○年代末期台灣美術界會出現「台灣意識」的論爭等等的現實主義傾向，可說是必然，而他們更會理所當然地將「現代主義」的問題壓抑成為次要甚至可以遺忘的問題。從這個「反現代主義」角度去思考八○年代台灣美術界可以看出在表面的斷裂分期之下其實存在著一個持續辯證矛盾：迴避「現代主義」的問題。在八○年代初期以「制度化」和「既定事實」想將這個「現代主義」的問題馴服，但它總是活躍、運動出不斷略微請求與提問迫使人們面對，然而崩解的社會秩序在八○年代後期又讓人更加不安，更加強要去迴避這個問題而尋求種種可能之出路的操作與另類替代思考。

被誤用的「後現代主義」

依照上述的推論，如果「反現代主義」這個矛盾問題真的是一個貫穿一九八○年代台灣美術運動的一條暗流，那麼我們是否還能接受一些評論家的說法去將這段時期稱之為「後現代社會」？比如這類言論：

四○年代，「美麗島事件」率先揭開抗爭時代的來臨，「美麗島」的受挫激起新興的反對力量

的凝聚和再崛起。在解嚴前，國家威權就已開始逐步崩解，長期遭壓抑的台灣社會起了變化，突然爆發出的破壞力和創造力一齊湧出。一個紛爭不斷的狂飆時代來臨，論者亦稱之為「多元化社會」或「後現代社會」的到來。[4]

八〇年代中期開始，台灣社會的轉變速度加快．台灣的後現代、後工業時代已來臨，一個資訊龐雜、含混多元的時代來臨了……台灣在邁入高度商業化（依據西方文化工業的取向）的同時，本源文化也相對弱化，這就是台灣（或者香港、新加坡）不易產生深厚有力的文藝原因。今天我們的品味（音樂、衣飾、日常生活）已被西方文化淹沒，「現代化」文化有多少是我們自己的？或只是「殖民化」的代名詞？反倒是並不標榜「現代」的許多文化現象，在八〇年代的混沌中慢慢走出屬於本土的路。[5]

在第一段引文裡出現一個異常特殊（甚至可說是到目前為止於重要的後現代主義理論文獻中所從未見過的）的後現代社會定義，這個定義完全取決於一個單一的政治事件來做為絕對的劃分點。此種說法和習見的後現代、後工業社會的定義模式──從經濟生產結構、敘事型態、能量與資訊在社會之價值和分配之變遷等等──澈底不同。粗糙與化約的推論可說是公然而不掩飾。第二段引文雖然也提到「資訊龐雜」這個現象，但基本上這現象並不是被拿來做為論據而是

當為一個事實，一個已經在那裡的後現代社會的必然結果。至於何謂後現代、後工業社會則完全不加以解釋。此種論證謬誤比起前一段引言可說是來得更為極端。一九八〇年代台灣社會是否能被稱為是後現代社會對於那些作者而言已是不用多說之既成事實！在這樣的一種後現代社會裡，混沌、多元化，作者所立刻指出的並不是後現代文化現象而是對於「現代化」、「現代主義」的質疑與批判，將之視為一種西方殖民文化的象徵，代表了殖民文化內化的結果，將本源文化削弱。作者的激烈排斥現代主義的態度似乎讓我們見到那條矛盾暗流忽然由底層噴湧出來。

對於此種極端「反現代主義」的批評，也有人持較為折衷與修正的觀點：

對於其東方思維模式的作品，不要因某種意識型態，或難以認知、理解，就冒然全部推翻。現代主義的東西，在台灣並沒有充分發展，也不必因「後現代」的潮流就盲目的抵制。6

此段引文的作者雖然觀察到當前台灣藝壇出現的「反現代主義」風潮，但卻未瞭解這個現象的歷史意義而將之化約為流行文化的相互更替：因為流行「後現代」所以「現代」的東西就被棄置。如果接受這種化約的說法，那麼很顯然地我們將永遠無法瞭解為什麼在此地的後現代文化

現象是稀薄地和本土意識、台灣意識互相滲透、同時孕生；而且反現代主義之意向性是全面性的涵蓋所有藝術創作，非僅限於西方繪畫（藝術）而已，這裡頭並沒有因為美術類型差異而有所區別如作者所想像那般，意識型態的指標遍存於八〇年代末的藝術批評文章裡。「反現代主義」不是一時的想像，它是一九八〇年代台灣美術界的主宰思想暗流，其「歷史性」支配決定了整個八〇年代的文化樣貌，所謂的多元文化虛像，因為不滿足於這種虛像，或者，畏懼這種虛像，現實原則（其「群我」、其「意識型態」、其「歷史意識」等等）當然是一種最佳的憑藉和出口。

什麼是「反現代主義」

這種「反現代主義」的意義是什麼？是否能夠將之視為是一種「後現代主義」的態度，對於現代主義的批判：反對「理性」的絕對權威、反啟蒙、反科學實用態度、反烏托邦的理想等等？

但是，在台灣所謂的「現代主義」又是怎麼樣的面貌？文藝界中所曾經發生過，或是，體驗過的「現代主義」運動構成了何種歷史過程？一九八〇年代台灣的美術運動、文藝思潮都是從這些基點上所衍生出來的現象。做為歷史脈絡，它從內在決定了台灣八〇年代的特殊區域文化性。限

於文章的篇幅，我們不可能在此重新開始一個澈底、全面性的歷史回顧六〇年代台灣的現代主義運動和論戰，對於彼時的「中國現代畫／現代中國畫」之爭執就只能從八〇年代的藝評、美術論述之討論中做選樣的分析，也即是，後設的後設。由這些論述所給予的歷史鏡像片段去猜測西方「現代主義」在此地的幾次折射：

由於台灣的歷史一再的備受摧殘，造成了史觀的殘障，逐漸使台灣人民與自己的歷史脫節，也逐漸疏離了自己土地的自然與人文化的根源。在美術歷史充滿認知障礙的困境下，台灣戰後美術的新生代，一方面被先入為主的單方面導向統治階層所欽定的中原美術正統，但另一方面也經受著西方美術系統的強烈感染，雙管齊下混交在史盲的文化區，造成台灣美術的「傳統」概念的支離，連帶嚴重影響對現代化的立場及價值取向。

來自中原的「傳統」既然因教條化而難以在台灣落土生根，西方美術的先進與善變又難以捉摸掌握，則「傳統」與「現代」的論爭也就於長久的陷於空泛與困擾。直到七十年代鄉土運動的崛起，「傳統」與「現代」才開始出現回歸本土加以現實考量的心態調整。[8]

「現代」在林惺嶽這段話裡是以和「傳統」相對立的概念來看待，兩種彼此互相抗拒的美術思

潮與表現，它們彼此共存，各自表徵了不同的政治、思想威權體系。「傳統」代表中國、中原大陸，「現代」則是「西方」文化的代表。對林惺嶽而言這兩者皆是某種外來文化異質事物，隔離、疏遠與不清楚的；所以先前六〇年代所激烈進行的「傳統」與「現代」的論戰就被他看作是種無實質意義內容的荒謬爭執「陷於空泛與困擾」，「政治」、「社會」意義可能遠超過其它。以一個曾經見證，甚至參與過當時的美術運動者竟然會提出如此否定性地的歷史回顧評語，這個例子讓我們對彼時的「現代（主義）」文化運動似乎有必要重新加以檢討。當然，這裡引用的文章只是一個人之見解並不足以完全代表、涵蓋那時期的文化運動之種種聲音；但是，在這段引文裡所出現的那種反現代主義，強調本土現實主義的語調卻可以讓我們藉以瞭解到是否「反現代主義」的因子一直潛存在台灣五〇、六〇年代的各種文化運動，甚至在所謂的「現代派」陣營裡。歷史意識的突出壓過了任何的文藝運動主張。林文發表在一九九〇年的一個討論會上，文章中誇大了鄉土運動的歷史意義多少也反映了八〇年代末期本土意識興起在藝文界之中所出現的一個即時現象。割裂倒置歷史事實以便編製出另一套論述邏輯。唯有在這種前提之下才可能會產生這樣的說詞──「西方美術的先進與善變又難以捉摸掌握……」──去將「現代主義」等同為美術流行派別而不去探索其真正內涵，依著這種偏見他回顧當時的文藝運動，很自然地會強調外來文化輸入所造成的「涵化」現象（acculturation），本位自尊地從文化傷痕上去定義那時的那種「現代」。

這種「涵化」過程中所孕生的負面抗拒現象，它是必然且不可免的，在八〇年代末期台灣令人擔憂地已構成了一種解釋歷史的新權威，讓我們再引用另一位作者的論述就可以看出上述的那種偏見已經是深化到被認為是不可移的歷史真理：

當時的文學、藝術是以全盤接納二十世紀西方「現代主義」的各種流派（存在主義、潛意識、抽象……）為目標，他們大都沈迷於自己所塑造的意象世界之中，而使自身游離於現實之上，就像所有現代主義在一切後進地區的文藝一般，台灣的現代主義文藝，並不能對「台灣社會」有所認同。

從「依賴理論」的角度，此段引文的作者直截而不加反思地就將台灣六〇年代的「現代主義」文藝運動視為是整個第三世界被西方文化殖民之一個代表性區域。「現代主義」幾幾乎乎被當為是政治、經濟之「現代化」的同義詞。更嚴重的是，他承襲六〇年代的誤解爭論——「全盤西化」、「橫的移植」、「拿來主義」等等——混淆不分「西化」與「現代化」的差異，不但不尋求澄清與解釋反而認為是歷史事實，用此來支持說明那時的「現代主義」之空泛虛無與脫離現實。此作者在這裡明顯地落入歷史成見和「反映論」的陷阱當中，重彈現實主義的調子：「抽象繪畫就是

個人想像之滿足而不顧現實」。如果說林惺嶽泛政治化了六〇年代台灣現代主義運動，將彼時的

「傳統」與「現代」之爭論化約為不同的威權概念之爭執，一種空洞言辭概念的爭論；那麼此段引文的

作者從「西化」、「依賴」、「殖民」等論點更進而將「現代主義」貶低為西方的虛無個人主義透過強

權輸入破壞本土文化。這兩種「反現代主義」的論調支配主宰了八〇年代後期在台灣美術界紛爭

不斷的「台灣意識」、「本土美術」之思維方式。不論是從內在歷史，或是外在的世界關係，「現

代主義」在台灣——三十年前的六〇年代，或是今日八〇年代——的美術界並不像在西方文化中

被當為是種主動、能思的啟蒙運動，相反的，它似乎被看作是一種被動性、無具體內容的測量

標記，被拿來衡量內在與外部的歷史傷痕寬度與深度。此種「反現代主義」的態度以及隨它而起

的「本土意識」皆是一種強調「涵化」現象的表現，在「抗拒外來的強勢文化之入侵」這個核心力

場之周圍排佈了複雜的地理景觀變貌。這種看法實際上只不過是又將「現代化」和「文化現

代性」的差異混淆不分，從一種固定僵化的歷史觀點將政治社會的地緣政治關係無限擴大到文化

領域之中。好似「現代」必然是異物而忘了它也是一種時間性。我們在這裡所接觸到的「反現代

主義」現象和詹明信（Fredric Jameson）在《後現代主義，或後資本主義的文化邏輯》，書中所提到的

那種以「反現代主義」來做為「後現代主義」理論之出發點（如 Ihab Hassan, Tom Wolf）的說法兩者之間

有極大之差距不同。基本上，詹明信所討論的這些「反現代主義」–「傾後現代主義」者他們並不

是全然反對現代主義，他們採取「矛盾雙重性」地對於「現代主義」之頂點典範高度推崇，但卻對「現代主義」的資產階級意識型態作政治批判，或是從解構哲學的論點批判現代主義的形上學內容。這兩者，推崇與批判的運作（過程、內容與對象）在台灣此時此地的「反現代主義」現象中完全欠缺，而如果再從歷史背景與產生之促成因等等元素去思考，那麼我們會更加發覺它們根本是兩種截然不同的「反現代主義」，或是，令人懷疑能否將台灣八○年代未出現在美術界的那種文化現象稱為為「反現代主義」；因為原則上，西方的「反現代主義」之契機是來自於後設態度的對「現代主義」之反省批判，而台灣的「反現代主義」卻是迴避與拒斥「現代主義」的問題，拒絕給予任何之協商與反思；在這種情形下，我們能否再稱它為「反現代主義」？

台灣「反現代主義」的再釐清

　　哈伯瑪斯從當代西方文化因為「社會現代化」和「現代文化」的發展有很大之分歧而造成了「文化」遠離日常生活之生命世界的分裂現象，面對這種危機他認為必須再重新構建新的聯繫：

　　只是，此種新的聯繫，只能在社會現代化也是朝向一個不同方向進行的這種條件下才可以

被建立。生命—世界也必須變成能夠由自身發展出某些制度它們能夠設下局限對於內在動力以及那個近乎完全自主的經濟系統和其補助的經營管理這兩者之絕對必要性。[10]

但是此種新的策略於目前的西方社會卻是很難實現，哈伯瑪斯很激烈地批評當代西方人文思想裡因為上述之「現代主義計劃」之未完成與挫敗而產生否定「現代主義」的種種不同面貌的保守主義逆流，他簡略地將他們分為所謂：青年保守主義（The Young Conservative）、老保守主義（The Old Conservative）、新亞里士多德主義、新保守主義（Neoconservative）。基本上，對哈伯瑪斯而言這些不同的保守主義皆是因應無法面對「現代主義」之挫敗而生出的否定哲學與藝術的態度來做為自己選擇保守主義位置的藉口，它們彼此間的差別在於和「現代主義」的關係和距離。青年保守主義者以所謂「現代主義」之態度來進行反現代主義的顛覆，透過對於那些屬於非理性、無意識層面之事物的強調，他將當代法國思想家傅柯、德希達、巴岱耶都歸為這類。老保守主義者則因為不願接受現代文化之感染，深覺當前社會之理性沒落淪為實用日常性因而冀求退縮回轉到「前」現代主義的位置。新保守主義者就是所謂的後現代主義者，他們總是希望能夠採取折衷的作法既保有現代主義之精華又能夠去除掉其渣粕和危險威脅到生命——世界的成分內涵。所以他們對於「理性」介入之後所造成的現代社會之分裂狀態是唯名論地既接受又不承認。科學則

純粹被視為是以實用目的為主但卻又不讓它去主宰生命世界的導向，至於現代文化則誇大其享樂、自戀之成分，朝向將對於「社會現代化」之企需慾望和面向不均等發展的「殘破文化」層面之挫折與抑制這兩者之間的關係模糊掉，也即是藉此去除了現代文化之危險顛覆成分而保留了「自我存藏」之「現代性」表貌，所以「政治」也才能被運作執行與尊重在一個遠離倫理道德之衡量典範之外；而「藝術」就在那裡爭執其「內存」之自主性，爭辯其虛幻的內容以及極度個人化之美感經驗。

針對哈伯瑪斯的此種「傾向現代主義-反後現代主義」態度，詹明信提出批評，從「區域論述」的角度他認為哈伯瑪斯的說法有相當大的區域性局限因而欠缺普遍性，不能拿來批斷一般之後現代主義現象：

關於爭論的美學論點，仍舊，那將是不太正確地單以經驗性證明現代之耗竭來回應哈伯瑪斯的復甦現代。我們必須考慮到那種可能性，即是哈伯瑪斯所想和所寫的國家情境（national situation）是相當不同於我們自己的……在這種特殊國家情境裡哈伯瑪斯可能是對的，並且現代主義盛期（high Modernism）的舊形式可能依然保留某些具有顛覆力量之事物，而這些在別的地方可能已經失落了。在這種情形下，一個去尋求讓那個（顛覆）的力量在暗中被逐

漸破壞與衰弱的後現代主義也同樣地值得他去作意識型態診斷在一種區域方式內，即使其評價仍舊不能被一般化。[11]

詹明信在上述批評中突出「國家情境」的區域性因素在現代主義之發展塑造過程中之重要性，這點，其實也正是哈伯瑪斯沿用韋伯的「現代主義」理論之核心論點：社會現代化和文化現代主義之割裂對立的異化狀態，只是詹明信將之落實在經驗界中以此來讓論證自行產生背逆謬誤。但是錯誤並非在於論證之邏輯，而是在於論證之使用者，在於哈伯瑪斯自己並未明白見到當前德國的文化情境因為特殊的國家情境之影響而使得「現代」化欠缺平行對稱社會經濟政治之現代化發展，它依然保存有某些「現代主義」之光環而能夠讓哈伯瑪斯依然堅持「現代主義計劃」尚未完成，仍待繼續。依循這種論證的邏輯去看，如果政治社會與文化已經高度發展如德國者在文化情境上依舊有很大的差異而不能被全然置入所講的西方後現代主義社會去被討論，那麼很顯然地前述那些採用依賴理論論點將西方的「現代主義」視為是單一的整體現象以一貫一般的方式強力植入後進社會。

就像所有現代主義在一切後進地區的文藝一般，台灣的現代主義文藝，並不能對「台灣社會」有所認同。[12]

這種論點忽視了「區域狀況」，未將特殊「國家情境」之因素納入考慮而把「社會現代化」誤當為「現代主義」之同義詞，此點可能是一九八〇年代末期出現在台灣美術論壇中那股洶湧的「反現代主義」暗潮之推動主力吧！換句話說，要瞭解八〇年代末的這種現象，那必須回到誤解的起點，為何在一九五〇年代末到一九六〇年代中期的台灣文藝現代主義運動會認為是「社會現代化」過程的附屬產品，是被動的追隨在政治經濟的社會變動中？原本潛存在「現代性」、「現代主義」中的那分「理性–合法性」／「非理性–顛覆性」之辯證關係似乎完全被簡化的「戒嚴、威權、冷戰年代」等等雖有歷史經驗事實但卻無實質與詮釋意義的名詞所消溶掉。必須要先衡量文化「現代主義」和「社會現代化」在那個時空環境下的差異與彼此距離，這樣我們或許才有可能去臨近那種特殊的生命世界中很特別的現代經驗，不論它是那種形式；或許這樣我們才能明白為何「現代性」這個問題在八〇年代的台灣成為一種不可問，甚且是令人畏懼的問題。以及，解嚴之後所出現在美術界的種種議論現象也非是突然產生的。或許透過這層層繁複的問題去探索我們才能脫離開空洞無謂的歷史主義、環境決定論等等空疏大言的謬論。

浮泛的意識修辭填補「現代」的匱乏

一九八〇年代台灣美術界由結構性的改變——新的學院與科系建立，現代美術館的開創——做為開端，表面上這個開端似乎具體化了西方的文化「現代主義」，但根底卻是將遠來的「現代主義」異化變質，「現代性」之起源動力——「啟蒙」和「理性」及「主體意識」、「自覺」、「自主」等等——全被以種種不同方式抽除掉成為某種「學院現代主義」，它和哈伯瑪斯所分析和定義的新保守主義的特徵——折衷的接受「現代主義」，將危險顛覆的成分排除掉——頗為相近，雖然兩者的起源和動機完全不同。西方的「新保守主義」及其它種種變貌保守主義皆是起因於「現代主義」和「啟蒙運動」的西方現代社會挫敗而產生的對應。但在台灣的一九八〇年代初這種近似「新保守主義」的文化現代化之改變卻不是在「現代性」、「主體性」的廢墟上樹立，它是種遠來、移植「他化」的「現代主義」，可以這麼說，它替代彌補了台灣社會對於文化之「現代性」的企需，暫時滿足了渴求「現代性」的慾望而將「現代主義」的問題壓下、延後，甚至能夠被遺忘不去提出。但就像那些在無意識中進行的替代折衷之作法一樣，被排除出去、被否定與取消的，它早晚皆會以幽靈復返的方式來干擾、魅惑，讓原本滿足於鋿像的人不安與惶恐，也使鋿像瀕臨動搖與碎裂的命運。由此，我們可以說，一九八〇年代末期在台灣美術界中爭論不已的「自主性」、「主體性」、「本土意識」、「台灣意識」等等屬於「主體意識」之屬性——也就是做為「現代性」之主要特徵——其實就表徵了這個在八〇年代初被折衷否定的「現代性」本質；至於完全

將這個「主體意識」覺醒的現象歸因為政治社會的崩解，或是當作台灣社會文化進入所謂的「後現代化」的特徵，這些不僅表彰了我們前面一再提到的迴避「現代主義」的問題所具現的恐懼和藉詞託護，同時也凸顯出這個復返的幽靈幻惑之假貌是如何之多變而能形構出種種的「誤解」與「偽知識」，那是某種蒙昧的啟蒙，開明的專制。

如果說有任何名稱或品詞能夠較為概括一九八○年台灣美術界（甚至整個文化現象），最適切者可能是：對於「現代性」的企需與抑制這個矛盾曖昧的慾望與恐懼。此一階段過程中我們首先見到「現代性」的被做為「部分物」（partial object）的嶄像替代，而將可懼之內容（如主體性）來來回回地重覆一再之拒斥與招迎（Fort et Da）：隨後「拒斥與招迎」的重複過程複製、衍生了大量的「同質異論」的小群體，眾口同聲回應空洞「現代性」的虛空間，在這空間上面他們和「制度」與「威權」共同建立整個「開明專制」時代的蒙昧啟蒙計劃之「合法理性」（legitimation）。規範性、強制性（coercive）的論述形式，浮泛的意識修辭幾乎包含了所有八○年代末期的藝術批評言論；時代的語言。（原發表於《雄獅美術》第二五九期，一九九二年九月。）

[註解]

1. 倪再沁，〈西方美術，台灣製造——台灣現代美術的批判〉，《雄獅美術》二四二期，一九九一年四月，頁一三一。

2. 林惺嶽，〈評一九九一年台灣美術現象〉，《藝術家》二○○期，一九九一年一月，頁二四○。

3. 見註1，頁一一四。

4. 倪再沁，〈台灣美術中的台灣意識〉，《雄獅美術》二四九期，一九九一年十一月，頁一五三。

5. 見註1，頁一二五－一二六。

6. 黃海鳴，〈一九九一年前衛藝術圈的觀察〉，《藝術家》二○○期，一九九二年一月，頁二五九。

7. Peter Koslowski, "The (De) construction Site of the Postmodern" in *Zeitgeist in Bable: The Postmodernist Controversy*, edited by Ingeborg Hoestery, Indiana University Press, 1991, pp. 142-154.

8. 林惺嶽，〈主體意識的建立——台灣美術邁向廿一世紀的關鍵性挑戰〉，《藝術家》一八二期，一九九○年七月，頁一三九。

9. Fredric Jameson, *Postmodernism, or, the Cultural Logic of Late Capitalism*, Duke University Press, 1991, pp. 55–56.

10. Jürgen Habermas, "Modernity Versus Postmodernity", in New German Critique, No. 22, 1981.

11. 見註10，p. 59。

12. 見註1，頁一二一－一四二。

腹語者的國歌

我還記得很清楚第一次看《風櫃來的人》時那種擾動不安的興奮感,一直持續到終場結束時才發覺我什麼都沒看到,那是台灣新電影於南特電影節之後第一次在法國電影圖書館上演。雖說在這之前,已有《俠女》和唐書璇的兩部電影在巴黎電影院上演,但總缺少一份能讓人「等待」和鄰近的熟悉感。上個月中去了趙澎湖,《一切為明天》已經上演,電視和電影以高頻率方式混合出現,離島開始刮東北季風,觀光季節已經過了但因為連續假日的關係島上還是有不少遊客,氣象報告外海正接踵兩個颱風朝台灣方向接近,天是鎮日灰雲和風砂但就不下雨,海浪也轉大。心裡老惦念著離開台北時朋友間流傳著關於《一切為明天》的總總說法,我知道即將會有一場爭論;逆風朝東北向離島前進時小交通船顯得快承受不了浪濤,甲板和船艙全被打濕、沖

亂成一團。還特地騎車去風櫃，路上無止盡地地平線和路突然然提醒我，似乎在「風櫃」裡的家庭和人都不曾有過、出現過這種巨大廣延的無限空間。我看了村子，也看了聚賭的小廟。這些好像和電影不太一樣？

不想和世界爭辯了？

個人和參與《一切為明天》的大部分工作者都認識，還算熟，有的甚至有一齊合作過。年齡層上也都接近，而對於電影的迷戀和幻想（與希望）也都有頗大交集，因此，當面對《一切為明天》這類事情時，心裡的震驚是真的難以忍受。那時當下之感覺，立即地，是極為難過（說來是有些可笑和露骨，但即是真的很不批判），這些我還以為極熟悉的朋友原來是這麼陌生和疏遠。

這究竟是幻想的結束，還是開始？一直到現在，執筆時，我還期待他們能面對事情，作一些澄清，但當看到「不想和世界爭辯了」時，那種避重就輕地迴避問題的推拖作法，已夠明白地說出他們的某種心意，不用等了！是什麼原因會讓他們覺得這樣作，拍《一切為明天》是必然，而不需覺得慚愧，這究竟是怎麼樣的一種「倫理律則」會讓他們作如此之決定並加以執行？在《一切為明天》之前，台灣電影和政治之間的關係還存有一段距離，雖然後者以種種不同特質和形式之

036

作法想縮短這段距離而能夠有更全面和完整的看管和監視，因此本質上兩者應是互相對立，這種對立展現在法律（電影法和電檢制度）和經濟（公民營電影機構在市場上之競爭）層面上，面對政治權力、制度時普遍地一般電影工作人員的態度是二分地將職業倫理和個人之信念倫理拆分開，以嘲諷（自我或對他者）、玩弄策略的方式來逃避或存而不論政治權力以經濟壓力加諸其上時自己不得不要作折衷、妥協時的無奈。這種二分性作法在電影工業還能運轉時至少尚能消極地保存某種倫理體系之均衡和獨立。新電影一開始就想嘗試從體制內作改革，不是任何制度，而是制度中的制度，公營電影機構。冀求，理想些則是能澈底改造這核心制度進而帶動整個大電影生產體系的改質；較差點，那就是獲取某些經濟利益將這移用到自己的製作（像侯孝賢和其獨立製片公司的例子）。移植到核心體制之內，那意即距離縮短和由此生出的種種結果，可能是更大衝突（像侯孝賢、楊德昌和中影合作的例子），也可能是變質的將距離遺忘；無論怎麼說原本的倫理關係也勢必要改變。如果還有電影工業，營造出較為自主性的生產場域，或許，他們還能作不斷的「離心／向心」運動而保存下前面所說的那種暫時性倫理均衡狀態，不完善但總是有。這種作法，一旦遇上（經濟）危機而失去原本依賴生存之外緣時，此時原本已不穩定之倫理體系會趨向更斷然結構變化：瓦解或獨立決裂。於這片刻所作之任何決定都變成必然，毫無選擇，生或死。換句話，當「外界」已逐漸被「內」所吞噬無餘時，「離心」的運動和朝「外」之思維

持並命令他們去作。

誰！所以參與工作者才會覺得理所當然，而毫無矛盾或羞愧感，因為那是他們的倫理信念所支

得更為極端，倫理體系的混淆（或／和）瓦解自是必然，《一切為明天》的拍攝也就不奇怪。能怪

卻又再遇上另一次危機（性質又遠比上一次更複雜），邏輯地原本就已是「新電影」，正當它要成長時

從這角度來思考為何會拍《一切為明天》就可瞭解，從危機中蘊生的「新電影」，正當它要成長時

下，然後我們有了「健康寫實」等等，我們也看到同樣的職業倫理取代（或）同化了信念倫理。

過上述將「外界」吞噬的作法來完成，於是我們看到整批的電影工作者被收編在齊一的製作路線

湮滅──，但在這段變動過程裡我們見到類似的由「離心」被反轉成「向心」那類軌跡運動，透

它同時也從歷史中被抹除，沒有檔案、紀錄就像沒有人對它有記憶一樣，它是「不曾發生過」的

的動力和生成過程描述以便利分析、瞭解為何這種「消失」是極端和立即地，不只消失於「當時」

場供應需求的經濟因素等等，這些僅能提供某些片面既成事實現象，但無從給予一個較全面性

控制系統中的一執行者或成分。我不清楚台語片是怎麼從「電影」中澈底消失──語言政策、市

成為可互相替換的體系代號，一切都成為可衡量、交換的價值。而個人也就落得僅只是運作、

都已成為不可能時，於此情形下若有任何所謂的「超越」或「非內向」，那實際上只不過是一向心

運動所迴映出的餘波和假象。職業倫理和信念倫理彼此間不能再容存有任何差異和間距，兩者

038

政治連根帶質地吞蝕「電影」

如果在《一切為明天》之前還有「政治電影」、「電影政治」、「政治–電影」，那這之後我們似已毫無轉圜餘地，「電影即政治」將不再是修辭或理論而變成事實，電影已被政治連根帶質地吞蝕與同化。若說，《一切為明天》之前政治至多僅能為敘事內容可用來談論、拍攝和交換，那這之後政治將遍存於電影——不再局限於「內容」或「形式」之政治化，事實上於此時刻，「形式」和「內容」的二元對立說法已不成立，就如同「電影政治」、「政治電影」之差異對立之取消一樣——，政治將成為電影所僅存（似乎？）能運作和思考的場所和基礎，這並不是一個支配、宰制的統御關係，因為政治已將電影同質化，它已不再需要透過階層差異化和制度法律來控制，政治成為電影生產（美學和經濟的）的母體原模，兩者的關係成為譜系，成為胚胎無限衍生複製的鏡像迴映；忽略了這層關係而光拿傳統的「對立壓制」觀點之「政治宣傳工具」去設法想要解釋《一切為明天》這事件，自然就會疑霧遍生無從明白其內在究底，就同前面所說過倫理體系之瓦解的邏輯一樣，參與攝製《一切為明天》者並沒有背離或變節投靠什麼，也沒有被制化而自願或不自願地接受某些原則，因為他們早已磨平自己，中立、解消化倫理價值以便能成為無限鏡像中之一者，能忠實

地將接受過來的鏡像再複送出去。他們只是整個譜系中的一環，一群執行者而已，並不「宣傳」

什麼，也更不表達什麼個人「意見」。《一切為明天》所反映出來的這種徵兆，全然迥異於一般習

稱的「宣傳」，雖說在表面上有很多共同之質素介於《一切為明天》和納粹（如《意志的勝利》）、

法西斯（如《白色海軍》）或社會主義國家之政宣片，但是從「同質化／差異階層化」、「鏡化／鎮

壓」、「說服／灌輸」和「中立化執行者／意識型態化實踐」這些種種對立關係能有助於進一步的

測探到表面影片形式和訊息策略變動、修正之下的更基本質變動因，簡言之，「宣傳」時代已結

束，我們正進入「解訊息」（désinformation）時代。監視、看管與鎮壓的「泛視」系統（Panoptique）那由

上而下之單向訊息宣傳教育策略和單語論述，這些宣傳時代之質素能行於極權政治，「解訊

息」策略則源生、發展於「開明專制」（despotisme éclairé）之現代過程中。當「泛視系統」在民主化與

啟蒙的要求下逐漸失去其合理性、合法性時，訊息策略不再能憑依權力和制度來進行，慾望之

塑造與模擬取而代之成為其手段與場所。循此，啟蒙不是為了點亮和照明而是蒙昧，訊息傳遞

也不是為了滿足「知」的慾望或分享「知」的權利而是衍生派分更多「知」的需求以掩飾真正欠缺

與匱乏。在一個喪失巨父的「解魅」（désenchantment）社會，「解訊息」之偏轉、誤導策略的操作似

頗有利於重建失落的巨父魅惑假像。粗略地說，「解訊息」運作上述的偏轉、誤導原則在兩個層

面：一、製造貌似多元、分歧的「類異論」或「偽異論」，混合「裂隙誘餌」作法，營建出一個腹語

者的異聲喧譁幻像，同時又能夠吸引並凝聚其他異論於一個次要、模擬的「類問題」、「偽問題」上進而局限、中立化暴力成為「論述暴力」（violence discursive），耗費對立和抗議者於一個模糊化判斷而又無從立足的泥沼中。「解訊息」運用過量的訊息和極度歧異但含糊的內容及網絡來模糊化判斷意識，從而同質化，中立化收受者。「解訊息」策略之目的不在「訊息」之傳遞和收受（或消費），也不為凸顯媒體功能，從某個程度上來說它否定、解構傳播於「操縱」、「控制」之終極目標。二、於不停地被誘引於「知道更多」、「且待下集」系列中，收受者的想像領域徹底被透明化、白化，而若有任何所謂「偽意識」那頂多也只是一個作為「反映者」的象徵位置所給予之意義。這種情形下，倫理體系之瓦解（與╱或）混淆自是必然，此種倫理體系質變和前面所提的那種以經濟因素為主因的變動，兩者間有深層聯繫。隨著「解訊息」之形成將衍生出三類角色來承擔，推動整個循環運作：操縱、控制者（manipulateur）、犬儒、嘲弄者（cynique）與執行者（opérateur），這三者的關係並非階層統御關係，而是功能性、環境位置的變動、相對替換關係。換句話，在整個「解訊息」網絡中沒有絕對權力，沒有至上的操縱者；因此從這無限循環中所綻發出的是一種「犬儒詭辯美學」，嘲諷與偽裝將是主要風格，而「現實」與「歷史」則只是藉口。《一切為明天》的模糊影片形式和曖昧的訊息訴求，或許，除了製作者自身的「拒否」（déni）不定態度外，其作為「解訊息」之策略可能更需深思和警惕，它不同於「軍校招生」等「軍教片」有明白目的訴求和一定位置與持

續：《一切為明天》之曖昧無定形的匿名作法，「不知從那兒來」為何在那裡」地突然接在國歌之後似乎將毫無止息地衍生下去，想想，當輿論正猛烈討論電影院是否該放國歌時，《一切為明天》卻可大聲高歌地坐進來而不引人注意，這不正是「解訊息」策略成功地移入另一首國歌，以腹語者方式去補充天真無邪的「兒童版」。

當《尼羅河女兒》拍攝時，去探了幾次班，印象最深刻的是那場在東方中學拍吳念真扮演老師上課的景，他演的角色是一位充滿正義感的年輕老師，很詼諧、嘲弄地告訴學生「現在不流行灰色、黃色，現在流行綠色」，記憶不甚清楚大致是如此，而這場戲好像也惹了些檢查麻煩。那時，台北街頭運動正上昇一格跳到大軍對峙於東區的程度，有朋友私下惋惜侯孝賢沒將這歷史場面拍下弄進電影，當時只覺得朋友過於苛求不懂得電影和現實的真正關係，空談；能作到適度反映已有很高道德勇氣。片子拍完之後，又發生了一些枝枝節節的電檢問題，這裡略過。一直到今天，我才反省過來所謂「綠色」之雙重意義，以及歷史、現實與事件是如何地被空洞、抽象化，透過一種文字語言遊戲的轉化。希望《悲情城市》不會以同樣邏輯來塗改歷史。雖有人（迷走的文章）為文指出侯之參與和拍攝可能和其影片、個人之保守意識型態有關，當然是有關聯，但此層關係頂多只是間接因素而非決定性主因，特別指出這點，因為迷文裡以「保守／開明」對立性質價值說法來立論易衍生不必要的歧論（但這又何嘗不是早已為「解訊息」所預

042

設?!），於分崩解體之社會秩序中，意識型態是以動態生成的方式來展現而非以穩定靜止結構來等待被解析。「解訊息」網絡的另層運作即在於塗改或掩飾意識型態生成過程的軌跡讓它被抽象化、意念化成為不具實體的透明概念進而可被據有和交換，但除了邏輯價值外它僅是「虛構」。

《一切為明天》裡——影片和電影製作與收受——所呈顯不正是此種透明、白化意識型態之運作。讓電影只是電影，或者，讓歷史電影化。

前面所提到「政治將遍存於電影」的同質化，可預見它將隨著明年政治選舉而達到一高度凝聚點，媒體（不只限於電影）被政治化將身體呈現於一、經濟層面：政治和媒體經濟關係將不是支配與交易而是分配與共生。三者同質為共體，不再上下層或中介關係。二、美學層面，同前面所說，政治將成為電影所僅存能運作生產和思考的場所和基礎。訊息策略和倫理體系也將更為混淆和動盪。

電影淪回娛樂工具的地位

至於對《一切為明天》這件事的冷漠和疏忽，除了上述之「解訊息」效應外，似也反映出「電影」已由一九八〇初開始勉強獲得的知識分子之重視中，再淪回原本的娛樂工具地位，這說法可

能不夠正確，或許該這麼說，為什麼「電影」的「想像機制」（dispositif imaginaire）質素，作為知識系統構成之一者，在此地一直未被重視與討論。「電影」的問題為什麼只停留於少數幾個「已入門」者的影評（先知）和一定數量的影迷所構成的秘密會社之論題，而不能被普遍化、理論化為「知識論題」對象？當「解訊息」已開始滲入瓦解這個最一般、最被忽視的文化盲點時，我們是不是該反省一下此種「文化成見」排斥、蔑視電影（理論上它至多不過是批評書寫，實踐上它可能有一點美學系統，但機械成分太多了，收受層面上物化、消費意義大於其他。）的深層意識，是否藏有「機械影像之畏懼」？但這不是我們目前要討論的問題，略過。要說的是對《一切為明天》這件事之討論可大可小。小些可被看為局部現象，個人道德規範之背棄等等；大些我們可以將它放在一個（世界）電影史的架構中——這不是新電影工作者和我們所希望的目標嗎？！——來思考，那就會發覺《一切為明天》並不是一單一事件，但也不是最精彩的，這點是可以確定的，最典型的例子是 Leni Riefenstahl 替納粹政權拍的《意志的勝利》和《奧林匹亞》兩片，為了這兩部片子影片作者在戰後擔負極大的責任（法律和道德），像惡夢一般緊隨著她，直到三、四十年後她死的那天為止，歷史不會遺忘！此外像羅塞里尼於法西斯政權時期所拍的幾部宣傳片子（如《白色海軍》也成為他一生（及談論他或他影片的作者）所不敢說、不敢面對的污點，《羅馬開放城市》和《日耳曼零年》中，事實上也正瀰漫著救贖、贖罪之氛圍。再從更大的思想

044

史來看，我們知道海德格事件和 Paul de Man 反猶文章的翻案，造成這一兩年來西方哲學、思想界的極大震撼和反思。當然，《一切為明天》只是一點微事，但或許從這些微中我們會獲得些什麼。

離開澎湖前，在馬公市閒逛，朋友告訴我，全馬公市電影院關門改業，目前只殘存一間，其餘有的改作舞廳或商場，或者乾脆關門養蚊子。暗室，永恆的暗室餵養吸血蚊蟲，或許這是《一切為明天》所給我們的暗夜腹語，悶聲飛行在闇聲放映間中伴隨懷舊不對位的配樂！（原發表於《新電影之死》，迷走、梁新華編。台北：唐山，一九九一年。）

盛放冬園

當周遭世界完全陷入混亂與離異的危機時候，我們的藝術市場卻是繁華一片，我們的藝術論述——歷史和批評——如此肯定和樂觀積極，我們的藝術家以從所未見的狂熱投入創作生產中、猛烈忘情地擁抱難得一見的市場黃金時代；還有什麼事情能比得上這些更令人困惑不解。

藝術世界，特別是造型藝術，在此時此地好比灰濁的社會泥沼中殘存的綠洲，或是海市蜃樓，孤獨的它處。它完善地以自我的邏輯運作獨立於世外。當其它範疇的創作瀕臨於枯萎與死亡（文學與電影即是最明顯的代表），造型藝術的盛放一枝於蕭索冬園中，此詭異的超現實景像尤其令人深感不安。

是在什麼樣的情況和條件下孕造出台灣造型藝術世界如此特異的隔離獨立狀態？這是什麼

樣的一種狀態和現象？對於藝術創作會起什麼樣的決定性作用？曾經有一度在解嚴後的大崩解時期，藝術和外在世界似乎緊緊在政治這個臍帶之上而產生了某些互動，但這只是暫時觀望，隨著時間推移（如此短的時間？！）藝術世界不但切除這條臍帶而且更進而將其體內可能殘存的外來異質的元素逐漸過濾清除；現在那個表面上說是重建秩序而實際更加混沌迷亂的外在社會又再以經濟的臍帶想要掛繫和滲透這個獨立的藝術世界。在此後最近的未來，藝術世界是否會以對待政治臍帶的方式處理目前的經濟聯繫，或是經濟臍帶將徹底異化改變這個藝術世界，但也可能在臍帶與世界之間保持某種妥協平衡，彼此互作選擇同化與排斥各自的異質元素？

美術界在最近這一兩年出現一些結構性變動的徵兆在制度和生產關係上。像，畫廊的激增及經營方式、理念的改變。「畫商─畫家─收藏家」之間的相互關係變得更為複雜，國外拍賣制度的引入，文化藝術條例法規的公布等等。這些變動大致上皆是環繞著經濟因素這個軸心在打轉而未有超出物質與件之外的任何更深一層的改變，也即是說在思維、意識與論述的層面上仍舊停留在過去的語言模式與思想秩序，顯現出高度的「延遲現代性」矛盾情結而無法對激變的現況作出任何適切的解釋與論述；是否是因為這個緣故才造成今天台灣美術界的絕緣隔離狀態。時序倒錯的形式化「退轉論述」(discourse de régression)可能就是這種絕緣狀態下的一種必然產物和保護膜。

目前美術界出現的隔離孤立狀態是否可視之為一種自主性的表現？答案顯然是否定。它的封閉性、隔離性已夠點明此種狀態只會阻礙「主體性」形成，因為任何「主體性」必然要築基於和「他者」的關係（不論這是現象學式的「相互主體性」或其它），缺此不可能會有主體性而只會形構出某種自戀（narcissism）與退縮、退轉（régression）的體質症狀。由此可以相當明白具體地指出為何當前美術界的特殊隔離狀態不是自主性的表現，它甚至是反自主性的。自戀、退轉的體質以獨我論（solipsisme）方式將「主體性」曲解成「自我」（心理性或軀體性）或「人」的追尋與建立，摒棄掉「主體性」的歷史意義以及與「他者」之關係，一味盲目地要逆轉歷史，回到「前-現代」。若仔細審驗當前台灣的藝術世界，此種症狀的逐漸形成與擴散似乎構成了這個封閉世界的集體無意識現象。從繪畫風格、生產與交換的經濟行為到批評論述，在在皆浮現此種無意識的軌跡。由這一兩年美術界的生產與交換行為之體質遞換過程所展現出來的退轉、返祖現象已可充分闡明。

台灣的藝術市場以令人訝異的速度在極短時間內壓縮走向現代西方的藝術品象徵價值交換經濟模式之過程——西方是透過「契約」、法律條文的協定——，但卻在未達成之際就隨之加以改變或放棄，結果又退回到一種更為原始的以物易物的直接交易行為，作為台灣今日藝術市場的主要商品經濟模式。伴隨著交易形式的改變，畫家與畫商的關係在最近幾年內大致有這三種階段性變化方式：一、收藏倫理關係；二、契約關係；三、直接交易。第一個階段，畫商純粹擔當

中介者。只有極低量的貨幣價值交換，廣義的倫理關係維繫整個藝術生態環境，這也是台灣在戰後持續最久的藝術市場經濟模式。第二個階段是現代西方藝術市場發展的主要模式，藝術品的象徵價值化過程和法律論述是緊密不可分。這兩者決定了藝術（品）的社會性和意義。台灣目前藝術市場所出現的原始交易行為否定契約關係；很多種因素可能會造成契約破壞（諸如，契約的不完善，過多的經濟資本在極短時間內湧進原本極為貧瘠單調的封閉性藝術市場等等），但是為何選擇極端的否定。退回到「前-現代」的經濟模式而非作調協性的連續改變朝向現代制度化的方向前進（例如，修正契約條文，對於契約條文及立契約之雙方關係作更深層的理解與溝通等）。用斷裂的態度拒斥法律論述，退縮回歸的策略將「解釋」與「溝通」排除而另代以「物體」交換；這些種種的態度與策略之選擇必然不是出自於某種隨機無意的行為。或許深植於無意識之中的慾望邏輯才是決定此種選擇必然需要這個唯一經濟因素就可充足解釋。也非僅僅是為了物質要素。這個慾望邏輯的特徵在此用一種雙重拒斥「象徵化」症狀去表現：藝術家的「社會人」象徵位置，藝術（品）以「意義」和「相擬」方式去流通與擴散；兩者皆毫不保留地被否定：簡明之此即是倫理關係之瓦解和論述喪失的失語、虛無狀態。此種虛無、無政府狀態在表面上看起來頗為類似西方現代主義之虛無病象，兩者都是某種自戀體質的表現，但根底上卻是不同的虛無。

台灣此時此地所呈現的是一種欠缺主體（性），在主體與意識尚未（就要）形成之際就匆匆忙忙要將之否定的「前－現代」虛無。此現象和西方的主體解消虛無化可是有極大的差異。兩者對於論述（尤其是法律論述）的象徵價值之運作也是各呈差別表現，在西方的藝術（品）異化過程，它完全取決於象徵經濟而代以原始經濟以物易物交換行為，西方的象徵、相擬交換有擴散、複製與相擬的慾望衍生，目前台灣即只有森林法則的掠奪經濟行為而無擴散，更談不上從相擬的慾望衍生中運作「再生產」：台灣的美術界，如同台灣的藝術市場，只是少數人的絕緣隔離世界，其榮象與亂象是一體兩面。以物易物的市場（同時又是一個喪失倫理關係的市場）只會有掠奪與物質堆積而不會有流通、贈與和擴散，更不可能有「再生產」的可能性。依此邏輯再發展下去，似乎除了生理性的「自我」之外根本不容許「他者」存在，沒有「他者」也即意味著「主體」與「慾望」不可能孕生，到最後只剩下為了生命延續而發的「自我保存」之衝動浮盪於一個混沌不分的世界之中。我們的藝術世界是否會退縮回歸到這種狀態？而若是「自我保存」之衝動無法得到滿足，甚至遭到威脅時，那我們的藝術世界將會陷入一種什麼樣的危機狀態？一切以生物生命為主，以身體作為和世界互動的介面因子，無意識沒有名稱但卻以無遮掩的顯露方式遍存，我們的藝術界目前是否正浮沈於此種意識混沌不明，沒有語言（當然也不可能會有意義）的初始自戀

狀態。毀約棄文的企圖不僅僅表露對於「合理性」、「合法性」的摒棄，更重要的是向築基於「合理性」之上的「現代性」提出否定與嘲諷。在這種情況下，連生物、心理性的「自我」與世界的區分都尚未（或不可能）發生，怎麼可能去設想「主體（性）」的孕生？怎麼可能（除非那又是一種荒謬犬儒的修辭）去將上述的那種退縮回歸之道的「否定」看成是對現代性、現代主義的批判？！台灣美術界未來的變化是否會長時陷於此種意識不明的前現代（反現代）的退縮狀態？

落處在一個浮盪不安的時代，整個社會搖擺於「去意識型態」和「重構意識型態」的雙重矛盾中去尋求不明的「認同特徵」(identité)，作為表徵意識圖像的藝術會產生出很離異的隔絕退轉狀態，沈溺於否定論述和瓦解倫理關係的極端虛無原始交易經濟模式，這些現象究竟要說出什麼？這會是什麼樣的圖像當它將其語言與意義一齊棄置時？此時談論所謂的「風格」問題是否還具任何意義？而所謂的「歷史」於此種剝除網絡（象徵與想像）的虛無圖像場域中會有什麼樣形式的映像反射，不論這是什麼樣的歷史？！（原發表於《台灣美術年鑑一九九三》，雄獅圖書，一九九二年。）

一九三八年，府展

一九三八年，昭和十三年秋天，第一屆府展在臺北公會堂舉行。府展接替先前已辦了十屆的臺展（一九二七－一九三六）。改制的主因多少是受到一九三五－一九三六年日本美術界紛爭而引起的帝展改組解散和帝國美術院改造的事件影響。在一九三五年前後，日本的前衛藝術運動和各種美術團體紛湧而出，達到空前盛況。這些團體凝聚了早已沈積甚久的對學院派長期主宰帝展和各種官辦美術展覽制度之不滿，爆發出強烈的抗議和要求改革爭權，造成極大的混亂，甚至因此引致當時的文部省長官（松田源治）去職。剛開始日本政府尚想以改組帝展的方式一方面平息爭議，另一方面又達到將當時極度紛雜混亂的種種美術團體派別收攏控制，這種企圖很快就被瓦解，帝展到最後只得面臨解散的命運。這個事件對於日本現代美術史具有劃時代性的

意義，它代表了傳統學院派美術的霸權崩潰，現代派繪畫開始取而代之。戰爭來臨的前夕，高壓的軍人政權正形成的當中會出現如此異常繁盛的多種聲音，這可說是極度特殊，日本美術界的危機及崩解具體微現了政治與社會的動盪不安。高漲的美術界異質言論踏過被摧倒的學院廢墟在一九三七年達到最高峰，同時也照映出最後餘暉。先是在一九三六年瀧口修造聯合前衛藝術的小團體組成「前衛藝術家俱樂部」，一九三七年中日戰爭爆發，長谷川三郎促成抽象繪畫團體「自由美術家協會」，也是在這一年從夏天於東京、大阪、京都、名古屋巡迴展覽「海外超現實主義作品展」，這是繼一九三二年「巴黎，東京前衛藝術家展」之後另一個更大型、更完整的引介西方超現實主義美術運動。除了前衛藝術團體的聯合組織和西方前衛藝術作品的交換展示之外，前衛藝術論者在一九三七年總論性出版了系列關於現代藝術的書籍：福澤一郎的「超現實主義」，長谷川三郎的「抽象藝術」，神原泰的「未來派、表現主義、達達主義」，全是由畫家，評論家們所執筆。從一九二○年初開始引介「未來派」等等西方各種前衛藝術直到一九三七年，大致上整個引介學習的過程可說已經完成，日本的前衛藝術家像他們的前輩現代派畫家們一樣，經過一段時間的摸索學習之後開始脫離開初期的模仿進入一段高度自我意識的反省階段，幾乎很普遍地在一九三七年左右一些關於前衛藝術的論著文章中皆可以見到日本現代派畫家從法國回到日本不久之後立即會提出的一個問題，一個在一九二○年代困惑、干擾了極大多數藝

術家的謎題：何謂「日本性」？有否日本（現代）油畫？這並不僅只是一種區域文化差異上的覺醒而已，它甚且是一個很根源性的問題，決定畫家之能否創作，能否以西方繪畫（油畫）來描繪日本。他們普遍發現到自己與西方藝術創作之間的差異性。一開始，不同的光線、氣候、土地立即讓他們不知所措，再加上文化空間差異、甚至連技術性的工具採用之不便都逼使畫家們無所逃脫地要去面對這些種種問題。為此有不少畫家陷入黑暗之中，最代表性的例子是安井曾太郎他從歐洲回日本之後在短暫的榮耀緊接的就是十年的低迷困滯，到了一九三〇年初方才脫離開創作困境。其它像佐伯佑三的自殺也被看作是象徵性例子。至於梅原龍三郎的折衷作法，他從日本傳統文化（像桃山時期的彩飾）中去尋求解方，在當時雖被認為是可行之道，但卻未獲得一致之評價，猶有爭議，而他自己也非全然肯定如是作法，即使到了一九三〇年代中期創作生涯之轉捩點。一九三七年前衛藝術評論者承繼了先行前輩現代畫家的區域性文化意識覺醒態度去反思西方前衛藝術輸入日本之後的質變問題，日本前衛藝術之可能性和其差異特殊性格在何處等等課題就成為這些論著中被反覆質疑之對象物。因為已經有先行者之經驗在前似乎可以借助思考而免蹈舊路，但是「現代繪畫」和「前衛藝術」的先天性本質差異與對立，以及三〇年代中期的昭和社會的高度現代化和戰爭前夕之特殊政治社會狀況這些種種文化社會情境又全然不同於大正和昭和初期的開放民主的現代化過程中的變動社會，由於這些內外因素的差異牽引了一九

三七年的日本前衛藝術論述者必需再次重複提出前輩畫家已提過的疑問。同時期，經由精神分析理論的傳譯和超現實主義（早已從二○年代末期就已被引入日本）藝術的媒介，將意識與無意識領域的現象和探討散布在藝術界和學術界，藉此更加催化與深化前衛藝術如何可能結合與解釋日本之文化的區域性問題。然而在一個國家意識高漲，國際政治情勢不變的危機社會之中，強調「日本性」的區域特質之主張於彼時實在很難不和國家主義的意識型態產生交集，甚至互相重疊。此即是為何一些原本相當左傾政治化的西方前衛藝術會被矛盾地以否定面方式來收受；瀧口修造在其一篇文章中〈前衛藝術的問題〉(1938)中就建議不能全盤接受源自法國的超現實主義運動，必需像印象派繪畫的被「日本化」；他檢驗超現實主義的幾個基本原則，逐一地將之化解掉其原本所具有的顛覆性：解政治化、去除「非理性原則」和「精神病態的表現風格」，最後他認為必需從「禪」這個文化傳承中才能找得到對應的所謂日本民族的「超現實性」(La surréalité)。

「回到日本」、「日本風土性格」、「日本特殊性」等等是戰爭前夕的日本文化界——美術、文學、哲學思想——所熱切討論的課題，它一方面反映了文化界對於國家主義意識型態高漲之現象的疑惑不安，另一方面也是明治維新所引入的西化、現代化對於傳統文化之破壞所造成的危機意識之反應。基本上，這是日本殖民帝國在一九三八年前後的文化意識現象。從前衛藝術到現代繪畫無一不被包含在內。「海外超現實主義作品展」在東京展後二十三天，中日戰爭爆發，

原本蓄勢待展的前衛藝術運動和現代繪畫皆因此而受到阻礙停滯。國家主義的意識認同取代了先前的美學議論爭辯。一九三八年，日本頒布「國家總動員法」、「陸軍從軍畫家協會」創立，戰爭繪畫開始泛濫。臺灣第一屆「府展」就在這樣的時代氛圍下舉辦。

臺灣社會本身在一九三〇年代中期之後也開始出現結構性的轉變。政治上，一九三五年日本政府開始實施局限性的臺灣地方自治；執行市制、街庄制政革，設立各級的代議機構，同年十一月舉行臺灣政治史上第一次民意代表選舉。雖然這僅僅是相當表面的「地方自治」，尚未具有實質的政治參與權的變革與授與，但不可否認，隨著這次選舉的舉行表徵了殖民地臺灣的社會現代化過程之一個轉捩點，臺灣社會已經具備「市民社會」（Civil Society）的雛型可能性。經濟基礎方面，原本著重於農業經濟發展的殖民經濟政策，在這時期一方面因為第三階段的農業經濟體系——以米、糖生產為主的複合經濟結構——基本上已經達成階段性目標，必須轉變為初級工業原料之生產形式，另一方面一九三四年竣工的日月潭水力發電工程，以及西部臺灣的電力輸送設施均已完成，奠下工業化的初基；而因為過多的低廉電力又急需消耗，更促使殖民政府要加速臺灣經濟工業化的發展改變。一九三五年由最後一任文官總督中川健藏召開的「熱帶產業調查會」就已經提出「工業臺灣，農業南洋華南」的主張，以南洋華南作為工業原料和民生農業之供給地，臺灣則作為工業加工拓殖的前進基地。雖然這些主張僅只是臺灣工業化的發展計

劃，一九三六年武官總督小林躋造上任後所提出的「皇民化、工業化、南進基地化」的施政方針，多少延續了前述的工業化發展計劃。受到戰爭情勢之國防軍需的催發，殖民政府從一九三六年開始澈底改變先前的不設立重工業這個經濟政策，臺灣工業化的步伐在戰爭陰影下急速成長，短短四年時間工業生產量就過農業生產總額，一九四〇年工業生產是農業生產的一‧四倍這個數字除了說明臺灣經濟體系工業化已經在某種程度上完成，之外，也指出一個一直被人忽視的現象：極短暫時間之內加速達成工業化所引生出的社會與文化效應。舊農業經濟社會如何面對與處理如此急速崩解與轉型所產生之危機。或許，因為有另一個更巨大、更直接與激烈的災難正進行而使人忘了眼前的另一個崩解讓它淪為潛存暗影。「府展」舉辦的時間剛巧落處在這段臺灣殖民史上空前的危機與崩解時刻。戰爭，直接摧毀、焚滅圖像；潛伏的「其他」崩解暗流卻讓我們蠱惑與遺忘。（原發表於《台灣畫家西洋畫圖錄》，王行恭編，一九九二年。）

參考書目：

1. *Japan des avantgardes 1910-1970*, Editions du Centre George Pompidou, 1986.

2. *Paris in Japan: the Japanese Encounter with European Painting*, Shuji Takashima, J.Thomas Rimer, and Gerald Bolas. The Japan Foundation, Tokyo, Washington University in St. Louis, 1987.

3. 《日據時代臺灣美術運動史》，謝理法著，臺北，藝術家出版社，一九七九年。

4. 《臺灣總督府》，黃昭堂著，黃英哲譯，臺北，自由時代出版社，一九八九年。

5. 《光復前臺灣之工業化》，張宗漢著，臺北，聯經出版公司，一九八〇年。

極限與數

稀望

銘幽

詩是一根煙斗

2

「稀」望──

──試論韓愈〈畫記〉

一、雜「一」

設若韓愈在〈送高閑上人序〉與〈聽穎師彈琴〉兩篇論及藝術的代表文章裡，提出一套「心理」、「情感」的主觀意識說法來解釋藝術創作和收受經驗；他認為張旭之草書純動源於個人之種種心理情愫[1]，缺此則不能，因此他懷疑高閑上人以淡泊之心境如何能超過皮相痕跡之類似而達到張旭的藝術境界。對於觀賞者而言，同樣地，也還是以「動於心」為其批評準則。那我們似可斷言韓愈所偏好的藝術作品必是近屬於性情之作（而又）能引出「激情」（pathos）者：「……自聞穎師彈，起坐在一旁。推手遽止之，濕衣淚滂滂，穎乎爾誠能，無以冰炭置我腸。」

更進者，「動於心」的設說並不僅限於藝術作品之範疇，韓愈甚至有意將之作為世間一切言辭

之起因，所謂的「物不平則鳴」：「大凡物不得其平則鳴，……，人之於言也亦然，有不得已者而

後言，其詞也有思，其哭也有懷，凡出乎口而為聲者其皆有弗平者乎。」（〈送孟東野序〉）

將〈畫記〉拿來衡量上述極具浪漫色彩的「動心說」，它那矜情疏冷地大量使用數詞來邏輯量

化書寫的形式，不但未見任何一絲情懷之流露，卻反像冰炭倒置，引生出一系列問題。〈畫記〉

全文甚短，割裂成兩種全然不同的書寫區域，前面以三分之二多的篇幅計數畫內所容有的人物、

馬畜、用具等，除此之外毫無多出任何文字用來描述畫的形式、風格、或是觸及觀畫所感的主觀

經驗；由此數化書寫區域不經任何中間轉移，文章直接進入後面所餘三分之一部分的敘述，此區

域一改前面的數詞邏輯語言形式成為素樸直接的敘事文回述畫之由來和〈畫記〉撰寫之起因。〈畫

記〉在韓愈的詩文著作中被視為相當次微的小品末流，它既無宏博經典文論或是經國濟世議說

奧古當然更異於〈畫記〉的鮮明日常語言；因此〈畫記〉的特異數化「極限語言」（langage minimal）態度

和割裂二分的異質文體並置作法在傳統的碑文批評和考據文論歷史中，自然地，就未曾引起多大

的注意.；它是一個例外和意外，是不經意之作。僅有之數篇（條）讀後心得，也大都立於「古文」

這天平上來看它的書寫形式可能的類近源流，試圖將〈畫記〉納入大典範系統之內，2。修辭地，

〈畫記〉啟始首句：「雜古今人物小畫共一卷」，「雜／一」之意義不正是此種臆測之預設與反射？介於「雜」(mélange)與「一」(Un)間的差異恐怕就不僅限於文法語類中的行為動詞和指稱名詞上，而「古／今」之用若是被當為自然時間之品詞記號，那其後的量化數詞系列不但不能滿足「時記」之具體呈顯的要求（作為敘述之連續性和敘述之涵指）反倒是抽象矛盾化於抹拭之中讓人落足於不知所從之中。「雜」、「紛雜」、「駁雜」、「錯雜」甚或「混雜」與「混合」這種種可能意義皆會剝落動搖「一」之可能性；弔詭地，〈畫記〉之「一」卻是由「雜」而成立，讓「一」與「雜」並相處於即將被稀化抽除的（可能或不可能）「古今」時記的這個「共」體，集合(ensemble)是一個已混合、合成後的新個體，抑或只是一個暫時交流匯集點？是凝聚透澈如〈畫記〉之邏輯與日常語一言形式那般，或是斷裂並置之「文本」不同區域對立的內在矛盾？

從邏輯上來考慮，〈畫記〉讓韓愈對於藝術品所發之美學意見由一系統化成為分歧：一、如果〈畫記〉的陳述是衍生自一定的審美經驗和態度，那無疑地，這些經驗與態度必不同於其他文論裡所陳述的，因為這些文論大體上都涵指向（近乎）相（類）同的經驗與態度，有類近大約意見（所謂的「動心說」）。二、但不論是「畫」（〈畫記〉所談論之對象物）或其他文論裡所談論的書法、音樂等等皆涉及相同的對象範疇──「藝術品」，在它們之間除了材質媒體差別外並沒有絕大之本質性差異對立，如「自然／藝術品」或是「藝術品／器物」那般。三、那既然，已可確

定，韓愈「是」韓愈（除非〈畫記〉的撰寫者是另一個人，「不是」韓愈或者為〈同名異指的〉「另一個」韓愈；作者的真偽問題早已不是問題，至於另一層面的主體性、主體意識等等問題之「他者」〔autre〕容後再討論），再加上對象範疇之對象物可能產生成為特例而背反並破壞了作為審美主體者（韓愈）面對藝術品這範疇之對象物所可能運生出的統一、系統性的審美經驗行為與美學意見？〈畫記〉侵犯、動搖了系統性的邏輯核心準則——一致、無矛盾性（consistency），因此，若試圖光從認識論層面上想去截取韓愈對於藝術品有可能產生的美學意見而去構築一套所謂的美感經驗之邏輯架構，不可免地將會落入片面偏見之錯覺。為何會有這種殊象矛盾？而且，其實，更加錯亂的是〈畫記〉自身並未提出任何意見，它只羅列和計算，在數詞之下並沒帶任何判斷，它是澈底疏化成透明曖昧禁止人去作任何斷論。〈畫記〉不對韓愈其他美學意見作否定或辯證對立，冰炭之喻，是不正確但也沒錯的比擬，至少冰與炭之間是「不單純」的對比（不同於水火之不相容），透明晶體中的封存高溫；凝聚、溶（熔）解與斷裂俱是此隱喻之可能，一種「不置可否」的比擬。從「同一」這個審美主體出發朝向同樣的對象範疇為何會產生「歧途」、「短路」、與「折射」的特殊現象？難道〈畫記〉裡的「畫」真是那麼特異超出「藝術品」這個定義和經驗範疇的界限，一個特殊、超越物體？抑或，問題根本不源生於對象物的特質，也不出在作為收受美感經驗者之感應（effet）形式差異，而是出在收受與轉譯傳寫之間的空白

間距，也即「後遺」（après-coup）這模糊區域，在那裡知覺（Perception）與語言（使用）交纏成不易區辨的網路環結；換句話說，如果大前提一之命題能成立那是建立在一個未曾證明的直覺性假設：觀望（以及其他的知覺行為）和敘述這觀望（或其他知覺行為）的直接陳述命題兩者之間的關係是一種一定和系統化的翻譯轉寫，至於觀看者和陳述者則必然是完全等同的，不需討論。此種假設，明顯地，依據於認知行為理論之「刺激–反應」和「翻譯」說法而未曾考慮到「觀望」和語言之本體性差異。在這種理論裡，「觀望」和「語言」都只是經驗（事物）世界中的一定認知手段和行為，近乎是同時平行於每個「觀望」都會相對引起一定的語言思維以概念或經驗方式呈現去等待被以文字語言或話語方式傳達出來。語言符號只是用來翻譯「觀望」之印象與影像。於此種認知心理的功能性論點之下其實隱藏著相當巨大的本體性差異。本質上，「觀望」是個人性行為，較為隱私與獨語自白（soliloque），而語言，自然是傾向於公共行為、集體與傳達互動的。因此以拉岡的精神分析理論來說，「觀望」應是較偏屬於想像秩序（Imaginaire），而語言，或更正確說「語言系統」（langue）[3]，則類屬於象徵系統（Symbolique）（S）；沙特在《存在與虛無》裡就曾明確的分析「觀望」的「獨白」特質現象：「眼睛展現的觀望，不論它們是何種性質，是對自–我（moi-même）之純粹反射。……因此觀望在最初是我對自–我之反射中介。」[4] 從獨白的自我中心裡走向語言世界，也即是自我鏡像被轉換成一般之象徵符號，此片刻也正是「觀望」開始被意識到，從「看」成

為「被看」；；換句話說「我」開始被「他者」（aurrui）所捕捉而與「自我」之間開始展延一個不可測的距離，由自我保存之想像秩序的鏡像世界落入他者的象徵死亡中。沙特以意識性之自我，自省意識（conscience reflexive）來看「自我」如何被異化於「我－他者」之關係透過「看／被看」的相互對照，因此他說「我們不能夠……，同時知覺（理解）（percevoir）與想像（imaginer）。……我們不能知覺世界而又同時掌握住一個盯住我們的觀望，那必需是一個早已被象徵語言化的觀望（所以，邏輯地，沙特將知覺（觀望）與想像互斥）：「這個我遇到的觀望——是，並非一個被見到的觀望，而是一個在大寫他者（Autre）領域中被我想像的觀望。」[6] 拉崗移轉這種已經社會象徵化的意識觀望到更為初始的想像秩序中之前——語言狀態的觀望：「這不是很清楚嗎，在這裡介入的觀望（註：指窺視之例子）並不是為了一個摧毀性之主體，聯繫於客觀世界，讓他（窺視者）在那兒被驚嚇，而是自持於一個慾望運作中的主體？」[7] 於此種慾望辯證邏輯中，「觀望」自身是早已可能成為觀望慾求之物而不需待附著於某種現實物體或去藉助象徵符號，所以拉崗才會說我們是無時、時時被看，不是被他者或他物看，而是被自己看，觀望即是被看、被慾望、被慾求之物、被觀望自身所看；；沙特所指明的觀望之獨白於此邏輯中不再是反射中介物，而是自我之衍生鏡像，構成並破壞、分裂自我成為所謂的觀望主體。

從上面的推論和引言中可以瞭解到語言，觀望陳述和觀望之間並非是單純的翻譯轉寫關

係，觀望主體和語用主體——作為觀望陳述的敘述者——兩者之間不再必需是一般認為的等同

或一對一直接對應，觀望陳述所代表和指稱之事物或事物狀態也不全然是觀望自身或是「這個」

觀望所欲見的，介於觀望和其對象物之間存在著一不可約簡的距離，觀望陳述卻想以意義和指

稱來約簡和填補這開口，所謂的後遺（效應）區域即為這種企圖的慾望（它不是觀望慾望）和其失

敗後所開啟的不可說、不能說也無從知道的無限傷痕，這是在觀望之「前」與之「後」（觀望慾望）

它如何支持與引生出正在進行中的觀望和語言交纏出象徵彌補之錯覺而割裂主體崩顯出語言的

不足與缺陷裂隙，後遺區域即是觀望正離開與復返回想像秩序，在象徵系統促引與壓制下，所

產生的重複痕跡，這（些）遺痕表徵了「語言極限」（La limite du langage）。日常語言之直接觀望陳述

所傳遞的只是被命名指稱化為公共殘軀的觀望碎片，但卻掩飾改裝了隱密獨自特質，讓觀望之

前後被遺忘，觀望陳述觀忘，當觀望碰觸「世界」肌膚喚醒「現象」時它並未等待被辨認，也沒想

到任何象徵指名。它落處在世界邊緣：「我（能）」以客觀聯繫方式來掌握綠色對他人的關係，但

是我沒辦法瞭解這綠色是以何種方式出現於他者。因此突然之間出現一個物體它從我手中偷走

世界。」[8] 一部分的世界從我手中失去，因為我無能將之客觀概念化，將之命名。但何只對他者

之「觀望」有極限，「我」難道就能夠明白、全然地、完全、確定出這「綠」色在我之觀望中顯現的

現象？常態的日常語言用靠一定的共同規律（語言及非語言的）維持局限的懸置與抹拭，但在某些特殊狀態，如幻覺，心理病態或「詩」意語用時，「我看到綠色。」這陳述除了語言法則之正確能被肯定外。我們不可能下任何的真假判斷，誰能肯定「綠」這現象不曾出現於某觀望之內？在這種情形我們見到觀者的觀望作了某種本體允諾而促生出語言極限的崩顯，語言邏輯的真理並不代表一切。

〈畫記〉的極限語言態度以相當真確的數詞來量化觀望所得，是否正好辯證地體現了觀望衍生出的「語言極限」問題，以理應是不可移的真理語言來碰觸、衡量後遺區域？

歸納上面所說，（一）〈畫記〉裡的觀望和觀望陳述之間的間距所涉及之語言極限。（二）〈畫記〉所指之「畫」是否為一個特殊物體對書寫者韓愈而言，兩者之間是否構成某種特殊性關係。這兩點將為本文的討論主題。

二、畫記

形狀與數，韓愈用此兩者作為〈畫記〉之關鍵所在它們能權充代畫來滿足觀望的慾望──「而時觀之以自釋焉」。表面上看起來，韓愈似乎在此倡言一套我們極為熟悉的複製、替代說。

文字取代、保存圖像。但仔細地審驗〈畫記〉裡有關「畫」那部分，數化書寫區域除了「數」和畫內所呈現的人物品類行為狀態的類別區分外，毫不涉及作品形式，那麼他所謂的「形狀」是指什麼？顯然那一定不是直接觀望所得的形象，至於如何能以非形象語言的抽象數化類別書寫去喚醒對昔逝的影像之回憶？難道「畫記」之「形狀」是一先天、先驗性範疇形式而非自然物的外在表象圖形，若是如此，那麼「觀」字就不代表一般的視覺性觀望，而是另一種「觀望」，是「超越主體性」之思維？邏輯上，「時觀之以自釋焉」之「觀」並非觀畫時之「觀」；要確定有一個最初、最源始的觀畫觀望之觀畫接觸之觀畫的觀望那是不可能的（因為不存在），但介於最後的「書寫」「觀望」和某個時刻的觀畫觀望。這之間除了「為防止遺忘的遺『望』」殘存外尚有掩埋此者的「改寫」進行於兩種觀望的時距當中。〈畫記〉的數化書寫區域不是直接觀望陳述，這是無可置疑地，但它也非為純粹的先驗範疇命題。沒錯，「數」是看不到的抽象觀念，它存於視覺觀望之外，但不能否認其它像「騎而立者、騎而被甲載兵立者、坐而脫足者等等」是指稱語句，有可能被看到、被點數甚至被陳敘與描述其所代表於畫上者。是故，數化書寫區域的「形狀」就不是一個「純形式」描寫，而是混雜、混合體質；於極限的駁雜中「觀望」，直接看畫的「觀望」會在那裡出現？

回到語言上，數化書寫區域以同樣的語段(syntagme)結構──名詞（帶狀態動作或無）＋數詞──作重複系列組合，數詞絕大多數置於句尾，除了一句「一人騎執大旗前立」；用字措詞的

068

選擇上也是系列的複格秩序，以同類、同狀態者類聚成大段落，這當中又以開始之「崎」字和貫穿整個數化書寫區域的「者」字為最，此種書寫風格似頗為韓愈所偏好，像「送孟東野序」裡的「鳴」字，而「南山」詩的連用五十一個「或」字更是文學史上出名惡例；同字的重複使用，意義和指稱之原意和功能自是免不了要被減低，但反過來說，書寫語言也就更脫離開這兩層一般語言符號與生俱來就有的束縛，趨向更為純粹的書寫、書寫實體（substance d'écriture）。系列數化的音樂性就在語言系統（langue）的垂直與水平軸上以單子核心元素作排列組合而構成類的聚集。如果〈畫記〉的數化書寫強調「同」的系列與重複，那些區域中出現兩次的「而莫有同者焉」就不當僅只是分割出「人」類和馬的各自區域（第一次）或是馬與他類的差別（第二次），這陳述不只在書寫上暫止類聚的擴張而引入新類，而且更重要的是它威脅並阻止此區域成為書寫實體之書寫，「而莫有同者焉」突兀地將前面之書寫復遣送回指稱世界，〈畫記〉的「畫」，否定了先前我們（讀者）被重複系列語言結構所魅惑、誘引而生出的觀望幻覺將觀望遣置於外，對「同」的否定擾動了穩定秩序將觀望重新招回，隨著「而莫有同者焉」這命題出現的是對觀望的冀求但是如何於同中求異，所謂的異又是指何異而言，如何能透過此種非純粹觀望陳述中尋得觀望，當我們已知即便在直接的觀望陳述中觀望都已是被掩飾難以獲知真貌時，顯然，我們在此命題突破的裂痕中只能見到片刻閃現的觀望陰影，暫現此慾望於被稀釋的數化觀望書寫中。

依韓愈在結論所說，其書寫意向應該是想呈顯畫的面貌於語言中，將個人之觀望獨白化成公共符號區域，將圖像空間以差近可比的方式轉成書寫的空間。但是數化的系列複格結構卻反讓獨白成為更隱私的密語，究竟誰能明白、說出「坐而脫足者」和「騎擁田犬者」之空間位置；更遑論「騎而被甲兵立者」與「一人騎執大旗前立」兩者於畫中是否真是那麼比鄰相近地遠離「孺子戲者」，書寫區域的空間秩序與關係於此處並非等同畫裡之圖像空間秩序，數化書寫區域所運作的實際上是知識空間秩序之建構，遠離了以文字書寫的論述空間（espace discursif）來再現與代表畫的圖像空間的可能性意向（一般所謂的「記」之定義），要由數化書寫區域逆向重返、重現畫的圖像空間就變得不可能，再加上前述的形象（figure）陳述的無法凝聚，這些要素讓這整個書寫區域具足了認識論之「不可逆轉性」（irreversibilité），從它之上我們無從認知其起源的情形，畫之形式被不透明化，那些被陳述之人物皆成為幃帳後的形影。雖說，有人嘗試從敘述之指涉的削減修辭格（ellipse）裡讀出某些可能出現在言外的圖像空間，[9] 從所謂無字句中讀書：「但當日畫卷中，定不是把這些人物寫在空空一個地面，……。細思如何一併入記，看他記人有上下，馬有陡降，人與馬皆有涉者，非山川乎？」，即使能辨認出畫內人物之空間背景，但山川與其它可能有的空間指示仍舊不足以重現、重建出那個虛擬假設的不空乏地面。韓愈在這個數化書寫區域裡進行了好幾個步驟的「改寫」，從觀望的獨白到最後的數化分類知識，於此途徑中他不只掩飾獨

白的「我」成為更隱密，但矛盾地，也更超越的主體，另一方面也將畫的圖像空間的幾何關係轉換成知識的類聚代數集合，數化書寫區域的「位喻」（métonymie）既不是畫的圖像空間位喻，也不是觀望陳述裡之「論述位喻」（métonymie discursive）這三種位喻的隱喻轉換構或「改寫」的途徑形式，同時並行於此隱喻轉換的是主體性之一再被移轉與流動，追隨在不停的觀望構白化為公共知識的那片（décentrement）的是欲觀望的對象物之質變，數化書寫區域將源始的觀望獨白化為公共知識的那片刻，同時地，「畫」與「觀望」卻喪失而成為更隱密的慾求對象，所謂的慾望對象物（objet, "a"），小寫的「他者」：「一般來說，介於觀望和人們所欲見到的之間的關係是一誘餌、詭計（leurre）。主體以非己的他者出現，而人們給予他去觀望的並不是他所想看的。」[10]數化書寫區域以類聚的部分集合來代替原可重組復原的整體圖像空間的呈現，我們所能獲得的只是零碎和不確定的代數集合空間和物體，也即是部分物（objet partiel）潛藏於象徵秩序的書寫語言的背面，矛盾性地，此種「不確定性」原本即是數化書寫邏輯語言所想去除的，科學是建立在「不確定性」之欠缺（manque），於此種觀點下產生的認知主體是一個同時存在於且靠著數學（邏輯）運算才成立的一種自滿自足的封閉循環論證[11]，數化書寫區域既不指設、命名某件確定的「畫」，也不給予這可能的「畫」一些具意義內容，雖有一些描述畫內事物的語段集合，就像所有邏輯命題的基本真理的套套邏輯循環論證（A＝A）一樣，數化書寫言論至多只能提供一個「自以為知道」但實際卻被象徵秩序所分裂

或甚至取消的主體，由此我們可以瞭解為何此書寫區域以敘述者自我取消的方式來陳述，作為敘述者、觀者的「余」被排除出此區域之外，而落在另一段敘事書寫裡，幾乎是隨即地湧現在數化書寫區域終結的時間邊緣——「貞元甲戌年，余在京師」——「余」的取消一方面表徵了上述的由觀望之想像秩序裡的「自我」（moi）被轉化、定位在象徵秩序裡的主體位置上承受「大寫他者」（Autre）對他的要求，敘述者的「余」於此成為認知主體，真理的宗師，韓愈作為「古文宗師」，「典範的代言人」；另一方面卻也點出了觀望片刻時主體（意識）之失落：「一但有這觀望，觀望主體會嘗試去適應，他變成為此種點狀物（Objet ponctiforme），一種消逝點，藉著它觀望主體和自己之缺失不足混在一齊。而且，在所有的觀望主體於慾望記錄裡能辨認、承認其依賴性的所有物魅幻的慾望交接現實空間和想像空間於不同影像交換裡，這啟始點經過一再套換的隱喻運作產生了最後的數化書寫而使得原本的意義內容被貧化成為邏輯真理與運算，同時也稀釋觀望成為不可掌握；要尋求觀望只能在無意義、荒謬那個數化邏輯語言主旨之錯落崩裂處，就是」而莫有同者焉」這個反諷邏輯命題，它暫止並割裂了數化書寫區域之完整邏輯真理的圓滿整體幻覺，表徵出欲將觀望知識化那隱喻企圖的頓挫。韓愈以極限語言態度想替代不明確的一般日常語言的觀望陳述來捕取「觀望」於「畫」之分類數集裡，結果卻反讓「觀望」遁逃而更強化了想看的企需

體會自行殊化成為不可掌握的。」[12]由最初的觀望看畫之「位喻」鄰接關係，以誘惑、

審級（instance du regard），「觀望」殊化為系列複格書寫結構裡那一再重複而不可見的基題，於語言極限處「詩意」似乎自顯在所謂的完善真理之裂隙所流露出的觀忘，遺忘的喚醒遺忘的遺望。

三、畫記

數詞，作為語言系統之一範疇，它需遵守一定的語法原則；作為「數」的觀念代號時，它則又需依從運算公理和數學理論體系之規定；將它落置在經驗界的現實社會裡，它又帶有一定的實用與功能性運作和規定並由此而衍生出倫理關係。語言系統裡的數詞，基本上，以「語意」之產生與傳遞則不甚明確，因為它所指涉的是抽象思維而非現實物，是故，當我們說六個橘子、八隻雞時，「數」的概念是間接借由實物呈現，往往我們是先經過點數和計算（明白或隱約的作）才接受對方所傳遞給我們的物體與語句；換句話說，這裡就涉及了數詞的語用社會意義，它依附在一定的經濟價值交換系統裡，語意與經濟價值的對應替換可以構成一套語言貨幣的隱喻運作，這點索緒爾早已開端用錢幣之兩面來比擬符號之意具（SA）和底意（Sé）的關係。數學裡的「數」它脫離開對於意義、與實物的依賴性自成為一種先驗的抽象理念，因著「理論」（或「真理」）而成立。數詞貫穿並聯繫〈畫記〉的兩個書寫區域，隨著穿越區域的過程

數詞也經歷了不同的轉變。在數化書寫區域時，數詞並有語法運作意義，和不透明、不純粹的「數」之理念。數學理論裡，以特殊符號或簡字、文字來代表「數目」構成代數與算數之間的主要區辨特徵；幾何，則是將「數」與「形象」（figure）結合，從形象中呈顯數的理念，以數來解析形象空間；不論是代數所用的代號或是幾何的形象，最基本的設定，都必需是明確無曖昧多義性且以能引向更純粹、單一的理念為其目的。拿這幾點來衡量數化書寫區域的數詞時，首先，分裂成類聚集合的陳述它就無法給予明確的空間形式與關係，而且每個語段內的名稱都至多只是「類別指涉」而非個體命名，類別之間也沒任何聯繫關係可藉以確定彼此間不同「數」的關係（除了那兩句：「橐駝三頭，驢如橐駝之數而加其一焉。」）這些因素讓數詞成為不純粹無能「理論化」，即使我們勉強接受以類名來代替基數而可被廣義地稱為代數，或前幾何的代數（因為類名也是形象指稱），但欠缺最根本的聯繫與同異比較關係讓這區域連最基礎的運算總計都有問題而無法進行。所以，從這區域的數詞語法意義就無法歸納出一定之相對應的「數」（數量），就像要靠這些數詞無從得出一定的廣延繪畫空間一樣；兩頭失繫，語言系統之數詞漂浮在一個相當特別的書寫區域裡，它沒有固定位置──既無理念內容也沒有可以掛定的形象與空間──，這究竟是一個失敗，抑或一個解放（數詞成為單純的語言符號，就這樣而已）。浮動的數詞在一個空泛的形容語句後──「皆曲極其妙」──馬上被落置掛定在經驗現實世界裡以語用、社會性的功能運作

方式出現。〈畫記〉的第二個書寫區域，用編年、歷史的時間陳述——「貞元甲戌年」——將數詞從前面的空間陳述裡剔除出來；給予它固定的位置和明確的面貌在一個線型進展的敘事裡。此區域一反前面的數化系列結構書寫改以第一人稱敘述的方式推展一段回溯的時間敘事，倒捲地以「過去」的時計來涵蓋〈畫記〉全文。數詞時化似是韓愈於此區域所想強調拿來對比先前的失敗數化空間，結語所說的——「而記其人物之形狀與數，而時觀之以自釋焉」——「形狀與數」和「時」之對立。自然地，此處之「時」所指之語意為時時、不時重複的意思。重複系列的複格書寫運作在否定與抽象時間化（雜「古今」人物……）的空間區域陳述，而在備具時間敘事區域裡書寫卻是以不重複的線型延展方式來陳述重複的意念與慾望。兩個書寫區域間於「重複」（répétition）的軸心上似乎呈顯了鏡像倒映關係：

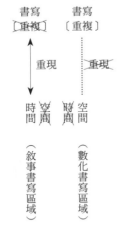

從這鏡像關係上我們可以用「重複」的概念角度來重新解釋韓愈的書寫態度轉換，從極限語

言到敘述語言為何會伴隨書寫者或敘述者的消失與出現因為在數化書寫區域裡象徵系統的重複

性──表徵真理，原道的傳承企需──必需以「自我」（moi）為代價，從書寫到空間的無法重現、

重複表徵書寫、觀望片刻的取消。敘事書寫區域裡否定了象徵系統的重複性，書寫在此隱喻了

想像秩序裡的自我（moi）「余」重複出現在不能重複的線型時間裡。前面運作的是象徵系統的強

制，挫敗不成的位喻重複替換成為症狀的隱喻；後面則是想像秩序裡不能抑止的慾望，重複出

現在部分物（objet partiel）的隱喻替換之欠缺不足裡。

　　敘事書寫區域裡將「數」物化為社會經濟交換過程並且以此作為其隱喻內容。數詞的語法

形式和語意也不再像先前那般的直接與獨立自主，它們變得更多樣化和繁複，像「貞元甲戌

年」和「亡之且二十年矣」兩者間數詞與時間的關係及各自的形式就不純然相同；前者為歷史、

傳記時間，年數並不直接呈現像後者的時距（二十年）那般，它被命名專有與特殊計量化（干支

紀年法則），必需經過解讀後這兩者才能獲得年數。時間的被命名專有將個人名稱滲進歷史時

間，「貞元」外延及內涵的吸聚了種種可能的人名專稱圍繞敘述者來讓敘事的自傳性質更為逼

真（vraisemblable），如「獨孤生申叔」13。因此，「貞元甲戌年」所指涉的時間數詞就包含有「修辭厚

度」，可作「位喻」地寫實自傳閱讀，或是「隱喻」地移向逼真擬實的寓言；至於那「二十年」的時

數則只能被看作單義之時間指標。

時間的被命名專有將敘事書寫區域的想像秩序和前面的數化書寫象徵系統聯接起來，兩個書寫區域於表面的書寫實體對立差異下，藉此，不再是想像中的斷裂存不可跨越：「指稱命名物體的能力將知覺（perception）自身結構化。……。透過命名人們使物體續存在一定的持恆裡。如果物體和主體，過去間就只是一層自戀關係（rapport narcissique）那這些物體就將永遠只能被以片刻的方式認知。文字，那命名的文字是類同（identique）。……。這個持續一段時間的（物體外表）是澈底地只能由名稱的中介來辨認。名稱是物體的時間。……。這裡是聯結點，相關聯於想像秩序的象徵向度。」[14]「名稱是物體的時間」，敘事書寫區域所環繞的，因此，就是追尋相同、同一物體於其種種變貌中，求同而非「而莫有同者焉」的求異慾望。從佛洛依德的「物體選擇」（choix d'objet）[15] 之兩種類型理論——依附型式（choix par étayage）與自戀型式（choix narcissique）——來考量敘事書寫區域中所設論的物體選擇它應屬於依附型式。「畫」這愛戀物在此流動穿超多樣性地詮釋並展現自我保存、延續的一種相當特別的態度：戀物、拜物者（fétichiste）。

「貞元」之後，數詞以明或暗的方式附著在不同物體上經過層層的貨幣經濟交換後觸及到不可數、不可計量的極限而質變為情感（affection）、愛戀（amour）的移轉交替而終至把先前的貨幣經濟交易否定了，書寫存憶追念失去的「畫」替這過程作了最後的總結。「畫」是引生這層層流轉交換

的愛戀物。整個過程就像習見的情戀傳奇一樣編織在一連串的偶然和不期而遇的重逢及動情。

重複的偶然似乎不那麼偶然而隱藏著某些必然的規律，那屬於象徵系統的。「畫」於彈某博戲中只是賭注，貨幣的代物，既被決定於經濟價值系統，也無法自主地受決於博戲的或然機率。韓愈獲取它之後也是以勞動生產的價值比率來衡量：「以為非一工人所能運思，蓋聚集眾工人之所長耳，雖百金不願易也。」語句中「所長」之意指含有雙義性曖昧，同時指「量」也或指「質」，換句話說，這裡究竟是指集眾多畫工之分工合作如工具、工藝品般，或是質上的變易為藝術家所作之藝術品。此曖昧性在重遇趙侍御，畫的原主、原作者(正確說複製、摹擬者)，之後並未被澄清反陷入更錯綜矛盾中。從後者話裡知道，「畫」是他多年前臨的摹本，依照一幅已失落不知何處的原畫(「國本」)，但他現在已經不再能重畫，而希望能找畫工再描繪錄存大部分，也即是說再一次的完全複製已經不可作到。起源的完全失落使得我們不能確定「畫」是否真的完全複製、再現原畫，同時對原畫的創作情形、作者是誰也更無從知道。複製者的直承無能再複製複製，卻希冀代以畫工去作部分重現，此點倒映隱喻了前面數化書寫區域的不能重現「畫」之形貌而代以部分類集的書寫表現方式。介於韓愈與趙侍御之間存有某種鏡像等同關係，從「畫」作為愛戀物這點而言[16]：

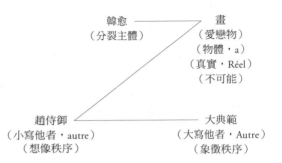

韓愈
（分裂主體）

畫
（愛戀物）
（物體，a）
（真實，Réel）
（不可能）

趙侍御
（小寫他者，autre）
（想像秩序）

大典範
（大寫他者，Autre）
（象徵秩序）

在重遇之前，韓愈想像「畫」是由畫工所作，重遇後，趙侍御想要藉畫工重作，因為自己已不可能作，韓愈經過情感的傳會（transfert）後鏡像認同了趙侍御，重複趙侍御的角色行為：不再擁有「畫」，失落的畫成為追念對象，只能代以他物，但完整的複製取代是不可能，「畫」表徵「不可能」。

戀物、拜物者態度凸顯在交換流轉過程中韓愈那個同時接納矛盾雙重性的「存否」(déni) [17] 態

度：「余既甚愛之又感趙君之事」「贈給」對方的決定並非完全的割捨，而是折衷地尋求替代

來盲化所看不到的、填補欠缺，讓慾望與現實共存，就像他不排斥，但也不肯定地以不置可否

方式來看待藝術品的貨幣價值和藝術品之本質兩者間的差異矛盾。戀物、拜物的態度造成自我

(moi)的裂痕因為共置對立互斥的矛盾概念或信仰。韓愈有一篇文章以更直接、明顯的方式來陳

述戀物態度，在「弔武侍御所畫佛文」[18] 裡，武侍御，另個侍御，不願接受喪妻的事實而將延續

的哀悼(deuil)精神機制轉寄在對亡者的服飾用品之追崇，定期拿出泣拜。有浮屠師勸他終止這個

無益的行為，改信佛才能將他妻子送往西方淨土脫離輪迴。侍御先是拒絕不信，再之，改以存

否的折衷說詞接受：「是真何益也，吾不能了釋氏之信不，又安知其不果然乎。」典型的戀物者

行為和判斷語句——此種不明白，但又不願明白的故意誤認——；最後，他終於拿出愛戀亡妻

之飾物請浮屠師畫佛像。韓愈，不是聖像崇拜者，他甚至是毀聖像以利貨幣經濟的倡議人 [19] ；

然而從戀物、拜物者的角度來看，這篇文章和〈畫記〉的敘事部分有許多對應之處：對失落物的

追念(亡妻，畫)與替代物(飾物，書寫)，替代物被一再轉換於不同的經濟交換裡(由飾物〔錢〕

到畫，由畫〔錢〕到書寫)而致引出最後的質變為他種物體，兩篇文章都共同以象徵系統之大寫

他者(Autre)作為結束(佛像，書寫)，轉化到象徵系統之間的聯帶關係是情感的被抽離疏化以及

對於類似、複製、再現這些概念的否定（佛像不是亡妻形像，書寫不複現畫的場景面貌）。至於「重複」在兩文裡則分別沾染了不同的形上詮釋，畫佛文裡以「輪迴」為一惡事，上述的種種轉換是為了中止輪迴重複，相對地，〈畫記〉裡不像畫佛文要去終止戀物、拜物行態，因此「重複」在全文裡不斷被以不同形式強調，但「重複」於此並非是「複製」，由此點可以看出前述的依附型式（之物體選擇）的嚴謹邏輯運作，不讓愛戀物成為「自我」（moi）的複現，這是韓愈自我保存地用來抵制「大寫他者」的過度深入自我，取代自我的可能，戀物、崇物的作法即是其一折衷的手段。

書寫、敘事、畫、錢幣、佛像與情感，還有博戲彈棊與遊獵，這些可能與不可能的事物，可能是韓愈在「貞元甲戌年」前後，「甚無事」的於遊寓京師或外省所作。至於是否真有「畫」存在，怎麼看畫，那又是端看如何量化（quantifying）整個命題語境；而若是從前面的推論來看，對起源的追求似是無窮盡之循環重複，反倒分裂之「正文」各自趨向不同的秩序系統，數化書寫偏向朝著純意具結構，敘事書寫則以意義內容為主，這些頗近索緒爾的錢幣兩面說，此點替代物、戀物態度植下一層社會經濟性註腳；而「畫」即是慾望的不能形象化（infigurable）錢幣表徵。（原發表於《中外文學》第十六卷第十二期，一九八八年。）

雜古今人物小畫共一卷。騎而立者五人，騎而被甲戴兵立者十人，一人騎執大旗前立，騎而被甲載兵行且下牽

者十人，騎而負者二人，騎執器者二人，騎擁田犬者一人，騎而牽者二人，騎而驅者二人，騎而

下倚馬臂隼而立者一人，騎而驅牧者二人，坐而指使者一人，甲胄手弓矢鈇鉞植者七人，甲胄執

幟植者十人，負者七人，偃寢休者二人，甲胄坐睡者一人，方涉者一人，坐而脫足者一人，寒附火者一人，雜執器

物役者八人，奉壺矢者一人，舍而具食者十有一人，挹且注者四人，牛牽者二人，驢驅者四人，一人杖而負者，婦

人以孺子載而可見者六人，載而上下者三人，孺子戲者九人，凡人之事三十有二，為人大小百二十有三，而莫有同

者焉。

馬大者九匹，於馬之中又有上者、下者、行者、牽者、涉者、陸者、翹者、顧者、鳴者、寢者、訛者、立者、

人立者、齕者、飲者、溲者、陟者、痒磨樹者、噓者、嗅者、喜相踶齧者、怒相踶齧者、秣者、騎者、驟者、

走者、載服物者、載狐兔者，凡馬之事，二十有七，為馬大小，八十有三，而莫有同者焉。

牛大小十一頭，橐駝三頭，驢如橐駝之數而加其一焉，隼一，犬羊狐兔麋鹿共三十，旃車三兩，雜兵器弓矢旌

旗刀劍矛楯弓服矢房甲冑之屬，瓶盂簦笠筐筥錡釜飲食服用之器，壺矢博奕之具，二百五十有一，皆曲極其妙。

貞元甲戌年，余在京師甚無事，同居有獨孤生申叔者，始得其畫而與余彈棊，余幸勝而獲焉，意甚惜之，以為

非一工人之所能運思，蓋藂集眾工人之所長耳，雖百金不願易也。

明年，出京師至河陽，與二三客論畫品格，因出而觀之。座有趙侍御者，君子人也，見之戚然若有感然。少而

進曰：「噫！余之手摸也。亡之且二十年矣。余少時常有志乎茲事，得國本，絕人事而摸得之，遊閩中而喪焉。居

閒處獨，時往來余懷也，以其始為之勞而夙好之篤也。今雖遇之，力不能為已，且命工人存其大都焉。」

余既甚愛之，又感趙君之事，因以贈之，而記其人物之形狀與數，而時觀之以自釋焉。

註解

1. 「往時張旭善草書，不治他伎喜怒窘窮憂悲愉佚怨恨思慕酣醉無聊不平有動於心必於草書焉發之，觀於物，見山水崖谷獸蟲魚草木之花實日月列星風雨水火雷霆霹靂歌舞戰鬥天地事物之變，可喜可愕一寓於書，故旭之書變動猶鬼神不可端倪，以此終其身而名後世，今閑之於草書有旭之心哉不得其心而逐其跡未見其能旭也，……」（〈送高閑上人序〉）

2. 從用及字措詞形式上推論〈畫記〉之書寫形式實源於《考工記》，或《尚書‧顧命》等，見「韓愈資料彙編」（一）：頁一三一，頁四六七。（二）：頁一五七四。（學海出版社，民國七十三年）

「始予讀韓退之《畫記》，愛其文猶工，謂如《禹貢》《周官》，然其言趙御史得國本而模之則退之之意，無乃類於如此」（鄭獬）

「退之《平淮西碑》是學《舜典》，《畫記》是學《顧命》」（李塗）

「韓退之《畫記》……案退之此記，直敘許多人物，從《尚書‧顧命》脫化出來。……中間一段又從《考工記‧梓人職》脫化出來。……又其數於累累數有言，如記帳簿，不畏人議其冗長者。又從《史記‧曹世家》專敘攻城下邑之功，如記帳簿，千餘言皆平鋪直敘，惟用兩三處小結束。……退之學而變化之，何嘗必周以前哉。」（陳衍）

3. 這裡的割分是相對而言，在拉崗後期提出lalangue理論他將le lange（語言）當為想像秩序，而la langue（語言系統）為象徵系統，（話語）為個人具體實現，至於lalangue則是想像與象徵交接的「真實」（Réel）（R），所謂的「不可能」，「不完滿」，「不足」與缺陷。見……

–Jacques Lacan, "Le rat dans le labyrinthe" in *Encore–le séminaire, livre XX*（Éd du Seuil, Paris）1975, pp. 125-133.

–Jacques-Alain Miller, "Théorie de langage (rudiment)" in *Ornicar, no1*, 1975, Janvier, pp. 16-34.

(1) "L'amour de la langue" in *Ornicar* no. 6, 1976, Mars-Avril, pp.33-52. (2) "Lalangue" in *Les noms indistincts* (éd du Seuil, Paris) 1983, pp. 38-50.

4. Jan-Paul Sartre, "L'Être et le Néant–Essai d'ontologie phénoménologique" (Éd, Gallimard), Paris, 1943, p. 305.

—— 另外參見，Jean Piaget: "Les mécanismes Perceptifs"(P.U.F, Paris)1961, p. 351.

5. ibid, p. 304.

6. Jacques Lacan. "L'anamorphose" in *Les quatre concepts fondamentaux de la psychanalyse, Le séminaire, Livre XI* (Ed du Seuil, Paris) 1973, pp. 79-83.

7. ibid.

8. 見註4，p. 301。

9. 見「韓愈資料彙編」(二)、「林雲銘」條例。「記本因畫而作，然記中實有畫。在當日畫固為入神之畫，而記尤為入神之記也。中分人之事為一段，馬之事為一段，諸畜器物共為一段，而穿插變化，使人莫可端倪。……。但當日畫卷中，一定不是把這些人物寫在空空一個地面，必有川川草木、廬舍水火、牀榻槽櫪事件，然後人畜可行可止，器物可藏可出也，卻思如何一併入記，……，凡畫中所有，難以入記者，無不歷歷如見，所以謂之入神。世人只在有字句中讀書，余一生恁在無字句中讀書。」(林雲銘)(見註2，頁一〇〇四-一〇〇五)

10. Jacques Lacan, "La Ligne et La Lumière" in *Le séminaire Livre XI*（同註6）p. 96.

11. 見註6，p. 79。

12. Jean-Luc Nancy, Philippe lacoue-labarthe, *Le titre de la lettre* (Ed Galilée, Paris)1973, pp. 120-122.

13. 關於「獨孤生申叔」見柳河東全集：（一）亡友故秘書省校書郎獨孤君墓碣（一一六頁）。（二）送獨孤申叔侍親往河東序〔（二五九～二六〇）頁〕（世界書局版），及韓昌黎文集校註：獨孤申叔哀辭（一七八頁）（世界書局版）。

14. Jacques Lacan, "Le rêve de l'injection d'Irma" in *Le moi dans la théorie de Freud et dans la technique de la psychanalyse, Le séminaire Livre II*(Ed du Seuil, Paris) 1978, p. 202.

15. 參見J. Laplanche et J.-B. Pontailis, *Vocabulaire de la Psychanalyse*(P.U.F, Paris)1967，關於 Objet, étayage, choix d'objet par étayage, choix d'objet narcissique 等條例，基本上，依附型式的選擇物體是從自我保存慾力（pulsions d'auto-conservation）的物體對象中選擇愛戀物（objet d'amour），至於自戀型式的選擇則完全以選擇主體和自我的關係來決定。撐架式經常以（一）餵食自己的女人（二）保護自己的男人及其周圍親友作為基型來作變化。至於一般物體則以滿足生理生存延續的需求為主要對象。

16. Jacques Lacan, *Ecrits*(Ed du Seuil, Paris)1966, p. 56, p. 548.

17. Sigmund Freud, "Le Fétichisme" (1927), in *La Vie sexuelle* (traduit Par Denise Berger) (P.U.F, Paris) 1969, pp. 132-138.

18. 韓昌黎文集校注，頁一九三（世界書局版）。

19. 「錢重物輕狀」：「禁鑄浮屠佛像鐘磬者」，見註18，頁三四三。

銘幽——試論韓愈死亡書

一、流放與「我」之死亡

被斥眨潮州，對韓愈而言，這雖不是第一次流放但卻是最為極端的一次；此次的流放南荒之意義已遠超過政治、法律性罪戒所能涵括。他觸及了所謂之「流離」（L'errance）。

經過相當苦痛的旅程到達國境的邊緣，韓愈隨即以異常驚懼不安的語氣寫下〈潮州刺史謝上表〉，文中充滿浮誇重疊的窮愁乞憐文詞，在這些彼此重複而致語意貧乏的文句下也跳動著一個特殊現象，它不僅脫開重複意窮之拘律，而且能有自己之多重音聲不為嘘唏嘆聲的語助所掩蓋，這特殊現象也即是死亡音聲，我們可以這麼說，韓愈從未如此鄰近過死亡；雖即使在這之

086

前他已寫過極多死亡書——墓誌銘，祭文等等——，表面上他似應極為熟悉死亡事項，但終究

這些死亡書中所敘寫的總是他者之死，作為代言人或見證人的韓愈，他與死亡現象的關係似乎

有些距離和偏差，像是在體驗這種矛盾：「無人能取走他人之亡逝（mourir）」[1]。在「潮州刺史謝

上表」中，「死亡」不再馴順如他在極大多數墓誌銘中所寫那般——像生命歷程中之一事件被

依「序」文納入年譜記事當中——，它以種種變貌爭相奪出，嘶喊著它之可能性：「萬死猶輕」，

「理不久長」，「死亡無日」，「日與死迫」，「死不閉目」。這些死亡辭彙表現了韓愈自己鄰近了可

能發生的自我「死亡」，「我」之亡逝讓他承負了死亡現象的本體意義之逼近，迫使語言陷入極限

狀況，於是在一篇理應極為規定制化的官方文書——〈謝上表〉——中原本的書寫類型的典範被

淆混成為「羞辱的論述」(discourse de l'humiliation)。對於一個頗為自負其文章造詣的古文宗師而言，

他如何能無視於此種論述秩序之混亂而又同時高聲說出「惟酷好文章，未嘗一日暫廢，實為時輩

所見推許。……雖使古人復生，臣亦未肯多讓」。那究竟是這篇「羞辱的論述」之書寫者？

拿同一時期於潮州，韓愈所寫的另一封呈文〈賀冊尊號表〉來比較，就更可見出死亡現象的迫近

與揭顯於〈潮州刺史謝上表〉的混亂論述秩序中之特殊性[2]，〈賀冊尊號表〉的嚴謹公文書寫秩序

是與死亡辭彙的遞減共建，我們已聽不到死亡迫近的音聲，死亡已被替除換成蒼白語意的殘存

死亡語彙軀殼，它脫離開先前的極限語境而滯留在程式化的書寫場域裡，「死亡無日膽望宸極」

重複（連「魂神飛去」），也無甚更動的直接代以「心魂飛揚」）、硬接在〈賀冊尊號表〉之文章結尾處，像個文末提醒注意的「附註」，它已不再是論述書寫混雜不可分的一體中之一元素，變成可被分割的添增之附尾以表示出死亡已遠離，這裡所提所說的只是死亡陰影投射過後所留下的一點殘跡。語言回復秩序，「我」韓愈將已重回人間世界在此告訴你「我」曾有過這樣的經驗。

〈潮州刺史謝上表〉的書寫，韓愈的被貶謫而流放南方，始因於一個錯誤，一個政治、法律的錯誤讓韓愈墮入一個陌生且全然離異的環境，隨著流放旅程的開展廣泛無際的空間，「死亡」反諷地從兩根原本只是用來作為命名指稱的「指頭」間——韓愈指斥被崇物偶像化的佛指遺骨——跳脫開來，伴隨並導引韓愈在漫無邊際的旅程走向不是目的地的無盡流離，擁懷於催唱死亡詩歌之律節中。原先堅持、肯定的「手指」在否定另一根「手指」的論辯中失敗而招致否定後返回自身，語言在命名指物的掛繫於現實世界之特質被質疑而斷裂後就游離在介於「詩」的隱喻庇護（l'asile du métaphore）和死亡音聲的獨白之間的極限狀態。帶著箴言形式的「論佛骨表」向外指控被偶像化為象徵之物的他者之亡軀殘留物，遺骸聖物，當這論述的邏輯不能承負崇物之價值時，法律律則替代了倫理而將向外指的指頭折曲向內，回轉到書寫者|指控者自身，當「我」書寫者韓愈自我轉化成為論述——羞辱的論述——之物的同時，「死亡」離開聖像，聖像變成為偶像，偶像被空洞崇物化為「死亡之相擬」（simulacre de la mort）的「神聖性」是與「死亡」之被斥

逐於外同質共生；是故疑偶像之神聖性者必然會在流放之路上碰見同是被排斥於外方的「死亡」之迎接。只有鏡像的相擬物，雖已死但未死，方才能滯留在崇物律則的象徵秩序之內。正因為如此，所以被貶謫於潮州的意義極端不同於貞元十九年的流放陽山之經驗，雖同是偏遠南荒，陽山並未像潮州那般地讓韓愈觸及「死亡」與「流放」所共住的空間：「外方」(dehors)。這個「外方」、「外界」的異質空間原是韓愈想在〈論佛骨表〉中虛構設定給佛陀以便將之排斥於外的：

「……佛本夷狄之人與中國言語不通衣服殊製，口不言先王之法言身不服先王之法服不知君臣之義父子之情，假如其身至今尚在奉其國命來朝京師，陛下容而接之不過宣政一見，禮賓一設，賜衣一襲，衛而出之於境，不令惑眾也。」透過「佛本夷狄之人」的政治、意識型態化與身體──生命化的雙重種族論述策略，韓愈企圖將佛的神聖性解消在一個無法溝通且外於（中國）倫理的異族之有限空間，這種想把神聖性的無限外化否定於一個文化政治空間的「外界」，在這個種族論述被挫敗之後反更為極端化成無邊無界的廣延「外方」，不是文化和地理性的空間，而是「外方」自身，一種不能衡量有若荒漠的空間：

臣所領州在廣府極東界上，去廣府雖云纔二千里然來往動皆經月，過海口，下惡水，濤瀧壯猛，難計程期，颶風鱷魚，患禍不測，州南近界，漲海連天，……

潮州，落處在世界之邊緣作為陸地之極限的位置再加上環繞於外的種種險惡屏障，讓它因而獲致「隔絕」與「外方」之特質——空間距離不是地理直線廣延所能測量——「難計程期」正表示出作為「外方」的不斷流離，難以達到旅途終點之意義。導因於對偶像的神聖性之質疑，流放的無止盡道路基本上正是那個從兩件死亡死體遺留物的替換經濟——枯朽之「骨」（〈論佛骨表〉／好收吾「骨」瘴江邊（〈左遷至藍關示姪孫湘〉）——逸釋出來閃爍不定，不能被掌握呈現的「死亡」之殘影幻像，在如似的旅程中漂流者像是在荒漠中日夜伴隨死亡幻像，不斷地遊移⋯

荒漠，它尚不是時間，也不是空間，而是一個沒有地點的空間和一個沒有延續的時間。在那裡人們只能遊移（error）⋯⋯。荒漠，是這個外方（dehors），在那裡人們不能停駐，因為出現在那裡也即是永遠早已落於外方（au dehors），⋯⋯[3]

目的地的不確定性當中，沒有固定的終點，如荒漠蜃樓那般讓遊移者不斷的迷失，重複錯誤在一片空無一物的廣延當中⋯⋯

舟亡故道，屈曲高林間，林間無所有，奔流但潺潺，嗟我亦拙謀，致身落南蠻，茫然失所

詣無路何能還。（〈宿曾江口示任孫湘二首〉）（元和十四年）

迷失於林間迴流，萬物皆息逝於奔流溪聲中，在這寂靜空無裡韓愈不正是傾聽了死亡臨近的音聲，詩內深陷的闇默？對著同一收信者，死亡在書信——詩中以不同的語調陳述其變貌，由雄渾的怖慄驚懼——「雲橫秦嶺家何在，雪擁藍關馬不前，知汝遠來應有意，好收吾骨瘴江邊」——到這裡的憂鬱隱喻，死亡不再需要借用肉體，就像信中書寫者不再依助收信者來進行死亡對話；兩者間隱存迷失的沈默在對談。

迷失也即是遺忘，荒漠中的流離者欠缺時空的指標來定描出所走過的路徑，因此，每一步幾就是一個遺忘，一個重複的遺忘；荒漠的無定限和遺忘具有深切關係。從〈左遷至藍關示侄孫湘〉開始，韓愈以詩寫下一系列的流放日誌，詩裡他往往強調停駐地的名稱或位置，但這種作法經常不是被拿來標示途徑以指出「將到達」終點目的，相反地，它是以「已遠離」始點的意義被使用。從這菓裡可以看出韓愈在此並不是想以暫駐點的顯示來否定流放的意義，而是存否地運用重複標記暫駐點來表示「不斷之遠離」以及「暫住之不可能」的永恆流放。質此，流放日誌的書寫並不是為了記憶，而是為了被遺忘，為了被擦拭，為了凸顯書寫者的「永遠於外」之可能「亡逝」

的意義。從這個自沈於流放的迷離空間之邏輯，我們可以瞭解，（地理）空間意識的復得與企需是依立在流放是否能歇止，復返於流放的始點之允諾能否實現，因此，很自然地當韓愈被減罪而量移袁州時，我們會見到他在途中向朋友商借圖經，先前對於流放空間的遊移迷惑完全被一掃而空，代之以渴望確切的地理知識認知之企求：

曲江山水聞來久，恐不知名訪倍難，願借圖經將入界，每逢佳處便開看。（〈將至韶州先寄張端公使君借圖經〉）

「願借圖經將入界」，流放的結束與離開荒漠，就是由「永遠於外」的「不能被測量」的無定限之「外方」回返進入能被規定而掌握於手的「界內」空間，才能對這空間擁有以圖像再現方式的知識，「外方」是不能被再現，或被命名的，而對它的認識更只能是種偏差與混亂的誤解。元和六年韓愈曾入朝為職方員外郎，其職司是「掌天下之地圖及城隍鎮戍烽候之數，辨其邦國都鄙之遠邇及四夷之歸化者」[4]，他對地理空間與政治權力的關係自然應極為熟悉，因此將企需空間知識的慾望當為重返權力秩序的象徵，這意義可說是相當明白。伴隨朝向權力空間之路徑的開啟，語言重新回復命名指稱的功能，被折曲向內指控「我」之指頭再次朝外指向事物世界──「恐

不『知名』訪倍難」──圖經語言的工具性、實用功能雖堅確了事物秩序，否定了流放荒漠的混亂，但卻在這同時遠離「朝向話語之路」（le chemin vers la parole）；權力空間的復返封閉了先前經由流放而開展的空間與話語的互換互滲，死亡與詩的對唱：

訴說（parler）本質上是將可見轉變成不可見，即是進入一個不可分割的空間，進入一種存在於自身之外的親密性（intimité）。訴說是在這種點上建立，那兒話語需要空間來存藏以及被聽，同時在那裡空間，成為（devenant）話語的運動本身，變成（deviant）協同（l'entente）的深度與顫動。5

「將可見轉變成不可見」「訴說」本質性地避開光線而將「詩」的長夜引入，在這點上，「訴說」觸及「死亡」於廣闊無際的黑夜，一切的光照認識全涵溶成為不可分，不可辨識的運動空間，一種持續不斷而又不能完成的自我亡逝：

目窈窈兮，其凝其盲，耳肅肅兮，聽不聞聲，朝不日出兮，夜不見月與星，有知無知兮，為死而生，嗚呼，臣罪當誅兮，天王聖明。（〈拘幽操，文王羑里作〉；琴操十首之一）

極端的苦痛，讓韓愈鄰近死亡，一種不可能的亡逝返復於死生交混的情狀（為死而生），那並不是物質生命的終結，也非是絕對虛無而是「我」被不可知的死亡所牽引進入有知與無知交結的意識幽冥處，被擲入這個無光的漫漫長夜的知覺行為它所能召喚到的只是一種神秘（le mystère）的幽暗認識：：

死亡的不可認識是指和死亡的這種關係不可能在光明中（la lumière）進行：而主體是和那個非來自於他的（事物）發生關係，我們可以稱之為他和神秘（le mystère）發生關係。 6

「死亡」的「神秘」，「而主體是來自於和那個非來自於他的（事物）發生關係」，是在一種當我之他化（Être autre）成為可能於主體之被動性的開展，「其凝其盲，聽不聞聲」所指的恰是主體之主動性的解消，韓愈在這個幽冥神秘中和他者已無所區分，有知無知的不分中斷了「認識」及權力的可能性，主體反轉成為極端被動，失去其「陽剛」（Virilité）特性：

當死亡鄰近時重要的是在某些片刻我們「不再能有權力（ne pouvons plus pouvoir），正是在這之中

094

主體甚至失去對主體的掌御。[7]

而事實上死亡是不可掌握的（insaissable），它指出了主體的英雄性和陽剛之終止。[8]

借此可知，《拘幽操》詩的結尾「臣罪當誅兮，天王聖明」於表面的自責贖罪意義之下隱藏著「企需死亡」之慾望以便終止那個不可得，但又鄰近的死亡；想借重聖「明」的光線所引入的權力來終止死亡的神秘，事實上那只是更加肯定了主體的轉成被動性和陽剛之去除，此也即是這首詩為何會在這裡深陷而讓此段和前面的神祕長夜狀態彼此之間產生斷裂鴻溝，導致詮釋解讀的困難與紛爭。在解釋韓詩的傳統裡學者們幾乎一致無異議地依隨標題所指將這首詩作歷史典故閱讀，因此就由題目的「文王羑里作」而引申出詩中的「天王」是誰，以及對韓愈的使用這典故來作比喻是否得當的紛擾爭執。[9]這些紛爭反映了「詩」與《歷史》的矛盾關係，隱喻與真理的恆永抗爭；這層層矛盾並不純粹是收受閱讀的問題，此首詩自身其實就已蘊藏困擾之源。傳統解讀想透過歷史化在詩中去尋求建立一個整體性意義，於此種意向下，他們截除詩的隱喻而想代以線型平行的歷史時間類比，結果反落入「時序倒錯」（anachronisme）的環套。這首詩，同其它的九首琴操一樣，是雙標題──「拘幽操，文王羑里作」──韓愈借用蔡邕的琴操名稱，雙標題裡嚴格說「拘幽操」才是琴操之真正標題，至於「文王羑里作」的假借託身作法是原先蔡邕託古人

之口所說，隨後韓愈又再完全轉託借用，此種引言的引言，託詞的託詞之鏡像複製邏輯基本上是一種相擬(le simulacre)之過程，所謂的作者、起源點在這過程中無止盡的退縮成為渺不可及，「誰在說話？」變成一個不可解的終端問題。從這個無限退隱，不可知的角度來看標題「文王羑里作」它並未彰顯真理，相反的，它幽飾真理於鏡像的偽光當中；基此它以另種方式呼應了琴操之真名「拘幽操」中那個「幽」之開展。雙標題間的此種深層關係衍生出詩之修辭與語法的二分斷裂形式與意義。傳統學者企圖要以「文王羑里作」來當為詮釋的基石而將「拘幽操」納入於內，構成完整系統；想在鏡像相擬的虛像基礎上建立歷史時間，求取真理，不可免地會自行墮入困惑與爭擾。解讀韓詩的傳統學史之所以會著墨在「文王羑里作」而忽略了「拘幽操」中「幽」所孕涵的意義，起因於想將韓愈聖化、偶像化（或是負面的「解聖化」，嘲諷韓愈之比喻失當，讀書疏忽）的動機，所以才會將「文王羑里作」看待成韓愈要向聖賢作認同(identification)的意向表現，期待神聖光明的照耀，於是「臣罪當誅兮」就被等同為一種以生命死亡來贖罪換取聖光照躍的英勇行為。棄暗就明的便利作法偏離了詩之原意，那也即是逃避由詩所引出的死亡。〈拘幽操〉中所彈唱的是「死亡的神秘」而非任何歷史事件，所譜寫的時間是「神話時間」(le temps mythique)，語言在這裡觸及了「起始的暴力」(la violence de l'origine)，它撕裂、衍生於話語獨白與命名指物的述說之兩極間，權力尚未建立或已被否定於混亂中。源於這層矛盾使得「臣罪當誅兮，天王聖明」和

096

前面的詩節產生斷裂並引發出歷史時間之假像；依照傳統學者的典故閱讀方式，「天王」相對於文王而言，指稱紂王。韓愈怎麼可能期待一位暴君去給予神聖光照!?這個疑惑從「死亡的神秘」和「相擬」的邏輯來思索或許可得到較適切的回答。「臣罪當誅兮，天王聖明」的語言面貌因為所含帶的政治詞彙內容讓它被認為是偏向於指稱語言形式的述說而大不同於前面詩節的話語獨白，因此才會吸聚歷史性閱讀，但是這種閱讀是建立在（文王／天王）的對立偶上，「天王」要能被歷史化必需要先承認標題之一「文王」的歷史性，然而我們知道「文王」只是一個相擬的鏡像，一個失落而永遠退隱不得求的起源，在這種邏輯下「天王」必然也是個反面鏡像而非真的具有任何歷史實體，它所擴散出來的光照因此就必定是個反射的鏡光，一種偽光，從這種光照建立出來的權力政治必然地是種柏拉圖式的理想國「暴政」。此所以「天王聖明」所指的是一種暴政偽光而非僅只是一個單一的確定歷史人物。由此可見「臣罪當誅兮，天王聖明」的語言之指稱性並不是那麼確定如其表面詞彙所顯示那般，語言的游移性或許能載動偽光跨過鴻溝進入時間長夜，抑或搬運時間長夜吞掩偽光的鏡像，鏡夜或夜鏡，執鏡於長夜和容夜於鏡中兩者有甚差別？在長夜的神秘中一切皆無分別地溶於幽暗之中。光照與權力突兀地被召喚於詩節之終端，它們以自我的否存（dénégation）的方式暴力地封閉詩之時間長夜，權力的被否定他化，一方面以解聖的暴君偽光潛住在「天王聖明」之中，另一邊則化為對於死亡，不是任何死亡而是象徵法律的暴死刑罰——

「誅」──，的給予、賜予之否定，讓負罪者被動地將「死亡」曖昧存否⋯

我棄愁海濱，恆願眠不覺。(〈答柳柳州食蝦蟆〉)

有獸維狸兮，我夢得之，其身孔明兮而頭不知，吉凶何為兮，覺坐而思，巫咸上天兮，識者其誰。(〈殘形操，曾子夢見一狸不見其首作〉，琴操十首之一。)

在一個介於「失眠白夜」與「眠夢」之間的長夜，不可得的死亡以殘缺剩餘的軀體回轉顯現，如果說殘形失首很直接地象徵了去勢的陽剛失落，更深層地它更是那個不可辨識的死亡自身之表徵。後遺效應地(l'effet d'après-coup)，「死亡」透過動物殘軀的不明生死狀態與那個類比死亡但卻不得完成的睡眠去顯示其被中阻的「除權性象徵取消」(forclusion)；不同於「被抑制之復返」(le retour du refoulé)，「象徵取消」的「棄絕」(rejet)是徹底地被排除於外，甚至不能被納入主體之無意識當中，此種極端之「外方」(dehor)特質讓主體性與基始意具(le signifiant fondamental)同時遭逢源始性棄絕(le rejet primordial)。從這個理論層面的剖析，我們才明白韓愈為何會在此選擇動物──蝦蟆和狸──作為死亡的無聲代言人。源於動物的無「存在(Être)」──朝向「存在」之路是封閉，

或，根本不存在——，所以動物才不不認識，才沒有兩條朝向庇居「存在」的道路——死亡與語言——。海德格在《存有與時間》(Sein und Zeit)中明白指出三種日常語言的死亡語彙之差別性，「終生」(le périr)代表生物性、生理性的生命終結，「亡逝」(le mourir)則指Dasein對於死的展現形式的過程，「死亡」(la mort)因此就構成了Dasein之最特殊的可能性：「作為能-存(Pouvoir-être)來說，Dasein從未能超越死亡的可能性。死亡是Dasein的最純粹與單純的不可能性之可能性。」[12]

介於「終生」與「亡逝」之間尚有一種死亡現象，海德格稱之為「亡故」(le décéder)，[13]他以這樣的方式來看待「亡故」的中介於其它二種死亡現象的意義：「Dasein絕不會終生，他只有在死亡時才會亡故。」[14]從此種死亡本體論的觀點出發，海德格認為死亡是存在的庇居(l'abri de l'être)，只有人才會「死亡」，而動物只能「終生」。人之所以會被稱為生有涯者(les mortels)正是因為他們能死。[15]以不能死的動物作死亡的無聲代言人，死亡的「象徵取消」矛盾地以棄絕「死亡」(於象徵秩序外的)方式來強調「死亡」之「他性」和「外方」特質，透過失眠與殘形動物韓愈同時運作兩個互相背反的運動，憑藉被死亡拋棄向外來產生朝向死亡的迴轉。在這種存否的原始性棄絕漩渦中，韓愈被拋擲出「存在之庇居」而遊移於語言失落的荒野；同「死亡」一樣，語言、話語也是存在之一居住，「話語曾被稱為『存在之屋』」[16]。；循理論證地，因為動物的不能存在於語言之中所以它不能進入、見證存在如人一般，但也正是因為不能進入存在使得動物沒有話語，欠缺語

言。語言的這種起源性差異讓動物和人之間有一個「存在」鴻溝：

從活生生的動物躍進成為會說話的人類是如此之巨大，有如從無生命的石頭變成活生生的事物，或甚至是超過這個。[17]

將無生命的石頭轉變成有生命，那並不是單純的生物性生命改造無生物而是存在的源始性變異，即使有這樣的巨變，物質生命終究仍不足以決定語言之產生；韓愈在另一首琴操中，〈將歸操〉，也使用了類似的隱喻將語言的「源始性」「危急」隱藏在感嘆時事的詞句下：

狄之水兮，其色幽幽，我將濟兮，不得其由，涉其淺兮，石齧我足，乘其深兮，龍入我舟，我濟而悔兮，將安歸尤，歸兮歸兮，無與石鬪兮，無應龍求。（〈將歸操，孔子之趙聞殺鳴犢作〉，琴操十首。）

「石齧我足」、「龍入我舟」借自「九歌」之「湘君」章句而加以改寫[18]，表面上，「將歸操」建築在「楚辭」的詞源歷史積層上，除了一些延時性之語言變異及個人修辭選擇外[19]，大致上文辭之

整體性語意好像還停留在典範所規定的文體意義範圍內，互文性（intertextualité）脈絡也似乎源流不斷，但事實上在〈將歸操〉裡存在某種本體性意義使之偏離了詞源的論述歷史及個人的修辭選擇意向，基於此，使得〈將歸操〉所召喚的神話時間是既不能被納入《九歌》、《楚辭》的神話語系，也超過了韓愈的一般諷喻不逢時的「寓言」書寫時間：那是一種語言創生及失落的源始性神話時間，〈將歸操〉極端化了那個輾轉於「獨白」與「失語」的語言極限情境（la situation-limite du langage）；渡河的險阻凸顯了「行媒」的缺失，也呼應了《九章》〈抽思篇〉所說，

路遠處幽，又無行媒兮。道思作頌，聊以自救兮。憂心不遂，斯言誰告兮。[20]

溝通中斷，無言可對的孤寂；〈將歸操〉中韓愈讓「石頭」、「龍」都有近似語言的能力，但是，有生命的「石頭」不以其口來交談說話而反以無言的噬咬來回應渡河者的探測，在河水深處，又有龍侵入河舟作了某種我們見不著聽不著的文體之外的威脅和要求，對這個出現而「不在」的威脅渡河者以沉默相對。幽暗流動的大河拒斥渡河者，被棄置在彼岸，渡河者面對吞食語言的「異」流的急難，被動地避逃在河岸「無與石鬪兮，無應龍求」。韓愈完全改寫〈將歸操〉原始文本意義。原〈將歸操〉中是孔子聽聞趙國殺賢士鳴犢鐸犨，決定不赴聘，臨江折返。主動性決

定到了韓愈手中逆轉成被動，主被動的邏輯的改寫可以窺知書寫者和語言的關係互滲質變；被放逐於潮州面臨死亡的接近，那並不是一種生理生命現象的終結之威脅，而是像面臨「亡逝」(le mourir)的不斷流逝幽冥大河，激不出任何語言迴響，企圖渡過，不論是借助浮露於現象外的自然「界石」位置，抑或是人為的機制(le dispositif)來橫渡無底深淵，皆會遭遇不可免的災難危急，渡河者徹底地被棄絕於「自然」與「人」的秩序之外，渡河者面對的是危急中的危急，「語言危急」(le périle de la langue)：

語言的危急並不僅僅因為它將人置於險境，而是在於它居處有至上危急，危急之危急，因為只有它創造並保持將一個對於存在之威脅的可能性加以懸置。因為人是在語言之內，他創造這危急並懷帶著存於語言之內的破壞。21

〈將歸操〉所揭顯的語言本質之一特徵，「語言危急」，讓韓愈警覺到此次的放逐已不僅限於政治和生命的威脅破壞，他面臨被逐出詩居的庇護；遊盪於失語荒野，從被釋出的赤裸語言原始暴力對他之凌辱，那些「羞辱的論述」，韓愈重新觸及語言與世界、大地的起源關係，他以矛盾存否的態度去追逐這個「另種」、「他種」語言，「一種民族的原始語言」22。失語的語言極限情境所引進

的「轉捩點」(kehre)將潛藏在語言之內的遺忘、一種本質性的遺忘從日常語言、經典論述中(所謂的存於語言之內的破壞)剝除出來。「語言危急」所開展出來的「轉捩點」這才是真正的險境，而不僅是對生理生命威脅的地理環境險惡，如在永貞元年赦離陽山轉赴江陵之路途險阻狀況：

追思南渡時，魚腹甘所葬，嚴程迫風帆，劈箭入高浪，顛沉在須臾，忠鯁誰復諒，生還真可喜，尅己自懲創。(〈岳陽樓別竇司直〉)

此種自然環境對生命的威脅尚不足以宣洩死亡音聲於「語言危急」的極限情境，語言還未陷入以自我取消或破壞的方式來揭顯那個被隱藏、遺忘的暴力；語言在這時期仍是描述或解釋的語言而非以「詩居」方式出現的原始語言，如上面引的這首詩。或大約在同時期寫就的〈別知賦〉(貞元十九年)更可讓我們見到他一貫的對於經典論述中之事理的思索並未因為被放逐陽山而遭致中斷或劇變：

索微言於亂志，發孤笑於群憂，物所深而不鏡，理何陪而不抽，始參差以異序，卒爛漫而同流。

因循這種詮釋經典，重建論述秩序的求同與顯之慾望邏輯，韓愈才會在二年後（貞元二十一年）寫就〈原道〉、〈原性〉、〈原毀〉、〈原人〉、〈原鬼〉諸篇文以載道哲學性文章。很明顯地，這些「理論論述」並未遭遇到任何的「語言危急」之極限情境，語言自身沒構成任何問題；或者，更正確的說，語言是毫不被懷疑地被使用作為詮釋之工具與意義之承載者，同時也藉因這種忽視才能繼續將語言的源始性質──危急──之威脅遺忘掉。基本上，被放逐於陽山的韓愈是一個解經師的詮釋者，「理論」的書寫構成其語言運作的核心。所寫的「詩」也僅只是鏡物抽理的論述延伸，而非是落處於語源處之「詩」。

〈將歸操〉中所凝聚開展的「語言危急」之「轉捩點」，韓愈在流放潮州時於多種層面中作了不同形式之開展。如果要和流放陽山之語言體驗作簡單對比，那麼兩者間的語言特徵所最為突出差異者莫過於這點：「理論」／「詩」。在直接面對、衝撞「語言危急」韓愈同時面臨「語言失落」與「另種」語言之源生，他是以被逐出「詩居」的力式來存活「詩」與「神話」之邊緣極限關係；人是否在語言之中的問題，呈露出先前在「理論」論述中以「人與語言」來看待而致被忽略的，人、語言、世界、神與大地的共體那種「原始語言」，這種語言不是陽山時期「理論」論述所追求的那種同質且秩序化的純粹經典語文──「始參差以異序，卒爛漫而同流」，它是在語言取消或自我

崩毀與他化變質再生同時進行的一種高度混亂不穩定之異質無秩序「音流」(le fleuve de la voix)；其實如果要拿尋常所謂的「語言」之定義——不論是語言學或非語言學的日常語言使用、哲學論述所指之「語言」——來看韓愈在潮州時所遭遇到的種種語言現象，我們很難能再接受將此種「原始語言」現象，「音流」，當為單純的「語言」來看待，不如說它是「死亡怒囂」(la furie de la mort) 劃過世界的割裂吵噪。浮沉於「音流」的激漩，面對彼岸大地時近時遠的暈眩，「鄰近」與「遠離」的界限滲雜不定，人已很難肯定他能「說」，他似乎已失去語言但「音流」的怒濤波聲卻又使他像能發出世間之一切千百種異言怪語。「音流」讓他怖慄，將他脆弱化，羞辱他，「音流」迴映他穢污不潔的軀體片斷殘像；汲取波沫為酒，韓愈回應「死亡」之召喚，邀它見證他對世界事物之一切「外方」的祭獻歌詠，迎接那些來自上天的諸神與下界的鬼靈、動物…

將事之夜，天地開除，月星明概，五鼓既作，牽牛正中，公乃盛服執笏以入即事，文武賓屬，俯首聽位，各執其職，牲肥酒香，罇爵靜潔，降登有數，神具醉飽，海之百靈秘怪，慌惚畢出，蜿蜿虵虵，來享飲食，閟廟旋艦，祥飆送颿，旗纛旍麾，飛揚晻藹，鐃鼓嘲轟，高管嚠謤，武夫奮櫂，工師唱和。穿龜長魚，踊躍後先，乾端坤倪，軒豁呈露，祀之之歲。」(〈南海神廟碑〉，元和十五年。)

由虔誠靜侯傾聽，「聽位」，到神降享饗，「音流」從寂靜中湧出凝聚了作為「外方」代表的神明靈怪臨近人間的現象。「鐃鼓嘲轟，高管嗷謤，武夫奮槌，工師唱和」，「音流」的非和諧性的眾音喧譁特質，一種急劇猛暴的怒囂，在此宣洩無遺。神降的片刻，那種起源性的揭顯——

「乾端坤倪，軒豁呈露」——集聚了世界眾音淹沒語言，就像閃現的強光令人目盲失視，他們在「那裡」但不可見，人以傾聽來迎接神降；「聽位」決定了人在奉獸迎神儀式中人和神的關係，那也即是人和「詩」的距離。〈南海神廟碑〉和〈潮州祭神文〉五首，〈袁州祭神文〉三首、〈祭湘君夫人文〉等共組成韓愈被流放潮州、袁州時的系列祭神文稿。這一系列始於潮州祭神文首篇的〈祭大湖神文〉，而以〈祭湘君夫人文〉作為終結。旁附於這系列以祭神為名的「頌」體書寫，尚有「祝」體形式的〈鱷魚文〉。這些文章回溯語源的音流現象在一個失語的「他者」之處，韓愈在潮、袁時期交纏著孤寂無語、羞辱論述與上述的奉獻迎神、驅惡靈的「他種」語言等等多種死亡話語來作為「詩」的隱喻庇護。

〈南海神廟碑〉祭神場景的描述彌補了〈潮州祭神文〉和〈袁州祭神文〉的「迎神-神降」環鏈之欠缺。「聽位」和「音流」即為此環鏈之主結。〈潮州祭神文〉五篇除了祭「界石神」和首篇祭大湖神外，沒有提到獻音之外，「聽位」和作為「音流」之「相擬」的祭典樂音皆為奉獻神明所必需，

106

所謂「親執祀事」、「吹擊管鼓」、「有以音聲，以謝神祝」、「奏音聲以獻以樂」。這兩篇祭文皆是

韓愈派人代已執事，連帶地，「音流」之「相擬」也缺失了，似乎介於「聽位」和「音流」之間存有

共體關係。《袁州祭神文》三首裡這種共體關係似乎被忽略，或說，被程式規定化。這三首祭神

文都沒有奉獻樂音，而且文體書寫也不像潮州祭神文中那種誠惶誠恐的期待、等候語氣，相反

的，在一個近乎公文格式的自責表面下韓愈是以告知的口吻——他以「謹告」來作為其中二篇的

結尾——來祭神。由這我們可以確知「音流」和「聽位」的共體關係不是決定於有否親身執事的出

現於祭典上，所以在《袁州祭神文》中「音流」相擬的取消不是在指明韓愈有否親自參加祭典，而

是韓愈離開（或沒有）「聽位」，他離開神、人、世界與土地的共體。《袁州祭神文》的枯澀、呆於

回顧上述之共體，僅代以指稱事實之告知語句，這和「潮州祭神文」居於大地，祈禱神之允諾庇

護人與的那種期許「回答」——明神閔人之不幸，若饗若答——的語言是絕然不同的。

〈潮州祭神文〉首篇的取消「聽位」和「音流相擬」具有一個很特殊的意義。此篇祭神文相當不

同於其它四篇，韓愈在此並不訴求神的保佑土地人民的免於自然災厄，他再再強調自己剛抵異

地的陌生無識和污穢不潔——「今以始至，方上奏天子，思慮不能專一，冠衣不淨潔，與人吏

未相識知，牲粗酒食器皿觕弊，不能嚴清，又未卜日時，不敢自薦見。」——，處於這種縫隙不

定的狀態，韓愈自認為尚未能有「聽位」，尚不能移以「詩」交換傾聽。「尚未能夠」，「還不是」，

此種「死亡」所特有的時間樣態，韓愈以「聽位」和「音流相擬」的欠缺來表徵，這種時間是一種模糊不可認識，但又極度逼近和匆促的，所謂「未卜日時」之意義。雖然不潔、不足而不能親執祀事，但祭神的事又是如此迫切不能延遲，那只能尋人代己（「虛己以告」）；韓愈是如此緊急地要告知神他的到臨，好像他急切地要陳述自己之污穢不潔，透過衣冠和器物的不淨來表示。

「方上奏天子」，韓愈隱微地讓「羞辱的論述」滲入祭神文中，「羞辱」成為他和神、非人交談之所以：

> 刺史失所職也百姓何罪，使至極也，神聰明而端一聽不可濫以惑也，刺史不仁可坐以罪，惟彼無辜，惠以福也。（〈潮州祭神文之二，祭止雨文〉）

> 刺史雖駑弱亦安肯為鱷魚低首下心，伈伈睍睍，為民吏羞，以偷沽於比邪。（〈鱷魚文〉）

以自己的有罪、污穢、不足以親獻，韓愈開啟了潮洲祭神文系列，以「聽位」、「音流」相擬的欠缺不在來展現「死亡」之「不在」和「尚未」以及對「神」之傾聽的迫切需要。潮州的蠻荒多自然災厄和邊陲文化環境的離異特質：

朝無親黨，居蠻夷之地，與魅魍為群。（〈潮州刺史謝上表〉）

曾不得與鳥獸率舞，蠻夷縱橫。（〈賀冊尊手表〉）

在深植的文化偏見下更加突顯了「非人」的意義。韓愈一方面歧視、排斥週遭，但在恐慌會被同化淪為「非人」的鬼類和動物的畏懼下——「余初不下喉，常懼染蠻夷，失平生好樂」（〈答柳柳州食蝦蟆〉）——，他落得更為孤獨，語言的中斷失落更形劇化，與老僧大顛的來往之矛盾正是在這種情況下產生，韓愈的前後不一致（由斥佛而逆轉的和僧侶談佛）的公案論爭，我們暫不討論，而只就著「語言失落」和「闇默」這兩點來談：

愈啟，海上窮處，無與話言，側承道高，思獲披接，專輒有此咨屈，儻惠能降喻，非所敢望也。（〈與大顛師書〉）

「海上窮處，無與話言」，介於〈祭神文〉與〈鱷魚文〉之間的「話言」是什麼樣的「話言」？是

相對於「書寫」、「論述」而言的「話語」，抑或是指不同於迎神奉獻以及驅除惡物的「非人」語言之另一種語言？還是一種類似迎神奉獻的期待神降之「頌體」神聖語言。或者是以詮釋經典論述為主的話語？韓愈於〈與孟尚書書〉中用心辯解他並未前後不一致的去改宗信佛，與大顛對談只是暫時的交談，為了疏解而非為了意義：

有人傳愈近少信奉釋氏，此傳之者妄也。潮州時，有一老僧號大顛，頗聰明，識道理，遠地無可與語言，……，實能外形骸以理自勝，不為事物侵亂，與之語，雖不盡解，要自胸中無滯礙，以為難得因學往來，及祭神至海上遂造其廬，及來袁州，留衣服為別，乃人之情，……。

「與之語，雖不盡解，要自胸中無滯礙」，這是韓愈和大顛交談的話語，純粹為了交談而交談，不求瞭解談話內容；韓愈坦露了對於「話語」的急切慾望。將〈與大顛師書〉和〈潮州祭神文〉、〈鱷魚文〉排置在一齊，我們可以發現「語言危急」如何在不同層面開展其轉捩點。三者各以不同的文體鋪陳了同樣的意願與慾望；它們皆是在期許「回答」，三種不同書體的書信發送給不同的收受者，等待它們的「允諾」。人、世界、土地、神的共體關係似乎就在這種「期待允諾」

之中，等待被「詩」化，說出。〈潮州祭神文〉系列代表了上界的神和土地、人；〈鱷魚文〉寫出了表徵下界的自然；〈與大顛師書〉則是在失語的人間中僅存可能有的語言希望。允諾的實現，也即是一種「再語」的可能，語言希望的再現，詩的流露；〈與大顛師書〉以神降解除自然災厄，助豐收而引出祈神、謝神的「聽位」給予，〈與大顛師書〉則導出那種懸置意義的話語，而〈鱷魚文〉的命令根本是建立在一個寓言的設想之上。三種期許，等待都有一共同的出發點：假設收受者能明白「我」的請求，「我」的語言。但實際上，我們知道三者所能給予的不是明白的話語，那是「死亡怒罵」的衍生變貌，是幽暗不可知的，它要不是急劇「音流」，就是「闇默」，即使是人的「語言」也只是一種半語（demi-dire）的不盡全解語言。

從「羞辱的論述」這角度來看，上述幾篇文章和〈潮州刺史謝上表〉的關係已不僅限於皆是同時寫就的共時關係而已，我們前面已提及〈潮州刺史謝上表〉中所表露之自我羞辱如何在〈祭神文〉和〈鱷魚文〉中以指陳自我的污穢不潔，或駑弱；在〈與大顛師書〉中雖未見到如此赤裸直接的表示，但是想念迫望到近乎低下地去懇請一位先前被自己死命詆毀抗拒而致遭罪流放的異端僧徒，逆轉的態度很難不令人不會將之當為改念而致卑下的聯想。〈與孟尚書書〉裡的侃侃衛道自我辯解之宏言，事實上是一種脫離開被流放潮州的險困之後所該有的一種正常反應，那不僅僅只是回到（儒教）秩序而已，〈與孟尚書書〉的韓愈想將潮州時期的書寫所共有的「羞辱」

特徵；「被動性」，反轉成相反面，「主動性」。依著「被動性」的程度差異，我們似可測定書寫

者韓愈和死亡鄰近的距離，因為死亡的不可認識，所以死亡不可能被掌握、被客體對象化，

聯帶地主體不再可能成為主體，這點是Lévinas不同於Heidegger對死亡的哲學論點處，他批評

Heidegger的「為死亡之存在」（être pour la mort）的那種極端陽剛性（la Virilité Suprême），極端明亮地作

為一切可能性的可能性之論說是不適確的，Lévinas認為在苦難中展現的死亡並不像Heidegger所

說的為一種（導向）自由的事件，它似乎只會引向絕對不可認識，引向所有可能性之終止。所以

Lévinas才會說：

> ……事實上死亡是「不可掌握的」，它指出了主體的英雄性（Héroïsme）和陽剛性之終
>
> 止。……。在苦難當中我們可以掌握此種死亡的鄰近——並且還是在現象的層面上——
>
> 此種主體的主動性反轉成被動性。23

由被動性反轉成主動性，循上述的邏輯可知，將是一種遠離死亡，主體陽剛性和英雄性的

重獲；〈與孟尚書書〉中的那種為道而蹈死赴亡的雄壯語氣，那種死亡辭彙所表現的意義不正是

〈潮州刺史謝上表〉中同類詞彙所帶出的死亡臨近而又不可得之現象的反照負面：

孟子不能救之於未亡之前，而韓愈乃欲全之於已壞之後，嗚乎其亦不量其力，且見其身之危莫之救以死也，雖然使其道由愈而粗傳，雖滅死萬萬無恨。（〈與孟尚書書〉）

「雖滅死萬萬無恨」的英雄陽剛內涵想將「死亡」當為可交換的物體，用來獲得象徵系統的延續與傳遞，以永恆的象徵來交替有限的生命，這根本是一種否定死亡的一般欲想。以這個否定來澄清他改宗皈依的傳言，似乎像是用一個否定來否定別人對他的否定。這裡頭徘徊著一種懊悔，一種不願回首過去的遺忘企圖。如果，〈與孟尚書書〉意圖要重新聯繫〈論佛骨表〉的意向與浩然氣魄——「佛如有靈能作禍祟，凡有殃咎，宜加臣身，上天鑒臨，臣不怨悔」（〈論佛骨表〉）——而將被流放潮州時所遭臨的死亡怖慄與羞辱擦拭、遺忘，企圖，就像所有那些原始怖慄經驗（的回憶）排除出去而結果反只是用另種方式更強烈地把它們召喚回來的作法一樣；「雖滅死萬萬無恨」的數詞強調了遺恨、懊悔的存否意義，就像〈論佛骨表〉的第一個死亡辭彙之數詞「萬」——「萬死猶輕」——所突顯的死亡臨近而又不可得的千重萬影的重壓一樣的存否運作。

〈鱷魚文〉的祝告惡靈想以文氣懾令驅逐是否可視同如〈與孟尚書書〉那般地展現一種主動性

和陽剛性之回復？由前面的分析，我們已知鱷魚寓言凝聚了「羞辱的論述」之隱喻，鱷魚的能否存活和話語論述有絕對的關係：

……是不有刺史聽從其言也，不然則是鱷魚冥頑不靈，刺史雖有言，不聞不知也，夫傲天子之命吏，不聽其言，不徙以避之，與冥頑不靈，而為民物害者皆可殺。

論述的鱷魚。〈鱷魚文〉檄討鱷魚之罪行，從它的混淆了天地宇宙秩序開始一直數到危害人民牲畜為止，這一切的具體自然事證到最後卻全被論述的鱷魚吞食掉，因為不論怎麼說鱷魚的命運決定於它在這場話語交換中是否有說話的能力與權力；鱷魚能否據有話語的位置，〈鱷魚文〉是獨白抑或對話，決定一個早已被命定而不能更改的最終宿命。而既然早已知道會有這種不可免、不可更改的最終結果，那這一切的論述不就是一種唯名的修辭遊戲，而其邏輯不就是一種「反事實論述」(le dicours countre-factual)——動物不可能會說話，潮州的鱷魚會說話——；鱷魚的罪行在於它的拒絕回答，命運既然早已決定而不能更動，任何話語都成為無意義，這種態度對韓愈來說只有兩種意義：無知或驕傲。鱷魚，由此就被轉變成為失語的羞辱象徵，他為文驅除鱷魚之害，將鱷魚從論述中趕走，並不意謂他能夠從被動、失語立即轉成對立面的主動、復

語。否定鱷魚的「拒絕回答」之闇默，韓愈不是想要能立即侃侃直辯，他想作的是修正並改變鱷魚在面對不可改、不可免的命運，死亡之來臨，那時出現的兩種極端態度：無知有若不能死、不知死之所以為死的有生動物；或是極度高傲、陽剛地驅逐鱷魚來比擬洗刷羞辱、重生振作的意義，而是對失語・對死亡臨近的這些極限情境所作的一些「縫隙反省」(la réflexion du seuil)，一種頗接近海德格所說的中介死亡現象⋯「亡逝」(le décéder)[24]的顯露，那是一種介於純粹生物、生理性的動物生命終結的「終生」(le périr)和作為 Dasein 展現之場所和其模式的「亡逝」(le mourir)。換句話，鱷魚同時表徵了不知死之所以為死的無知動物，和盲目自信以為能從死亡那裡存取什麼的動物之「亡逝」，此所以為什麼鱷魚能說，但卻不能說出或拒絕說的要保持闇默。是能說話的動物之不可避免的命運。說或不說，鱷魚一定要遷徙、離開或被逐，其最終的意義總是「不在」，總是一種朝向「外方」的開展。〈鱷魚文〉的寓言，使用另一種方式在想像的秩序裡存否露被動性。此種特殊的開展模式，完全不同於〈潮州祭神文〉和〈與大顛師書〉中那種異常直接地表露被動性，這個差異顯然地來自於論述場所的秩序性差異，而這又深繫於死亡現象的臨近程度，如前面所分析。〈潮州祭神文〉寫給掌管土地農收的諸神，〈與大顛師書〉向一位僧侶致意請求交談，〈鱷魚文〉告知雜居人世的惡物遠離，收受者的空間分處於上界、人間、下界，它們所運作出的論述空

間似乎可被分配成屬於象徵秩序，和想像秩序以及間處於兩者之間的特殊秩序。「與大顛師書」的特殊論述空間秩序，其中介性，來自於僧侶的特質，他們不是一般的「人」，他們的出現是為了溝通、交往人、神、下界。所以他們居處於人間而不屬於人間，其論述空間就同時可能跨越了〈潮州祭神文〉和〈鱷魚文〉的空間秩序。作為詮釋者而言，大顛能夠來往於這些不同空間，不同的論述秩序的必要條件是具有多語能力而不僅限於對經典的文字論述認識而已。韓愈他急切求取大顛的交談，反映出一種失語者求言若渴地從多語者那裡見到所欠缺而極度慾求的話語源頭。此所以大顛能夠滿足韓愈之處，不同於其他人的地方讓大顛成為語言的希望，因為只有

「過多」才能滿足「欠缺」的慾想。「與之語，雖不盡解，要自胸中無滯礙」徹底展現了愉悅經濟超越意義性要求的地方，情勝理之處，或者是一種特殊的談話治療，移除創傷；所以韓愈會向孟尚書敘述他和大顛的交往情形，始於理（……識道理，……更能外形骸以理自勝，……）終於情（……，及來袁州，留衣服為別，乃人之情。）由〈潮州祭神文〉的方抵潮州時之穢污狀態——冠衣不淨潔——到離開潮州的留衣為念，衣服這個作為軀體之延伸隱喻了死亡臨近所投射於身的陰影痕跡，穢污軀體的贈與註寫共構愉悅經濟交換的最後環節，大顛擔當一種分析者的角色，透過分析論述的幽微敘述，他給予韓愈「聽位」與話語，傾聽韓愈和死亡的交談，分享並收受死亡的殘餘。基因於這種愉悅經濟的企需，韓愈才會甘冒被人批評心意不堅之譏去求

116

言於大顛，汲取一個在先前被他視為有若「毒藥」的異教論述。〈論佛骨表〉直言力諫崇佛的禍害家國影響，韓愈才因此羅犯重罪被流放潮州；詆貶佛骨的神聖性，視之為凶穢之死亡殘餘物，寺觀禮佛之處在韓愈這種論點下不再具有神之居處的特質——降福庇護敬神者——，它反被當為禍亂之源，他以梁武帝的事蹟來作為「事佛求福乃更得禍」的歷史證明；寺觀既已被認為是不祥之處所，那麼迎接佛的死亡殘餘當為崇祀對象的地方，必然地，更只會引出死亡而不可能有生之延續庇蔭；此外，位喻地，死亡殘餘依理只能被放置於適切的地方——墳墓——要不就應該被毀棄如同一切之亡逝殘留物。韓愈從歷史和修辭兩個軸線上於〈論佛骨表〉中將寺觀禮佛處視同為死亡之處所，而不再是所謂的神之居所。此種極端對立地否定佛的神聖性之論點，在他寫給孟尚書的信裡似乎作了一些不願明說的態度改變：「以為難得因與往來，及祭神至海上遂造其廬」，把造訪大顛師的住處和到海上祭神聯繫在一齊，這個強調，似乎要重新承認禮佛的寺觀是一種神的居所，而在信中簡短敘述的交往過程及終止的時間也正好和流放潮州時期重疊，減罪移官袁州結束了流放潮州的痛苦，同時也結束了和大顛的來往交談。從流放潮州的「開始／結束」，對映佛是否為神的問題它們彼此剛好構成鏡像關係，我們可以建立出〈與孟尚書書〉中所敘述的這段韓愈和大顛交往的經過和〈論佛骨表〉彼此間的深層轉換和對照關係：

	〈論佛骨表〉	和大顛來往於《與孟書》
論述內容	排佛，非神化	修辭（語法位）佛為神之一種
贈禮	佛骨（身體之一部分）	衣服（身體之延伸）
性質	死亡殘留物（污穢不潔）	污穢（潮州祭神文）→？
場所	（毀棄）在外界	（收置）在內（寺觀）
事件	流放潮州	（贈衣）流放潮州結束
語言行為	書寫	話語（與大顛交談）
語意收受	誤讀	曖昧不清
論述之經濟	政治－經濟	愉悅與死亡經濟之交換
效應	法律（處罰）	情感（交換）

如果說韓愈在上述的那段書信回憶裡間接並隱晦地恢復了佛是神之一種，寺觀是一種神的居所，那他在「論佛骨表」中所指出的寺觀是死亡居所的意義是不是也循著同一邏輯發生變動而有了修正[25]？「及祭神至海上遂造其盧」，韓愈在〈南海神廟碑〉裡很詳盡地描寫出渡海祭神所面臨的那種死亡怖慄以及尋常官吏常因害怕而退縮不親往祀神所引起的災厄：

又當祀時海常多大風，將往皆憂感，既進，觀顧怵惕，故常以疾為解，而委事於其副，其

來已久，故明宮齋廬，上再旁風，無所蓋障，牲酒瘠酸取具臨時水陸之品，狼藉籩豆薦裸典俯，不中儀式，吏茲不供，神不顧享，盲風怪雨，發作無節，人蒙其害⋯⋯

「憂感」、「觀顧怖悸」寫盡面臨死亡威脅的畏懼與憂慮；造訪神的居所不是詳和平靜旅程，它必需先要面對死亡的逼迫，要越過這層困難才能有「聽位」，方能聽得到「死亡怒罍」的「音流」，而且這種面臨必需是「自己」去體現不能以他人代替，代以他人去作，神將以憤怒災厄來告知：「無人能取走他人的亡逝」。依比，那麼由大顛住處所表徵的佛之居所雖片面不完全地被允許恢復神居的意義，但是先前為韓愈所指出的死亡居所意義仍就留存下來未有變動，這點說明了神之居所和死亡彼此間在韓愈的思維中存有一層不可更動的共體本質關係。不論是寺觀、民間信仰的天地諸神之祭祀奉獻處所皆是死亡揭顯之處，主事者必需親自去承迎。〈潮州祭神文〉系列也隱約地指出「己之死亡的可能」在祭神奉獻儀式中的必需性；緊隨在首篇祭文韓愈缺席而代以縣尉之後「虛己」，自然災厄立即出現在後面的兩篇祭文裡，〈南海神廟碑〉所說的因害怕而「委事於其副」結果招致「神不顧享，人蒙其害」的災難似乎是從〈潮州祭神文〉所敘事蹟裡尋得一個先行的符應。〈潮州祭神文〉中所出現的潮州自然災害——乾旱雨潦——除了是作為自然現象的意義外，它也可被詮釋為韓愈之羞辱、穢污有罪的一個外化象徵，自然、土地、人民

的疾厄隱喻了韓愈自身的災難病疾；但更深層地，從前面所分析的論述邏輯中所含藏的死亡意義來看，自然災厄是起因於韓愈的不親獻，韓愈的避開死亡居所不敢面對，所以這些災害可說是那個令韓愈畏懼而以污穢託詞避不敢見的「死亡現象」的顯現，它們再次強迫他去回到死亡居所，去據有「聽位」傾聽死亡臨近自己之「音流」，去記住這些他想盡辦法要遺忘的，他是被動、被強制去日日夜夜記住；「夙夜不敢怠」「夙夜不敢忘」，韓愈再再強調不敢遺忘他曾有過的死亡揭顯。親獻，造訪寺觀，透過這些韓愈親炙神與死亡。到了〈祭湘君夫人文〉時，我們見到韓愈不僅熟悉神的居所，他甚至允諾要重建崩頹的廟宇回應神的庇護：

前歲之春，愈以罪犯黜守潮州，懼以譴死，且虞海山之波霧瘴毒為災以殞其命，舟次祠下，是用有禱于神，神享其衷，賜以吉卜，……今又獲位於朝，復章綬。退思往昔，實發夢寐凡卅年。於今乃合，夙夜恍惕，敢忘神之大庇。伏以祠宇毀頓，……，敢以私錢十萬修而作之，舊碑斷折，其半仆地，文字缺滅，幾不可讀，謹修而樹之，廟成之後，將求玉石，仍刻舊文，因銘其陰，……。（〈祭湘君夫人文〉）

「懼不得脫死」，如〈黃陵廟碑〉裡以凝聚濃縮方式重述了〈祭湘君文〉中所描寫的那份面臨

死亡鄰近時的怖慄畏懼，能夠復官返朝離開流放之地，神似乎答應了韓愈的祈求，降福於他助

其解難；但死亡並未如韓愈所期待的那般，遠離開他。「脫死」，韓愈僅解消了肉體生理生命的

威脅，脫掉它如同褪棄舊衣外殼；他尚未且一直沒有脫離死亡。因為死亡的逼迫韓愈才走進

湘君夫人祠，求助於神；隨後死亡再以夢的方式出現，當不可解的夢獲致意義，成為現實之一

部分時，韓愈事實上早已為死亡所居住，他重複具現了死亡對他的命令，後遺效應的回憶與怖

慄經驗使他重讀夢的謎語在湮滅毀損至幾乎不可讀的碑文上面，「仍刻舊文」是死亡透過韓愈去

作的重複論述，當夢謎重疊在再現的死亡論述之上時，也即是死亡居處之重建，神與死亡重返

其居所的時侯。「仍刻舊文，因銘其陰」，韓愈也藉此重新獲得再語能力，死亡透過他來重複，

他再透過這個重複來陳述，他成為一個腹語者的腹語者在死亡的背後陰影處說出「重複」之外的

話語。（原發表於《中外文學》第二十卷第二期，一九九一年。）

註解：

1. "Nul ne peut prendre son mourir à autrui" in, Martin Heidegger, *Être et Temps* (1927), Tradution nouvell et intégrale du Texte de la dixième édition par Emmanuel Martineau, (Authentica, 1985) p. 178.

2. 《文心雕龍》，〈章表〉章中就已明白定義出兩者之互為表裡之關係：相對於「章」而言，「表」有若煥然彰顯的文章

地理之標誌，所以劉勰才會將「章」指稱為「明」，類比為繪畫圖像，而「表」則是「標」，當為符號標誌而且也能具

有衡量之功用。因此「表」就可相對地充當為「章」之文體空間之廣延標記來測定作者之情、辭、心意是以如何之形

式來摻混於文「章」之上……也正因為「表」的這種欠缺自身之實體而需以「章」為依附之特殊性，所以「表」之所以為

「表」是作為將「名稱、標記」確當的派遣到適切之「實物」——表以致禁，骨采宜耀，循名課實以章為本者。這樣

才能讓「表」不致漂浮淪為虛指、誤指而模糊了「章」的面貌和意義，是在這種意向下劉勰才特別點明出必需「必雅

義以扇其風，清文以馳其麗」來約束住「表體多包」的擴散不定：他引子貢所說的「心以制之，言以結之」來彰顯出

他自己對於文體的集結整體性的企求——「蓋一辭意也」。從劉勰的文裡我們可以瞭解到「表」之「中空」和「浮動

及「功能性」特徵，基本上「表」自身是個「浮動論述」，規範化的制約是將「表」整合為「一體之」章」。那些浮動、不

定的「表」，劉勰很否定地批評而將之看為是浮誇虛飾的情辭，但是否是純粹之虛辭？由韓愈的〈潮州刺史謝上表〉

的浮動、混亂而中止了文體的「整體化」之可能，那不正是一種作為流放音聲的「流離論述」（discourse de l'errance）

的表現！

3. "La parole prophétique" in Le Livre à venire, Maurice Blanchot (Editions Gallimard 1959) p. 119.

4. 《韓愈研究》，羅聯添著，（學生書局，一九八八年增訂三版），頁八〇。

5. "Rilke et l'exigence de la mort" in L'espace littéraire, Maurice Blanchot (Editions Gallimard 1955) p. 184.

6. "La souffrance et la mort" in Le temps et l'autre, Emmanual Lévinas (Presses universitaires de France,1983) p. 56.

7. "l'événement et l'autre" ibid p. 62.

8. "La mort et l'avenir" ibid. p. 59. ne pouvons plus pouvoir 直譯之另一種意義是「不再能能夠」。

9. 〈拘幽操・文王羑里作〉之附註，《韓昌黎詩繫年集釋》〈卷十一〉，頁五一一-五一三頁（世界書局印行）。

10. "Forclusion" in Vocabulaire de la psychanlyse, J. Laplanche et J-B. Pontalis (P・U・F・6 édition,1978) pp. 163-167.

11. Sein und Zeit 見註 1，p. 183.

12. ibid, p. 185.

13. 「亡故」，名稱借自《存在與時間》陳嘉映，王慶節合譯）之譯名，頁二九六。

14. 見註 11。

15. "La chose"(1950) in Essais et conference (Martin Heidegger (traudit par André Préau)(Éditions Gallimard 1958)(p. 212-p. 213)

16. "Le chemin vers la parole"(1959)in acheminement Vers la parole (traduit par François Fédier)(editions Gallimard 1976)(p. 255)

17. "Les hymnes de Hölderlin: La Germanie et le Rhin" (cours de Fribourg du semester d'hiver 1934-1935 édité par Suzanne Zegler)(traduit par François Fédier et Julien Hervier)(Éditions Gallimard, 1988)(p. 79)

18. 「桂櫂兮蘭枻，斲冰兮積雪。采薜荔兮水中，搴芙蓉兮木末。心不同兮媒勞，恩不甚兮輕絕。石瀨兮淺淺，飛龍兮翩翩」。

19. 例如，「龍」這名詞的意義和所指，從戰國到唐朝的文化變遷使其有複意多指之可能。至於個人修辭選擇的取向讓「龍」這名詞變得更為複雜而難以確定。韓愈詩集中就有很多這類例子。《雙鳥詩》中取典於佛經的「龍」：「兩鳥既別處，閉聲省怒尤，朝食千頭龍，暮食千頭牛，……。這裡的「龍」已失去神話性，而淪為和「牛」類比的一般動物。而在〈題炭谷湫祠堂〉中，「龍」被明確規定為掌雨之神，但卻不是「善」類，它是偏於「惡」地被負面看待，所以才會處於幽明之間：「萬生都陽明，幽暗鬼所寰，嗟龍獨何智，出入人鬼間，……。」「龍移」詩中的「龍」也類近〈炭谷〉詩中的「龍」但並未那麼明白說出。除了這些具有指稱性意義的「龍」外，韓愈也使用「龍」來表示一些抽象關係如《醉留東野》中以雲龍相從比喻深密友誼：「吾願身為雲，東野變為龍，四方上下遂東野，雖有離別何由逢。」相較起來，「龍」在《九歌》中的意指就顯得較為單一而固定，大致上它代表一種神話動物，諸

神經常驅駕於神話空間，「龍駕兮帝服」〈雲中君〉、「駕飛龍兮北征」〈湘君〉、「乘龍兮轔轔」〈〈大司命〉〉、「駕龍輈兮乘雷」〈〈東君〉〉等等。由此可以明瞭，若想依靠互文性（intertextualité）關係來劃定〈將歸操〉中的「龍」之語彙意義，那只是落入化約矛盾而無法圓滿解釋韓詩語彙體系所特有的複指多義性如何在此被本體性意義遭回，偏離詞源意義。至於「將歸操」原始文本，有《水經注》本和《孔叢子》本，解韓傳統都傾向《水經注》而捨《孔叢子》，因為《孔叢子》為偽書不足取。「引文」的修辭取向，又被「真」「偽」之爭所左右。

20. 《九章》、〈抽思〉篇。

21. 見註17，pp. 67-68.

22. Ibid p.69 (la langue primitive d'un peuple)

23. 見註4，頁七〇。見註8，p. 59. Lévinas 在此所批評的 Heidegger 之死亡哲學主要是指 Sein und Zeit 中所討論的那種肯定性之「死亡」，一種英雄主義式的躍入死亡之接近，將這當為一種可能「境界」（Horizon）之開展。這種陽剛的死亡論點，在後來他作了極大的修正，例如，在 "La Chose" (1950) 他稱呼死亡為「原無」（La mort est l'Arche du Rien）。以「原無」之死亡作為存在的庇居 (pp. 212-213) Sein und Zeit 之後的 Heidegger 關於死亡之論述如同他對於先前哲學思維之討論修改一樣皆不可能被約簡。所以，其修正改變死亡現象的本體面貌尚有待更深一層的討論。Lévinas 這裡的批評之價值，因此，就不應再被當為單純地對於 Heidegger 哲學的批評或修正，而毋寧說是「另一種」哲學（在猶太文化的光影下之思維?!）和死亡現象撞擊後的碎片反映？Lévinas 哲學的幽晦、流動、難解是眾所皆知的，我們在這裡截取他的片段論述來作為解釋韓愈文章的問題，自然要承擔了極大危險性。而這點是必需特別加以強調指出

24. 見註12、13。

25. 〈朱子語類〉中對於韓愈與大顛交往一事，極為重視，並不迴避，也不責怪，推託……「大顛問答，初疑只是其徒

偽作。後細思之，想亦有些彷彿。計其為人，山野質樸，雖不會說，而於修行地位，作得功夫著實。故其言語有力，感動得人，又是韓公所未嘗聞，而亦切中其病，而不覺遂悅之也。雖亦只如此便見得韓公本體功夫有欠闕處，如其不然，豈其無主宰，只被朝廷一貶，而便如此失其常度哉！此等處，極不可草草看過，更宜深體之也。」（答廖子晦）

這段話，幾乎歸納了上文內容的討論分析，點出放逐流離，語言，本體欠缺等等。而「切中其病」一語，朱子在另一處，更極端地以「死亡」一詞點出韓愈改變初衷，交好僧侶之深層意涵：「退之晚來，覺沒頓身己處，如召聚許多人博塞為戲。所與交如靈師、惠師之徒，皆飲酒無賴，及至海上，見太顛壁立萬仞，自是心服。其言實能外形骸，以理自勝，不為事物侵亂。此是退之死欵。」

「此是退之死欵」，不正反映出死亡居所之所在。朱子一再使用「病」，「病痛」，「死亡」這種種否定品詞去形容比喻，不言自明，他必然深刻替會出「死亡」在其中的工作。（見《韓愈資料彙編》（一），學海出版社，民國七十三年，頁四○○、四一七、四一八、四二二。）

詩是一根煙斗──由傅柯的「相擬」(Simulacre)論說起

「詩是一根煙斗」(La Poésie est une pipe)，典出於馬格利特(René Magritte)，之後為布烈東(A. Breton)和葉琉亞(E. Eluard)所深喜並將之流傳引用，超現實隱喻的弔詭語義肯定經過一段時間後被否定改寫成《這不是一根煙斗》(ceci n'est pas une pipe)。馬格利特秘密地將「詩」──文字語言符號──圖像化為煙斗，但就在語意與圖像互換的過程當中原來的語句命題的肯定邏輯被反轉成否定，而又加上原本的指稱對象──「詩」──被抽離，逃逸開，所以否定的語句因圖像關係而不能停步只得再次作層層反覆否定，以不斷的摺曲(le pli)去捕捉遁逃的「詩」。但這是否真為「同」一根煙斗？抑或，馬格利特所意想與描繪的是「類似」但不同的另一根煙斗？當傅柯收到馬格利特寄給他《這不是一根煙斗》的複本同時解讀其背後所寫下的句子──「標題不反駁素描，

126

它不一樣地肯定」[2]——他怎麼想這個「不一樣」（autrement），如何由「不一樣」裡的「他者」、「其

他」、「他處」（autre）衍生出其外那遁逸，失落的「詩」於種種「類似」（la ressemblance）或／與擬同（la

similitude）的詩之相擬（le simulacre）投映。我們需要一座「橋樑」來和另岸的「詩」溝通，就像傅柯不

能割捨地將馬格利特的兩封「信」附錄在《這不是一根煙斗》書後當為一種隱密對談的記痕一般。

「橋」與「煙斗」將是本文的主要討論對象，而，可能「詩」會出現在這兩者當中某一處，或任

何地方。

讓我們先作遠遊，從「橋」開始。

一、橋

北宋范寬所繪《谿山行旅圖》，以一寬幅大山屏聳立佔據大半畫面，在其下方左右各襯置

以兩個山丘夾峙一湍流而下溪澗直至碰撞那個置於畫面底端之另一岩崗方才迴繞成平瀨並和出

林道路交接，路上有行旅騾隊，此即為畫之標題敘事由來。崇高偉立大山較扁平，被抽象幾何

化，不論是皴擦苔點、輪廓線，甚至其飛瀑皆以形象符號來看待而略過再現實體的考慮，相對

的山下之山崗岩丘就被較具體地堆壘層疊出其堅實物質和體積，同樣地叢生於兩山丘之密林更

以共體方式延續此種充足實體意義。畫之佈局因著此種差異而呈明顯對峙，再加上橫梗於崇山和兩山巒間那段一向被人認為是翻湧而上的雲霧煙嵐的虛白，以及山巒和岩岡之間的道路、水瀨，它們中斷了畫面空間連續性，平面與量塊間有種幾近乎裁接剪貼（collage）的關係，空間區域差異因而割裂成為某種對立秩序。山巒和畫底巨岩尚可憑藉密林、與路上行旅作層間接、鄰近的延續；但從山巒「上」溯──此處「上下」空間關係的指稱使用，顯然是相當不確定，因為它幾何化了原本無從定位的兩區域「之間」，再現圖像化了這「之間」成為繪畫空間之內那不可見但可測量的距離──雄偉巨山必需要能夠先跨躍那層斷裂空白。彌補或改變不連續性成為可聯接的某種整體秩序。傳統觀看和解讀都略過實體性差異而代以事物秩序來涵蓋、填充這層繪畫空間之缺乏，於是指稱物化不同的圖像區域（但不一定是「再現」），透過類比語意讓這些圖像區域被置入同類事物範疇──「山」，就像我們在前面會毫不考慮地使用「寬幅大山」、「崇高偉立大山」、「山巒」等等來稱呼這些區域一樣，──在這樣的事物語法下原本的中斷、空白就被轉換成為「暫止」和「中介」的標點符號（ponctuation），佈置分類事物所必需的間架；至於同類事物之類比關係也立即被衍生轉換成為「鄰近」的空間距離而讓這個「暫止」也被指稱化，填空並彌補先前之不足成為「雲霧」、「煙嵐」。如果在這幾塊被稱為、被看作是「山」的圖像區域彼此間雖存有不同程度之「再現」「實體化」差別，但因就一些共同的繪畫語言符號（皴法、苔點、筆墨等等）和使

范寬，〈谿山行旅圖〉

用律則而能產生類比關係建立一個和指稱物有較短差距的命名、圖像化系統，也即是介於這些圖像和其指稱命題成為一種肯定判斷關係；當我們看到《谿山行旅圖》這些區域時，思維中對於「山類」的思索是否和范寬下筆時對眼中所見（或所「以為」所「曾」「見過」）的「山類」之猶疑不確有所呼應？如何以一個肯定命題來衡量疑問，而尤其當我們面對這兩大塊「山類」圖像區域間的那段空白時去循依承襲無疑的知識體系時自動與立即地會說「看那雲霧、煙嵐」，我們是否已偏離開源始的疑問夠遠了。從什麼時候開始我們「能」，我們「會」，我們「應」，我們「可以」稱呼這段空白為「雲霧」、「煙嵐」而非他物？而范寬又是如何面對這段「空白」，他能「肯定」它嗎？在下筆之前或之後的時刻它是在其它圖像區域之前或之後存在、出現？支持或坎陷圖像空間的成立？

對於一個習慣指鹿為馬的畫家如馬格利特者，他可以指著一張煙斗的素描而寫下「這不是一根煙斗」，或是將一片樹葉標名為「大砲」、「墨水瓶」為「霧」[3] 時，他眼前仍有「物」與「名」存在而方運作此種誤指去破壞圖像類似性的肯定；但面對這麼一段空白，似乎誤指已沒意義而只能留下「命名」，無限可能的命名去填滿這一段等待填空的空白；如同在畫裡它拒斥任何筆跡與書寫，投有任何名稱能停駐於空白，空白也不能存藏任何簽名。因此，如果「山類」的圖像區域能象物」，名稱永遠是名稱，飄浮在空白之外、之上或任何地方；有名稱，即是意指，我們能同時辨認其指稱對象——「山」——以及命名者透過其書寫和簽名。

這段空白區域，本質地莫名，就像它之不屬於任何人一樣，范寬從未畫過它。定名與物化此段空白為「雲霧、煙嵐」的作法滯塞並掩蔽原本的「等待」與「未曾」（思索與未思索）於一個確切的實際邏輯肯定中。用「雲霧、煙嵐」來連續，它局限了空白的擴張與深陷使其變成「可見／不可見」秩序裡之慾求對象；經此方才構造出觀看秩序所企需的整體的繪畫空間，幾何化各區域間的上下前後秩序，那是強制驅使畫家於此空白不能停息下來，剝除在這「之間」裡所出現那片刻的「自棄」與「自獻」（Se donner）而變為「涵容–填充」和「遮掩–欲見」。從「之間」被命名物化為「雲霧、煙嵐」，將畫中那「中性」（neutre）帶進觀看的倫理關係中。

換個角度來看，范寬也許只單純地遵循傳統規範讓雲煙生白，並未中斷連續性於圖像區間。由此可衍生出另一個問題：《谿山行旅圖》中范寬如何思考和運作「連續性」？從這問題中我們可以更加瞭解空白和雲煙兩者之間是怎樣的一種差距，而范寬又是如何地從中反映他對規範的態度！作為「聯繫」之修辭表徵的「橋」，它凝聚了上述的種種連續性問題可幫我們過渡。

《谿山行旅圖》中有這麼一座橋它跨過溪澗銜接兩塊岩丘，從外表上看去極為簡陋隨便，形式上它和橋下溪澗相當類近──造型輪廓上，堅立的橋柱像溪流；墨色與筆法使用也無甚差別因此在畫上顯得極為幽微，若不仔細看不易辨識。此橋的隱密與辨識性低弱的特殊意義是范寬其它畫中（如「秋林飛瀑」、「臨流獨坐」）出現的橋所沒有，即使拿這橋來和同一時期前後的不同畫

家之同類型、同題材的畫來比較，我們也會發現《谿山行旅圖》的橋是頗為獨特。從明朝董其昌

的摹本裡我們看到一個負面詮釋，他漠視了橋的低辨識性意義而將此種特殊性一般化為表貌摹

擬。實際上，原畫的隱密低辨識性阻止了摹擬複製的可能，幽暗如黑夜──「范寬勢雖雄傑，

然深暗如暮夜晦暝，土石不分……」４──的谿山並不是因為「見不清」、「難見」而無法摹寫，

「土石不分」或「溪橋不分」充足標出「混雜」、「滲雜」的特質抗拒任何區分辨異，所以為什麼董其

昌的朗朗光明如白日曝照的縮本僅能捕形，偏移誤解原畫。

山巒頂端那座為密林所半遮掩的山寺建築和橋為全畫中僅有的人為製物，非屬自然，兩者

雖皆屬同類事物範疇但對於其共同的起源──技術性──卻各有不同詮釋與表現。山寺建築以

「界畫」方式來處理，此種極端技術性、數理化的線條和構成讓它全然迥異於畫內其它事物──

以書寫、繪畫的筆法來形成──，空間上它是畫內唯一出現的類幾何空間區域，更加上所使用

的描繪語言系統為規定性和符碼化，這些特性在在皆凝聚突出「技術性」意義，因而和左近之自

然產生極大差異和區分。此外，它所落處的位置，在山巒頂端並緊鄰空白區域，也似乎要強化

其「邊際區域」的「邊界」特質。山寺絕然不同於橋。山寺拒絕周圍自然，獨躍出密林環抱，它並未替此圖像區域和空

白作任何中介或聯繫。橋的簡陋形態和低辨識性地近乎和溪澗同形質降低

了橋的技術性意義。它被混同進環境，它沒製造出像山寺般的特異排拒。橋的混同辨識特徵包

含了（一）材質：和樹林類同之材質（二）形式：直橋柱系列迴映溪澗分流，橋面分散未完成、未定形有若水紋（三）相同筆墨書寫；因著（二）及（三）的影響，橋被改變材質而「相擬」（Simuler）

溪澗，橋迴映溪澗，原本要否定溪澗的「隔絕」、「分離」的「聯繫」卻被轉換成「相擬」、「分離」

與「聯繫」在危橋上似已無甚差別就如同橋和溪澗彼此相擬一般，所以我們才在橋之兩頭見不

到通路小徑，只有林木與岩壁的阻斷，出路只能間接被等待。在這相擬關係中，橋透過雙層相

擬──首先以「橋」的圖像來相擬，代表橋指稱物，再讓橋和溪澗相擬──而變成為空洞圖像符

號，被唯名化，溪澗的複像，它既不能承擔聯繫與溝通，也不能否定隔絕與分離。無意義性和

無功能性使得這簡陋粗始的「橋」表徵了某種未完成的那種中介於聯繫與隔絕之間的狀態，一種

交混的相擬（simulacre mélangé），不純粹的鏡像，如果橋下是永恆流動，而橋上是偶然通過，那橋

的意義就不在於它的承載和聯繫兩類流動以停駐方式來操作而應是對於流動的企需。以技術性

產物之特質出現的橋被置入兩塊同質圖像區域之間，「它不僅聯繫早已存在的兩個河岸。是橋

道它自己讓河岸像河岸。是橋它特別地讓一者對立另一者，是靠著橋第二個河岸才面對第一個

脫離開來。河岸並未跟隨著河流像堅硬大地的漠然邊緣。和河岸，橋替河流帶來它們彼此的腹

地。它結合河流、河岸和鄉野在一個共同相互的居鄰。橋環繞流集結大地成為區域。」5

在海德格的話裡，橋依然是橋，一種差異性的技術產物運作「聯繫-對立-分離-邊緣-結合

與集結-共鄰與區域」這些過程；然而當橋相擬溪澗，當它擬同橋但又不同時，那是否是種更起源性的過程，更為懸疑不確，因為分離與邊緣的不明。橋的「相擬」——「看起來類似，但不真地類似」[6]——是否運用此作法來否定、懸置，或揚棄其當為技術性產物的圖像摹本（copie），換句話，此也即是使得「橋」和「山寺」彼此之圖像本質和意義具有本體差異性的原因，「山寺」彰顯、突出技術性和摹仿再現的精確複本特質，它代表了「差異」、「隔離」與「邊緣」，但它只是「圖像」被落處於什麼也不反映的空白之上與之前或之下。游離於同質圖像區域間的橋相擬地參與了四周「區域」的共鄰，是否從這當中它汲取、分享了某些實體質素來填充被空洞化的中性虛像相擬？

二、煙斗

傅柯在《詞與物》中指出，「類似性」（la ressemblance）對於西方文化的知識系統具有決定性影響直到十六世紀末[7]。他區分四大類的「類似性」知識思維：（一）適切、契合（convenientia, convenance）（二）仿真、鏡像（aemulatio, émulation）（三）類比（analogie）（四）感應、交感（sympathie）。

第一種類似性，適切、契合主要是建立在共同鄰接的關係，是種可見得到的鄰近效應從

134

而產生出調適和交會性，此種類似性範疇裡的事物和其場所及世界往往有較大的互動和匯集。

第二種類似性事物範疇，事物彼此之類似性不再靠鄰近空間關係來構成，它們不受場所距離影響，是「沒有接觸的類似」，也沒有連續環結的關係。其鏡像和迴映特質取消空間距離，同時也淆混了「現實／影像」、「原本／複像」之間的區分，起源成了問題。但此類鏡像反映並非對等，就同émulation字義中原來所含的競爭、對立意義一樣，彼此互擬、互相影響造成力的關係，所以此類事物範疇構成向心、迴映與對抗的圓環而不像契合那類的線性連續關係。第三種，類比的類似，和前兩類之最大差別在於它尋求建立的類似特徵不在於可見的，帶有體積和量的具體事物，它要看彼此「關係」，因此可單從一點上來建立類比網絡，即使再怎麼異質對立的事物也可能尋得類比點，所以傅柯才會說這種類比關係所造成的是種放射空間（espace de rayonnement），放射空間裡類比類比者彼此間也是可逆、雙向互往和多值性（polyvalence）。感應、交感這第四種，類似為所有類似範疇當中最為不穩定、沒規律甚至是獨斷地：「無任何預定的途徑，沒任何預設距離，全無先決預先規定的接續。交感以自由狀態遊運於世界深處。」[8]，自由無掛繫的狀態讓它成為最具運動性，同時也是動能的源頭和原則。它所構成的是種磁場關係，吸引與互斥，愛與憎同體共生。但單從「類似性」角度來看，傅柯將它看成為所有類似原則裡最極端，最具黨同伐異的「同之企需」（instance du Même）：「如此強烈和迫切地不滿足於作為類似的諸種形式中之

任一者：它具有危險的「同化」能力，讓事物彼此同化，將它們混雜，讓它們消失於各自之個體中──也即是使它們異化不同於從前。交感會轉變。」[9]

這幾種類似範疇和一套區辨性符號系統（傅柯所謂的「簽名」）當為十六世紀的主要認識素（épistémé）構成一種過多但又貧乏的重複循環知識系統以詮釋來作為唯一可能的認識途徑。類似性在這個時期被用來表徵事物本質的呈顯，但從十七世紀開始「類似性」不再被如此看待；它成為一種「再現」（représentation）的代表，一方面可能來自於自然事物本身（因其「無秩序性」才使它能提供類似性），另一方面則居存於人的「想像」，必需要有想像事物才能有類似性（必需透過印象、回憶、比較等等運作）。因此類似性在知識系統中的主宰核心位置就被動搖降低而讓位給另外兩種起源性分析：對於「想像」，和對於「自然」（以其「再現」方式來分析）。然後再加以數化抽象成為「圖表」（tableau），經此「類似性」的原則就被徹底解消，特徵與差異的比較分析取而代之。文藝復興前後依附類似性原則，使得「觀看」和「語言」彼此間尚能緊密交織，所看和所讀相互間還有層聯繫，自然還是一篇可讀、待讀的文章；但隨著印刷術發明，書寫文字之地位更加上昇，語言和觀看分離，十七世紀的知識體系批評「類似性」之重要性，將它從事物中拆分開，事實上是在文字語言和事物分裂對立的陰影下進行，將「再現」移出除了貶低類似性，另外還肯定、確實了這種裂痕的存在，不讓它縫合；而所謂現代性的產生就是更進一步地將文字從「再現」中脫

離開，讓語言更獨立：「從古典主義到現代的關卡（……）已被徹底躍過，當文字不再和再現交會並且不再立即地去分劃事物知識時。」[10] 出現於十九世紀那逃逸出、脫離開世界束縛的語言並非以完整無缺之整體形式出現，相反地，那是一種分裂、四散的軀體以脆弱、孤獨音聲陳述，傅柯說這實際上表徵了一更基始的事實：「論述之消失」[11]。沒有影子但有傷痕的語言。

傅柯運作上述的「類似性-再現-文字語言-事物」原則，從人文科學史的範圍考古到對馬格利特的一張煙斗草圖的分析。《這不是一根煙斗》擷取馬格利特創作的矛盾弔詭和隱喻偏轉成為書寫形式，傅柯使用大量（甚至是過多）的隱喻和反諷像個修辭家而不像在史學領域、知識理論系統中出現的傅柯。他不僅詮釋畫（和作者），他複現畫作片刻，回音共鳴馬格利特；可以這麼說介於看（畫）及寫（畫）的傅柯和想（像）及創（作）的馬格利特之間存有某層相擬的假設。《這不是一根煙斗》——書——落在我們手中時，自動地，我們會說「當然不是，這是一本書」，標題已預先否定了內容？!隱喻與反諷已在那裡：我們似已聽到書內的暴笑，傅柯喜歡笑。《詞與物》從波赫士（Borge）的荒謬《中國百科全書》[12] 笑聲中誕生；於實證理性的「冷思維」看管下傅柯不能放聲大笑，但只要尋得機會他不會放過，德勒茲從《監視與處罰》中也見到傅柯的此種書寫愉悅：「傅柯從不把書寫當為標的、終極。甚至是因為如此才讓他成為大作家，而且他在所寫之中放入越來越大的喜悅，一個越來越明顯的笑。」[13]

《這不是一根煙斗》（1968）寫於《詞與物》（1966）和《知識考古學》（1969）兩書之間，一段從方法論批判而生出整體文化分析的假想[14]，到極端方法論體系構築的轉變過渡時期，先前文字和事物間猶存聯繫和交往，到了《知識考古學》事物就完全被去除，隨帶著經驗世界也從中消失，「論述」與「物體」（objet）（理論對象物）取代前面那概念不清，未曾明白定義的「文字」與「事物」；雖說《知識考古學》的計劃實際並未達成，但在當時傅柯卻以極度嚴厲的態度自我批評《詞與物》的不足缺失[15]。由此可以看出《這不是一根煙斗》在這段轉捩點中所帶的特殊意義，有種理性教師即將來臨前匆忙地讓自己再作一次最後修辭遊戲的味道，《這不是一根煙斗》書中所描述的那場小學常識課中面對《這不是一根煙斗》時所發生的寓言鬧劇[16]，不正是傅柯自己在導演知識劇場的隱喻，他同時是嚴師與頑徒（maître et disciple）共存於知識傳遞（transmission du savoir）的場景，「思維的分析相對於其所使用的論述而言總是寓言」[17]。但知識考古者卻拒絕「寓言」，因為它不想研究在論述裡隱藏或出現的「思維、再現、圖像、基題、纏繞不休（hantise）」[18]；那不是很奇怪嗎？在一套嚴謹定義的理論體系裡竟然會出現一個詩趣意象，「纏繞不休」會是一個筆誤，疏忽讓他所盡力要否定與排斥但又再度逃出而纏繞不休的陰影？一個一再循環無止的曖昧影像，一種像他所列出的那些聯繫到「類似」、「重複」、「再現」這些「同之原則」（principe du même）的衍生。而這些，恰合地，也正是《這不是一根煙斗》中所要討論的對象。也許可以這麼說，對傅

柯而言，或許《這不是一根煙斗》代表了他所想像的最後之「同的場所」，「同」在書內、文本內可不受限制地展現它自身種種軌跡。事物與文字仍可對談，或更正確地說，兩者進行一場糾纏不清的爭辯，使得語言變為淆混甚至被解體或互相取消，於這當中事物雖尚不必承擔作為「理論對象物」之要求，但透過「指稱性」的否定去切斷它一慣和文字間的憑藉聯繫，「事物」雙重性地同時失去現實性與意義，飄浮如無人之物，如「非一物」（non-object）它在理論體系中原有的合理性、合法性已明顯地被更進一步削弱，就只待《知識考古學》作最後的決定性清除。修正「事物」在理論體系中的位置，必然地，原先在《詞與物》中的「類似原則」也會被更動。將「類似」從歷史文化背景中移植出來，原先所帶有時空標記，建構於經驗事物之上的一種分類性文化思維範疇被轉換成為一種形象思維（pensée imaginaire）的功能性運作原則，以圖像、再現來作為其主要討論對象。讓圖像、再現、想像來擔當「事物」（chose）質變為「物體」（object）之中介，《這不是一根煙斗》在傅柯理論體系中代表了一種微細的前現代古典片刻，十七世紀。

《詞與物》中「類似」僅只是一個大的分類原則，欠缺分析性和運作體系規定，寬鬆不嚴謹的定義造成什麼都能包容，但可什麼也不能解釋與運用，換句話說欠缺邏輯價值與精確性，因此，《這不是一根煙斗》就必需一方面縮小類似性的有效邏輯語法範圍，透過差異關係的對比來作，另一方面填充類似性的定義內容，給予明確意義。是馬格利特最先向傅柯指出《詞與物》中

的「類似性」字眼仍陷於日常語言使用，不夠清楚：「……類似性（ressemblance）與擬同（Similitude）這些字能讓你非常有力地提示世界與我們自己的呈現——極端怪異的。仍就，我想這兩個字並未被怎麼區別過，字典對於那些要將之區分開的人似乎無甚助益。」[19] 遠在《詞與物》出版之前馬格利特就已注意到「類似性」和「擬同」的差別，而為文發表講演[20]（除了行文稍有改變外，主要內容大致不變），他給傅柯的信中討論同樣的思考路線：「類似，它在日常語言的問題裡，意指：像另一件事物（être comme une autre chose）。像另外一件事物，藉由擬同性來辨認。兩滴水的擬同，舉例來說，慣常被稱為類似：人們說『像得同兩滴水一樣』。但人們也這麼說，『在世界上，沒有兩滴水是完全一樣的』。而且，實際上兩滴水是分開的，各有各的特徵。類似，在日常語言裡，是指多少類似。當兩種特徵多少有些擬同。但是類似並非是一種兩種詞語，兩滴水之間的關係，舉例來說。類似是一種行為，一種只屬於思維的行為。類似，是變成人們帶在身上的事物。只有，思維才能變成帶在身邊的事物，這事物被稱為知識。」[21] 引用這麼長的一段話，目的無他，只為了要凸顯出馬格利特關於「類似」的思考多少呼應了《詞與物》的思想但又不盡全同。依照馬格利特的說法，擬同是具體經驗現象，屬於事物範疇，而類似則只屬於思維領域。

此種二分作法顯然承繼了笛卡兒之後的判分「可思／被思」、「主體／對象」主客二元論思想傳統。至於區分的方式和準則，卻仍只是單純分類範疇作法依照類似或擬同的自身特質來分劃，

140.

而非是相對差異關係的派分於一定系統運作之內。因為這些因素所以傅柯只取了對立二分的詞語「類似／擬同」但捨棄並改造其內容；由此偏離了原本之絕然的「主／客」二分的牽滯，才能構成系統和運作性。

大致上傅柯在《這不是一根煙斗》中所討論的「類似／擬同」差異約略是：[22] 一、類似具備總源頭，它階層性地衍生、派分複本，越遠則類似性越弱。擬同以系列性發展，所以既無始也無終，邏輯地它必然是可逆行和循環性，而階層就更不可能成立，但「差異」仍會擴散以微分方式播撒。二、基本上，類似替再現服務，再現宰制於類似之上。擬同替「反覆」（répétition）服務，反覆穿越（court à travers）擬同。三、類似以「模式」（modèle）方式來構成秩序系統去導引和辨識。擬同流通「相擬（物）」（simulacre）當為不確定和可逆行的關係介於擬同與擬同之間。四、所帶出的命題判斷，類似帶者一個唯一的斷論——永遠相同：如此之事物，明白可見的事物。擬同倍增不同的肯定，結果互相碰撞衝突，所以擬同不能給我們明白可見的事物，只有一套可辨識性空間位置和元素系統。從這幾點可以瞭解，類似性本質上是一套封閉的權力系統，單向地由一個共同起源、典範（所謂「模式」）作有限的樹型譜系衍生到一定程度後類似性會徹底消失。從再現與現實的關係來看，類似性依附在現實原則上，所以為再現所宰制，因此只能有唯一的一個肯定指稱斷論。相對於類似的此種有限、封閉、權力階層特質，擬同所呈現出的是不確定的無定限、

開放游離、無權力倫理關係，類似的明確形式面貌落到擬同中被極端化成負面的不定形，擬同與相擬的破壞及改造類似並非以對立方式進行，而是同質化的延異。擬同沒有權力系統或宰制關係，由擬同中出現的「相擬（物）」，是一群不停游動的單子，它們不遵循一定軌跡，要瞭解它們只有透過「反覆」的穿越來捕取遺痕，沒有權力、譜系和領域才讓它們能遍存，而且隨著擴散過程它們不會像類似性因這而反減自身之特質進而被異化，相反地擬同是一種運動和過程，擴散運轉反強化遞增其擬同性，產生更多相擬物，因這倍增連帶地使伴隨的命題、論斷也因為過多量增而互相消減；可預想得到擬同到最後將以相擬物取代言語論述，就像它取消再現圖像一般。永恆回轉的反覆穿越促使擬同不能像類似性去停駐、固守在再現圖像之上。類似的譜系構成類幾何透視空間，而相擬則像一再重複擴張的代數數列空間來回於膨脹·收縮的永恆運動。傅柯認為馬格利特繪畫的特點就在於將「類似性再現」轉變成為「擬同流轉」——「讓靜靜地藏在類似性再現裡的『這是一根煙斗』被變換成流轉擬同的『這不是一根煙斗』」[23]——於此，我們觸及了那一開始就秘密遁逸的「詩」燦然嘩現在一片片碎裂互映、互擬鏡像中，詩消失在煙斗的灰燼中但又從冉冉上昇白煙中出現、迴望逐漸消失在棄語之中的煙斗殘軀。「詩」是「這個」指著「不是這個」的相擬謎語。

傅柯從「類似性原則」的角度重新看現代繪畫如何從文藝復興以降的繪畫史典範中斷裂產生

142

出來，極端不同於一般美術史理論將問題置於「繪畫空間」與「繪畫語言」上，他們把立體派和抽象畫的孕生視同為一連續的歷史（事件）從印象派開始埋下破壞與質疑的根源，經過一連串前後邏輯因果關係，終於出現塞尚而後有立體派和抽象畫等等。傅柯移轉歷史中心，用非連續性、斷裂認識論述的方式重新尋得新秩序，不再讓抽象繪畫和具象、再現性繪畫處於割裂對立的情境——兩者間實際上含有一個深層聯繫——同時那些在抽象繪畫之後出現的具象繪畫也可借此擺脫一直被加壓制其它的學院、不現代的種種文化偏見。繪畫之現代性和現代繪畫就可解開編年時序和流派分別的限制而重新建構於「繪畫認識空間」中。傅柯歸結西方繪畫從文藝復興襲承了兩大典範原則，對這兩原則的否定構成現代繪畫的創生。此兩原則是：[24] 一、「肯定造型再現（它包含類似性）和語言指涉（它排除類似性）的分隔。藉類似性人們展現，透過差異性人們談論。因此兩個系統既不能交會也不能融合。總之無論如何一定要有層從屬關係」；二、「提出介於類似之事實和一種再現性聯繫的肯定的對等。只要有一「圖形」(figure) 類似一件事物（或是某種其它的圖形），這就足夠以在繪畫運作中塞入，一個明確、平常、已重複過千次而且永遠近乎寂靜的陳述(⋯⋯)：「你所看到的，正是這個。」克利打破第一個原則，取消了一向存在於視覺再現和語言文字符號之間的階層宰制關係和分隔，製造一個不確定、可逆的浮動空間以容許兩者的交會。康丁斯基以事物（再現）取消的方式來讓第二原則的類似性和肯定性同時被雙重否

定，所以類似再現和肯定陳述不可能再有任何聯繫關係，更不用說對等關係了。比起克利和康丁斯基，馬格利特的精確具象繪畫似乎有頗大差距，但實際上在高度「類似性」的表面形象下隱藏「相擬」、「擬同」質素對上述的兩大原則以另一種方式進行滲透破壞。大約可以這麼說，克利以融合、交匯「看」與「讀」。康丁斯基從事物和文字語言中剷除出「看」，徹底將「看」由「讀」中獨立出來。馬格利特則讓「看」和「讀」彼此相擬於弔詭的擬同、相擬過程中。所以馬格利特的繪畫並不異於克利和康丁斯基作品的對類似性、再現進行否定與破壞，卻反倒有一種互補的關係。三種新「繪畫知識空間」。

文字與圖像相擬，藉由擬同來相互「改變特徵」（désidentifié）；文字中止其作為意義生產和指稱的符號特質重新汲取；圖像性，成為具有廣延、厚度材質和空間位置之物體，被實體化並且能滲入圖像空間秩序，去擾動並同時放走被類似性囚住的圖像再現對象物，圖像成為空洞無內容的鏡像——如同馬格利特重新改畫馬內的「露台」（Balcon）人物代以一列棺材所引生出的「空洞」、「中空」、「無-場所」（non-lieu）意義——反映文字，反映擬同的圖像，因此在圖像的類似性中我們見到的是一系列無限「內存反射」（reflet immanent）迴映了擬同、相擬特質：「一張類似一根煙斗的一根煙斗草圖那是不夠的……；它必需類似另一根畫出的煙斗而這一根又類似，另一根煙斗。那是不夠的當樹確切地類似一顆樹，同時葉子像一片葉子……；而（必需）是樹葉將類似樹本

身，並且那樹又將有它的葉子之形式（「火災」）[25]。系列性的混合〔mélange〕特徵，移轉（transferr）運作，這些純粹的內存循環，反覆進行於畫內但從不越出向外。文字與圖像變成共體，有共同實體。

回到分類的類似性範疇上來說，傅柯在《這不是一根煙斗》中所定義的擬同，由前面所述種種特質和運作，大體上較接近《詞與物》中所規定的第二種「類似性」，至於馬格利特作品所針對要解消的那種從文藝復興以後一直宰制西方繪畫的類似性，則大都偏屬於《詞與物》中所規定的兩種類似性（雖不是完全重合）：適切、契合和類比。對於適切、契合的否定運行於繪畫中也即是對那個一向靠鄰接關係來決定位置而構成的「可見」繪畫空間的否決，鄰近與疏遠不再是幾何距離的差異衡量，於擬同網絡中，鄰近重取另種意義，它使得鄰接兩物互相轉移變質，所以模糊了幾何空間關係進而讓空間成為「不可見」，傅柯特別以馬格利特的「移印畫花法」[26]這作品來說明適切、契合的類似再現和擬同鄰近的差別。類比，我們知道它對符號系統的重要性，所以動搖類比的有效性和權力也即等於翻覆、打亂了符號、指稱、意義、語法等等關係，這些，傅柯約簡地以「肯定（命題）」來稱呼，擬同對此種語言、符號性質的肯定之否決是採存否（déni）態度而非對立性地以另個肯定來取代。

關於《詞與物》中的第四種類似性，感應；《這不是一根煙斗》中並未討論或批評，雖說擬

同與相擬之一些特徵和感應所具有的彼此間有些交集。大致上，「感應」現象屬於美感經驗範圍，精神分析理論中的「心電感應」（télépathie）、「傳會」（transfer）、「認同」（identification）及其它涉及分析情境問題的都可說是屬於這領域，那是一種慾望與情感（affect）交纏的紐結，傅柯於其它著作中從權力機制（dispositif du pouvoir）之分析中偏斜交會過這領域（與其鏡像）。

《這不是一根煙斗》代表了傅柯對於「空間問題」探討系列中之一重要環節：「整個關於空間的歷史還待寫——那同時也是權力史（兩個名詞都是複數）——從大的地理區域-政治戰略到小的居住策略，制度性建築從教室到醫院設計，中間經過經濟與政治裝置。今人驚奇的是空間的問題花了多長時間才湧現為一種政治-歷史問題。空間經常要不是被以屬於「自然」（的方式）解消——也就是，預決的，基本條件，「具體地理」（physical geography），換句說一種「史前史」階層；就是被當為人的、一種文化、一個語言、一個國家的居住遺址或擴張場所力⋯⋯發展必需被延伸，不能再只說空間預決一個歷史隨後歷史重作和沉澱自己在那當中。在一個空間定位是一種政治-經濟形式它需要被仔細研究。」[27]

顯然地，「空間史即權力史」觀點在《這不是一根煙斗》中被以某種程度運用，至於「類似性／擬同」的對立及彼此各自對於階層、權力關係的不同也正是一種繪畫（空間）的政治-經濟表現。潘諾夫斯基（E. Panofsky）的圖像學和其從意識型態論點來分析透視法則的文化意義，這些論

著和傅柯的理想「空間問題」研究兩者間或許存有些共同或互補之處也許能幫助我們更快進入空間史的探討。

三、煙斗橋

回到谿山橋上，透過煙斗，我們可以更加確定空白區域那「雲霧、煙嵐」的習受肯定指稱命題，實際上，並沒那麼肯定。那僅是一種隱喻觀看，就同傅柯將《這不是一根煙斗》畫中空白處反覆地從「畫中空白」、「語句空白」、「現實空間空白」到煙斗所冒出的冉冉白煙作了種種不同的隱喻解析。去接受此空白區域為「雲霧、煙嵐」的再現，因此，即是一種接受規範的作法去看或去畫，我們或許能肯定此種「看」，但對於「去畫」，誰也不能確定范寬不曾抽過煙斗。

溪橋交混的相擬，交錯空間鄰接關係在相擬的質替當中正好對應了上述的擬同解消類似性過程，橋經此就成為「不可見」及非「再現性」地不同於「山寺」圖像的那種依附於類似再現性上，而且不僅於此，再現的「山寺」它被鎖定在一連串的「事物—指稱—符號—意義語法」網絡中，是一種明確、純粹（如同其數理幾何線條與構成）、固定的圖像居所，包容我們、保護我們（以「神」的居所形式出現），然而卻同時也是死亡場所藏在一個永恆不動、不死的形象下。橋，是

危橋，不純粹（混了雜質，並去除特徵），不明確，無定形和流動的，它澈底表徵了「想像」的

片刻，必需通過但卻是危險，而矛盾地也是最為生命化的：「並且詩意圖像即是想像的，不只

是單純的夢幻或錯覺，而是明白地將離異、陌生的納入在熟悉的表象下」。《谿山行旅圖》的[28]

這個不純粹、相擬的橋解開一段人與空間的詩意片刻，因為只有在橋（那裡）之間對人才會以

「穿越」、「通過」的方式展現它那種既非內又非外的本質關係──「但空間對人來說並不是一個

面對面。它既非是一個外在物也不是一個內在經驗」[29]──橋能夠同時集合、並佈置世界成為

不同場所，因為它的「聯繫」、「之間」特質所以才不會去聚集和擁有，才會以聯結共體的方式來

讓世界中之各者（海德格所說的：大地、迎接天、等待眾神、導引生有涯者[30]）交映，「除權共

有」（transproriation expropriante）[31]於某種鏡像循環當中。這是一種解放的聯繫，一個簡單、單純的摺

曲環繞交融上述四者。我們似乎可以說，相擬的「橋」化解了「山寺」的階層權力（它立於頂端邊

緣），倫理信賴的無形鏡像頂替權力擁有關係，所以為什麼一個以神的居所形象出現的圖像不但

沒引生出空間本質反倒遠離並且割裂對峙遙望那作為起源墮落傾瀉直下的黑暗飛瀑，而那座無

人且被遺忘漠視的危橋卻反能指觸空間的本質問題：「人和空間的關係只不過是居住於其存在

中去被思考」[32]。

　　相擬、擬同與類似性的交集除了讓事物能與思維交談於圖像空間中，繪畫；但它們也能

讓空間成為空間，而且僅只是空間雖不純粹。橋和山寺各自表徵了兩種不同的空間思維，或更簡單地說，兩種空間（espace）。海德格區分兩種空間範疇[33]，一種是藉由數學形式建立出的「一般空間」（L'espace），它是屬於抽象總類；另一種則是具體的空間事物，可數的「多種空間」（Les espaces）。此種空間建基於「場所」（lieux）而非「一般空間」之上：「連帶地多種空間從場所那裡獲得其存在而不是從一般空間那裡」[34]，橋本身就是一個場所，場所從橋而生。在「一般空間」那裡卻從未含有場所。透過場所的佈置與集結一般空間（可以）會藉「間隔」（intervalle）形式來展現其現象作為所謂的「純廣延」（pure étendue）。也即是從可測量之「距離」中抽取出數學關係而摒除原先存在於場所中的間隔遠近。除了這層間隔遠近的距離之去除外，當為純廣延的一般空間也失去了多種空間所（能）有的「構築」（Bâtir）與「居住」（Habiter）特質，此兩種特質也正是人與空間、場所之關係所在。使用「界畫」的方式，遵照一定的數理規則來描繪的「山寺」，雖說其圖像再現一個「居所」事物，但這個表面類似的居所圖像從上述之空間意義分類來看則實質上並未能充足涵具「居住」之意，換句話說，「山寺」所代表的是一種數化幾何廣延空間，它所強調與構成的是數與形式的關係，而非像「橋」那般的營建「場所」構築人神天地彼此間的居住交往。不帶「居住」實質的居所圖像，那不正是意味著「山寺」只是一個沒有實體的空像，不但沒有神即使連人與天地皆未有。「山寺」所面臨與鄰接的空白曲折闡明了一方面是純廣延的極端「一般空間」，另一方面

則似乎間接位喻山寺圖像的空洞本質。

從橋走到山寺的距離，如同被山崗密林所遮掩的道路一般地不可見與不可測量，曲折象徵了中國山水畫成長開展途中的不同空間思維彼此爭湧之幽微路徑。如果在人物畫裡對於「類似」、「形似」的批評為論畫之重要準則——「若氣韻不周，空陳形似；未力未道，空善賦彩；謂非妙也。……至於傳模移寫，及畫家末事。然今之畫人，粗善寫貌，得其形似，則無其氣韻；具其彩色，則失其筆法。豈曰畫也。」[35]——從謝赫到張彥遠他們都將模擬再現置為作畫之末道而凸顯筆墨、氣韻等創作質素的重要性，雖也運用同樣的書畫同源論說去再現實體空間而非現實空間轉移再現。那麼對於山水畫而言，他們理想中的此類圖像空間自就是偏向書寫強調筆墨氣韻及創作者之主體經驗來拉開山水畫和現實世界的距離，但這些類同的解方卻不是為了解答同樣的問題，困擾那些創作或論述山水畫者的並不是對象物再現、類似與否的疑難，「如何探索空間」、「何謂空間」才是問題所在，必先解答這基始問題之後才能陸續衍生出樹石山林等等世間之物的圖像構成形式。人物畫裡書寫文字空間借身藏於對象物形象之下以隱形文字方式出現，人物形象的構成也即是繪畫空間的形成，兩種空間中僅有極小的時距，以近乎共時方式相互完成。張彥遠在《歷代名畫記》〈敘論〉裡所列舉的四種關於「畫」這個字的字源意義：

一、畫——類也，二、畫——形也，三、畫——畛也，四、畫——掛也，以彩色掛物象也[36]；

除了第三類涉及空間界定意義外，其它幾類大都以類別範疇，形類和指稱的作用來看待「畫」。

從懸掛的意用上我們大致可以瞭解所謂書畫同體同源的那種如同命名指稱般地借用書寫存形，讓潛存的書寫文字成為闇語，「宣物莫大於言，存形莫善於畫」[37]。人物畫移轉「言」之時於書寫形畫當中，對於物之形與意的要求大於空間界定。關於空間界定「畛」這字源意義是四種中唯一標明出畫和空間關係，它涵括了測量和局限兩種特徵，這些空間特質對於一個不尋求類似模擬，同時又不想（或不要）建構人體比例知識系統──不論它是屬於解剖學或前解剖學的體系，如潘諾夫斯基所分析的──人物類型繪畫，很自然地就會被自動剔除出考慮範圍之外，此點也就解釋了為什麼中國人物繪畫經常留駐於「形」──借居書寫形式，和「意」──化為政治倫理教化的論述與詮釋──的問題而甚少涉及「空間」之討論──不論它是屬於人物自身或其周遭環境──。如果說中國人物繪畫源起於鑒戒教化功用，當為一種權力表徵與運作，那麼若要瞭解此種權力方式化──或，形式權力化──就必需先闡明它是如何被非空間化。相對於人物繪畫的非空間化而言，中國山水畫由初期到宋時大盛的發展過程中一直為上述的兩種空間界定特質所困惑，作畫者一方面又想打破觀望之局限借助於微形縮小的圖繪──「且夫崑崙山之大，瞳子之小，迫目以寸，則其形莫睹，迴以數里，則可圍於寸眸。誠由去之稍闊，則其見彌小。今張絹素以遠瑛，則崑崙之形，可圍於方寸之內。豎劃三寸，當千

仞之高；橫墨數尺，體百里之迴。是以觀畫圖者，徒患類之不巧，不以制小而累其似，此自然之勢。」[38]

——，但另一方面又怕此種廣延的數的類比作法會變成為單純的空間測量及轉寫，因而使得山水畫和地籍輿圖毫無差別，在宗炳之後我們再也很難見到其它關於山水畫之論述會去強調數化空間的類比廣延說法，相反地，辨分山水畫和輿圖的不同卻反倒成為一致共同之語言論述——「且古人之作畫也，非以案城域，辨方州，標鎮阜，劃浸流，本乎形者融，靈而動變者心也。」(王微)[39]，「遠山大忌學圖經。」[40]，「何謂所取之不精粹？千里之山，不能盡奇；萬里之水豈能盡秀？太行枕華夏而面目者林慮，泰山占齊魯而勝絕者龍巖。一概畫之版圖何異？凡此之類，咎在於所取之不精粹也。」(郭熙、郭思)[41]。對於數量化空間——更正確地說，空間幾何數化，透過廣延類比和形數之結合來作——之拒斥除了表現在山水畫不是地理區域輿圖測量外，尚出現在一個臨界點問題上，「屋宇」是否使用「界畫」方式來表現？使用工具來描繪製作界畫，本質上是和書寫性繪畫相互對立，唐張彥遠[42]就以吳道子不用界筆直尺而能直接描繪屋宇來說明吳道子作畫時之守神專一；工具技術之介入似會對創作精神造成干擾，好像對於精準空間之測繪的要求不如自主的書寫筆畫；這種情形到宋朝時全然改變，「界畫」反成為院畫制度裡之一科，甚至成為最被需求的。[43]

同時伴隨界畫的制度化，宋朝對於建築空間描繪的知識論也有高度系統化的發展已稍可見出「透視法則」之發端，比如沈括的《論畫山水》[44]中討論遠近和

仰視角度差異對形象大小之影響等等，山水畫如何能夠在這種矛盾中進展而能獲取其獨特的空間形式？院畫制度中它遠落於人物畫之後並且為它種科類繪畫所威脅和領先；認識論上它必需不但要拒斥輿圖測量的先天本質性同化消混，同時又要面對那些極為精準的規律數化論述和技術性實踐之壓制。因此若光拿所謂仕人、文人品味對於工匠之蔑視想解釋這麼龐雜的問題，明顯地，是失之過簡。那山水畫的空間是什麼？面對於非空間和幾何數化空間兩者的矛盾，山水畫有什麼樣空間形式，「間隔」和「位置」？《谿山行旅圖》中的「橋」和「山寺」之對峙所反應出的也正是此種圖繪空間思維矛盾之體現。認識論上，畫論的書寫論題也依循同樣邏輯想解開這些難題；拿宗炳的《畫山水序》和郭熙、郭思的《林泉高致》比較，我們會發覺後者的明確分類疇語言以彼時邏輯結構思考將前者所論述的一些本質性問題轉換為圖繪空間語彙的語法論證。《畫山水序》寫時正當山水畫興起，此時山水畫的空間面臨萌生的新繪畫空間問題，它表徵了空間本質開展和掩蔽的「場所」。和對象物的關係，「形」與「意」的問題，空間廣延和距離之測量，這些佔據它種圖繪空間的中心論題們都集結，或說相擬交融──比如「書畫同源」，「聖賢之處所」等──於純粹的一個素樸問題上：「何謂空間？」。當宗炳訴說「橫墨數尺，體百里之迥」時，他所直接面對的是空間無限的開展與交融，「披圖幽對，坐窮四荒，不違天勵之藂，獨應無人之野」；那是一種荒野，不屬於任何人的，不是疆界權力割分的空間擁有，「畫─畛也」的源意被取

153　詩是一根煙斗

消；畫家在此自問天地——「坐究」與「獨應」。一個能「聚集」、「集結」的問題，從一種獨語的前語言方式，到了《林泉高致》中就被換成為能襲承和傳遞的語言文法，用來分裁建立某種倫理階層的空間。但或許在範疇語言間隙中尚可能殘存某種源始空間，像那條見不到的道路聯繫。

接引「橋」和「山寺」去面對空白的雲霧。

宋宣和年間，韓拙的《山水純全集》畫論中，嚴謹分類規定山水畫之構成元素範疇，從描繪的景物到使用的工具材料都提出細密定義內容，制度化和唯名化的傾向很明顯地必然和當時院畫制度有極大關係。其中一章節「論人物橋杓關城寺觀山居舟車四時之景」，具體而微地展露彼時繪畫空間意識型態（依潘諾夫斯基之說法），或簡單地說，繪畫空間思維：

凡畫人物不可麤俗所貴純雅而幽閒，其隱居傲逸之士當與村耕叟漁父牧豎等輩體貌不同，竊觀古之山水中人物優容閒雅。無有麤惡者，近世所作往往麤俗不謹殊失古人之態。關者在乎山峽之間只一路可通無旁歧小峽方可用關也。城者雉堞相映樓屋相望須當映帶于山崦林木之間不可一一出露，恐類于圖經，山水中所用惟古堞城可也。畫僧道寺觀者宜掩抱幽谷深岩

言橋杓者通船曰橋，不通船曰杓，杓以橫木渡於溪澗之上，但使人跡可通也。

峭壁處，惟酒旗旅店方可當途村落之間。

45

人物形貌之美醜價值判斷不是依從繪畫敘事內容，像西方繪畫，而是遵循社會階級差異。

同樣地山野自然和城鎮的差異也決定了橋樑形式、大小和落處的場域關係之不同，若依其定義那麼《詩是一根煙斗》之中的橋就不是橋，而應該被稱為「杓」。寺觀的場址也是在這差異規定下被決定，落處在幽深險絕的山崖。

對於輿圖的拒斥，強烈到連那些可能使用界畫工具描繪的城牆樓宇只能有部分之可見度，用遮掩、不可見的隱視去化解界畫的威脅以確保山水畫之純繪畫特質；這樣的操作似乎遠離西方的透視繪畫空間建構法則。（原發表於《藝術學》第三期，藝術家出版社，一九八九年。）

註解

1. René Magritte: Écrits complets (Flammarion, PARIS), 1979, p. 59.
2. Michel Foucault: Ceci n'est pas une pipe (Fata Morgana, Montpellier)1973, p. 91.
3. 同註1，pp. 60-61.
4. 米蒂《畫史》收在《范寬，谿山行旅》，國立故宮博物院，台北，民國六十八年五月。頁五。
5. Martin Heidegger: "Bâtir, Habiter, Penser" (1951), in "Essais et conférence" (traduit par André Préau) (éds Gallimard,

6. Paris,) 1958, p. 180.

7. Platon: "SOPHISTE" (traduction et notes par E. Chambry) (Éditions, Flammarion, PARIS), p. 78.

Michel Foucault: "Les mots et Les choses, une archéologie des sciences humaines" (éds, Gallimard, Paris).1966. (Chapitre II: La Prose du monde) pp. 32-59.

8. 同上，p. 38.

9. 同上，p. 39.

10. 同上，Chapitre IX〈L'homme et ses doubles〉，(I)le retour du langage, p. 315.

11. 同上，p. 318.

12. 同上，同註7（Préface）（pp. 7-11）

13. Gille Deleuze: Un nouveau Cartographe, in Foucault (les éditions de Minuit, Paris)1986, p. 31.

傅柯特別提到六〇年代後，法國知識菁英的殊化，專業化，使得書寫之神聖性被解消，「大作家」消失讓位給「至上智者」(pp. 126-129)

14. Michel Foucault: L' Archéologie du Savior (Éds, Gallimard, PARIS), 1969, p. 2E.

15. 同上，p. 66.

16. 見註2，pp. 37-38.

17. 見註14，p. 40.

18. 同上，p. 182.

19. 見註2，p. 83. 類近的問題在《這不是一根煙斗》的英譯本譯者註中也提出，見 This is not a pipe, James Harkness (University of California Press)(1982)(p. 59) 註7。

20. 見註 1，pp. 493-496, pp. 518-521, pp. 529-531.

21. 同上。

22. 見註 2，p. 61, p. 65.

23. 見註 2，p. 79.

24. 見註 2，p. 39, p. 42.

25. 見註 2，p. 44.

26. 見註 2，p. 65.

27. The eye of power (conversation with Jean-Pierre Barou and Michelle Perrot) in "Power/ knowledge" (見註十三) pp. 146-165, p. 149.

28. Martin Heidegger: "……L'homme habite en poète……"(1951) 見註五，p. 241.

29. 見註 5，p. 186.

30. 見註 5，p. 189.

31. Martin Heidegger: "La chose" (1950) (見註五) (pp. 213-214)

32. 見註 5，p. 188.

33. 見註 5，pp. 182-186.

34. 同上。

35. 張彥遠《歷代名畫記敍論》收於《中國畫論類編（上卷）》，河洛圖書出版杜，民國六十四年，台北，頁三二–三三。

36. 同上，頁二〇。

37. 同上。

38. 宗炳《畫山水序》收於《中國畫論類編（上卷）》，河洛圖書出版社，民國六十四年，台北，頁五八三。

39. 王微《敘畫》同前，頁五八五。

40. 蕭繹《山水松石格》同前，頁五八七。

41. 郭熙、郭思《林泉高致》同前，頁六三七。

42. 見註35。

43. 鄧椿《畫繼雜說》，同前頁八十一。

44. 沈括《論畫山水》，同前頁六二五。

45. 藝術叢編第一集，第十冊，楊家駱編，世界書局印行，民國六十四年，頁二一一─二一二。

離散語言

子夜私語

失眠，無法入睡，「滬戰發生……因寫我們家鄰近蘇州河，夜間聽見砲聲不能入睡，所以到我母親處住了兩個禮拜」（《私語》，頁一六四）。造成上海孤島的戰爭喧囂讓張愛玲無法忍受父親的家，她暫時借住在和父親離婚而長年漂流國外的母親居處，租界的旅館。父親的家，也是張愛玲出生的房子，它是一座背負過量的家族記憶，模糊令人昏沉的陰陽交界地帶，雖然有陽光滲入，但是「在那陽光裡只有昏睡」（同前，頁一六三）。不是醒人耳目，警覺的陽光，迷濛冥漠的鴉片霧光長年不散。一切皆是模糊不清的空氣裡，眠夢交纏和蔓延不斷複印的回憶似乎才是真實。她的父親是永遠的寂寞黃昏，即使是孤島的戰爭他未能改變這個狀態。為了這次短暫離家，張愛玲因為後母介入由而和父親生出極大的衝突爭執，被父親暴力相待後監禁在屋內。經

過這場劇變後，這個原本尚存一層稀薄的微明理智維繫著奇異秩序的「家」、「房屋的青黑的心子裡是清醒的，有它自己的一個怪異的世界」（同前）。徹底崩毀，「我生在裡面的這座房屋忽然變成生疏的了，像月光底下的，黑影中現出青白的粉牆，片面的，癲狂的」（同前，頁一六五）。離異，非家（umhemlich）的瘋狂感覺直逼眼前，「死亡」由無意識底處悠然上升到她身邊幾乎是觸手可及，「……我們家樓板上的藍色的月光，那靜靜地殺機」（同前）。這個「殺機」是父親的，同時也是來自於張愛玲自身之內那層「死亡欲力」的解放，片面、瘋狂沒有任何掛繫的死亡欲力，會將她驅向瘋狂，趕往自我摧毀的路上。這場家庭羅曼史的暴力場景所留下的「創傷」（trauma）造成一個在體內揮之不去而自己又不知道的「屏‧憶」（screen-memory），那個月影下的青白粉牆不正是在那又可以一再揭起重寫的魔術屏幕。（被）強制性地張愛玲一而再而三回返這個延遲發生的創傷等待她去投映和選擇、扭曲她心中種種妄想、瘋狂與強制性執念的一塊屏幕，空白尚未書寫而「原始場景」，在她的文章，在某一種角度下，張愛玲父親對她施暴囚禁的表現呼應了她對他的誘惑的否定期待，否定那個喜歡她的永遠寂寞黃昏的父親，「我知道他是寂寞的，在寂寞的時候他喜歡我」（同前，頁一六二）。張子靜在《我的姊姊張愛玲》書中提到〈私語〉中漏寫了一段，她的父親幫她打針醫治，[2] 這個擦拭、遺忘的意義放置在上述的延遲「創傷場景」中來看是很符合邏輯、意義鮮明的，雖說它不是「愛瑪的注射」（injections of Irma）。

形成孤島的戰爭讓她失眠，驅使她穿梭於父母居所之間，由此導致了監禁和創傷，這是她跟這個戰爭僅有的關係。被監禁期間，戰爭當然是被隔阻於外如同遠雷，只聽聞得到而不得見；對於後來島嶼形成的激烈過程則是陌生無從認識起，因為她在島嶼另一端正孤獨地孕懷一塊記憶的暗礁；也許，僅限於也許，在孤島戰爭初期，時間上有一段落和她來回穿梭於父母之間重疊同時，她曾目睹戰爭所造成的現象，是否震驚過、感嘆過？從她的文章裡我們所知僅有那短短一行，由不帶任何情感色彩的純粹客觀事件名稱「滬戰發生」開始，中間帶過因鄰近戰地砲聲而失眠，最後以在母親住處停留做結束。比起她描繪香港的圍城戰役和淪陷時所寫的篇幅和其心思，張愛玲對上海孤島戰役的寡言少語和平淡態度令人訝異。這個闇默的原因似乎來自於兩個層面：

一、一者是病症的，因為前述的「創傷原始場景」所構成的「屏-憶」將「自我的監禁」等同替換了「上海孤島的封鎖」——這個替換轉移是建立在彼此間同質類似性（戰爭和父親——家庭的暴力、監禁和孤島封鎖的孤立封閉）和空間鄰近性。因此，不去多談上海孤島戰役，為的是避免面對創傷原始場景，這是典型的屏-憶修辭表現。從另一個角度看，此種替換——以個人自我的狀態去替代外在現實世界——基本上是一種夢境裡經常出現的精神疾病狀態（psychosis）張所說的「顛狂」可以在〈花凋〉的川嫦和〈封鎖〉的翠遠身上見到，兩人在希望逐漸幻滅後都呈現出某種「回溯」（regression）精神狀態，退回到異樣的「前語言狀態」的象徵性時期，精神上呈現出全知全

162

能幻覺；「然而現在，她自己一寸一寸地死去了，這可愛的世界也一寸一寸地死去了。凡是她目光所及，手指所觸的，立即死去。她不存在，這些也就不存在」(〈花凋〉，頁二三〇)[3]。「翠遠的眼睛看到了他們，他們就活了，只活那麼一剎那。車往前噹噹的跑，他們一個個的死去了」(〈封鎖〉，頁二三五)[4]。〈花凋〉和〈封鎖〉是張愛玲著作中兩篇直接以「封閉」、「隔離」的囚鎖情境為內容題材，前一篇拿疾病做為自我隔絕的起因，另一篇則以偶發的戰爭時期的特殊檢禁阻止電車通行造成暫時閉鎖，不無巧合的兩篇的主角都用這種顛狂的全知全能的造物主姿態面對幻滅，面對世界，外在世界的生滅與否全取決於她們張眼閉眼，她們的意志，她們的觀看決定世界線軸的出現與消失，如同正在學語的小孩與他的玩具之愛憎關係。在監禁期間，感染痢疾而瀕臨死亡邊緣的張愛玲是否也有類似川嫦那樣的經驗，在日夜孤獨冥想中將自我無限放大：「川嫦本來覺得自己是個無關緊要的普通女孩子，但是自從生了病，終日鬱鬱地自思自想，她的自我觀念逐漸膨脹。」[5]我們大致可以這樣解釋張愛玲對於上海孤島形成的象徵性時期，像造物主那般全知全能，世界的毀滅與創造全在她手裡，她將外在世界吞食內化，替代以她投射出來的幻象。這個片刻她似乎已經快鄰近語言的原點，創作的冥昧將生時期。對於孤島的闇默其實是在等待另一種低唱的語言來臨。

性意義，她一方面抑制，另一方面又透過「回溯」機制回轉到前語言的象徵性時期，像造物主那般全知全能，世界的毀滅與創造全在她手裡，她將外在世界吞食內化，替代以她投射出來的幻象。這個片刻她似乎已經快鄰近語言的原點，創作的冥昧將生時期。對於孤島的闇默其實是在等待另一種低唱的語言來臨。

二、另一層因則緊緊著著倫理和本體性；張愛玲在〈私語〉裡描述她自己在父親的家裡像個拜火教的波斯人將世界裂分為對立的兩邊「光明與黑暗，善與惡，神與魔」(〈私語〉，頁一六二)，母親與姑姑的家是「善」的一方，父親這一邊則屬於「惡」，這個對比將道德判斷建築在性別差異上。家庭羅曼史的暴力場景澈底毀壞殘餘的些許「父ー女」關係，想像或象徵的；同時也帶來新的性別效應，被暴力相待、羞辱，甚至隔離監禁等待死亡，張愛玲在這場悲劇裡具體活過男性社會所定義的女性特質：「被動性」、「羞辱」、「被隔離」、「被拋棄」…她如果持續接受「父ー女」關係軸線所定義的「女性」，那似乎只有「死亡」與澈底崩潰的最終結果，所以母親與姑姑所代表的另一種「女性」的意義也必然不能在「父ー母」、「子ー女」這層家庭倫理關係上去尋求。經過家庭羅曼史的暴力洗禮之後，張愛玲走出「家」「外」，在出走之前她用一場生死交關的大病(痢疾)去沖洗、刷瀉身上的傷痕與羞恥…那個與生俱來的「缺失」，女性的生理標誌。痢疾與便祕，無疑地是一種精神官能症狀的「轉化」表現形式。藉著痢疾，她可以將自己的軀體，甚至是生命本身當為最後的「贈禮」給予那個自己最後的愛憎交織對象——父親；像〈花凋〉裡的鄭川嫦透過「疾病」想像去換取章雲藩的撫慰與愛情，結果隨著一寸一寸剝落消褪的肉體最後只剩下一具「無ー性」的軀體，石化的天使。但也或許，張愛玲染生這場大病於監禁時曾經像〈第一爐香〉裡的葛薇龍那樣也在心裡嘀咕著…「她生這場病，也許一半是自願的…也許她下意識地不肯回去，有

164

心挨延著……說著容易，回去做一個新的人……新的生命……她現在可不像從前那麼思想簡單了。」(頁七九)[6] 這層懷疑和反思是必須而且不可避免的，它涉及主體性的反思，大大不同於《半生緣》裡的曼楨落處於斷然的情境，只有逃出囚禁密室討回公道那麼樣的一個單純念頭，沒涉及到任何倫理或本體的變異。「出去了就回不來了」(〈私語〉，頁一六五)。外面是絕對的外界，不再有「家」，有「牆」的保護。走出門外，從此她不再有道德虧欠，她只擔負「倫理責任」；她只是一個「他者」，單純的「他者」，對於她母親、姑姑或任何人皆是，她只能是一個寡情、「自私」到近乎冷酷的「他者」，沒有任何掛繫、不屬於任何地方的「超-女性」(sur-femme)：「『超人』這名詞，自經尼采提出，常常有人引用，……說也奇怪，我們想像中的超人永遠是個男人。……超人是純粹理想的結晶而『超等女人』則不難於實際中求得。在任何文化階段中，女人還是女人。男人偏於某一方面的發展，而女人是最普遍的，基本的，代表四季循環、土地、生老病死、飲食繁殖。」(〈談女人〉，頁八七)[7] 性別的差異不再以生理結構或是特殊的文化系統價值來決定，男女之間的區別對她而言是殊相與共相的不同，是抽象和實際的對立；簡單的說，性別的差異，其實就是「差異」本身，本體差異。但是在張愛玲的這段話之中存有一個矛盾對悖的地方，她一方面以二元對立的方式去定義「超人-超等女人」，類近一種粗糙，過度簡化的西方哲學傳統所說的唯心觀念論和唯物論的對峙：超人這個理想的男人是純粹本質的觀念產物，超等女人則是現實物

質的。然而在另一方面於殊相-共相的差別上她卻又讓女人人具有最普遍的泛宇宙生命現象特質，

也即是說「女人」是在一切差異分化之前，更早於殊相-共相的區分之前。女人，或說「女性」、

「超-女人」她是絕對的不可分化地「前-本體」：「女人還是女人」，她即是世界，也是土地，此

處很詭異地張愛玲遙遠陌生地回應了海德格所說的「四方」，她同時是生有涯者和「神」：「超人

是男性的，神卻帶有女性成分，超人與神不同。」（同前，頁八八）什麼樣的女性成分？什麼是神的

「女性」，或是「女性」-「神」？時間性，時間，在時間裡為了時間與時間，神的時間（祂有嗎？）

瞬息化為「矛盾雙重性」的既永恆又短暫、危險的「混沌」：「超人是生在一個時代裡的。而人

生安穩的一面則有著永恆的意味，雖然這種安穩常是不安全的，而且每隔多少時候就要破壞一

次，但仍然是永恆。它存在於一切時代。它是人的神性，也可說是婦人性。」（〈自己的文章〉，頁一

八）[8]。人的神性，生有涯者的神性就是她認為的「婦人性」；「神」、「女性」沾染了時間（但，

什麼樣時間？）後從渾沌中分化出「差異性」，「書寫」與「陳述」此刻方才成為可能，「性別」才開

始存現。逃出「家」門外，被拋擲在「孤島」的離異懸置狀態——四周是大毀滅的末日戰爭，孤

島裡卻像漩渦的中空核心，空洞但卻存著見不到的吸力將一切事物捲沉入黑暗，「不斷的下沉

張愛玲如何由一個囚禁的島嶼去過渡進入另一個孤島，由絕對的純粹囚禁孤獨，只有內而無外

的空間；轉移到戰爭洪水中的孤島去面對另一層更廣大、更不確定的無形封閉空間，內與外的

分隔時時變動，沒有明白界限。出走海外留學自然是她唯一最好的出路，澈底離開雙重孤島的囚禁。但在這之前她必須先渡過完成兩個孤島之間的轉移，不讓記憶的暗礁浮起威脅或危害渡河。至於孤島之種種情狀她似乎不能也不願去面對。

總結前面的討論，症狀上她「回溯」到「前-語言」狀態的象徵時期，她有語言的欲望但卻無法陳述，不是失語，而是需要新的語言，去學習陳述和自我治療，去重新建構和「他者」的關係，去認識觀看永遠是「他者」的自己。此時她雖感覺到有某種語言在體內擾動，但卻說不出；再加上「屏-憶」與創傷的原始場景在那裡作用，孤島因此變成遠不可及的落在河岸彼方。在本體和倫理上，它是支撐上述的症狀之基底，生理性別差異的擦拭、否認引發了「前-本體」無差異分別狀態的可能，連帶地也暫時中止懸置的任何「陳述」之運用，如何讓這個自身即是「差異」的無差異性「女性」成為倫理的可能，「女性」能否「給予」決定了語言、陳述、書寫之產生。從上述的分析，我們可以了解張愛玲為何面對孤島的形成及孤島的一切時，她的闇默是必然而且必須的，落在語言的雙重懸置狀態中，她既是最鄰近「語言」的「詩」義起源，但又卻被迫，強制性的要闇默不語──不能說也說不出那種近似顛狂的「狂喜」──她面臨，或更正確說，她和「詩」有一層逼近威脅的關係，她只能等待新的語言之給予，在月影下青白色的空白粉牆上等待書寫。

那是一種什麼樣的書寫？如同佛洛伊德那些擁有多種外國語言能力的病患偏喜以他種語言而非母

語去陳述他們的記憶暗礁，創傷場景；；張愛玲在逃出父親的家之後不久，用英文寫出被監禁的經過發表在《大美晚報》（Evening Post, 1938），多年後又用中文方式改寫成〈私語〉（1944）。這是張愛玲公開發表在大眾刊物上的第一篇文章，張愛玲用這篇文章總結了她和父親的關係，不是報復性的指控，文章的意向毋寧是治療，自我診治的。創傷太過強烈，不願也不能停留在體內太久，但要如何說，「母語」它是「父親」的語言，面對這個語言，她有兩種態度，她一方面自我抗拒去使用，另一方面她矛盾地告訴自己這個語言早已和父親的家一齊被摧毀，此刻她正處在等待新的語言狀態。在這種困境下，英語，陳述創傷的唯一可能的他種語言；她的父親非常熟悉這個異國語言，文字和意義仍然可以傳遞過去，但是父親卻聽不到她的聲音，她沒有聲音，也沒辦法擁有這個語言的主宰。英語，矛盾雙重性地，不是父親的語言。新的書寫語言需要能孕生，必然地要先能克服這層創傷性的「抗拒」機制，「抗拒」父親的書寫，讓母語重新在家庭羅曼史的廢墟上出現。這個克服是痛苦和緩長的，甚至要推延到異國他方。〈天才夢〉這篇半自傳的散文和《大美晚報》的文章相隔一年後才開始寫作發表用中文寫就的香港傳奇那幾篇成名作。而至於〈私語〉，子夜裡的文、隨筆之後才開始寫作發表用中文寫就的香港傳奇那幾篇成名作。而至於〈私語〉，子夜裡的文章相隔一年後在香港寫成，在這之後又間隔數年，從香港回到上海後，但也是在幾篇英文散心腹之語，會需要更長的時間才能獲得母語聲音重新說出也就不足為奇。

綜觀張愛玲一生寫作經驗，她使用雙語的書寫並不是「同時」性的多種語言能力表現，介於

英語和中文母語之間存在「非-同時性」的創傷意義，每當她面臨生命巨大轉變時，她總會奔向他種語言尋求庇護，抗拒徘徊在母語後面的父親陰影。那將是一種什麼樣的書寫？張愛玲提著兩爐沉香屑踏進中國文壇，〈第一爐香〉的開場白鮮明地隱喻了張愛玲書寫特質，「請您尋出家傳的霉綠斑斕的銅香爐，點上一爐沉香屑，聽我說一支戰前香港的故事，您這一爐沉香屑點完了，我的故事也該完了」(〈第一爐香〉，頁三一)。銅綠斑斑的家傳香爐和裡面的沉香屑象徵張愛玲擅長的題材，沒落遺老遺少家庭的腐敗崩解，腐蝕發霉的銅綠慢慢吃食銷毀香爐上的紋飾，舊傳統的死亡。說書人用章回小說的口吻，拿一盞香的時間來做為故事的敘述時間，舊社會的空氣又再加重一些。銅香爐和沉香屑，容器與內容，符號的兩重體質；這層包容的關係並不是那麼肯定，因為點燃之後香屑先是成為煙上升逸出擴散到整個房間，接著煙盡消失不見之後只殘餘香氣久留不散，容器反倒成為被包藏的內容，符號的雙重體質之間的對立性被焚燒揚棄掉。銅香爐上的紋飾、家族徽章、霉綠跟隨香煙四處瀰漫飄轉，它的時間痕記被重新時化、喚醒。沉香屑就是隱喻，時間，灰燼的時間。第一篇中文小說的序幕在灰燼中開啟，開始在結束裡，開始即是結束，張愛玲用灰燼書寫末日的聲音。張愛玲對灰燼和末日有著一種強制性偏執喜好，文章裡隨時可見到它們的意象和影子，借用張愛玲的文章標題，她的小說種種大致不離〈爐餘錄〉的變奏。不論是葛薇龍那一爐香，她穿上那被燒了一個洞的織錦棉旗袍，喬琪喬嘴上

橙紅色香菸火花，或是〈第二爐香〉裡的羅傑安逐漸消逝的「黑心藍菊花」生命火光，火與灰燼一直蠱惑纏繞正文直到火熄灰冷，直到「宇宙的黑暗」：「黑暗，從小屋裡暗起，一直暗到宇宙的盡頭，太古的洪荒──人的幻想，神的影子也沒有留過痕跡的地方，浩浩蕩蕩的和平與寂滅。屋裡和屋外打成了一片，宇宙的黑暗進到他屋子裡來了。」（〈第二爐香〉，頁一二三）[10]，絕對的虛無，甚至在神、在一切之前，比《創世紀》所說的「黑暗」還要早的黑暗，連神的影子都沒到之前的黑暗，《創世紀》的「黑暗」是神創造出來的：「起初，神創造天地。地是空虛混沌。淵面黑暗。神的靈運行在水面上。神說，要有光就有了光。神看光是好的，就把光暗分開了。」（《創世紀》，第一章）。無邊的黑暗，沒有空間也沒有時間，連無限的宇宙也消失（〈宇宙的盡頭〉）。末日的末日，所有的大毀滅，所有的戰爭亂世，生生死死全都消失在張愛玲常帶在口上寫進書裡的──洪荒──宇宙洪荒、太古洪荒。洪水與荒野，荒涼。絕對的虛無，無法言容的（但卻又要勉強說出）黑暗，否定性（négativité）。張愛玲的灰燼書寫所費盡心力想觸及、遠涉的無非是這個連神影也沒有的無意識之極點，不可認識也不能想像的否定性。

〈私語〉裡的監禁聽得見這個末日聲音，末日裁判「日頭上赫赫的藍天，那時候的天是有聲音，因為滿天的飛機。」（〈私語〉，頁一六五）。當周遭只有靜靜的死亡影像，當語言消褪闇默的時候，被囚禁的人只能傾聽威赫上天，祈求回應，祈求「天是有聲音」的悲憫思想，天的回應是啟

示錄末日聲音，現代機械蝗蟲遮蔽天空，她希望大毀滅降臨父親的家，與家人同亡。但這個祈求

只是希望，只是欲望，只是幻想，回響在無意識的天空，她沒有聲音，她說不出來，她不能說，

天上的聲音要她噤啞，像《啟示錄》裡的約翰在天上七雷發聲之後正想寫下所聞所見時「……就聽

見從天上有聲音說七雷所說的你要封上，不可寫出來」(《啟示錄》，第十章)。不可訴說，必須掩蓋封

藏，祕密。灰燼之下埋藏著不可說，但又隨時要衝破禁制冰封的祕密，被擦拭掉的另種書寫，創

傷和記憶的暗礁。在封藏自己的書寫(已經或尚未寫下的)之後那個天上的聲音吩咐約翰將身邊

天使手中的小書卷吃進肚子裡，喫了以後肚子覺得發苦了。天使們對我

說，你必指著多民多國多方多王再說豫言」(同前)。書卷，文字書寫，糖衣苦(毒)藥。這個祕識

是來自於吞食，內化(introjection)，口腔和舌頭的，食物和語言，味覺。體腔內感。

灰燼書寫涵蓋了五官的五種知覺知識，沈香屑的「嗅覺」，吞食物的「味覺」，和傾聽上天的

「聽覺」；至於「視覺」，那個決定書寫者的觀看和主體位置的「視覺」卻經常是迷濛不清，影影綽

綽像爐香煙氛中的紋飾與家徽，看不清楚。「指著多民多國多方多王」注定這將是一種後巴別

塔的「流離四散」(diaspora)書寫命名，非整體、非集權、非單一的碎裂多音多語書寫。是「多意」

的預言。在最後的國際大城，在最後的殖民地，華洋雜居的詭異戰爭時代氛圍裡，張愛玲交織

不同語言的多種書寫，割裂、撕碎傳統(或所謂新派)中文書寫，她書寫不是為了「給予」我們文

字，她是為了吞食，她是個食文者。所謂的歷史，所謂的時代她全不管，感時不憂國，她不屬於任何一個國家，任何地方，歷史在她身上書寫，她否定一切。〈傾城之戀〉的白流蘇先是對著蚊香的「蜷曲鬼影子」自憐自艾，在無意初識柳原那夜，懷疑地面對自己那個飄搖不定的主體鬼影，無從下決定只能聽任命運擺佈，到最後因著香港陷落反倒成全了她和柳原的婚姻結合，但她（他）還是她（他），她不再需要灰燼鬼影去倒映自己，甚至她能不存任何餘想的將歷史灰燼一腳踢開，「流蘇並不覺得她在歷史上的地位有什麼微妙之點。她只是笑吟吟站起來將蚊煙香盤踢到桌子底下。」〈傾城之戀〉，頁二三○）11

自身已經是歷史的灰燼。在〈我看蘇青〉這篇文章裡，透過參差對照的手法，張愛玲凸顯了自己

吝惜末日灰燼只為了貪看那火盆內炭火堆上的奇景幻象「像山城的元夜，放的煙火，不由得使人想起唐宋的燈市記載」〈我看蘇青〉，頁八四）12。至於蘇青呢，張愛玲將她比擬為「紅泥小火爐」，有它自己獨立的火……由此我想到蘇青。整個的社會到蘇青那裡去取暖」（同前，頁九三）。蘇青的火是純粹功能性和公共的，為了取暖。這點和張愛玲的耽美，幻想要求完全不同。更進一步，張愛玲強調個人、隱密的。蘇青的火引來整個社會要求分火，結果卻反倒帶來寒冷「從來沒那麼冷過」。火的公共性將自己反轉成否定，灰燼，冷灰。張愛玲的火既不為了取暖，也不煮食，它只是個人小小的奇想幻想，不和人分享，不給予別人。這個反差對比似乎看得出來張氏灰燼書寫

172

的某些特質，張愛玲文章裡那璀璨華麗的辭藻不停地將書寫詩詞化，焚盡任何可能的意義，匆促慌慌張張的相互撕裂像片刻閃爍的火花，或是捕捉住燈火的雨滴，瞬時即熄，陷落中空化文體造成空白處處，沒有意義，也沒有遺痕，食文者毫不惋惜地吞食這些書寫和它們的幽靈。這是一位不願「給予」的絕對「女性」。

不可能的書寫。這是一個最大的「諷刺」（satire），書寫為了空白，為了不說。「在中國現在，諷刺是容易討好的。前一個時期，大眾都是感傷的，……一但懂事了，就看穿一切進到諷刺」（同前，頁八九）。諷刺，是 parody，irony 還是 satire？張愛玲在〈傾城之戀〉裡玩了一個小小的語言翻譯上的雙關語，白流蘇第一次到香港在船上遠看城市風景五光十色倒映在海裡，每個顏色在那裡彼此纏殺不已，「流蘇想著，在這誇張的城市裡，就是栽個跟頭，只怕也比別處痛些」（〈傾城之戀〉，頁二〇二–二〇三）[13]。「誇張」的城市。誇張的修辭。關於 satire 的定義在羅絲（Margaret A. Rose）書中整理了希臘犬儒學派（Menippus of Gadara）談論這個修辭格的簡單內容：「非慣例性的措辭，新名詞，以兩字複合成新字，混淆體語言（如使用拉丁語尾和現代語首），過度瑣碎，粗俗下流，羅列樣本，誇大，混合語言，拖長句子……」[14]這個定義裡面有很多項目在張愛玲的文章裡經常出現，像過度瑣碎、混淆體、混合新舊語言等等。「誇大」，英文譯本用 bombast 這個字，將它引入〈傾城之戀〉那個句子裡，一個被掩藏消失不見的另種語言的無意識機制運作的痕跡隨

即躍現出來。如果「誇張」的城市是bombast的城市，那麼張愛玲顯然很有意地在這個消失的另一種語言之上去選擇派分、運轉不可能出現的語言譜系在〈傾城之戀〉裏。這個不可能出現在〈傾城之戀〉裏的可能譜系是：一、bomb(bombard, bombardier, bombardment)，二、bombast(bombastic)，三、Bombay。也許還有那個衣服質料的bombazine。第一個系列，砲彈與轟炸，文章裏描述香港城圍城之戰所不可欠缺的事項。第二個系列由白流蘇在船上看香港城的第一眼印象開始(這是她的還是作者的)擴散到全篇裏的內容(矯飾的男女主角，誇張的情節等等)和修辭。第三個「孟買」那更顯然指涉了香港英國殖民地→印度→印度人薩黑夷妮，她和白流蘇在文裏彼此對立，「黑／白」，最後消失無蹤的交際花。我們甚至可以由薩黑夷妮的「黑」，她的被放逐和耽慾放縱的異族女性角色這個軸線探觸到張愛玲為何想將這個不可能的另種語言排除、擦拭、摧毀星散到陷落的香港各處的那個深層欲望。對這個不可能的另種語言的譜系灰燼的挖掘，它是一種聯想，一個夢。它可能讓我們看到灰燼中的香港燈市，星羅棋布於〈傾城之戀〉空白不可見之處。或許我們需要另一個夢。

一個夢魘。張愛玲在《紅樓夢魘》的自序裏點破一個她隱藏多年的謎題，性質上很接近前述的雙關語，「連帶想起來，彷彿有書評說不懂『張看』這題目，乘機在這裏解釋一下。……『張看』就是張的見解或管窺——往裏面張望——最淺薄的雙關語。以前『流言』是引一句英文——

詩？Written on water（水上寫的字），是說它不持久，又希望它像謠言傳得一樣快。我自己常疑心

不知道人懂不懂，也從來沒問過人」（《紅樓夢魘》，頁七）[15]。事隔多年張愛玲不但沒忘掉這個謎，又

因為提及自己的〈初詳紅樓夢〉文章發表後有人說看不懂，由此她突然自由聯想到潛藏在《流言》

下面的英語源頭。單單因為（讀者）「不懂」這個念頭，原本討論「考據」、「版本」、「改寫」與「重

抄」的問題思路被中斷而偏移退回到多年前轉借用但未說出的雙關謎題。張愛玲比較不同版本

的考古挖掘卻無意間挖到意識的地下水源湧現寫在水上的字，另一種語言、無意識的書寫。寫在

水上，流動的語言，隱喻。寫在水上，它是灰燼書寫的逆轉鏡像，彼此相互對映的瞬間鬼影。「它

不持久」，意義不能停留、凝聚，書寫快速匆促的不停流傳散布的過程中將意義燒成灰燼，沖刷成

空白水面，「像謠言」。謠言不是為了懂或不懂而出現，它是為了自己的散布，為了遮蔽真理，為

了混淆和顛覆，為了意義的消失。謠言，諷刺的變體。張愛玲促狹諷刺地還反問自己別人是否懂

她的謎；當《流言》類似謠言時，當詩 Written on water 被寫在水上，被燒成灰燼時？誇張的城市謠

言。如果沒有這個無意識的考古挖掘，謠言是否有被澄清的一天？被借用翻轉的另一個語言能否

從遺忘空白中被喚回，跨過「時差」的鴻溝？張愛玲文章裡滿篇遮蔽天際的灰燼下還存有多少這類

無聲無息的另種語言幽靈？它們能否死灰復燃？我們恐怕很難聽得到。

〈第一爐香〉裡葛薇龍和喬琪喬兩人在園遊會中初次相識交手彼此試探對方，言不及義一陣

子後，喬琪喬先提議要教她游泳，隨即又馬上補了一句：「你的英文說得真好。」（〈第一爐香〉，頁五八），這之後的整大段落兩個人繞著語言的話題打轉，從上海話、廣東話到以一句聽不見的所謂葡萄牙話，喬琪喬用這種方式想去挑逗葛薇龍，裝著想把它譯成英文給她聽，直到她掩耳走開為止。 整大段文章從喬琪喬那句話「你的英文說得真好」開始，突然之間讓我們發現另一個聽不見的語言音聲在書寫後面，原來先前喬琪喬和人的對話，或甚至是其他人彼此之間，使用英語或其他語言在交談而我們完全不知，讀到的全是中文書寫，這種情形好像觀看默片的經驗，我們只見到銀幕上的人物開口說話，他說什麼只能靠字幕卡片告訴觀眾。園遊會開場戲，葛薇龍和天主教尼姑用法語交談，只簡略帶過，它就是一個典型的沒有音聲的默片場景，相較於喬喬和葛薇龍的交談。喬琪喬這句話揭開中文書寫幕後那個聽不到的另一種語言，點明了這是一個「沒有音聲的書寫」（écriture sans voix）。〈第一爐香〉的書寫與另一種語言的音聲關係異常特殊，它完全不同於〈第二爐香〉裡的情形。〈第二爐香〉裡的人物除了敘述者之外全是英國人，英語與中文文本的書寫關係打從一開始就已被固定在翻譯轉寫這條線上，閱讀者得持續地閱讀英美電影的中文字幕卡，它本來就是沒有聲音，它替代英文。如果不是喬琪喬那句話，讀者一路跟隨女主角和她的姑姑及女傭之間故事情節、對話發展下來，只有一種書寫，一種語言，「音聲」自然地被透明地吸納在書寫裡面，沒有人會查覺得到「音聲」存在的必要性。一直到喬琪喬

指出在文本裡尚有另一種語言，這才拉開先前「音聲」和書寫的距離，打破透明的屏障，凸顯「音聲」「不在」、「欠缺」的特徵。我們仍然聽不到它，但我們見到它「曾經」在那裡。喬琪喬的這段恭維話揭露了文本裡失落的雙重音聲：中文母語自身和英語。不只雙重音聲，它甚至是眾音喧譁的多語多音（polyphonie polyglotte）；聽了喬琪喬的話之後，薇龍隨即自謙「文法全不對」──將音聲、話語（parole）又拉回語言系統（langue）上面，想彌補書寫的裂隙不讓音聲逸出，但這是一個有缺陷，「不對」的語言系統，她眼見掩蓋不住先前的雙重音聲只好又讓更多的音聲以方言鄉音方式想爭相湧出（上海語、廣東話）文本表面，這個交嘈混雜的語言諷刺嬉戲，最後總算結束在一個薇龍聽不懂而喬琪喬又沒翻譯，當然作者也沒寫出來的喬琪喬自說自話的所謂葡萄牙（情）話。張愛玲把男女主角雙方之間的調情挑逗場景放置在書寫被音聲穿透的裂隙上，以「不在」的音聲與書寫的矛盾交錯去隱喻兩人之間的情欲關係。

如果喬琪喬，一個香港殖民地的混血富家浪子，想用英語這個殖民者的語言去誘惑來自上海的薇龍，結果反被她運用了雙重策略去化解掉這個殖民語言的權力與誘惑。首先，她以退為進的謙稱自己學英文不久，所說的「文法全不對」；文法屬於語言系統，象徵「法律」與「律則」，薇龍藉著這句話動搖了殖民語言的權力律則。然後，她再用兩個地方方言去替代殖民語言：「那麼說什麼呢？你又不懂上海話，我的廣東話也不行。」用母語的地方方言去替代男性的

殖民語言，結果直接的對立替代關係反倒讓它們彼此取消陷入短暫的闇默，書寫又重新彌補了音聲的裂隙，音聲再次消失在隱形文字底層，「靜默三分鐘，倒像致哀似的」。音聲的死亡，誘惑與欲望的被懸置。要打開懸置的括弧，似乎只有針對上述的兩種語言——殖民語言與方言母語——的矛盾插辯證關係去找出可能出現的第三種語言，一種不確定、虛擬模糊的語言，喬琪喬低低自言自語的所謂葡萄牙話，「喬琪喬的葡萄牙話」——一種虛擬的混合語言，像 créole 那般的混血語言；只有喬琪喬這個混血男子方才聽得懂。這個虛擬的混血語言開啟懸置的欲望，張愛玲以語言的交合，音聲和書寫的交錯穿透掩蓋去隱喻男女主角二人暗潮洶湧的欲望。語言交換，由對談到短暫的沈默和最後近似獨語的單向對談，具體而微的點出男女雙方於欲望和愛的流通交換上是不對稱與單向的，雙方是不對等的。從殖民語言衍生出多種方言和和混血不純粹語言，華洋雜居的上海租界和香港殖民地語言特色，張愛玲的語言策略徹底瓦解了語言純粹性和佔有性的權力機制。模糊的混雜語言，讀起來總是隔了一層，像〈封鎖〉裡的翠遠，「生命像聖經，從希伯來譯成希臘文，從希臘文變成拉丁文，從拉丁文變成英文，從英文變成國語。翠遠讀它的時候，國語又在她腦子裡譯成了上海話。那未免有點隔膜」（〈封鎖〉，頁二三八）[16]。閱讀時無意識語言機制自動轉譯書寫語言——國語，國家語言，在這一系列譯寫散布的過程裡已經是一個失源的混雜語言，腹語者的謠言——成為上海方言，給予音聲但卻讓意義又更糊暈一層，

自動轉譯，自我翻譯，閱讀者在無形的多重版本中迴映其主體性，張愛玲經常運作這種自我翻譯的書寫形式，模糊譯本與原文的語言與時間界限。

我們在前面已分析過〈私語〉和最初發表在《大美晚報》的英語版本兩者之間的延續時間性之治療意義。〈傾城之戀〉和《流言》的雙關語例子，則讓我們發現張愛玲運用他種語言的混雜這種諷刺修辭方式去干擾語言的純粹性。張愛玲也拿方言，或是舊體書寫語言去摻雜；簡單說，張愛玲的特殊虛擬混雜語言形式，多語多音的書寫澈底打亂了語言的譜系，時間性與空間、種類的差異分隔全被淆混。對她而言沒有所謂的純粹翻譯與創作的分別。所有的書寫就是翻譯，所有的翻譯就是改寫；她強烈的表現出吞食語言的食文欲望，但不是要據有語言而是相反的由此去顯現後巴別塔的語言虛無、無政府狀態，它們不屬於任何人、任何種族、國家——民族或地域。像刊行張愛玲發表的最早幾篇英文雜文的英文月刊《二十世紀》的主編克勞斯‧梅涅特[17]，生於莫斯科的德國人，到孤島上海最後的國際大城創辦一份最後的國際性綜合性刊物，像那些流亡於上海、香港的白俄、猶太、印度等等各類人，〈燼餘錄〉裡面教他們日文的俄國人，〈年輕的時候〉教潘汝良德文的俄國少女沁西亞‧勞甫沙維支，都是無國籍的流離四散者。張愛玲的語言，無國籍（apatride）的流離四散混血語言，幽晦四散如同風中灰燼，「必指著多民多國多方多王」的隱喻。（原發表於《閱讀張愛玲》，楊澤編，麥田出版社，一九九九年。）

註解：

1. 《張愛玲全集》，第三卷《流言》（台北：皇冠，一九九五）。後面引文皆依此全集版本（以「全」簡稱）。

2. 張子靜，《我的姊姊張愛玲》（台北：時報，一九九六），頁九一。

3. 《張愛玲全集》，第六卷《第一爐香》。

4. 同上。

5. 同上。

6. 同上。

7. 同上。

8. 同註1。

9. 同註3。

10. 同上。

11. 《張愛玲全集》，第五卷。

12. 唐文標，《唐文標散文集》（台北：時報）。

13. 同註11。

14. Margaret A. Rose, *Parody, ancient, modern, and post-modern*, (Camdridge UP 1993), p. 85.

15. 《張愛玲全集》，第九卷。

16. 同註3。

17. 鄭樹森，〈張愛玲與二十世紀〉，收於鄭樹森編選《張愛玲的世界》（台北：允晨，一九九〇），頁四一一四六。

桌燈罩裡的睡褲與拖鞋——「家變」、「時間」

小說《家變》具有兩樣特質令人難以將它定位與同時化於文學史中，它欠缺一般所謂的時代風貌，共同性。這兩種特質分別是零碎的斷片敘事形式，以及獨創一格的書寫文字。在小說發表出版（一九七二）之後最先引起激烈反應與批評的是後者，至於前者的斷片形式除了少數幾位批評者曾經注意到之外（但也未作任何更深層的分析），未曾吸聚任何反響。《家變》的作者自己也似乎特別強調語言文字的重要與優越性，在新版序言中有一段話明白表示此意——「因為文字是作品的一切，所以徐徐跟讀文字纔算實實閱讀到了作品本體」[1]，這種文字至上的絕對論點，作品本體即是文字；王文興意想用此去強硬回應當時各界對《家變》的書寫文字之責難與批評。

在這一篇序言裡他甚至很直截地借用了「白馬非馬」的名家哲學駁難弔詭去凸顯他的唯名論立

場——「我相信拿開了《家變》的文字，《家變》便不復是《家變》。就好像褪除掉紅玫瑰的紅色，玫瑰就不復是玫瑰了。」(同上)——失紅的玫瑰不再是玫瑰，反事實命題(counterfacture proposition)，錯置一般自然語言符號的名實指稱關係，顛倒拋棄邏輯範疇。從這種新的書寫文體中衍生出來的「作者-作品-讀者」的「生產-收受」關係當然不同於以往的傳統模式，作者與作品不再是透明隱形，借用王文興他自己所說的話——「作者可能都是世界上最屬『橫征暴斂』的人」(同上)——作者與讀者的關係是透過作品所共同建構出來的專制暴力機制，一種類似施虐與被虐的倒錯情慾關係，依此理，《家變》的作者在上述句子之後又再補上一句——「比情人還更『橫征暴斂』。不過，往往他們比情人還更可靠。」——更橫暴但也更可信賴的情人，作者-讀者間的專制政治經濟關係混摻著愛憎交纏的情慾雙重矛盾。從《家變》出版之後所引起的兩極化收受支應去思考，這些現象頗能呼應了王文興在此所構想的「作者-作品-讀者」三角關係。王文興在《家變》裡運作使用的唯名論策略，或更正確地說，偏執性唯名語言，破壞、重構書寫語言；這些都是建立在他所預設的開明專制(despotism éclairé)政治策略和施虐與被虐的情慾經濟此種雙重機制的基礎上。序言裡王文興所謂的「作者-作品-讀者」三角家庭倫理，它先行鏡像迴映《家變》正文中的某些敘事特質。「徐徐跟讀」、「橫征暴斂」、「情人」、「可靠」這種種詞語不僅只是某些意向指令。倫理規定，也不是一種凝滯不動的隱喻被作者用來比擬讀者面對作品與作者之態度。「徐徐

182

跟讀」的讀者，理想的讀者在王文興的設想下是一種被規定制約的讀者，他有一定的理想速度（每小時一千字上下），一定的閱讀時間（一天不超過二小時），實踐這種閱讀哲學的讀者是否能有所謂的閱讀之愉悅與自由？閱讀或許已經不能再被稱為是閱讀，它更接近訓練、儀式行為，一種身體實踐，以及透過這種實踐完成的自我體認。從王文興的理想讀者規定中可以讀出作者面對現代性的不安矛盾，一方面他似乎相信並接受現代「時間」的計量與工作效率的絕對關係，極端精準的時間經濟。但另一方面當他將這個現代性生產時間原則絕對地規定在非物質性的（廣義）美學生產範圍上，他不考慮疇差異性所造成的悖詰，原則的絕對性所朝向的非時間性才是他所希冀慾求的。理想的讀者的規定裡存在著上述的雙重時間性矛盾，極端的日常與公共時間以及對這種時間性的否定，它們彼此相互否定以存否（déni）方式共存於理想規定內。序言裡王文興提出什麼是理想的閱讀與讀者的問題，同時他也設想了上述的規定去回答問題，但是這樣的讀者不可免地一定會面對以存否方式相互對峙雙重時間性矛盾。既然是「理想」讀者，一種想像構築出來的人物存在於作者的慾望領域內，那麼誰是理想讀者？范曄。《家變》裡逆倫的兒子，一種像小說的主要敘事焦點所在，閱讀的主要對象與場所。王文興在《家變》裡非常強調范曄的閱讀與書寫經驗。小說開頭的ＡＢＣ三場序幕，Ａ場描寫父親離開家門前的最後一刻場景。Ｂ和Ｃ場兩場都和范曄因為母親一再探問知否父親去處而致中斷原先的研讀，生氣不悅地和母親爭執。

C場以范曄的主觀觀點閱讀尋父啟事開頭回憶，第一個回憶場景（頁一七）緊隨在C場序幕之後的也是一個閱讀認字的場景，父親率著小范曄的手走在廈門市街上，沿街指著商店招牌教小孩認字辨讀。《家變》文中一再出現類似的閱讀與書寫的自我迴映場景，凸顯書寫者，作者的後設自我迴映性。這些描寫閱讀與書寫的眾多場景中，作者又特別重複安排閱讀的場景出現在小說三部曲結構形式的回憶起始點處。類同第一場回憶，編碼（I）描述認字學讀，第二部在（I）尋人啟事後的第（III）段，十六歲的范曄，他專心臥在他二哥的竹床上閱讀小說。他看的是俄國舊俄小說，「《貴族之家》，屠格涅夫著，……」（頁二五）。但是就像前面序曲B場景裡范曄被母親持續不止的問題干擾而中斷閱讀，這裡，十六歲的范曄也得不到安寧去專心閱讀，因為母親在屋外粗暴無理地斥責鄰居把竹竿衣物跨架在他們家的竹籬笆上。被母親很刺耳叫罵（……像杯砸地一樣的斥罵聲……）所刺激范曄的抛開書本的同時心理所意識到的是羞辱感。王文興很詳實地描寫范曄當時不安焦燥身心狀態——「他為此臊紅了顏，……他一個人在屋裡走廊內來回蹩轉著，他臉上慍慍發熱，雙手則是冷冷的。一面走一面他將面部收進手上。」（頁二六）。小說第三部的結構形式也完全類同先前二部一樣，在尋人啟事（K）之後的過去往事第一二四段裡也安排描寫范曄閱讀場景和阻擾他閱讀的外因，當然還有隨之而生的范曄反應。藉由此種反覆出現的基題，作者營建出「家變」三部曲的複格遁走形式。複格、遁走與閱讀，「家

變」的隱密三重奏。這或許也是王文興在序言裡另一個隱喻理想讀者的意義——「理想的讀者應該像一個理想的古典樂聽眾」。第三部，第一二四段二十歲的范曄，已進入C大歷史系第二年就讀，對於閱讀看書的經驗有一種近乎偏執性的念頭，堅持閱讀行為的完整與連續性而不容許任何外來的雜音干擾中斷。范曄甚至以「氛圍」、「軀體」等意念去形容他理想中的那種閱讀行為，閱讀對他而言是有若去碰觸另一個軀體——「往往一滴滴于介的聲音都會使他於一個句子的中間中斷，等待一下再重新續上去唸上時，唸畢的那片氣氛已然忘掉，再接上去已不再像那麼一回的事，有若是把一個人的下軀接到另一個人的上軀上去一般。」(頁一四九)《家變》的作者在三部曲裡分別安排呈現三種不同的閱讀狀態：辨認文字圖形的識字學習，閱讀小說敘事，閱讀就不是前面兩類的一般閱讀行為。那種由閱讀者所選擇運作和掌控的日常事項，它是獨立於閱讀者之外的另一個軀體，一個不能被閱讀者的自由意志所任意改變組合的「他者」；作者使用「氛圍」、「軀（體）」、「不能被領群」、「過界」等等詞彙去形容范曄想像的理想閱讀的特殊模態，它只能存在於范曄和閱讀之間而不能和第三者共享。這樣的閱讀怎麼可能產生？范曄如何去體現這個所謂的理想閱讀？這一段章節（一二四）從飛機飛過打斷范曄的閱讀開始，而引出關於理想閱讀狀態的聯想，然後當范曄想再接續先前的閱讀時他父親又在他背後進進出出房間造成極

大的干擾，閱讀再次被中斷，范曄被激惱但因為先前時日和父親一再爭吵的挫敗經驗——「倦弱」與「慄戰」——他只能被動無力的等待擾亂自行中止；在等待的當中他回想最近時日中父親種種讓他惱怒的行為，經過這一番回想原本「疲懶」的憤怒再度被點燃，好不容易他才將它平熄抑制下來，等到想再續先前的閱讀，他父親又再進房而惹出更大的爭執鬧劇，終歸到這章節結束為止，范曄的閱讀行為都不得完成，一而再反覆地被阻擾。近乎是強制性反覆行為，完全的閱讀始終無法達成，它只能反覆不斷地開始與中斷，一再延遲等待，范曄的閱讀慾望始終不能得到滿足，但是這個欠缺實際上是一種替代折衷的症狀表現，一種偏執性精神官能症者常有的行為。佛洛依德在「鼠人」病例的分析以及幾篇關於偏執性精神官能症的文章裡，曾經詳細解析此類症狀的一些思維模式，懷疑和偏執，強制性思維是其中最為凸顯的兩種矛盾雙重性，互補思維模式。「……透過一種『回溯』（regression），準備的行為替代最後的決定，思維替代行為，並且某些行為的預備思維會以強制力方式取代替換行為。依照由行為回溯到思維的程度，偏執性精神官能症帶有（偏執性）強制思維特徵或是一般所謂強制行為之特徵。」[2] 從強制思維與行為的回溯替換關係可以幫助解釋范曄等待父親的擾亂停止，以便重新開始閱讀時的回想中他為何會因為父親的一些近乎儀式性的日常行為而惱怒不已。范曄覺得他父親平日的刷牙和清掃這些像和尚唸經的每天應作儀式其實「……只是為了要躲避開思考，純然是為的懶得去用腦子，始

移駐到這暗含催眠性的行止上去。」（頁一五〇）。父與子各有不同的強制性症狀表現。父親用日常生活的儀式化行為去逃避思考，自我催眠；范曄偏執於理想閱讀的念頭，不停地以各種延後閱讀的實行完成，在每次的中斷時候又用種種思慮去替換和延隔，等待重複開始理想閱讀（念頭）。范曄父親的空洞、單一沒有替代與延遲的反覆中隔，一方面拒絕思考的可能，以被動逃避的方式；另一方面又自我催眠，不讓自我形成。他的純粹行為似乎在反諷范曄只有思維而無法落實完成的偏執性慣習。但是思維／行為的對立意義不僅僅只停留在這層表面而已。偏執性精神官能症者思維的「強制性」特徵和懷疑兩者都是一種抗拒、防禦的技術去轉化內在雙重矛盾慾力的衝突。范曄與父親的施虐／被虐經濟關係在《家變》中不停輪轉兩人的主動／被動角色，這一段章節（一二四）裡推展此種倒溯退回施虐攻擊和被虐的同時共存狀態。范曄以思維替代行為的偏執表現，實質上是一種婉轉的被虐修辭，范曄在根底是和父親一樣的處於被動的地位，所不同的是父親更為被動地停留在「固定點」的純粹行為而不願去作任何回溯或懷疑，也即是說，沒有任何抗拒，即使這是一種被虐形式的抗拒。因此，當范曄心中暗想到父親的日常儀式性行為時所生出的不滿怒氣是多重意向的；他父親的極端被動態度反映出范曄自己的被動角色，他想拒絕這種認同而不能實現，潛存在被虐源頭的施虐攻擊性轉而以自己為施虐的對象，范曄的怒氣是對自己而發，但也由這裡他同時得到雙重滿足，施與受同時在自身上完成。對父親的認

同也以這種存在方式留存在思維之中。然而原本要是藉著回溯與思維替換這些延遲效用的「反投注」（contre-investissment, anticathaxis）抗拒工作會因為這改變而遭到逆轉，范曄的「自我」吸聚更多的精神能量投注，所以才會在這一陣回想之後「灘上來一灘克抑不下的憤氣！」（同前），先前以自虐形式暫止的攻擊性就會爆發投射出去施虐對象物，造成後面激烈但又可笑的鬧劇衝突，即使連這個施虐的逆倫攻擊，范曄最後仍然要屈服而無法澈底實行，這個妥協的主因不是來自於道德上的愧疚——面對父親突發的高血壓暈眩症狀——它毋寧是延續偏執性精神官能症者的折衷延遲邏輯，他不可能實現澈底的施虐攻擊，范曄只能永遠的擺盪在主動與被動之間；范曄在脫口喊出「爸爸」之後所「感覺到無盡的羞恥」，是對自己的無能被動而發，不是道德自責的情感表現，但同時它卻也是對自己的抗拒運作挫敗，無法，懸置移後施虐攻擊性而生出的羞恥感。當這些強制性反覆思維的替代策略被瓦解，原本被替代延後的施虐攻擊性復返，被隔離切除情感聯繫的思維又再次被附上情感表現，范曄在這個巨大的挫敗之後，更為不確定，不確定的懷疑成為最後他們拿來彌補替代先前的強制性思維策略，這段章節最後就結束在范曄的一個根本疑問：「他根本還不知道他父親的暈眩是真的暈眩還是假的喬裝？」這個懷疑讓先前帶道德面貌的「羞恥感」動搖不確定，揭顯其下隱藏的偏執性症狀意義。那它是什麼樣的一種懷疑，如果它不僅只是事物狀態的語詞判斷；佛洛依德在「鼠人」病例中說明這類懷疑的起因在於病患的愛戀表

現被憎恨所克制，因此每當他想去愛戀時，彼此相互矛盾的兩種感情就會造成「內在統覺的不確定」(la perception interne de l'indécision)³。所以佛洛依德歸納認為偏執性懷疑，基本上是對愛戀的懷疑，將這個懷疑延伸到其它次於愛戀的事物上，而且偏執患者又特別偏好針對記憶不明確性這個弱點著手無限延伸懷疑到過去所有的事物行為，甚至包括那些完全無關愛恨情結的事物⁴。記憶不確定性，讓懷疑有更多的中介延遲展緩的可能。可以這麼說，偏執性精神官能症者由記憶的縫隙衍生懷疑，一再衍生的懷疑腐蝕動搖記憶、但同時卻又憑藉「反覆」與「隔離中介」的方式想要延緩記憶的遁失，並將之固定。范曄的偏執理想閱讀的焦慮不外是恐懼閱讀的記憶不確定。閱讀與記憶的關係，佛洛依德在失語症研究裡對於不同種類的閱讀障礙(不論是失語性質的腦部創傷，心理因素，抑或單純的生理疲倦因素引起)的解析中都可以見到關係的絕對影響。

有一類失語症其語言機制的記憶極為短暫，短到幾乎無法留存任何閱讀的印象，隨念隨忘，連一個字也無法拼讀到底，「失憶失語症」(aphasie amnésique)⁵的代表症狀之一就是患者無法使用名詞去指稱他認識的事物，至於其它語詞範疇或語言的瞭解患者卻又完全沒問題。名稱不斷流失在記憶縫隙中，即使將物品放在他眼前，觸手可及，仍然每一次碰觸之後總是一個失憶⁶。所謂學習閱讀的反覆重讀方式也毫無幫助，他的記憶短暫到連一個字母唸完接續下一個字母的時間，都不夠。因為這個緣故，失憶失語症患者無法閱讀。時間的短缺造成失憶與失語，范曄的

強制性反覆閱讀的症狀表現到最後也是無法達成閱讀，只有「閱讀」這個意念、思維在那裡一再重複，閱讀的行為被無限擱置延後。但它不是因為時間不足與失憶，理想閱讀的相對無法獲得，在於記憶的不確定性之特殊時間模式：「反覆」。「反覆」的經驗性時間，其症狀的時間機制展現在焦慮的未來與不斷倒溯的過去交互滲透模糊化經驗性時間意識。否定這層經驗性時間意識，閱讀的「行為」（或任何的行為）自然也跟著被擱置而無法實現。「反覆」的時間，（能否說是非－時間？）無法衡量，沒有所謂欠缺或過多的問題。在這一段章節（一二四）范曄被父親阻擾中斷閱讀後回想父親在最近時日中激惱他的種種行為時，其中一事就牽涉到閱讀與時間的關係，隱約呼應了作者在新版序言中所說的那種理想的時間速度狀態，范曄似乎代表了作者的理想閱讀者，精準衡量閱讀的時間──「他那時正正把腕錶解下攤在座椅的平板扶手上，擬豫在他一邊看書的時候同時也可以認到時計」（頁一五〇）。前面已討論過王文興此種理想閱讀的時間經濟所含的範疇性矛盾，將這移到范曄身上，問題顯得更複雜。既然，「反覆」的時間是不能被計量，那麼范曄此處拿鐘錶計算的時間一定是經驗性時間而非「反覆」，是否可以將范曄的這個舉止視為對「反覆」的一種否定？將非時間轉變為觸手可及的時間物，想借用時間物的中介暫止無盡的「反覆」？但是范曄的這個舉動和他的閱讀一樣，隨即被父親打斷取消──「未料他的父親看見了就趕過來把他的腕錶給牽走，申稱這樣的放法會叫錶給掉到地上去底。」──范曄與父

親對於時間計量、時間的爭執，類似場景作者還安排出現在其他幾個章節，像（一四一）范曄父親善忘，經常會多撕掉日曆幾天張數而不知。范曄的父親對於時間的計量，不論是透過手錶、電鍋、日曆或任何一種器具，他都是以否定的態度待之。而范曄呢？他似乎頗為在意時間計量的精準，他的職業與知識活動，C大歷史系助教，更是不離某種特定時間性與時間的計量。他父親的漠視，否定時間的精準計量，不可避免地必然會和范曄起大衝突。

《家變》裡范曄作了兩場夢。第一場夢發生在他父親離家出走的當天深夜，第二場夢的時間較不確定，文段第一四九號的這場夢和第一場夢前後相互呼應點題，各以序曲尾聲方式浮現「弒父迷思」的雙重矛盾性，范曄對父親的愛憎情懷在夢中更能便利直陳而不需再憑依記憶的選擇鋪排那般的枝節蔓生，延緩但逼真的擬聲敘事形式讓位給夢的戲劇場景與謎語。第一場夢，夜裡范曄百思不解父親為何不告而別，眠夢間他看到父親回復年輕時的愉悅容貌由門外返家，走進范曄的臥室和躺臥床上的他交談。當范曄問起父親他離家時身上穿著的衣物，睡褲與拖鞋，在那裡。他父親以謎語回應——「在桌燈罩裡。」

「哦，在桌燈罩裡。」——而且似乎極為滿意。「桌燈罩裡的睡褲與拖鞋」的謎底，其意義和指設是否真的為作夢者范曄所全然瞭解與掌握，無人能知，但可以肯定的是這個燈謎滿足了范曄的某種慾望，認知的慾望；同時它也開啟了夢的特殊時間性。夢一開始時候的倒溯時間性，父親

以年輕樣貌出現，但是在謎答之後，作夢者卻突然「記得父親從離家起迄今快有六年了」。被攪動，夢的時序頓然淆混不再是那麼肯定確切，多重時間性同時並現，此時此刻的過去未來。

稍後母親也跟著緊隨上場，夢的時序又再恢復到最早的倒溯過去形式。這個時間形式一直持續到他被母親搖醒時，精準的時間「已經半夜一點半了」（頁七）中止夢境的一切時序顛倒，標出清醒的時刻。「桌燈罩裡的睡褲與拖鞋」，時間性的記號，范曄當時那刻的滿足與領會是否就在於時間性的展露，抑或時間性顯露的慾望化成可計量的時間以此去具體隱喻某種慾望，以未來的記憶去否定夢境中過去的父親的過去。總之，「桌燈罩裡的睡褲與拖鞋」同時涵指了時間性和時間慾望，雖然時間性既不是睡褲也不是拖鞋，更不是那容藏兩者的燈罩。然而范曄之所以會是《家變》裡的范曄是因就時間性而成，《家變》其實是一本時間之書，描寫時間變異的小說，書寫時間，閱讀時間。「家變」的譯名不正好貼近佛洛依德所分的德文「umheimliche」字源意義，原本那些該屬於「家」的「熟悉」事物突然變成陌生讓人不安，造成離異的原因不外是因為它揭露了原本該掩埋、隱藏的事物以貌似熟悉的外形出現，「家變」時間，時間家變，小說家變引領我們碰觸徘徊的時間幽靈，但是，什麼是時間？我們「有」時間嗎？（原發表於《青春時代的台灣──鄉土文學二十週年回顧研討會》，一九九七年十月二十四日—二十六日。）

註解：

1. 王文興，《家變》，〈新版序言〉，台北，洪範書局，民國八十五年十月，頁二。

2. S. Freud, "Remarques sur un cas de névrose obsessionnelle (L'homme aux rats)," 1909, in *Cinq psychanalyses*, traduit par Marie Bonaparte et Rudolph M. Loewenstein, 1954, II édition, Paris, Presses Universitaires de France, 1982, p. 258 - SE Vol. X "Notes upon a case of obsessional neurosis", p. 244.

3. 同上，p. 256; SE., p. 241。

4. 同上，p. 257; SE., p. 243。

5. S. Frued, *Contribution à la conception des aphasies* 1891, traduit par Claude Van Reech, 1893, Paris: Presses Universitaires de France, pp. 83-93. 佛洛依德借助並解析 Grashey 在一八八五年提出的有名病例，一個二十七歲的病患從樓梯上摔下來後頭部受傷造成語言機制受損，聽覺、視覺、味覺、嗅覺全部受到重創。受傷後病患由當時的語襲狀態逐漸恢復語言能力，但是殘留一些特殊的失語症狀。病患可以毫無困難地說話，對於動詞與形容詞的使用非常輕易，但是一碰到名詞就發生問題。經常他需借用一些迂迴語助的方式去幫忙簡單的指稱。他可以辨認事物，但無法說出名稱。不能使用名詞去指稱認識的事物，這是失憶失語症的代表症狀之一。此類失語症出現明顯的名實之間的命名關係斷裂。Grashey 的病患還有一個重要症狀，他沒有辦法記得住「物體形像，(語言)聲音和符號的形象」，他幾乎是隨看隨忘。同樣情形，他也無法完整閱讀，一個字好不容易才念到最後一個字母時，先前念過的已經全忘掉。他只能逐字母拼念，但無法完整合成一個字。Grashey 從記憶所需的時間短長不同去解釋失憶失語症的名實分裂，無法使用名詞去命名的症狀，更談不上重組。他只有很短暫的記憶，因此既不可能重複，也無法組合成，物體形象所需時間比語音形象的來的短。因此對 Grashey 而言造成失語症主因不在於腦部區位的創傷而是語言機制的記憶形成的生理結構秩序被破壞。此種病理解釋受到 Wernick 的批評，他提出腦部區位受損影響語言機

制的記憶之說法。而佛洛依德則折衷的再添加上語言中心功能互動受影響去補充解釋。一般人在閱讀時其語言機制中心依照不同功能階層去運作在不同的時候。在結論時，佛洛依德提出幾點假設關於閱讀的障礙，閱讀時毫無例外，所有人皆是透過拼讀去固定印象。但有時候，對某些特殊類型的閱讀，完整的「文字物體形象」有助閱讀。

6. 同上，p. 86。

范曄偏執於完整閱讀，王文興的造字創語逼迫讀者逐字重新學習閱讀是否接近此處所言的閱讀假設。

種族論述與階級書寫

總結到目前為止長達半世紀的寫作生涯，若不扣除中間一段為時不短（十四年）的澈底空白消音時期，葉石濤經常引生爭論，毀譽交加，這點是少數跨越日據殖民到國民政府兩時代的台灣老作家所僅見，若非唯一。他長時期觀察並參與台灣文學運動，曾嘗試整理寫出台灣文學史綱，給予一套史觀和論點，此貢獻已是眾所公認；然而關於他的創作以及他個人的政治認同，意識型態問題卻總是紛擾不斷。其人、其文聚焦回響駁雜纏繞的意識場所，某種矛盾、挫敗創傷與折衷妥協的意識，積沈在歷史洪流所沖刷出的遺址。

葉石濤以日文小說〈林君寄來的信〉(1943)進入台灣文學界，時間上已是日據末期，再過兩年終戰結束日本殖民統治，台灣光復。隨後而來的政治、意識型態轉換和語言學習這些難題都

未困擾到他——「一九四六年春，接續『祖國』的臍帶不到四個月，我已經從懵懂、滿腦子日本黷武思想的青年逐漸進步到認知這個世界上有各種互不相同的世界觀存在的人。」——相較於這個短暫的四個月，五〇年代初的三年政治牢獄帶來的十年自我放逐空白（1954-1965），顯得異常遲緩；此種極端的差異時程是否表示兩種不同範疇的意識狀態轉變之特質意義？或是說，經驗性時間的衡量對於意識狀態轉變而言是毫無意義？介於「去殖民意識到社會解放烏托邦理想」和「創傷與放逐」之間的「時差」，決定了戰後台灣社會的「現代性」的形塑。或許從這個「時差」的角度可以幫助我們脫離開深植的歷史成見，而不被某些「事件」的表面詮釋所魅惑。終戰後到五〇年代初的台灣社會並不只有「二二八」，這是葉石濤在他的回憶錄、評論及小說創作中不斷再重複調告訴我們的，那是一個胎動啟蒙的時代，崩解的殖民社會混上急速大量湧入的社會主義思想事物（從小說到電影，由延安到莫斯科，各類型的社會主義，不僅是共產國際的出版品），這些新思想幫助、催生「去殖民化」的完成，葉石濤描述他如何透過書籍閱讀以及接觸左派知識分子進行意識型態轉換，同時完成學習書寫白話文，越過語言鴻溝[2]。去殖民化的過程和新思想擴散混雜不分，語言的學得也不是純粹工具、功能性學習，而是已經被感染、被意識型態化的書寫語言。表面上看起來，葉石濤在戰後的啟蒙經驗消除了日據時期師事西川滿所習得的某些美學、人生觀，如他所言——「我的文學思想逐漸改變，由浪漫的藝術至上主義

196

走向批判寫實主義」——[3] 但保留了「人道主義」和投入文學犧牲奉獻生命。棄絕耽美的形式主義，保存藝術倫理核心，此為葉石濤去殖民化揚棄西川滿所給予的殖民知識經驗過程；連帶地也跟著引申系列的思維邏輯轉換，環繞唯物史觀，其中最主要者就是凸顯「階級意識」。可以這麼說，戰後的意識啟蒙讓葉石濤能從「階級」觀去觀察社會現象，去反省先前在殖民帝國的經驗。帝國主義的眾多特質之中，種族-民族（國家）（race-nation）的問題佔據核心位置，漢娜·鄂蘭（Hannah Arendt）在《極權主義的起源》（ The Origins of Totalitarianism, 1951）這本書裡詳細分析「種族-民族」元素在帝國主義機制中如何運作：西方的擴張殖民帝國主義運用兩種政治策略統治殖民地，其一即是以「種族」當為「軀體政治」（body politic）的原則，用「種族」替代「民族-國家」（nation），另一者拿官僚體系（bureaucracy）取代「政府」（government）去充當統治的原則。[4] 日據殖民施行種族性「軀體政治」在台灣的方式是多層面而非僅限於狹義政治權力上的直接種族歧視迫害，透過文化、知識論述的塑造和擴散，將種族思維偏移地滲入一般意識。我們可以從當時的藝術、美學、實證科學等等不同論述中見到種族思維流動在內。外地文學、南方文學、體質人類學、熱帶醫學、南方土俗研究，這些種種不同範疇的思想全部沾染上，或是被支配於，種族思維，更不用說當時政治與論推動的德式優生學理論。葉石濤相當熟悉這些知識論述；高中時代同金子壽衛男學習田野考古，獲知：「……台灣原住民族是屬於古代南島語族，他們的祖先大多來自大陸，彩

陶和黑陶是屬於大陸系統的先民文化。」[5]以金子壽衛男為底本，葉石濤寫了一篇〈日本老師的地攤〉[6]，描述考古學教師宮本（是否是宮本延人，另一位人類學家，和金子壽衛男的混合體？）戰後被遣送回日本之前擺地攤賣家產維生；很微妙地使用這種方式，宮本進行一場原始經濟交換行為，近乎是Potlatch——將全部個人所有物以無償贈禮的方式送給別人，文章裡的敘述者由贖罪的觀點去解釋宮本這個行為的意義，從「殖民／被殖民的邏輯」去剖析對方心理，此種詮釋是自然且直接但也非常局限，它掩蓋了「宮本人類學者」的重現、佈局複製人類學、民族誌知識場景在殖民地的帝國廢墟這層象徵意義。小說一開始就強調敘述者和宮本交往肇因於宮本他本身對於台灣先史時代的人種來源深感興趣，宮本表徵了民族誌知識的權威，某種知識真理的代言人。循此，宮本的複現Potlatch場景提出了相互矛盾的雙重意義；它既是民族誌知識傳遞之具體化演出，但同時也否定了這個知識體系的真理特質，它只是某種虛構場景。〈日本老師的地攤〉裡的宮本從他自己複製的Potlatch交換行為中所獲得的可能不是摩斯（Marcel Mauss）的「餽贈與義務」理論所說的「榮譽」、「挑戰」等等，若是這樣，那麼宮本的這個經濟行為會再落回「殖民／被殖民」的二元邏輯之中，將小說作者所設想的「贖罪」意義給予全盤否定，宮本變成一個既不屈服，又極為詭辯的殖民者，小說的意旨顯然不在於強調宮本作為政治殖民者的角色，而要突出宮本自我認同投映在他所研究的知識體系場景內這件行為，唯有在這個虛構場景內宮本才

能接受他所追求的知識真理（種族論述）之瓦解。由此我們才可能接近小說結尾的曖昧性：「他們的離去，使台灣真正擺脫了五十年的殖民統治。」所謂的「真正」擺脫，可能只是擺脫了種族論述的真實性。宮本的Potlatch宣告了日本殖民的「種族論述」意識主宰的結束，隨後將來臨的是Potlatch之物質意義（而非象徵性地當為某種民族誌知識的表徵），經濟行為，更正確說，套用鄂蘭的話，「階級」意識型態取代了「種族」思維成為台灣戰後直到一九四九年之前的主要社會思想。鄂蘭在《極權主義的起源》書中指出在十九世紀的眾多思潮當中唯有「種族思維」和「階級思維」兩者能留存下來並且發展成強有力的意識型態[7]，強到甚至像一種約定俗成的「意見」支配我們的思考運作於無形；她認為這兩極思維之所以能發展成如此強制性說服力並不在於它們的理論層面或是科學性特質，而是因為它們能訴諸經驗或慾望，滿足「立即的政治需求」（immediate political needs）；也即是說能否成為「政治武器」的要求先於「理論」層次的構築，這是決定意識型態具足成形的必要條件。鄂蘭此種實用目的論的說法很明顯地有其異常不足之處，相對於其他關於意識型態的理論論說，但基於它非為本文討論的對象，略過。此處之所以引用鄂蘭的說法在於它可幫助我們從「種族」與「階級」這兩種思維的角度去重新思考台灣「現代性」的特殊面貌；葉石濤的極大多數著作、創作與評論，經常使用這兩種思維做為主軸。至於鄂蘭那種非常經驗、直覺的實用目的論說法，我們也不會覺得意外地在葉石濤的回憶錄中發現類似的見解：「⋯⋯

光復初，許多台灣青年知識分子，在陳儀的惡政下備嘗苦頭，只好尋求一種理論體系來武裝自己，以抨擊陳儀的台灣總督心態，大多未可避免地求助於社會主義所描繪的烏托邦思想，這也算是左傾吧？」[8]。「階級」思維在剛光復時尚未握有主控社會思潮的地位，對於「種族-民族」的思想採取對立排斥的態度（……更有一部分尖銳的知識分子，把民族思想棄之如敝屣，他們以為做日本人和中國人都不是重要課題，最重要的莫過於階級問題。）[9]「階級」思維還需要面對留存轉變下來的「種族-民族」思維，彼此爭奪社會思潮主控權；我們可以從葉石濤文章[10]中轉引民國三十五年九月《新新》雜誌召開的「談台灣文化的前途」座談會之部分記錄中猜知一、二。

三個主要發言人，各有不同意識型態；蘇新強調文化要落實在大眾當中，突出階級性。王白淵從藝術世界性角度出發，極度貶視民族性。黃得時採取折衷民族主義，同時並重世界化和中國化。光復初期時的多種不同意識型態盛放共存的情形沒持續多久，緊隨而來的社會激盪──二二八事件、國共內戰──將這種多元異質的社會文化現象消融成「階級」思維的深化和「種族」思維民族-國家主義化兩種主要辯證動向，葉石濤所謂的台灣民眾心理的雙重精神結構──中國意識／台灣意識──在四〇年代彼此消長的情形，[11]不論是哪種意識，根柢都是一種「民族-國家」思維一個很普遍的去殖民化過程，理家」（nation）思維的衍化。從「種族」思維邁向「民族-國家」思維一個很普遍的去殖民化過程，理論與現實皆可提供明白佐證，前面引用的鄂蘭理論即是其中一個例子，她所提出的「種族／民

族－國家」的二元對立論說其根源點始於西方十九世紀末兩派「民族－國家理論」之爭辯，介於何農（Ernest Renan, 1823–1892）的抽象民族－國家精神原則和巴黑斯（Maurice Barrès, 1862–1923）批評此種思想落於玄想學院化而將前者的理論加以改造成國家主義、民族主義的教條。何農的經典講演「何謂一個民族－國家？」（Qu'est-ce Qu'une Nation?）[12] 從「遺忘」這個否定性本質開始定義「民族－國家」；遺忘民族－國家創生時的源起暴力，遺忘歷史錯誤，甚至遺忘種族語言，何農的「民族－國家」本質上是反歷史，反記憶。由此否定性本質，何農推演出數個否定內容，推翻一般成見。他認為「種族、語言、宗教、利益共同體、地理與軍事」這些物質性因素都不足以構成民族－國家，所謂的民族－國家它是「一種靈魂，一種精神原則。」巴黑斯譏嘲何農的「國家，是一種精神」[13] 說法間接造成了當時法國社會因德烈菲斯事件引起的混亂惡果；但他也推崇何農和泰納兩人對於法國的民族－國家意識發展的貢獻。他雖然折衷地接受何農關於種族消融在民族－國家中的說法：「不存在法國種族，而只有一種法國民眾（Peuple Français），一種法國民族（Nation Française），即是說某種政治組織的集體性。」[14]，但種族並未消失，像何農所言的某種起源性遺忘，種族在巴黑斯的民族－國家主義理論中據有主宰性位置，它決定了民族－國家意識的形成。巴黑斯的政治口號，「民族－國家主義理論即是一個決定論。」（Nationalisme est acceptation d'un determinisme）[15] 認為人是先天性的被血統遺傳、家庭譜系和生長的自然環境所決定支配，「死者」（morts）和「土地」（terre）構成

民族－國家主義的兩大核心，巴黑斯稱之為「血液音聲」（La Voix du Sang）和「鄉土本能」（instinct du terroir）[16]。將何農和巴黑斯關於種族的說法做一比較，我們會發現一個頗類近「被抑制、遺忘者之復返」的現象，何農以「遺忘」、「種族混血」將種族從民族－國家法權範疇中逐出，同時也否定了任何有關種族研究的合理性與政治效益，因為原始的純粹種族既然已經不存在，那麼以此為目的與基礎的知識論述——民族誌、體質人類學、語源學等等——也就失去其意義。若要在這之上再去尋求政治應用，那將只有幻覺[17]。幾近乎是「除權復返」（forclusion）的具現病例，被逐出象徵秩序（法權與認識論）的種族論述，很快地，又再作為壓迫強制性復返，不是回到象徵秩序而是以幻象方式進入現實，種族論述轉變成民族－國家主義運動的政治教條，巴黑斯讓戈比諾（Gobineau）的「種族淨化論」幽靈復活，血統的純度決定種族的延續，混血只會帶來種族衰亡。種族原則，這個「血液音聲」，在巴黑斯的思想體系中被無限擴張成一個無形、無所不在的至上意識（或是巴黑斯所謂的無意識），其極端壓迫性強到連思想自由也不可能[18]，巴黑斯異常讚揚這種強制性和自我的依賴被動、不自由狀態，認為這是一種必須的奉獻，個人性才能消失在民族－國家的形成中。

十九世紀末的這兩種民族－國家思維辯爭可借鏡反照出台灣在日據殖民帝國瓦解後種族思維消退轉化的特殊狀況，種族思維在那個時刻所面臨的情境似乎檢驗了何農理論的一般性，它

同時喪失了知識論述真實性和法權特質，雙重失落的起因之一就在於殖民帝國將種族思維納入

政治法權範疇內實行運作，也即是說民族-國家主義、殖民帝國的「除權復返」種族思維的作法

被延遲否定於異地，何農所假設的虛幻妄象之證實於他方!?然而，種族思維是否就此被劃上病

態的思想幻覺（hallucination）消失在歷史遺忘的灰燼中，被遣送出境永遠離開台灣如同（日本老師

的地攤）的宮本，戰後，四〇年代的台灣是否「真正擺脫」了種族思維？抑或，它在這個異地他

方的延遲否定的否定之後又回轉到一種起始點，再等待另一次的「除權復返」重降於現實之中？

四〇年代「階級」思維若真的如同葉石濤所言，代表了唯一能聯繫台灣知識分子跨過日據殖民到

戰後的思想意識轉變，那麼這個思維所真要面對的抗阻並不是民族意識，而是隱藏在民族-國家

思維後面的種族幽靈，血液音聲。戰後，葉石濤在短暫的四個月時間內學習白話文書寫和意識

型態轉變，用階級書寫他嘗試去掩蓋、否定血液音聲，將血液音聲從象徵、想像秩序中放逐出

去，那是一段歡愉、亢奮高昂的短暫社會啟蒙烏托邦時期，理性與激情交混於各種異質矛盾的

所謂理想當中。五〇年代的政治災難澈底粉碎葉石濤的想像，他沈入無止盡的憂鬱自我放逐狀

態，闇然是唯一的語言。走出漫長的黑暗時期後，令人訝異的不是他依舊堅守寫實主義美學，

以人道主義的大敘事做為創作標的，而是種族論述持續不斷出現在他的著作中。十年來的空白

闇然等待的竟然是血液音聲的再現，這是很難令人想像，特別是他在回憶錄中所描述的五〇年

代，非常詳實地呈現他自己如何從生活苦難中重新落實體驗了先前在四〇年代所學與觀察得到的種種階級社會、唯物史觀的認識。政治牢獄讓他有機會更深入了解台共、左傾前進分子和台灣歷史的關係，出獄後碰到土地改革造成他由小地主階級跌成近乎無產者的赤貧狀態，階級異動、無產階級化，當鄉村教師時親身經歷目睹農村經濟的破敗，葉石濤的五〇年代拿自己的生命軀體，不僅是活過，而且是重贖，先前所習得的階級思維的高蹈空洞。這是再一次的階級書寫語言的學習，語調不再是高昂激情，冗緩低沈的憂鬱悲愴取而代之。然而，經過雙重階級書寫的學得與體驗，血液音聲不但未曾消逝，闇然暗影中它堅耐等待復返。

血液音聲，幽暗的種族意識，紀德在《偽幣製造者》裡有一段對話很鮮明描述血液音聲的意象。貝胡斯（Pérouse），一位年老瀕臨瘋狂邊緣的音樂教師，深為幻聽所苦而無法入眠，一直到老人親眼目睹自己唯一的傳宗後代孫子在他面前悲劇性地舉鎗自殺之後，不斷干擾他的莫名噪音終於離他而去，他向來訪的友人愛德華（Edouard）——書中書《偽幣製造者》的作者——陳述自己終可休息而不再為它所苦，探問者原本擔心那件自殺的悲劇會對他造成打擊，哪裡知道，剛好相反。貝胡斯的回話中有這麼一段：「……我是如此需要寂靜……你曉得我曾經這麼想過嗎？我們從來不知道，在這一生中，什麼才是真正的寂靜。甚至我們的血液也在我們裡面造出一種持續噪音，我們不再能夠分辨這個噪音，因為我們從小就已習慣它……但我想有很多事

物，一生當中，我們不見得能聽到，諧音，因為這個噪音將它們蓋住。是的，我認為只有在我們死後，我們才能真的聽得到。」[19] 血液音聲，使貝胡斯失眠不能入睡的莫名不安，某種死亡的喧囂，破壞和諧音律秩序；它象徵生命後代的延續，所以當貝胡斯唯一的後代自殺身亡，譜系的希望和血液音聲共同沉入靜寂。紀德以血液音聲隱喻家庭譜系，它是生理性的，但同時也是一種令人不安、製造混沌的病態幻覺。血液音聲與生俱來，共生親密的結果讓人不察覺它的存在，只有在異常狀況下──失眠白夜時，徹底中斷不在的靜寂──血液音聲才會鄰近浮現。

所以，不是血液音聲讓貝胡斯失眠，而是保持醒覺守護後代、譜系的慾望擴大血液音聲回響於白夜某處，不明的寂靜不在處所。紀德以伯納（Bernard）發現自己是私生子決定離開成長的家庭開啟《偽幣製造者》動搖、破壞家庭譜系的暗流，不純的血液四處溢散，我們在《偽幣製造者》中不斷地碰見新的養父但生母已經離開，家庭譜系的合法性不停地被虛構。小說結尾雖然安排了一個妥協的結果，伯納重回養父家但生母已經離開，然而貝胡斯的血液音聲隱喻卻緊貼著這個貌似妥協的結尾，打開它。《偽幣製造者》質疑巴黑斯、莫哈斯（Charles Maurras, 1868-1952）等民族－國家主義者所提倡的極端種族淨化論；過度保衛血液音聲的純粹，家族譜系的合法性，最後只會引向瘋狂和毀滅。巴黑斯的「血液音聲」，它強制，如同幽靈魂附身民族－國家成員身上──「根本沒有所謂的思想自由。我只能追隨我的死者們（mes morts）活下去。他們和我的土地命令我某種行為。」[20]

「只有在我們死後，我們才能真的聽得到。」紀德假貝胡斯之口反護巴黑斯的說法。高揚的血液音聲不會讓我們聽見任何和諧樂音，如巴黑斯所倡言的使法國成為古典主義最後的堡壘，只有噪音而沒有秩序，紀德如此回覆。紀德很早就已經開始寫文章批評巴黑斯的民族-國家主義的種族淨化說，從一八九七年的「在巴黑斯先生身旁，關於『無根者』」[21] 爭辯混血、移植、無根等種族論述，這篇文章中使用園藝栽培的去根、橫的移植作為隱喻，它在中國「全盤西化論戰」和台灣五〇年代「現代詩」開場的橫的移植論戰中都曾被去根、橫的移用引出相當廣面的文化論爭環繞著「現代主義／民族主義」問題，這些論戰的重要性和激烈相較於紀德的評論在當時根本被漠視──甚至在後來也是如此──的收受狀況，完全相反。另一種現代主義？

〈牆〉[22] 裡的簡阿淘入獄後一個多月被移監送往台北，匆忙收拾行李，很簡單，「只有兩、三件要換洗的衣服和一本破爛的達爾文（Charles Darwin）所寫的《里克爾號探險記》而已。」這本書是他入獄一個月內唯一被允許讀的書籍，已經被讀熟到快能背誦。反覆重讀熟念十九世紀的民族誌經典著作於崩潰絕望的邊緣，「……剛被抓進台南府城警局看守所的時侯，他整天渴望重新獲得自由，因而焦慮、沮喪，絕望就接踵而來，日子難捱得很。」[23] 達爾文的海外蠻荒探險踏查帶給簡阿淘什麼樣的自由想像？邀遊遁走異國他鄉的幻想，某種波特萊爾式「邀遊」、紀德的《地糧》、韓波的〈醉舟〉？──出獄後困頓時日中，葉石濤經常借助私下高聲朗誦〈醉舟〉度過低

潮，「韓波的〈醉舟〉能治好我這淚流滿面的困乏心情，這道理何在，我至今不太明白。可是總是屢試不爽的良藥，殆無疑義。」[24]——深懷渴望而不可得的現代漂流。《畢克爾號探險記》旅遊手冊，一本階級書寫重寫的出航導引，海外，遙遠不可見的他方是「文明」與「人」的最後緣限，再深潛下去是比黑暗大陸更為幽暗的瘋狂居所。

葉石濤從一九六五年開始重拾創作，走出自我放逐的闇然暗影。種族論述的血液音聲在這些著作中持續不斷地和階級書寫混音交錯。非常微細，但可看出深思熟慮的謹慎系統性運作，葉石濤將「種族」和「民族-國家」區隔開來分置在兩種不同的文體，雖不見得沒有例外，但在大致上，我們會發現種族思維的問題大多數都只出現在小說創作中，至於民族-國家思想的論辯卻幾乎是評論和文學史所特有的。這種區隔的作法並不是絕對性，相對性互分主從的作法是較常見，其實這也是必然不可免，要勉強極端地將「種族」從「民族-國家」中區分出去是不可能的——不論是從理論歷史源流，抑或現實層面——堅持區分下去只會落得很專斷的結果。從這點我們可以了解葉石濤以文體差異去顯示「種族」與「民族-國家」思維的相對性差別是一種很謹慎，但也很主觀的作法；凸顯差別性並且將之隔離，這裡頭是否存在著一種對於歷史創傷的反應，將兩者各自懸處在一假設狀況中，不讓相互感染、混雜；淨化的慾望隱約可見。從文體的特質著眼，葉石濤似乎將種族思維視為虛構想像事物，但同時也是理想和情慾場所。至於民族-

國家思維，它深植於歷史、文化中，它所運作的論述是理性真理的表現而不是某種美學虛構創作。文體差別也影響到書寫和風格表現也不一樣。兩種思維論述面對階級書寫的情形也不一樣，在文學史、評論的文體內，階級思維顯得更為堅持、明確，比起在小說創作中的狀態，階級書寫採取比較主動，或甚至是宰御的方式和民族–國家思維對話，爭論。但是當它碰觸到種族的血液音聲時，階級書寫似乎陷入喧譁泥淖中，尋不出對位和音，總是曖昧混濁的同血液音聲膠合在一齊構成面貌過度鮮明的人道主義大敘事中令人不安處。來自於種族音聲的久遠悲愴（Pathos）擾動階級書寫尋求凝聚真理的慾望。

血液音聲的幾個基題：種族差異，混血或純種，優生種族，家庭譜系的延續或中斷等等，我們大致都可在葉石濤一九六五年以後發表的一些小說中見到。〈獄中記〉一九六六，〈行醫記〉一九六七，一九八九年發表系列以西拉雅族女子潘銀花的小說《西拉雅族的末裔》[25] 是其中幾篇最為典型代表，拿種族論述做為敘事軸心。〈獄中記〉的李淳用來對抗牢獄囚禁、政治審判的一個精神武裝就是血統純粹或混雜的念頭，他冷嘲獄卒島木時「告訴你吧！大和民族的血管裡流的大半是清國奴血液」（頁四〇），重複使用在審判他的菊池薰身上「你這個臉，證實了我的一個想法，那就是日本貴族血管裡流貫的全是些我們清國奴純粹的血液……打從徐福的時代起……」（頁四四），後面這段話添入生理體質特徵（你這個臉……）和神話起源（……徐福的時代……），這

208

是十九世紀種族論述的兩大合理性準則；實證科學（體質人類學、顱相學等生物、生理學科），種族源起神話（將種族神聖化）配合上「純粹」這詞讓人期待「純種優生論」邏輯的負面，混血帶來種族衰亡；混血的日本種族非人化的形象集結在血液流動的通路上；「菊池檢事……放在桌上暴起一條條青色血管的手臂因憤怒和激動而微微抖顫，像是爬蟲類行走時的尾巴」。[頁四九]

〈獄中記〉這篇小說中充滿各類的血液意象，生理或隱喻的，各類皆有。從葉石濤描述殖民者菊池時使用的種族優生論述，我們是否可以就此判定他贊同民族-國家主義的種族淨化論，以子之矛攻子之盾？〈行醫記〉裡所陳述的種族混血，或是〈鬼月〉(1970)裡的考古人類學假設；同族近親結婚造成泰雅魯族的衰亡，更不用說西拉雅族的潘銀花尋求異族通婚繁殖後代，這幾篇小說足以充分說明葉石濤是比較傾向種族混血觀點，那麼〈獄中記〉的種族淨化聲音是一個偶然意外？〈獄中記〉分裂「國家」名詞概念，李淳從政治牢獄意識審判「何謂是『國』」？中重贖、重繫破碎、不合法的「家」。「國」，「殖民帝國」的國讓他父親血灑白砂泥土路，階級身分改變後，「國」持續阻斷他使他以「法律虛構」(Fiction Légale)「養子」身分進入另個家庭，命運接替血親系成「家」的希望，是女性取代男者延續血液，純粹血液在帝國婚姻法律之前，打破帝國的混血企圖。帝國的瓦解也是「家」的重建，父親重返，延遲的再認、合法化不純的純粹血液。（原發表於《從四〇年代到九〇年代：兩岸三邊華文小說研討會論文集》。楊澤編。時報文化。一九九四年。）

註解

1. 葉石濤，《一個台灣老朽作家的五〇年代》，台北前衛出版社，一九九一年六月，頁九一。

2. 同上，頁九二。

3. 同上，頁一六。

4. Hannah Arendt, *The Origins of Totalitarianism*, George Allen & Unwin Ltd, London, 1967, p. 183. 除了這一種海外殖民帝國主義緊密聯繫種族原則之外，鄂蘭也分析了舊歐洲大陸的「泛民族主義」的帝國主義和種族原則的關係。基本上這種大陸形態的帝國主義（continental imperialism）和種族思想的關係是更為融合比起海外擴張帝國主義。（同書，頁二二四）。

5. 同註1，頁四〇。

6. 葉石濤，《日本老師的地攤》，收在《紅鞋子》，台北自立報系出版，一九八九年五月，頁八一|八七。

7. 同註3，頁一五九。

8. 同註1，頁七八。

9. 同註1，頁四八。

10. 葉石濤，《接續祖國臍帶之後——從四〇年代台灣文學來看「中國意識」和「台灣意識」的消長》。收在《走向台灣文學》，台北自立報系出版，一九九〇年三月，頁一八|一九。

11. 同上，頁三六|三八。

12. Ernest Renan, "Qu'est-ce Qu'une Nation?", 1882, in *Qu'est-ce Qu'une Nation? et autres essais politiques*, presses Pocket, 1992(pp. 37-56)

13. Maurice Barrès, "scènes et doctrines du nationalisme" (1902), in *L'oeuvre de Maurice Barrès, connote par Philippe Barrès,*

Préface de Thierry Maulnier, Tome V, (ed. au club de honnête Homme)(1966) p. 85.

14. 同上,p. 33, p. 86。

15. 同上,p. 25。

16. 同上,p. 23, p. 92。

17. 同註12,pp. 46-47。

18. 同註13,p. 26。

19. André Gide, Les Faux-Monnayeurs, éditions Gallimard, Collection Folio, 1925, pp. 376-377.

20. 同註18。

21. André Gide, "Autour de M. Barrès, à propos des 'Déracinés'", 1897, in Pretxtes, Suivi de Nouveaux Prétextes, edition mercure de France, 1963, pp. 29-33.

22. 葉石濤,〈牆〉,一九八九年。收在《葉石濤集》《台灣作家全集》,短篇小說卷,彭瑞金主編。台北前衛出版社,一九九一年七月,頁二一一–二二一。

23. 葉石濤,〈鐵檻裡的慕情〉,一九八九年。收在《台灣男子簡阿淘》,台北前衛出版社,一九九〇年五月,頁九七。

24. 葉石濤,《一個台灣老朽作家的五〇年代》,台北前衛出版社,見註一,頁二五。

25. 同註22。

現代性空間

4

X，一個雙關的道德劇

「X」，它可以是一個英文字母，同時也是數學運算的符號：乘法的標記；不止於此，它也具有否定與分岐差異的意義，用打叉法去取消、否定，交叉的十字路口等等。「X」代表不可知，無窮盡的複數、否定、變異等多重意義。《X小姐》在這個複義的記號下出現，其所指稱的顯然非為單一。

《X小姐》以一個習見的通俗劇情節出發，表面上仍謹守著姚一葦先生一貫的古典戲劇美學，線型敘事發展和嚴密的三一律時空，《X小姐》似乎循跡前行未作絲毫懷疑。但是隨著X小姐追尋記憶的過程，或許該說被失憶遺忘逼迫，整部戲的架構被不斷解開而又無法繫結在一齊的開口所干擾而無法持立，X小姐由種種封閉空間中逃出，每次的移動總會留下懸疑的痕

跡，一再的積累到最後，那個天意的偶然眼看就要解題，結果卻是出人意表，戲又退回原點，重新開始。X小姐的敘事頭尾相懸接成為環形，劇中的各場戲的開放虛懸讓全劇呈現串環散珠的狀況。此種自我循環前後相懸的盒中盒、鏡中鏡的零碎四散的敘事形式是姚先生劇作中極少見。後設的形式所欲言說的可能不是現實指設的反映意，也非僅是一種反嘲的後現代語用戲玩，它代表的毋寧是一種主體反思的意義，《X小姐》誠如姚先生在登場人物附註中所特別強調的是「惟其身材、體型、體態均無特徵、亦無性格、屬最普通型」，X不也是某個特定的人，沒有面貌、姓名（如周莉）、職業；沒有面貌也不屬於任何地方的「X」是一個無處可去，無所不在的「原則」。聚焦迴映了姚先生眾多戲劇的種種樣貌。

一

　　「X」，一個英文字母，一種數學符號，某個檔案密碼它代表難以歸類解釋者；除了這些之外，「X」也是種否定的記號，被劃上「X」叉叉的事物它要不是被擦拭，被否定，就是在等待消失的命運，這是「X」的破壞毀滅性質。「X」還有一種特質，猶疑、徘徊不定的十字路口，模糊曖昧難以抉擇的灰色交會場域。沒有面貌身分認同特徵的X小姐，唯一能確定的，在X之外

的，只有性別。X的性別，女性。劇作者在登場人物後面附註說明X小姐大致形貌──「年齡在二十二至二十五歲之間，衣著入時；惟其身材、體型、體態均無特徵，亦無性格，X屬最最普通型。」──1 從裡到外，由內在心理個性到外表的形貌X小姐不帶有任何個人特徵，X否定掉所有她可能有的獨特性，X不是一個具體個人，X是一種抽象類別的代號。所謂「最普通型」。

那麼是否可以說《X小姐》在劇種分類上屬於概念思想先行的哲學性後設劇場？X小姐並不指稱任何一個具體的人，她只是一個「型」，一種「形式」漂盪在哲學劇場中，如劇作者在《重新開始》後記中對於外國時興流行學說橫行無阻隨意胡亂引入台灣的學術亂象有所感嘆而發的言論──

「對於所有這一切──讓我統稱之為『記號』吧，我總是恭敬地閱讀它們，但是在恭敬之餘，免不了會把它們看成一齣戲劇。所謂戲劇，乃是說，那些使用這些記號的人，只是演員，當他們走下舞台時，他又回到自己，和我們同樣的一個人，……；而那些美麗的『記號』只是在扮演時的必要服裝或道具而已。」（頁一五四）美麗的記號，流行的學術名詞與術語像X小姐「入時的衣著」穿在一具沒有面貌特徵的軀體上，兩者所顯現出來的只是矛盾錯愕而已。劇作者在這篇後記中以「扮演」去暗喻時下那些所謂的新思想，新學派只不過是輪番上演的劇場。如果僅只是單純的扮演也罷，在這種情況下也許隨意移植流行思潮所帶來的負面效應不會太過嚴重，但實際上學術思想的演練場域的廣延和影響的滲透、延遲性質遠超過單純認識論的解釋，而最為深刻

的負面效應就是「遺忘」，自我的遺忘——「問題是，這些服裝和道具將隨著他所扮演的角色而異，常常使我們忘卻了他的本來面目；尤有進者，連他自己也忘了他是誰。」2 沒有面貌、身份特徵的X小姐，深陷於不知因由的遺忘中，從一個個的囚禁監視場地、醫療診所、收容所這些高度紀律秩序化的空間中逃出，走在分歧混亂的街頭，眼看著一個偶然的巧遇即將化解開莫名有若命運謎語的遺忘時，另一個更巨大的創傷與遺忘降臨，無限循環，頭尾相扣無始無終，X永遠的X，X就是遺忘本身。X的遺忘和《重新開始》後記所說的遺忘，兩者之間存在著什麼樣的隱喻替換？《X小姐》與《重新開始》寫作的時間在一九九〇年代初期，台灣社會仍處於解嚴後的混沌不定狀態，學術文化界的知識亂象在在皆呈現不安焦慮，一個尚不知、不能釐清何謂「啟蒙」與「現代性」的社會卻胡亂引入西方學術界的後現代、後啟蒙、後理性爭辯，延遲的差異鴻溝必然會引生出一些效應。劇作者選擇在這個時候不採用他一向熟悉熱愛的歷史、象徵劇作類型書寫，改走《一口箱子》、《我們一同走走看》的抽象實驗路線。在其生前所發表刊行的十四個劇本中歷史劇佔了六部，劇作者對於歷史劇，歷史的偏愛，由量上即可見出一般。至於類似像《X小姐》形式的劇作就只有上述兩部，劇作者對於歷史論述得到暫止，懸置語言與意義和現實指涉的緊密關係，重新傾劇的出現讓劇作者連綿的歷史論述得到暫止，懸置語言與意義和現實指涉的緊密關係，重新傾聽新聲微音，再次凝視無幕的舞台場景。這些實驗劇的創作意向不僅是劇作者個人對於新的劇

場美學形式的需求與探索，它尚具有防禦與抵拒的功能以便抵擋不止息的歷史論述之強制性復返，替代性轉移歷史與論述的致命誘惑。從這兩部劇作發表的時刻都正好落處在重大歷史片刻上，歷史精靈突然摘下面具赤裸立於無飾無幕的舞台上，更可測出它們對於歷史論述的存否抗拒效應。然而若再轉變觀察的角度與對象，不去看宏觀的大歷史論述，縮小場景範圍，只看這兩部劇作與當時的劇運制度性關係，它們卻又似乎在那裡呼應新舊交替的歷史片刻，以新聲迎新時。單看《我們一同走走看》與實驗劇展的前後照映就可明白。由《X小姐》之前的那兩部實驗劇作與歷史論述的存否抗拒，那就不會意外，在《馬寬驛》之後會產生《X小姐》這樣低限抽象的劇作，至於《重新開始》的後記更不是毫無所指的空洞隱喻。《X小姐》創作時候也正是在大歷史論述斷裂崩毀——不論是國內或國外——而新的劇場形式與制度還處在混沌不明的時候，《X小姐》的出現有其內在邏輯 必然性，等待重新開始的序曲。

二

《X小姐》的劇情內容非常簡單，一位不知來自何處昏迷在街頭的女士被帶進警局，醒來後她發現自己完全失去記憶，經過醫院、警方的幫助安排尋找無效之後，X小姐被送到遊民收容

所，但很快地，不知道是以什麼樣方式，她又跑到市中心，巧遇舊識老友，一陣短暫交談之後

她猛然之間重獲記憶，眼看著謎底就要揭曉時卻又發生車禍，倒地昏迷不醒。類似的失憶者、

追尋重組記憶的題材在偵探片、文藝愛情片等等通俗演劇中已被用到快浮爛的程度，劇作者不

避諱通俗老調的譏諷，重奏這首世紀之歌以減除繁枝綠葉的無伴奏低限音樂方式，素樸純淨到

令人訝異原本那些劇作者嫻熟的歷史幽靈混音與犧牲祭典的悲吟哀歌皆消失不見。一般尋常通

俗劇在處理此類失憶、追憶的題材時的作法是極盡曲折繁複，橫生枝節胡亂拼湊記憶迷宮不管

情節是否合理。《X小姐》不但沒有繁複情節、連情節、情境也都被約簡到成為低限的直線敘

事，人物當然也隨帶地沒有性格、行為特徵、心理。一切都是使用最簡單的形式，如同其語言

對話的純粹，劇作者摒除「再現」，企求直接鄰近、呈現的劇場狀態。沒有故事，也沒有人物，

整部戲的古典結構，嚴謹到近乎像樂理、數學演算般。《X小姐》裡的追憶場景沒有重建、重溯

意識分析的企圖，理性秩序的強調減除記憶與意識產生的可能，《X小姐》劇中逐場追憶的過程

不是揭顯記憶與失憶，我們見不到在一般追憶演劇中所看到的抽絲剝繭逐層逼近記憶真相，對

於記憶的認識逐漸增加，《X小姐》倒轉這種推展的方式，它採用減除的方式，每推進一場的結

果只是更為遠離追憶的可能，記憶更形薄弱消褪，此種消減的過程到了最後一場更為極端，他

表面上好像要讓我們接近失憶源頭，揭露謎底，但最後劇作者反諷地逆轉古希臘劇的天降神意

作法，用現代機械替代天機，不去解題破謎反倒是更徹底的蒙蔽黑暗，可能，連作為「人」的X

小姐也會被徹底取消。《X小姐》以隱喻的方式諷嘲理性啟蒙，理性知識至上的結果是「X」，是

人的取消，「X小姐」追尋記憶就像偵探片探尋追憶，追尋某種真理，只是《X小姐》的追尋結

果，反而得到恐怖與自我消除。《X小姐》可以說是啟蒙知識場景的黑暗寓言。

獨幕六場的《X小姐》其主要場景：警局拘留所、偵訊室、醫院診療室、警局接待室、遊民

收容所、城市街頭。除了最後一場為戶外開放空間，其他五場全是封閉空間，這些封閉的室內

空間都具備了相同的特徵：它們都是典型的監禁處罰與監視的場所，一些非常傅柯式的法律論

述空間。劇作者以往的劇作中也不乏監獄和警局這類場景，像《傅青主》的大獄，或是《我們一

同走走看》裡的警局，但大致上這些場所是以典型方式處理，被當為執行某種特定的具體社會功

能的鎮壓機制，法律、正義判定的實現場所。《X小姐》裡我們見到的警局對於法律正義的執行

不甚有興趣，這個地方（及其內的警員）被X小姐的失憶所吸引，專注在重建記憶及身分認同，

透過這個謎題，它延伸其權力機制到醫院與收容所，醫院也不是一般處理身體疾病的醫院，長

安醫院的馬院長是腦神經科專家；而遊民收容所裡的遊民大都是游離於瘋狂邊緣的人物，只剩

下代號和破碎不全的語言。從警局到收容所的過程是一連串的挫敗，X的記憶仍然無法復得，只剩

X小姐所能得到的只是一個新的代號，由神經科馬醫生給她的。這整個過程象徵了由警局所策

劃開啟身分辨認的監視權力機制的失敗。第一場在拘留所裡的戲開始時猶帶有《傳青主》戲裡大獄的色彩，但很快地三個人物的對話讓我們懷疑這裡是否是拘留囚禁罪犯的地方，最後在這場戲將結束時女警進來將Ｘ帶走，警局拘留室的囚禁制壓性質，在這之後開始被監視機制取代。

警局警員們所策劃的那一連串身分辨認，復憶的種種場景中，醫院的戲是其中最直截的所謂知識場景；馬院長的兩場戲，不論是Ａ場的認知檢驗，或是Ｂ場的腦神經醫學知識教學，Ｘ小姐變成知識場景構築的藉口，如果不是醫學論述的對象物；很突兀反諷地，主導整個辨識過程的警員由法律執行者變成學生，但是所獲得的卻不是關於Ｘ小姐的身分記憶——馬院長對Ｘ小姐的認識僅只限於外表身體特徵「她的年齡大約在二十二至二十五歲之間，身高一百六十二公分，體重一百一十磅，發育正常，受過相當教育。」——馬院長的診斷測試，不論是透過現代化醫療機器（腦波或電腦斷層）或是簡單的身體與語言智力的檢測，他無法越過身體表層進入Ｘ小姐的心理精神層面，而當Ｘ小姐開始出現意識揭露的徵兆時，這位腦神經專家卻不知掌握反而放掉這個時機去依賴醫療機器的幫助。簡略的說，馬院長所代表的醫療知識是一種極端的用理性知識，不願意，也無能去面對處理生理物質層面以外的心理醫療現象。這樣的醫生所能處理的當然就只能局限於外在的傷痕——「沒有外傷，甚至任何細小的傷痕也沒有發現，只有腿部有一處舊傷，早已痊癒。她具有一定的語言和思考的能力，……因此從整個的身體狀

況來看，我沒有發現有什麼不對的地方。」馬院長的結論「X小姐除了喪失記憶之外，是個正常人。」說明他只會依靠身體表面狀態去定義所謂正常不正常的診斷，至於病因、失憶的原因，他又只能搬出一套似是而非的「自然人／社會人」說法去迴避搪塞，一直到最後他無法避開時，他才能坦承無法解決，將問題再推出去。這樣的結果和這一場開頭腦部生理解剖教學的專家學者口吻相較之下顯得相當嘲諷。整套說法只不過是書本上的知識，一套由醫學解剖、實驗建立的理論，馬院長認為這就是認識瞭解所謂的「自然人」的一般正常軀體現象所必需的；依照馬院長的邏輯，「自然人」實際上是某些既定的醫學論述規定下所定義出來的軀體現象，如此的「人」能否被稱為「自然人」？更為矛盾詭辯地，在他的認識中，「醫生所處理的只是一個『自然人』，也就是說一個可見的、可觸摸的人的軀體。」他未察覺到這個「自然人」根本是一種論述現象而非可見、可觸摸到的實物，落進唯名論的循環論證中，離開軀體現象越來越遠。建立在此種基礎上的醫療關係的失敗無效是不可避免的必然結果，來自於其內在的認識論割裂、自我盲化，「不是醫生所能解決」的原因源自於醫療者自身而非來自於病患的後天生長環境的外在決定因。馬院長的這套「先天／後天」、「自然人／社會人」二元對立，僵硬機械的假科學真詭辯說詞，澈底諷刺了那些堅持科學理性知識至上者的啟蒙導師。

欠缺自我反思，只知盲從一套既定的典範論述規定，陳腐的二元論擁護者，澈底割裂「醫

／病」、「正常／不正常」、「可知／不可知」等等……腦神經專家馬院長讓我們聯想起「開明專制」的某些特徵。他和法律論述的緊密聯繫可以由他幫助警方去測定X小姐（或許還有其他的類似病例）的腦神經；意識心理狀態的行為上得知，透過馬院長醫療認識警方延展他們的監視場域到心理意識層面。除了這個直接的關聯外，更為細微的則展現在國家意識型態機制層面上，那場馬院長藉由唱歌方式去喚醒X小姐的記憶，結果反變成童歌教唱，馬院長教唱的「只要我長大」是一首反共抗俄時期意識型態鮮明的制式童歌，馬院長毫不醒覺到這首童歌和X小姐的童年記憶的錯位不合，而X小姐只能重複他所教唱的片斷，像鸚鵡也像留聲機般跟唱；隨後他非常武斷地認定X小姐從前一定唱個這首歌──「你記得你唱過沒有？」「在那裡唱過？」──

這首歌一定屬於X小姐記憶的一部份，以空間的問題去彌補、擦拭時序錯置的裂隙。然而實際上它是馬院長自己個人的記憶，對一位只有二十幾年齡的X小姐而言，反共抗俄的年代是遠不可及的屬於她的父母親那一個年代，馬院長個人的歷史失憶錯亂，只能留存那些鮮明的時代意識形象，很自動自發不需想過，這些屬於國家的影像與聲音會在這個時刻自行浮現。甚至他會覺得這個共同記憶是所有人在任何地方、每一個時刻都擁有的，他不自覺地（被）強制給予X小姐這個記憶，不是洗腦，因為他只是強制復返的記憶場所。附著在童歌裡的國家意識型態的絕對至上不可懷疑的特質類同童歌教唱之後的算術測試，這回X小姐就不像前面童歌學唱的完

全被動重複所聽到的內容，她的運算機能完全保留，能夠很快回答馬院長所提出的那些簡單算題。幾乎已經內化成為必然的先天經驗的基本算術運算，已是不可疑的絕對真理，X小姐鮮明將它保存下來沒有隨著失憶而喪失。綜觀第三場A、B兩場的教學場景，馬院長的醫師角色行為顯得極為薄弱，相較於他扮演教師傳遞不同知識、論述的鮮活。而長安醫院的診療室也似乎不太像一個腦神經科的專門醫院，被送上門接受診斷的X小姐的失憶引起它的質變，由失憶／記憶的臨床診斷變成知識論述的臨床場所。兩場中，不論是A場的童歌教唱、算術課，或是B場的腦生理解剖課、醫療哲學信念，對於馬院長而言它們的內容，其論述都具有律則性，那是不可疑的類真理。作為擁有這些知識論述，同時並具教學者／治療者雙重角色的馬院長他就是這些論述的代言人。X小姐的失憶，女警的無知門外漢都是同一事物，治療診斷就是教學，教學就是治療。無知也是一種疾病。但是馬院長的啟蒙治療不是照亮啟發，相反地，蒙蔽才是他的用意。從這個角度切入才能顯露長安醫院的瘋狂、妄想邏輯；由童歌斷片、基本算術到腦神經醫學理論、醫療哲學，這一條線延展出來的貌似辯證質變跳躍的認識過程，從簡單常識上昇到哲學、理論層面，其實是「拒否」擺盪，每一場新的知識場景總是在否定前一場，點出前面的知識論述的虛幻、狂妄特質。X小姐在長安醫院裡目睹見證知識論述的崩毀，她的失憶空洞、空白像個白色屏幕投映這些種種黯淡影像，那會是什麼樣的夢，惡夢──「（恐懼之至）可

「怕的——可怕的——。」馬院長不能，同時也不願去面對X小姐的恐懼，也是他自己的恐懼，X小姐最後只能以——「他說什麼」——終結黑暗的長安醫院。（原發表於《姚一葦逝世週年紀念研討會》，一九九八年八月十一日。）

註解

1. 姚一葦，《X小姐／重新開始》，台北，麥田出版社，一九九三，頁一一。
2. 同上。《X小姐》最早發表於中國時報「人間副刊」，一九九一年。本論文引用的版本以麥田出版社的合刊版為依據。

樹與節點

面對，鄰近，這些雕塑物體，這些用直立形狀物為主幹如樹般蔓生枝節，但不是自由無止盡的隨意衍生，陸陸續續有種種瘻瘤枝點懸置暫止它們自己的擴散。如此脆弱危急，這些形貌類樹之物雖有碩大或廣延的基底能夠示意支持主柱，然而介於基底與主柱在質量與體積上的反差，以及那些蔓生不止的瘤節枝點，在在提醒我們，眼前所見或許只是片刻殘像碎華，禁不起一點輕息呼氣就會四散解體墜於塵土。如此脆弱，我們似乎聽得見枝節緩緩斷裂的細微闇音像子夜裡古老木屋的歎息，幽長魅惑，令人難以入眠。總是有些事物在那裡。

為什麼是樹，樹狀物，類樹之物而非其它的柱狀事物，比如石柱，圓塔，橋椿等等都是可以拿來類比的？；捨此而就樹，也無非是因為它有樹般的枝節，以及，可能是更重要的考量因

蔡根
《蔡式傢具》(二)
一九九六年

素，它的木頭質材讓人更易加之聯想比對成類樹之物，總不能否認它不是由樹得來的吧！木頭是沒有生命的樹，單純的材料物質，再也不能自行生長變異，和世界的關係從樹和土地被相互阻斷隔離之後開始改變。作為築屋的樑柱結構或是傢俱日常用品的木頭見不到樹的記憶，而被當為雕塑材料的則讓樹的記憶消失或替換在另一個記憶之中，一座木刻的肖像不論它是以何種方式去再現被刻畫者，透過一個人的手去模擬追憶另一個人的記憶。樹被掩埋在顏孔之下無止盡的記憶星空，等待某個詩意的偶然將它從無限循環中救贖，召喚出來。那，如果這如樹般之物所形似追擬的不是自然而是另一種樹，像家族血緣的譜系歧枝葛藤，像解剖台上猶帶血液生命殘息的肢體經脈肢節，或是顯微鏡下另一種無窮鏡像，倒逆的星塵；它要召喚什麼？以哪一種言語在渾沌迷離中？

飛行，脫離地心引力，解開所有和土地的可能掛繫，高昇與自由不定的飄浮。飛行，關於飛行，和飛行有關的雕塑，不談飛行機器那個有名的文藝復興科技藝術草圖，二十世紀西方現代雕塑中不乏這類以飛行，脫離地心引力自由飄浮為題材的重要作品。布朗庫西（Constantin Brâncuşi）的《空中之鳥》（Bird in Space）以絕對精準的幾何造型物表徵無限垂直上昇的慾望。俄國塔特林（Vladimir Tatlin）的《第三國際紀念碑》（Monument to the Third International）政治寓言化上昇超越的慾望成為一個功能性歷史紀念碑。亞歷山大卡德（Alexander Calder）將那種由地面垂直上昇的意念與形式企

圖倒轉過來，他改用由上而下的方式懸置飛行與超越的慾望在一種虛擬的飄浮運動空間中。

布朗庫西著重形式，塔特林由功能和意義著手，亞歷山大卡德則強調飄浮的動力與能量。三者嘗試以各自的方式去表徵想解消（雕塑）物體的質量與地心引力的關係，去除和土地的緊繫。觀看者站立地上面對這些雕塑作品時其收受經驗也是各有不同。追求絕對形式的鳥只能由寧靜觀想中去體會，而巨大的紀念碑所引起的則不外是崇高、令人震憾的離異不熟悉感，至於那個浮動不定的空中游戲的遊戲特質似乎想對前兩者的飛昇超越美學觀點作出微妙諷喻，它既不追求「優雅」，也不強制「崇高」，只能無助地反覆一種貌似隨意偶然的規律性不確定。當觀者抬頭仰望那些在空中隨氣流浮盪的事物時，他並不是以追懷敬仰的心情去觀看，回憶；觀看者想猜測游標的下一個移動點會出現在那裡。卡德的「懸置」浮遊物，那種憑空浮動特性誘引觀賞者的觀望像一雙捕蝶的貓眼。全神凝注在飛動的昆蟲到忘卻己身所處之地，忘了那些懸掛在上方的游標事物其實不是那麼全然自由，它們被掛繫在一定的支節點上，絕對不可能逸出由支節點所決定的軌跡空間。支節點它既是分歧點、支持點，同時也是否定浮動的自由意義者。否定全然自由的飄浮的可能性，其實也就是對作品自身原先的意向性提出否定。自由飛行是不可達成的企圖，在這種內含矛盾的分化下，一再分歧的游標，變成一種反覆的努力抗拒與挫敗的痕跡，它所戲謔嘲諷的對象其實也是自我影像的倒映。由藝術史的樹狀譜系隱喻，到自我分歧的糾纏不

定葛藤，卡德的空中浮標飛行過這些種種意義領域。

　　拆裝、組合、現成物，很立即不需多加反思，這些雕塑物就會自行說出這些語彙，借用的語彙就像拼組拾用的材料元素的現成物之即物特質，都是如此明白直接少有轉折。為什麼堅持這種語彙形式，當使用這種語彙的西方藝術，甚至在本地的此類型創作，都早已呈現疲竭陷入困境的僵化危機時，依然持續不為所動，這已不是延遲移植的時序倒錯的問題，有某種慾望執念在那當中隱隱作用。類樹的雕塑物直直站立的中心基柱的碩大堅實——相對於分歧枝節的細碎曲折——如此突兀單獨（或說，單調），毫不理睬枝節的散漫狂亂，好像它就是某種理性規則拒絕任何的誘惑纏身，或是當頭蒙罩重壓的欺辱，在陳舊的形式語彙下，類樹的雕塑物「堅持」，它是倫理、律則之樹。

　　理性、純粹的孤獨基柱和散亂的枝節，這是什麼樣的矛盾關係？當一根樹枝以其原來的形式被組接在另一根木頭支架上，你能否說這是一種類比的隱喻，由木頭到樹比喻再生，回到自然，就像現成物的被拼裝使用讓原本已經廢棄的事物再產生新的意義與形式？由木頭到乾枯的樹枝，它不是由木頭回到自然，它是材料與存封死亡的「形式」遺骸的死後對話，召魂的意向。由此，似乎那些狂亂蔓延的枝節所欲說的不外是糾纏不散的理性幽靈，孤獨基柱的暗影。那些奇石怪物，橫生的枝節都是幽靈的子夜戲玩，出現在夢裡，出現在深夜長路上。很輕，很狂野

蔡根，《盆花》
一九九七年

散亂的飄蕩在林野裡。沒有一定的面貌形式，隨人現形，遇風散失逃逸。

橫生枝節，反覆不斷出現的節點，節點瘻瘤如病兆症狀，如神經網絡，由細微而至逐漸增

大到終止生命的斷然句點，截斷一切的可能，一切的蔓延。這些類樹之物，似乎隱含著畏怖懼

慄，雖說有基柱在那裡孤獨對抗一切的橫生橫節，但不可否認有某種恐懼，害怕這些不可名狀

的枝節無限衍生擴散，增長放大的節點劃斷斷暫止這些恐懼。但總是分歧的終止。

寓言，隱喻還是圖騰？（原發表於《蔡根：飛行・非形》，誠品畫廊，一九九八年。）

232

左拉的火車

隨著喬治依思曼在一八八八年發售小型相機，BOX，攝影更為流行，滲入一般民眾生活。

左拉在晚年也迷上攝影，成為攝影愛好者，這段時間正好是「德列菲斯事件」(L'Affaire Dreyfus)[1] 爆發擴散時期。從結集出版的攝影集子裡我們似乎很難嗅得出當時激盪社會氣圍，從一八九五年到一九〇二年過世為止，在這段短短但也是最後的業餘攝影生活中左拉前後總共拍了六千多張照片，極大多數是家居生活和旅遊所見。雖不知生命之將盡，左拉狂熱地以機械影像錄存、複製世紀末家庭的幸福記憶；他將參與「德列菲斯事件」的憤怒吶喊懸置在畫面外，像一卷又一卷突然被關掉聲帶的泛黃家庭電影，我們不斷翻閱種種熟悉的家庭「類型」場景，左拉興趣盎然地扮演父親、情人—丈夫、朋友、地主以及攝影者。假若我們從未見過這些照片而僅知道左拉為了

「德列菲斯事件」寫下有名的〈我控訴〉，因此被逼流亡英國近乎一年這個歷史事件時，我們會有什麼樣的歷史想像？這之間會有多大差異，介於論述、事實和圖片之間？攝影的鏡像如何去縫合，或者割裂憤怒的書寫者左拉和擺盪在兩個女人之間追求幸福家庭生活的左拉？

家庭生活照之外，左拉也拍攝了不少彼時的現代城市場景；火車和車站是其中之一，不斷吸引他的注意。左拉頗為著迷那個呼嘯噴著白煙高速前進的列車景象，他在巴黎郊外的鄉間別墅緊鄰著鐵道，能就近觀察來往奔馳於巴黎和阿弗（Havre）港口班車。流亡英國時，他依然執迷鐵道蒸汽列車的影像，以近似巴黎郊外取景完全一樣的俯視角度他拍下異國所見。這份對於十九世紀工業革命社會的現代性象徵──蒸汽列車、鐵道──的迷思在當時藝文界似乎頗為普遍。馬內在一八七三年所畫的「鐵道」以蒸汽雲霧間接修辭地點出畫外那個龐然的黑色機械怪物，借用這種修辭方式他將自己的矛盾慾望展露出來，欲畫而又不能，馬內尚未掌握處理「機械」的現代圖像詞彙。印象派畫家莫內面對這個物體的態度和方法就完全不同於馬內；他直接面對，不僅將這當為「對象」，他甚至想借此構建出某種「類型」和「方法」。從一八七六年到一八七七年莫內畫了一系列的巴黎「聖拉扎車站」(Gare Saint-Lazare)，他移用當時仍在實驗變動中的印象繪畫語言和技法到一個純然不同的環境，由一個開放、洋溢光影色彩變化的自然空間跳到一座半封閉、黯淡灰濁的城市公共建築之內去處理一個墨黑無色的機械和流動不定又無面貌的群

234

眾，此種轉換是多麼極端；可以猜想得到當莫內在充滿煤塵油煙氣息的月台上，擺下畫架面對

噴湧白煙滾動在尖銳刺耳的鐵道車輪金屬摩擦聲中那個搖晃進站的現代震撼時所油然生出的狂

喜迷思，那是一種「否定」的極限情境，他所熟悉、熱愛的自然光影，色彩氛圍已不再，所有的

只是一個極其醜陋毫無美感的現代機械。「能畫嗎？」莫內體認到靠單一畫幅並不足以描繪他所

見和所感受到的，他欲求更為精確、更為全面性地去捕取短暫片刻內蘊生的「變化」自身，「系

列性」因而成為一種必需的思維和實踐。「聖拉扎車站」系列開啟了系列繪畫的可能；「白楊樹」

（1890）、「乾草堆」（1891）、「盧昂大教堂」（1894）及「蓮花」系列等等。在這些系列繪畫中，「對象再

現」的要求更低而讓位給予一種較為自主性的「視界」（vision）。那些系列的「反複」與「變易」特質

閃耀在光影變化中，更為自由不拘。莫內的「聖拉扎車站」系列於第三回印象派畫家群展（一八

七七）展出時，除了冷嘲熱諷外並未受到重視，只有極少數一兩位藝評給予正面意見，左拉是其

中一位。他認為莫內是群展中最為突出的畫家，很感性地述說自己觀畫的想像經驗，特別著色

車聲的吵嘈和瀰漫的煙霧；對他而言這個「車站的詩」才是他們那時代的真正「現代背景」（cadres

modernes），代表一種現代風景。[2] 在這段評語中左拉毫不遲疑地接受波特萊爾關於「現代性」的說

法：與其去研究古典繪畫的瑣細景物不如直接面對烙印現實的「時間性」事物，這是一種游移不

定、片刻但又是永恆性，而且會引生魔幻（fantasmagorie）──班雅明在《巴黎，十九世紀的首都》的

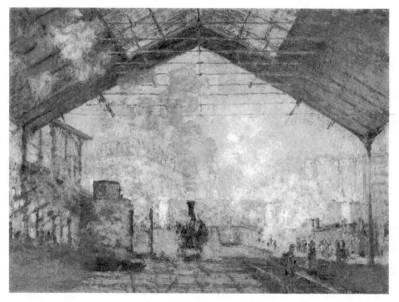

莫內，《聖拉扎車站》

結論中曾提到：為其魔幻所掌控的世界，那即是「現代性」──之事物。左拉的觀畫感言聚焦在魔法般的火車之上，他被誘惑盲化。龐然機械之周遭世界完全被其雜音和煙霧所取消，火車即神秘（mythe）[3]。二十多年後這個影像的魅惑不但未褪色而且強力復返，透過光學鏡片的反射左拉想重新活過記憶，追逐先前未曾滿足的迷幻慾望；莫內的「聖拉扎車站」既誘惑他，也傷害他於視界的永恆隔阻。左拉反覆拍攝火車，不斷重寫火車的記憶去抗議隔阻和治療神秘誘惑的傷害。強制性重複火車記憶猶如染上了一種十九世紀末所特有的精神創傷症現象 railway-brain，或 railway-spine，一種因為鐵路交通意外所造成的精神耗弱、歇斯底里後遺效應。精神醫學大師夏柯（Jean-Martin Charcot, 1825-1893），臨床病例集（1888-1889）中就有一個典型的男性歇斯底里病患，退伍軍人轉業為鐵路火車司機，一次撞車嚴重致命意外後變成精神耗弱，曾經一度自我強迫回到車站去鍛鍊自己去承受創傷記憶，結果是更加挫敗，再也無法忍受任何火車喧囂、煙塵，最後甚至連對任何形狀之目擊都會引起恐慌。他只能選擇逃離城市。

莫內的「聖拉扎車站」所描繪的是火車進站的月台場景而不像左拉一再強調火車，火車旁邊月台上籠罩在煙霧瀰漫中立有面貌模糊不清的走動旅客，月台上方覆蓋著半開放的鐵架毛玻璃棚子過濾、灰化了室外穿透的直接光線，遠方背景是車站旁的城市樓房，馬內的畫室就在其中某一棟之內。莫內安置正要進站的火車在嚴密建構的繪畫空間秩序之內，不像左拉一再地要去

釋放火車讓它奔馳於原野。依照班雅明所言，莫內的「聖拉扎車站」代表了十九世紀的「鐵器」文明之象徵：

臨時目的之構築。[4]

鐵在建築物上，但卻鼓勵去將之運用在商店街通道（les passages），展覽館，車站——全是為了只能在鐵軌上有效運轉，鐵軌就成為第一個以鐵支撐的元件，支架的雛型。人們避免使用從一八二八一八二九年以來最富於不同企圖的物體。它（鐵）收到一個決定性觸動，當人們指出火車頭。

以描繪「水」和自然的光影色彩變化著名的莫內，會去創作出一系列「鐵」元素的集合場所，這其可說是一件極其特殊事例。如果不是為了其「現代性」，為了去捕取班雅明所指出的「臨時性」，我們很難想像出其他決定性理由會促使莫內去作這個題材選擇。十九世紀最典型的兩個鐵架建築，一座是倫敦的「水晶宮」，另一座則是巴黎鐵塔，前者已經銷毀，後者卻被保留下來成為一個永久紀念碑。這兩個建築，左拉都拍過照留影。倫敦「水晶宮」是在流亡英國時期，巴黎鐵塔是在一九○○年（巴黎）萬國博覽會遊覽留念存真。兩組鐵架建築的照片因就時地、事件的

238

不同而各擁有不同的政治、文化意義。倫敦「水晶宮」建於維多利亞頂盛時期（1851），見證工業革命。巴黎鐵塔俯視第三共和的擴張殖民帝國的最後博覽會在新舊世紀交替之時。

介於相機快門和「德勒菲斯事件」激辯之間，左拉在一八九六年五月重拾已經封筆十五年的藝評書寫，不是為了另一個開始而是為了結束，他寫下生涯最後一篇畫評〈繪畫〉。文章裡他回顧過去三十年來——從一八六六年「我的沙龍」開始——如何由護衛馬內到結交、幫助印象派畫家去推動形成畫派，但發展到後來，卻令左拉很失望，他嚴厲指出整個新繪畫運動已經徹底失敗、結束：

我親眼見過散佈在土地上的幼苗已經成長，結出如此之惡果。我嚇得倒跳。我從未這麼清楚感到公式化的危險，畫派令人可憐的下場，當創始者作出其作品之後而所謂大師都已消失不見。所有的運動皆會自我誇大當它開始落入流行，去繞著模式和謊言打轉。……我清醒過來，戰慄。啊！真的是為了這明亮彩繪，為了這個筆觸，為了這個反光，為了逆這個光線的解組？我的天啊！我難道瘋啦？但這是非常醜陋，讓我感到可怕！啊！空虛的討論，無用的公式與畫派！我走出今年的兩個沙龍，同時焦慮的自問是否過去我所作過皆是錯的。[5]

莫內的傳記作者傑孚瓦（Gustave Geffroy）在左拉流亡英國時曾問過他對於自己這篇文章的真意，左拉再次肯定他對印象派的嚴屬批評是對的，因為那些印象派的創始畫家一直只能停留在「片段」和「草稿」而提不出完整的作品。傑孚瓦認為這種看法純粹是因為左拉自己偏執於「構建的需求」（besoin de composition），以自己的方式去構造一本「書」（livre）6。如果傑孚瓦的說法是正確的話，那麼書寫者左拉顯然和藝評者、印象派之友的左拉是不一樣，有相當大的差異。印象派的「解組」光線色彩的基本中心論題不可免地必然會和左拉的「構建的需求」這種慾望相互對立衝突起來；此外，印象派經過解組光線後產生的碎片繪畫空間和種種系列實驗作品也勢必會被「書」的完整美學所拒斥。但是，經過馬拉美將「書」的存在問題化之後，「書」已被封結，在這樣的一個時代卻仍舊要堅持「書」的構建慾望，書寫者左拉會發出批評印象派繪畫運動的說法是合乎邏輯而不可避免。以書寫的原則去判定圖像空間此種移用範疇性錯誤，自然就會被盲化而不自覺。那麼，在這種情況下，機械影像的精準特質自然就會發散出更強烈的誘惑吸引左拉，機械影像的光學數理視界補正視盲點之不知，同時將此盲點掩飾。

「空虛」、「無用」、「謊言」、「焦慮」、「瘋狂」……，左拉拿這些世紀末的頹廢虛無辭彙去描述自己的信念崩解時之心理狀態。雖然口裡仍再再堅持自然主義之原則而對彼時盛行的象徵主義不假以顏色，左拉也不能免俗地沾染上世紀末的頹廢氛圍。左拉的火車，莫內的車站月台，

班雅明的商店街通道，各有自己的十九世紀末巴黎神秘。十九世紀末的巴黎，一座漫佈時代瘟疫——苦艾酒、梅毒與肺癆，還有瘋狂與憂鬱——的慾望場所。公社內戰的破壞未消滅，反而更便利其現代性之實現極化。鎮壓公社，取代帝制的第三共和政體動盪不安，要等到一八八〇年之後方才逐漸穩定下來，「國家」在此時期成為普遍的慾求對象。而隨著第三共和對外進行武力殖民擴張，「帝國」似乎未死，和「異族」他者的全面性接觸衝撞，使得「國家」的問題更為急迫，多種論述論之。世紀末巴黎的氛圍是某種黯淡、曖昧的時代光影，在表面上穩定的保守政治社會之下流動著種種危險暗流。頹廢、國家、民族、種族和殖民帝國等思維、論題交雜塑造出左拉的機械鏡像下的無意識現象層面。如同夏柯那位曾經是捍衛法國國家殖民擴張，征戰過黑暗大陸、義大利的退伍軍人，戰場上英勇不畏死亡的陽剛男性卻在一次鐵路意外後變成極端脆弱不堪陰柔憂鬱的 railway-brain 的隱喻寓言。（原發表於《聯合文學》第九卷第五期，一九九三年。）

註解

1. 「德烈菲斯事件」(L'Affaire Dreyfus, 1894-1906)：一八九四年十月出身亞爾薩斯省的年輕猶太軍官德烈菲斯(Alfred Dreyfus)被誤控為德國間諜，犯下叛國重罪。事後雖有新證據發現足以證明其無辜，但在當時高度反猶和極端國家主義意識主宰下的軍方卻仍堅不認錯。事件在朋友、家人，和社會正義人士營救下開始擴大成不僅是政治事

件，而且是一件撕裂整個法國社會成彼此對立的兩種意識型態衝突的公眾興論陣營，德烈菲斯事件深烙、影響法國社會，從十九世紀末一直到今天。事件原本在當時高壓保守的政府下似乎毫無希望可以挽回，後來因為左拉在《曙光》報〈L'Auro〉上發表了那篇嚴控當政者不義的評論〈我控訴〉〈J'Accuse，一八九八年一月十三日〉而有了轉機，但左拉卻因此被控告，被迫流亡英國。事件從此之後更形激化，當時幾乎沒有任何一人能置身事外，社會則被分裂成德烈菲斯派、反德烈菲斯派。兩派皆各有其領導製造言論的學者和作家。反德烈菲斯派以莫希斯·巴黑 (Maurice Barrés 1862-1923) 為主，其言論在後來成為二十世紀法西斯和國家主義者的重要理論依據。這個事件對於法國社會、政治產生即影響，軍方和教會從此開始喪失先前那種主導、支配國家的角色與位置，民間大眾也開始質疑此兩者之權威和尊崇。公眾興論的力量開始受到重視，事件之後，自由結社法通過，人權也開始有更明確法律面貌。造成事件的第三共和政府主政者極大多數是從前鎮壓巴黎公社的主事者，德烈菲斯事件由此可被看成是巴黎公社被鎮壓後成立的法國第三共和政府史的一個重要分水嶺。印象派和象徵主義繪畫運動基本上皆是在這段期間內孕生與成形。而左拉的藝評明顯地體現這種時代色彩。

關於「德烈菲斯事件」之前後因果脈絡及影響，最簡易清楚者，請參考 L'Affaire Dreyfus-Pierre Miquel (Que Sais-Je) Press Universitaires de France, Paris, 1973。

2. Emile Zola, "Une exposition: Les peintres impressionnistes (1877)," in *Le bon combat*, de Courbet aux impressionnistes, Paris: Collection Savoir, Hermann, 1974, p. 188.

3. Walter Benjamin, "Paris, capitale du XIXe siècle," in *Écrits Français*, Paris: Éditions Gallimard, 1991, p. 309.

4. 同上，p. 293。

5. Emile Zola, "Peinture", 1896, 見註 2，p. 264。

6. Gustave Geffroy, Claude Monet, Sa Vie, son œuvre, Les Editions Macula, 1980, p. 340.

波特萊爾的葬禮

馬內畫作系列中有這樣一張未完成作品，它呈現一個夏末暴雨將臨的墳葬場景，由畫裡背景出現的教堂建築人們大致可以確定出畫作所指涉的地點而將它標稱為「冰窖的葬禮」(L'enterrement à la Glacière)，「冰窖」(Glacière) 是巴黎市南之一區緊鄰波特萊爾下葬的蒙巴那斯 (Montparnasse) 墳場，表徵（它可能代表某種類似時空場景中進行的任何一類可能性葬禮。）它被懸掛在一件真實事件上，被詮釋成為「它可能描繪波特萊爾的葬禮，如果畫作的年代是一八六七年。」[1] 形式意義的閱讀，它的風格、技巧和筆觸等等，都極為類似馬內在（一八六七至一八七〇年）這三年間的作品。[2] 循此邏輯，我們似可相信此件未完成作品所攜帶的敘事內容是馬內所見，所想，所回述的一八六七年九月二日夏末極為燠熱的暴雨前之波特萊爾的葬禮。

這裡所想討論的並不是要針對上述之詮釋和鑑定之精確和可行性與否，毋寧說令個人感到興趣的並非在於「畫像」和「指稱」及「敘事」間的（可能）真實距離之檢驗和翻閱，而是畫家他個人的「隱慾」——明說吧！「隱喻的慾望」，「隱喻慾望」（le désir métaphorique）——透過作品的創作和（完成／未完成性）來誘使閱讀、看畫者交換其個人慾望以獲取或認同（或竊取）畫裡可能被碎裂、截斷的片段空間（它可能是屬於象徵或想像秩序的），換句話說，這件未完成、尚未是馬內的繪畫，它提供了一個更理想的「慾望交換場所」，對於馬內來說它是個缺乏，未能完成的空洞讓慾望以直接和混亂方式呈現，而對於專家來說卻想以馬內的個人歷史時間為骨架來將它置入一定之邏輯秩序內，因就企圖而有限化了原本的無限可能性，知識分類化了慾望的無知，傳記寫實化了創作的生產過程，馬內成為自傳敘述者。敘事、逼真（la Vraisemblance），再現，隱然地成為其作品的內在美學準則。若真只是如此，那馬內又有何不同於同時代的寫實主義、學院派畫家？他怎能誘引出之後的繪畫革命？他如何能於極短時期之內先後聚引了三位各持不同論點的詩論、藝評宗師——波特萊爾，左拉，馬拉美。如果馬內只是西方的「再現」美學觀之大成者，那他就不會是十九世紀的唯一「例外」者，唯一之「異論」（Discours hétérogène）交匯點。無可否認地馬內並非十九世紀唯一引起爭論的畫家，在他之前有庫貝（Gustave Courbet），德拉克魯瓦（Eugène Delacroix），之後有莫內及印象派畫家都曾激盪出不少風波，被一般社會大眾和正統學院主

義者所譏嘲；但沒有任何一者能像他那樣具有如此持恆之多面性於創作之風格和形式上。馬內可說是十九世紀眾多畫家裡唯一的「詭辯者」（le sophiste）。當每個人都汲汲於個人語言之尋求和塑造（不論他是浪漫主義或印象派者無一例外）時馬內很靈敏和策略性地游移於多種語言邏輯而毫無滯礙，他沒有慾望想去建立、提出任何「理論」（像德拉克魯瓦）或是依附、運用「理論」（如印象派畫家），更不具「意識型態」和「階級立場」之社會言論需要去實踐（一若庫貝的社會寫實主義政治立場捲入政爭革命之內）；因就馬內自身的這種近於冰冷嘲諷的多面貌、多語性，他才能成為一個理想的對話者，迴響各種異質言論。讓這些言論彼此之間的矛盾否定性流構出各種（可能的）繪畫空間秩序。從這角度去思考我們才可瞭解為何他不但不為不同言論間的差異矛盾所困擾。而且他能顛覆性地讓這些言論彼此解消進而轉化成他者，他種言論。穿越不同的批評言域，馬內擔當的並不是沉積或佔有的工作，他是多孔、中空的流通中介者。正因為他的不佔有，此理想對話者才更會引聚異論，換句話說他才更具有誘惑力能促使不同對話對象借從對話流動中反映出想像之自我而不會畏懼為人所吞蝕。總之，圍繞著馬內，其個人和其創作，我們發現到十九世紀的藝術批評焦點，現代之批評言論的書寫、批評倫理、批評的政治——經濟皆衍伸於此雛型。我們可大膽地斷論：馬內即「現代批評之企需」（L'instance de la critique moderne）。

讓我們再回到「葬禮」這幅畫的討論上，前面說過藝術史家想將它定位、標明為「波特萊爾

的葬禮」，姑且接受這假設為可行，這畫已被簽上一定之傳記時間記號，那逆向地勢必有一個無時間向度的慾望、想像空間等待、隱存在馬內執筆畫下的片刻，這個空間一般是以傳記時間之否定方式存在；「葬禮」的未完成性同時懸置了繪畫空間（和其指稱對象）和畫作的時記之烙印。懸置並不等於否定，懸置表徵了穿堂、中介式的曖昧，既不肯定也不否定的「不置可否」。

藝術史家的「葬禮」是一個已經發生和結束的葬禮，但對於畫作「葬禮」的馬內而言，它卻是一個尚未開始且永遠沒結束的葬禮。波特萊爾或許已死，但卻沒有所謂的「波特萊爾的葬禮」這回事。介於波特萊爾和馬內之間的關係是一種未完成的批評倫理之嘗試。波特萊爾是第一個引發環繞馬內的「批評企需」之發生，但他並不是馬內的辯護者，他從未像左拉那般替馬內和其作品執筆伸張，肯定馬內的藝術創新。比起波特萊爾對於德拉克魯瓦的尊崇，待之有如神，馬內和波特萊爾之間的批評關係幾乎可說是倒置的翻版。波特萊爾寫了極多有關德拉克魯瓦的批評文章，從德拉克魯瓦的作品和理論書寫言談之中，波特萊爾學習獲得其批評言論之建立，德拉克魯瓦被他理想化成為父之形象。此種極端巴洛克式的高低理想關係，轉換到他與馬內的交往上那份理想、想像的色彩就被剔除，此回波特萊爾的確是上昇扮演父之形象，但馬內卻不想將之理想化，認同或尊崇他，介於兩人之間寂靜漠視取代喧譁激情言語，波特萊爾幾乎沒寫過任何真正觸及馬內的創作，甚至對他有些私下微辭。詩集裡也只有一二斷片而已。如果波特萊爾的

沈默可被解釋為「父之名」（Le nom du père）之深不可測的象徵（權力）向度，那馬內的無言回應，除了少數通信外，馬內的寡言不喜著作而且時時擦拭走過的痕跡，讓人不能確定他對於兩者之間的關係之真正看法。畫作上，雖有一段短暫（但何謂短暫？畫作之編年難道只是表面的風格形式比較而已？）的西班牙時期明顯展露了波特萊爾對馬內的一些影響，但微妙地，當我們再度檢視這所謂的「影響」從「聖像崇拜」的角度來看，我們會發覺馬內從未真正畫過一張波特萊爾的畫像，但他卻給我們留下極其傑出的左拉和馬拉美畫像？他不是沒畫過波特萊爾，但都是他人的波特萊爾，模糊的波特萊爾；從最早的底勒利（露天）音樂會（La musique aux Tuileries）（作於他們剛交往後之第二年）群眾中隱約出現的詩人。或是轉借地從波特萊爾的情婦眼裡來反射。「香・邸華畫像」（Portrait de Jeanne Duval, 1862）；甚至那些年代和畫作來源令人起疑的五、六張波特萊爾肖像銅版畫，馬內自己曾提議要用在波特萊爾紀念詩集封面上於一八六七年，他宣稱是直接寫生畫像，但據考卻極有可能是以納達的照片為底本畫下的；沒有任何一件是直接呈現，接近、面對波特萊爾如「左拉」（1867-1868）、「馬拉美」（1876）那般。這份（聖）像的空白、欠缺隱喻什麼？為何波特萊爾具有如此特殊性相對於其他兩位藝評家詩人使得馬內只能以「間接」、「他者」的方式來描繪？總結波特萊爾一生他只留下兩、三張由不同畫家畫存的肖像；其中最為代表性的是庫貝於一八四七年[4] 所畫。尚弗勒里（Champfleury）轉述庫貝曾向他抱怨說：「我不曉得如何完成

波特萊爾肖像（銅版畫）

波特萊爾的畫像，每天他都戴著不同的面貌。」庫貝的猶疑和困擾可明顯地由畫之特殊形式上看出，它近乎是獨特唯一的使用失焦模糊和流動的方式來取代庫貝習見的堅確寫實細節的風格，甚至人物之背景處理也似是傾向浮動抽象而非厚重現實，總之「這是一張近似大約的形象，大半都已被擦拭掉。」（It is an approximate image, half obliterated.）庫貝在這之後再也沒嘗試過類似的冒險。波特萊爾的多變、多貌性解消了寫實再現的描繪可能性，他只能從「擦拭」的否定（過程）中上昇出現。庫貝和波特萊爾彼此互用「失敗」和「不可能」來對話交流。對庫貝來說他不可能譏嘲或判論波特萊爾（像他在其他畫像中所植下的個人意見）。「猜測」成為其僅存之手段。馬內的空白欠缺和轉借他者來「看」的作法，因此就似乎意指著他連「猜測」也不（曾）用上，或許該這樣說，他澈底棄捨正面的碰觸改採以斜側之隱喻。馬內不需要像庫貝那樣去透過經驗的摸索才獲知波特萊爾是個「不可能」的影像，庫貝的挫折基因於他的寫實主義幻想。想以此涵蓋現實世界之一切事物甚及微明曖昧的隱喻象徵，庫貝的「波特萊爾」是寫實主義圍捕巴洛克精神的兩種世界（觀）之衝撞結果所凝聚出的「不可能」胚胎塑像，前影像（Pre-image）雛型。多語、詭辯的馬內不是寫實主義者，他的西班牙時期畫風迴響著波特萊爾的巴洛克寓言，編年上他應當認識庫貝的「波特萊爾」，循此邏輯他放棄、不重複寫實手法的嘗試是可理解，但是極端地將波特萊爾從「前影像」雛型推到近乎澈底的空白，由半擦拭變成全部取消，波特萊爾在馬內的觀望裡已不再是

「不可能」的塑像而成為「不可能」自身，波特萊爾即是「不可能」；這激變讓我們十足困擾。因為到底馬內深解波特萊爾的「寓言」隱喻，而且將之純熟運用在左拉和馬拉美畫像上，為什麼他反而對寓言的起源採取沈默？

若說馬內畫下左拉和馬拉美的畫像表達一種承認，一種感激（la reconnaissance），某種形式的債務（la dette）之追認介於畫家和批評家之間。但對於波特萊爾的空白是否即意味著債務的取消，不承認，不感激；一種斷然的聖像毀壞，對「父之名」的否認？由馬內的一再追記波特萊爾的作法（參加葬禮和提供畫像給予著作全集的編印等等）來看似又不盡然。馬內是深刻銘記和波特萊爾的交往；折衷的否定，似是而非的猶疑態度呈顯出馬內面對彼此的批評關係所運作的並不停留於意識層面的「（否）（（dé）négationon）（Verneinung）」——運用象徵的作法視而不見的避過抑制的事物，但被抑制之事物依舊存於底層——層面，而是以更強烈的「拒認」（déni, desaveu）（Verleugnung）方式讓相互矛盾的兩種慾望與判斷共存——否定與承認他所積欠——同時作出抑制與折衷的策略運作，潛伏於轉借他「他者」來填補被取消的「慾求」繪畫對象物之下的不足之某一種分裂主體（Sujet clivé）。馬內是既不能接受「波特萊爾」作為畫像之對象物，也不願意承認「波特萊爾」軀體的葬禮。介於象徵命名與軀體慾望之間，馬內追認批評的債務於他自我之主體裂隙之上。無疑地由批評軌跡所造成的裂痕必曾在兩人之間引出雄偉的怖慄（l'horreur Sublime）。

「美」喲妳跨過死屍且嘲弄他們；

在妳珠寶中「恐怖」的魅力十足，

而「謀殺」在妳最惜愛的飾品間，

豔情地狂舞於妳傲慢的腹部。

……

妳來自天堂或地獄。這何礙？

「美」喲！巨大可怕純真的怪物！

只要妳一顰一笑能為我打開

我所愛而無知的「無限」的門戶！

波特萊爾‧《惡之華，二十一，美的讚歌》8

波特萊爾的『巨大』可怕純真的怪物」表徵的並非尋常的藝術美而是這非定形無限巨大的

「雄偉」：「雄偉」它出現於一個不具形式的物體，同時無限也顯露其上或伴隨（它），而使人

經常聯想到無—限之整體性。」[9]表面上看起來波特萊爾給予馬內的影響極為有限，甚至是負面的：「波特萊爾，我再重複，近乎瘋狂地掛念過去。由工業革命所引出的衰頹裡，他自己也意識到，他的不安是極為巨大。……。在繪畫上，波特萊爾堅持守住德拉克魯瓦，緊緊在一個從此毫無內容對象的藝術之夕陽光輝。沒錯，他曾喜歡過，鼓勵過馬內，鼓勵過馬內早期之努力：但他既不懂也不支持，也無從指導。表面上他似曾鼓勵（馬內）進入西班牙畫風的道路，但其實是死路。」[10]或許波特萊爾一二書信的片段讓人更誤以為波特萊爾不只不懂而且反對馬內在西班牙畫風之後的創新，[11]「……這位現代藝術的預言者不曾能夠扶持（它）發展。在受限的心智下，他也僅只能以遺憾，惋惜（regret）的方式來作。」[12]不論是前面的極端批評，或是晚年那種

G. Picon 以生（心）理疾病狀態去作解釋來彌補給予較溫和的評斷。綜合這些（及其他）所駐足依據的皆是編年傳記式的史觀和上下對立的指導和演進之批評關係；似乎「批評」全等於「知識傳授」的單純交往過程，「批評即為真理的揭顯」，依照這標準來衡量那波特萊爾給予馬內的當然是太少了！但實際上批評關係並不僅限於知識層面，批評的書寫而已，廣義的批評倫理（或至少批評者與畫家之間的愛憎關係）和批評的政治——經濟關係這些都是更為重要的地底暗流，它們支持並動搖批評關係之建立。是故批評關係的流轉並非一定要依有限的傳記時間來衡量，它極可能是片刻地閃現隨即消失，但也可能會牽引出「後遺效應」（effet d'après-coup）或是成為

252

永恆；所謂的影響說、指導說是澈底無能掌握、衡量出批評關係的軌跡，因為那不是單純的社會、軀體性的人間關係就同「美」與「雄偉」之間的矛盾關係一樣是介於內外之「界限」與「解限」(dé-limite)之模糊區域。波特萊爾給予馬內，在馬內面前揭顯的是借藏於西班牙畫風之後的「雄偉」，不是任何的「雄偉」而是面對舊世界崩毀於劫難之邊緣所發出的巴洛克式絕望寓言。

因著這層「雄偉」意識的展現馬內才能一再地解體傳統圖繪藝術：「如果藝術以局限，框架的方式來形成，就能有一個美的框飾（parergon），大柱的框飾或是框飾當為大柱。但似乎，不可能有雄偉的框飾。」[13] 文藝復興傳承下來的鏡框透視圖空間開始被動搖而至不能適用。「雄偉」開啟波特萊爾想借用麻醉藥品去進入的「無限」。波特萊爾和馬內的批評關係之特殊不類似一般習見的，其中之一些區辨因素來自於波特萊爾個人的批評觀點的多變、特異「否定性」，他並不想以一定的方法論論點去定義、詮釋。給予所謂的「作品」一個理性、整體之瞭解。波特萊爾的批評是：「批評應該是偏頗，激情，政治的，由一個唯一的觀點出發，但那是可開啟更多境界的觀點」[14]，我們可以猜想到波特萊爾眼中的批評關係將是何等地狂烈與暴力，立於批評關係之雙方將會引入多大的愛憎欲力（pulsion）。波特萊爾所要的或許只是會帶來極端破壞的衝突性震撼（Choc），批評不過是為了這層驚訝震撼而運作的政治戰鬥策略，所以他才會很虛無地，甚至，連所謂的「批評」也可棄捨、否定：「沒有什麼能比讚賞更甜美，沒有什麼能比批

評更令人厭煩。」[15] 批評所施於作品上的也就是「廢墟的形成」：「它（批評）不應該以有生命、有機的整體之方式來看待作品，它應該破壞它，將它轉換成廢墟。……。在批評的眼光下作品成為廢墟，那也即是（意義）的引言（citation），那是一種寓言的觀照（le regard allegorique）。」[16] 班雅明（Walter Benjamin）從波特萊爾學得「寓言的觀照」，以「寓言」當為批判方法來拆解舊社會（資本主義）秩序，但他執持的還是黑格爾的辯證否定方法，因此廢墟的形成於他是為了「意義」（la Signification），所以它是對立於表現（l'expression）的非表現性骨架用來解構作品的表面（形象）和其幻魅（la fantasmagorie）。然而波特萊爾並不是一個黑格爾的信徒，不是辯證邏輯的支持者；骨架、屍骸（la squelette）於他並非意義的終結，就像「死亡」並非一切的末端（而是另個開始）「廢墟」這個（過去）的引言本身就是「表現」，就是表現和意義的交匯，而不單作為意義之居所而已：

告訴我是否尚存有些許折磨

且在我的廢墟上無悔地穿梭，

……

沈眠於遺忘中有若波中鯊魚，

那兒我的老骨可以隨意伸展，

254

詩裡波特萊爾明白的指出他的「死亡」不是軀體生命的結束而是回轉到存在與存有正落處於分化離合狀態的片刻，海德格所謂的「遺忘」之片刻（存有是存在的遺忘，和這個遺忘的遺忘。）是流動和爭鬥的（有若波中鯊魚）而非僵硬止息，是適得其所地「存有」回到其居住之地方；死亡殘架的骨骸也非無知死物，它可延伸擺置，具有（再）展現之可能。再閱讀、再穿越波特萊爾的死亡和其走過的廢墟，這或許是馬內從波特萊爾那裡所獲得的（且在我的廢墟上無悔地穿梭），及他畫作「葬禮」所留下的未完成性意義，那份穿越和理解的逆向批評關係，他將波萊爾轉化成「廢墟」，他上溯想像地攫取了批評的位置：透過這過程他完成「聖像崇拜」所慾求之幻象，和波特萊爾認同（s'identifie），他即是「波特萊爾」，波特萊爾的「葬禮」也即為他的「葬禮」，

但波特萊爾是如此憎恨「死亡的儀式」：「我痛恨遺書而且痛恨墳墓」[18]，也所以為什麼那裡只能有未完成的「葬禮」，開放的墳墓於我們見不到的畫外空間。

波特萊爾剛寫完他最後的一篇巨型展覽評述，〈一八五九的沙龍〉；這之後他就未再有較為具體的藝術評論著作。《巴黎憂鬱》（Le Spleen de Paris）(1869) 詩集裡的〈繩索〉（La Corde）(1864)《惡之華》裡

波特萊爾剛沒留下任何遺「書」對於他和馬內的批評關係；兩人結交認識時，一八五九年，波

的〈瓦隆斯的羅拉〉(LoLa De Valence)(1863)可能是兩首唯一以馬內的創作為題的詩作，至於批評集

子裡所提都僅限於點到為止，書信因此就成為唯一可幫助輔佐瞭解，除了這些外，兩人之間也

有金錢來往，不能說是「贊助」的某種相互債務；馬內經常給予波特萊爾金錢幫助，比起馬拉美

和左拉，波特萊爾的頹唐詩人之窮困，流於社會階層之下級邊緣更形凸顯出他和馬內之間的批

評經濟──政治關係之特殊。如果我們不失之過簡地，大致上馬內的三個不同時期批評關係，

由彼此間之對比，可見出貨幣經濟所佔的重要性只有在波特萊爾那時期才較明顯，後來兩者則

各以政治策略（左拉）或情慾共享（馬拉美）當為批評關係之主軸。波特萊爾，工業革命興起的

見證人，最後的抒情詩人，在他之後詩已不再能隨意「敘述」，「詩」就同其他所有的物品──不

論它是藝術品貨幣化，成為交換物品。波特萊爾的單向經濟關係，馬內給

予他的金錢幫助卻從沒引出任何流通交換的詩評論述，這裡有層不可明喻的「債務」協商，於一

個一切都可以、都必需以貨幣來衡量的時代、社會，馬內為何能接受這種靜默的交換？仔細思

考，波特萊爾死後尚留下的債務：「一八六三年一月四日，詩人簽了張一千法郎的借條。」[19]這

一年馬內展出他的兩件繪畫經典作品；四月「草地上午餐」，秋天「奧林匹亞」。對這些及五月的

「拒絕沙龍展」，波特萊爾似乎都覺得不如八月十三日德拉克魯瓦的逝世來得重要，對前者他沒

寫下任何支持的意見（或是反對），倒是後者他卻寫了一篇極為審慎的文章總論德拉克魯瓦的一

256

生及其作品。「父之名」的象徵意義，及哀悼（le deuil）一個時代的結束，最後的浪漫主義之終結所

引出的憂鬱（或許）掩埋掉他見到新生代之斷裂性革命閃光。直到他死亡為止，他仍積欠一千五

百法郎，到隔年其財務監護人才替他還清。這是什麼樣的「債務」於此種詭異之批評關係中？（原

發表於《藝術學》第二期，藝術家出版社，一九八八年。）

附註

關於「現代批評之企需」（l'instance de la critique moderne）這名詞它是衍伸引用拉崗在 L'instance de la letter dans l'

inconscient, ou la raison depuis Freud'（無意識裡的文言之企需，或是於佛洛依德之後的理性）這篇文章裡對於「文言

之企需」這觀念的定義。依照Jean-Luc Nancy和Philippe Lacoue-labarthe兩人的解讀）在「le titre de la lettre, editions

Galilée」(1973, pp. 27-30)我們大致可以知道所謂的l'instance有如下幾層可能性的意義：（一）字典上它涵指堅決訪求，

論證，審判這些意思，因此它在一般之語言裡它就常被聯及法律權威，文言之企需也就等於文言之權威，它掌管了

合法性與否的決定，也即是拉崗所謂的象徵秩序，大寫之他者（Autre）。（二）第二層意義是從強調「堅決請求」這層次

的負面性而衍生，因為有了所謂的堅決請求，就是不停請求，所以不能判定而沒有固定意義，意義被「懸置示決」，

而不斷有請求的行為是在「重複」。此兩種意義構成拉崗對於「文言之企需」的基本定義，可以說涵括了權威和壓制的大

寫他者（Autre）和不斷慾求而又永遠不能滿足的小寫他者（autre），此兩種無意識之物體（object）它們既運作於主體之內，

也藉由主體來運作但同時也構成主體。這兩者分別代表和開敢了象徵秩序（先決的判定、決定主體的一切）和想像秩

序。所謂的主體事實上只不過是容存於這兩秩序之夾縫，來回地擺盪在症狀（symptôme）和慾望（désire）之兩軸心的漩渦

空洞（trou）的所謂難以定義，無能定形捕捉、描繪、時時在變動的真實（Réel）。

以上大致是拉崗關於「文言企需」的一些觀念。他提出這概念的基本用意主要在於重新定義索緒爾所定下的意具

（SA）和底意（SÉ）的「意義」中心論點。對於索緒爾，及以後的結構語言學家來說，語言符號的所謂專斷性（arbitraire）純

依附於指稱物和意義之間的不可彌補差距，幾乎可說介於（SA）和（SÉ）之間的分隔對立橫槓（SA/ISÉ）（或分號）就是那不

可橫越的鴻溝。拉崗想打破此種對立觀，要探討「SA進入SÉ的」片刻情狀，換句話，他要看「分號，橫槓」的周邊和

「橫槓」的產生過程。在這情況下，符號不再是為了指稱、代表現實物以便生產（語言）符號意義，它成為（SA）運作過

程裡留下的暫時痕跡，更正確地說符號也已不再是符號，也不再有任何理由和必要去存在於無意識的邊界裡。換句

話拉崗的「文言理論」(la science de la lettre)即是一種（近乎）不可能的極限理論運作將符號直至符號自我摧毀；在索緒爾符

號、語言學理論裡，（SA）和（SÉ）的相互對立關係持衡地構成符號之穩定性，拉崗將這（對立）關係轉換成對抗、抗拒

（résistance）和破壞、穿越的時時變動之純粹SA的運作過程。

批評關係中，一般來說最直接明顯可見的是「批評書寫」和「創作」的互換，互動；文字與圖像的交易轉換這層

批評關係的終端結果經常被人認為是批評關係之核心，它構成了批評文體（廣義的）和批評場所，此種以「意義」之詮

釋和追尋為軸心的論點幾可說涵蓋支配了所有各種不同的深層或表象的批評詮釋，史塔候賓斯基的一段話足以代表

說明上述態度：「如果人們對我此處所定義的一種批評美學，它預設規定了書寫自行退隱而且只能以透過明顯遺忘

（之方式）來展現其詩質，有所異議的話那我就沒什麼好回答了。沒什麼好回答，只有當意義的追尋能作品引到最

遠那這批評美學才能有作用。意義的追尋，屈服於一種意義（尚待發現），不誇飾的它可說是一種倫理工作目的。」

（Entretien avec Jacques Bonner, 於 Jean Starobinski, Cahiers Pour un Temps, Centre Georges Pompidou, 1985, p. 18）。姑不論此種「意義目的論」

之狹義批評倫理宰制了（SA）的自主性成為（SÉ）的承載工具，「意述」(Vouloir-dire)行為裡之媒介物；同時也忽略了批

評倫理兩端之主體的形成和其後之政治-經濟關係。換句話說，持「意義決定論」者的論點認為批評倫理之兩端，批

評和被批評者，在批評行為之前早已是獨立自主之主體，他們可充足自覺地使用各種表達意義之符號來對談交流。

這說法，以拉崗的理論來看，根本是個錯覺。循「文言之企需」的邏輯，所謂批評倫理之主體只是一個場所（lieu），在於並藉著批評意見之運作才能形成，因此它並非預決、預存於意義符號之前，同時它展現的時刻也正是前面所說的（SA）進入（SÉ）的時候，拉崗的主體理論正是建立在意義之破壞、摧毀之上；同樣地「批評之企需」裡之批評主體就不再是現象─詮釋理論所指的意義主體，那個「意述」之本質主體；此種廣義之批評倫理之主體，因此，就只能呈顯於兩類的意義破壞、傾蝕之上而以暫止、閃現的方式出現，那也即是「意義之貧化」和「無意義，荒謬」，修辭格式上它們分別對應「位喻」（métonymie）和「隱喻」（métaphore），分析行為上也即是慾望（「人的慾望是一種位喻」。一種「欠缺」，拉崗）和症狀（「症狀是一種隱喻」。）交互運用在對抗（résistance）和傳會（transfer）之上。類同地，批評關係裡我們也會見到這種文言「企需」的運生，被批評者冀望慾求批評者能滿足其需求，能促生新的SA，但又不希望批評者成為具體的大寫他者來壓制他，因此於相互關係下就產生如此矛盾：他既不停地重複請求、堅持而同時不斷地否認和掩飾他的請求，同時兼用對抗和轉換的策略來對待批評者，當他越過某些倫理權限時就像（SA）穿越（SÉ）此時原先運作的種種修辭行為頓時崩裂而顯現了隱藏的意義危機，意義可能被貧化、稀解或是更極端地被取消、嘲弄、穿越者此時（可能）體認、面對自我主體之中空分裂或是加倍擴張大寫他者之權威（那就變成聖像崇拜、戀物者）。但反面來說，被批評者（和其作品）對批評者來說成為慾求之物，小寫的他者，它反映了批評者自身之欠缺和需求。表面上，批評者看似要解析、瞭解被批評者之症狀但發現的卻是自我之慾望。稱馬內為「現代批評之企需」即是因為他含有這份慾望之匱乏的多種重複可能性，含有誘惑和隱喻能促生交織出不同的批評關係一再發生，而不是吸聚意義停駐的批評對象（像尚佛勒利和庫貝的批評關係就是為了，因為寫實主義而存在，一旦寫實主義停止發展，批評關係也就中止。）於不同的「批評企需」時刻促使下馬內展現出不同的（SA），成為不同的（SA）主體，引生出不同的圖像創作；我們可從他身上見到「批評企需」的無限展現，馬內代表了批評關係裡的一個邊際病例（Cas-Limite）。

註解

1. Manet (Éditions de la Réunion des Musée Nationaux, Paris, 1983), p. 260.

2. ibid.

3. Ibid, pp. 158-159.

4. 依照 Pléiade 版本的《波特萊爾全集》之年譜。Baudelaire-oeuvres complétes, TOME I- Texte établi, Présenté et annoté par Claude Pichois (eds de Gallimard, 1975).

5. T.J.Clark, Image of the people, Gustave Courbet and the 1848 Revolution (Thames and Hudson, 1973), p. 75.

6. Ibid.

7. J.Laplanche et J.-B Pontalis, Vocabulair De La Psychanalyse (Presses Universitaires d France, 6e edition 1978), 參見 (Dé)négation 和 Déni 條例 pp. 112-117.

8. 波特萊爾‧《惡之華》(les Fleurs du Mal) (1857) 杜國清譯（純文學‧1977）

9. J.Derrida, "Parergon"in La Vérité en Peinture (Flammarion,1978), p. 146

10. Georges Bataille, Manet (Eds d'Art Albert Skira S.A. Genève,1983)

11. 參見 Meyer Schapiro, "Formentin as a Critic" (1949) 法譯本收在 Style,artiste et société (ed gallimard, Paris 1982), p. 269.

12. Gaëtan Picon, "Baudelaire et le Présent", in Les Lignes de la main (eds, Gallimard, 1969), p. 74

13. 見註 9。

14. C.Baudelaire, "A quoi bon la critique"-dans "salon De 1846" in Curiosités esthétiques, L'art romantique, et autres oeuvres, critiques, (Garnier Frères, 1962), p. 101.
", la critique doit être partiale, passionée" politique, C'est-à-dire faite à un point de vue exclusif, mais au point de vue qui

15. 見註 14。

(Baudelaire, "Salon de 1859", p. 385.

"Rien n'est plus doux que d'admirer, rien n'est plus désagreable que de critiquer."

16. Walter Benjamin, Charles Baudelaire, Un Poète Lyrique à l'apogée du Capitalisme, (préface et traduction de Jean Lacoste)(Payot, 1982), p. 270, 註 28。

17.「快活的死者」，參見註 8《惡之華》第 72。筆者直譯原文，略不同於杜國清譯本，茲轉錄其譯文如下：

「那兒，我的老骨可以悠然伸躺，

像鯊魚在波間，我沈眠於忘卻

……

告訴我是否還有什麼苦惱留在

且在我屍骸上無憾地爬行逛逛，

死於死者中這無魂的老朽身上！」

除開翻譯的一般觀念不同外（這裡略述），最主要的關鍵字眼「Ruine」杜文將之意譯為「屍骸」，我直譯保留原文的

多義隱喻性成為：「廢墟」。

18. ibid(第五行詩節)。

19. 見註 4，p. 1568。

ouvre le plus d'horizons.

色線畫

線條。承彩的線條，敷彩的線條，染彩的線條，彩線。線色。

經緯。垂直，水平，斜錯，交織穿梭難以勝數的來回行走軌跡。

輿圖。界畫，棋盤，橱櫃，漏明牆，冰裂瓷紋，文錦，座標格柵。肖像畫，風景，靜物，類型繪畫。

為何是色線作為繪畫的單元？它來自何處？為什麼要重新單元化繪畫，當繪畫經歷數次瓦解，判死又再生不知幾次之後，新的繪畫單元，色線，被重新召喚，其意義何在？

畫家本人的經歷，從自由潑灑遊走抽象華麗色彩轉變成謹微量筆近乎素樸純淨具象繪畫。

捨棄高度自戀色彩的想像位置，讓自由放逸的自我再次面對物體、他者與世界的碰撞，讓類型

繪畫的規定去消減不斷漫延擴張的侵占性質筆觸。色線，細微的倫理要求，寧靜的懷想。繁華落盡後的疲倦。

肖像，靜物，風景，三種塵埃彌漫的類型繪畫。「肖像」在當前畫壇貌似被重視，到處可見，實則在「怪誕」的修辭主導之下，形存實亡，離怪之遠不下於樣板再製的皮殼死物。「風景」，雖猶有一二文人畫家遺風，揉雜東西筆意再吹微波，然則時青不屑再顧。而「靜物」（nature morte）更一如其法文原名，不能再生的死物。此時重彈舊調，畫這些類型，必然會遭致保守復古之譏諷。復古或再生？那麼顯然要看畫家如何重新定義這些類型繪畫。最流行當道的操作手法，新瓶舊酒，就是套上敘事內容，大量的歷史敘事與怪誕劇場化變成一個萬靈丹。如此手法根本談不上重新定義，更看不到身體和景像。空間、顏色、光的元素僅只是配方而不再是問題。運用色線作為繪畫單元，捨棄填充內容，回到繪畫的本質，重走一趟西方繪畫，印象派以降的摸索提問。「色線」顫動漂浮的光隙，色差交錯互融，羞澀地重新學習色彩與光線；將色「線」單元化，有意無意地又將康丁斯基（Wassily Kandinsky）的「點、線、面」構成理論實踐演練一番。澈底自問，大膽剝落身與手上知識技藝，像新入門學徒，一筆筆描過，重學於揚棄過程而孕生出這些線畫特殊素樸且近乎幼拙的特徵；每一幅畫，不，每一筆都是練習，學習的開啟。

基於這個學習的姿態才應生出類型繪畫的必要性，回到課本，即使是陳舊不堪，了無生氣的課

本，像學徒，像描紅習字童蒙，俯首謹微逐筆逐章畫過一遍再一遍。

為何是色線？它來自何處？一再單調重複的色線，同樣的基色（雖不是純色）規則地劃過又劃過，不帶任何情緒的交錯又分離，像低限單音反覆迴盪的音樂，像大城街頭日夜錯身而過的陌生群眾，聚散不定。耐心堅持的畫家，日夜守在線上，期待某一些線的彩度會突然撞上不同彩度的互補色、反差色，誰知道，而突然閃爍片刻的明亮就這麼黯淡深陷在線與線之間的無盡隙孔，還來不及張口驚叫，那光就消逝在下一條線還沒終止之前。或是相反地，某個色在沒預期的地方失控擴散掩了其它彩度的同色塊。每一條線總是一個意外，甚至一個奇蹟，畫家只能無措地說，我不會畫。但不是絕望黑色的口吻，黑色只有在哥雅那裡才被推到水墨畫一般的至上位置，那之後就每況愈下到最後被印象派畫家從調色盤裡放逐出去，畫家用的是溫馴的中間色系，認命但愉悅地繼續畫線學習。就像一個織網捕蝶的幼童，等待。等待肖像，荒謬的說法，違背真實。傳統肖像畫的創作過程，不都是被畫者受磨難地枯坐不動，等待畫家施恩暫停而得喘息。更令人不解地，畫家畫的對象是他極為熟悉不過的家人親友，常時共處的親密關係，怎可能生出離異差距，陌生到等待肖像的生成？這個身體，顏貌，起伏轉折的肌肉髮膚，不需任何外光映照，內化直覺，超出任何解剖知識。那麼一線一線的建構，色色互映閃錯，摸索地用意不就是為了模擬逼真再現身體？因為，疏密交織之間的途徑鬆散不定，線凝聚不成

鄭君殿，《衍易》，二〇〇七年。

面，而面與面之間更是碎裂交疊不出球、柱等真正三度塊狀空間，甚至曲面轉變也非圓轉曲線。只有直線，這種線畫構成的空間和其色彩、光線共生在一個虛擬的光學空間，漂浮在畫面之外，中介於畫家與觀察者之間的某處，一如點描派秀拉的繪畫空間。色線畫的空間正是此種去材質化（或說去實體化）的空間，其肖像所提供再現的人物形象，歸結來說，既非古典繪畫的理想軀體（不論是雄渾或優雅），更不是寫實主義追求的真實再現軀體，也不像印象派透過色彩對比互補凝聚在畫面上的片刻光影身體。這種種軀體都具有一定量體（油彩與其空間構成）和居停，色線畫肖像幾乎全然沒有這些要素，身體、顏貌不停地陷落瓦解在線與線的孔隙之間；伴隨光線、色彩（彩度、明度等等）閃爍生成微波溢出畫面之外，；畫家一而再地修補、添增線畫，表面上想讓肖像更逼近對象，然而暗地，卻反覆捕捉開啟更大的等待，未完成的等待共體分享。陌生分享。畫家的拙稚學畫姿態，即使在面對熟悉親密家人，他每一線的撫摸都不自覺地呼應那位猶太哲學家所說的，每次的愛撫只會讓手底下的肌膚不斷消逝不再。每次的愛撫帶來的不是喜悅，而是追悔與等待。用色線畫肖像，圖像量體流漏，圓轉立體難以構成，形狀輪廓更是處於開闊不定的暫時狀態；畫家不再填充、進駐、佔領畫幅，他與對象（物）的面對面鄰近倫理距離，折曲主動與被動關係，畫家更謹慎敬微地從畫面中，線隙間，退出畫外，他只有等待共享的位置。無他。中性、純淨素色的界畫直線取消任何可能的個人記號，沒

有筆觸，也沒有特殊色塊面，不容許情感雜音暈染。肖像畫巨作中常出現的猛烈抗爭場景，用畫刀、畫筆和對象、自我，和作品搏鬥，近代最具代表的例子：佛洛伊德、培根；畫家用一筆筆交織的色線、光影薄幕微細濾過殘酷劇場，在破碎、傷痕累累的現代軀體敷上纖細彩紗，讓尚未癒合的傷口嵌綴絲隙綻放微光。

為何是色線？它來自何處？來自白描人物的流動輪廓線條，來自山水畫裡的鉤、皴、擦染和界畫，來自這些書畫同體的墨線-彩線？它來自何處？

西洋畫工細求酷肖，賦色真與天生無異，細細觀之，純以皴染烘托而成，所以分出陰陽，立見凹凸，不知底蘊，則喜其功妙，其實板板無奇，但能明乎陰陽起伏，則洋畫無餘蘊矣。中國作畫，專講筆墨鉤勒，全體以氣運成，形態既肖，神自滿足。古人畫人物則取故事，畫山水則取真境，無空作畫圖觀者，西洋畫皆取真境，尚有古意在也。（松年，《頤園論畫》，一八九七。）

蒙古鑲紅旗畫家，松年，身處十九世紀末西潮洪流襲捲中土時期，猶然堅持以中國書畫觀點評比西洋人物畫之不足。不能明確得知他所指的西畫究竟是一般西方學院畫風的肖像畫，還

是更為前鋒的印象派、甚且新印象派，若是後者，那麼他以「皴染烘托」去類比光影、人體構

成，所謂「分出陰陽，立見凹凸」的繪畫手法就更令人深思，筆墨鈎勒線條的簡略省筆線性畫

面和著重圓轉立體視覺再現光影色彩的透視繪畫空間的差異比較將會開展出什麼樣的可能

性？當然，在強調神氣至上的主觀意識主導下，這種可能性會被抑制而不得展開。另一點，值

得注意的說法，他指出人物畫和敘事（「故事」）的聯繫關係，時至今日尤然方興正熾，未因西

畫-國畫之界域異質性而遭到任何改變。松年在這篇文章後面反覆強調「逼真」並非評斷人物畫的

最高準則，也不能從這原則去貶低中國傳統人物畫的工細、寫真能力，同時，所謂工筆寫真的

硬性區分對他而言只是託詞藉口。

他舉了一個戴嵩所畫的「百牛圖」作例子，畫裡牛眼纖細再現牛傍牧童的面貌，絲毫不差。

令人震驚的例子，牛眼中的童顏，其傳遞的不僅只是中國筆墨鈎勒的寫真能力之精準技術，它

其實讓我們不期而遇地撞見十五世紀文藝復興時期尼德蘭的室內家庭景像，范艾克（Jan Van Eyck）

的阿諾菲尼肖像（Arnolfini Portrait, 1434），突然錯位出現在中國農村景畫中。歐洲北部市鎮商人

的婚禮見證場景倒映在鏡內的影像被轉譯成東方田園牧歌。這段隱藏的無意識鏡像文本穿透松

年畫論裡的意向河流，激盪出東西繪畫碰撞的漣漪波紋。不論是清楚意識到，或者毫無意識，

松年的說法代表了當時甚多中國畫家的疑惑與困擾，面對西方傳教士輸入的技法與新的透視法

則所構成繪畫空間，遍布出現在大量輸入的西畫中，松年堅持中國傳統繪畫的筆墨美學，並不表示他的保守與漠視新事物，用退縮對抗西畫的繪畫空間；毋寧說，他採取的是折衷協商的作法，並未全然否定，但更堅持線畫，將筆墨繪畫空間的有效性與必然性放置在一種較為經驗性、直接觀察與比較的基礎上。在他另一篇短畫論中談到人體繪畫學習的途徑與歧路時，《頤園論畫人物》（1897），極其坦然的鋪陳出當時欠缺人體解剖知識（認識論與醫學技術）困境，如同文藝復興初期時的畫家秘密竊取屍體研究學習，中國畫家只能擺盪在死亡與肉慾兩端點去摸索、練習、自學人體認識，骷髏與肉體：

古人初學畫人物先從骷髏畫起，骨格既立，再生血肉，然後穿衣。高矮肥瘦，正背旁側，皆有尺寸，規矩準繩，不容少錯。畫秘戲亦係學畫身體之法，非圖娛目賞心之用。凡匠畫無不工於秘戲，文人墨士不屑為此。

文後道德訓誡口吻，大加責怪秘戲圖敗風害俗（「引誘童年男女」），傷身致病等等，皆不過是遁詞，所以結語「但能不畫，積德大多」的自嘲，無非強調上述那種對人體認識之亟需而不得的困窘，當然，倒錯情慾慾望也是其中不可缺少的動因。松年的短文裡很簡略但精確點出人體

繪畫所需的解剖學認識：骨架，比例，肌肉，衣服摺紋，運動表現等。松年的畫論，折衷東西繪畫空間與論述的矛盾，作為清末面對西學東漸的中國畫家他是否意識到同一時間西方正發生激變的繪畫革命運動，這可能是個無解疑問，但作為過渡人物，上承乾嘉下啟二十世紀的新中國繪畫的位置讓我們看到西方繪畫論述與空間的滲透路程是曲折多歧路並分的冗長共同工作。

對於人體，肖像繪畫的開拓，折衷採取直接經驗觀察的不完整人體認識，混雜一知半解的西方新知與技術，想調和中國書畫同體的筆畫美學操作；如此龐雜困惑重重的工作並非由當時的主流仕子和文人畫家主導進行，相反地，却是由一群被視為工匠末流的寫真畫家在推動；他們同時在思想論述與實踐上深入工作。

今天可以讀到，丁皋的《寫真秘訣》(1800) 鉅細靡遺地從人體比例，臉部表情神態，到材料配方，色彩，畫室的光線（光源、色溫等等）無一不具。在關於畫室章節裡，〈擇室論〉，他對光線與顏色的分析在某種程度上其實已逼近當時的光學認識極限，比如，光會隨時辰不同產生色溫、角度變化，而某些段落更是標準的印象派光學宣言，瞬間景像，互補色，反差色的「光暈」說充足表現印象派畫家的視覺經驗：

畫景方中，顏色自然各別；日輪微轉，神情便不相同。取象模糊，端為參差映；吮毫閃

爍，定因先後光喧。

他羅列數個因為反射光，互補色干擾的光喧現象，像白牆環繞只會產生白光，在樹下就會因為樹蔭而將人臉染上青綠；但他並不是一個真正的印象派畫家走到戶外繪畫捕捉光影；他鼓吹的是一種典型歐洲大陸畫家的北向恆定光源畫室（方隅有定，卻宜向北之房），所以戶外，甚至四面敞開沒有牆去作反射的建築，會讓他束手無策，四散擾射的光無從畫起（園亭四面全空，無從著筆）。除了逃避戶外擾射光源，他也拒斥強光，像過多白牆的室內，他只選擇彩度較穩定的，明度低的微暗陰淡光線（消息最真，只在微陰之候）。如果說，稍遲的同一時期，法國謝弗勒爾（Michel-Eugène Chevreul, 1786-1889）在巴黎國家織造局尋求染絲的純色而研究出新的色彩學，一八三九年發表的「對比色規律」引發了之後重大的繪畫革命運動。丁皋的光學原則相較之下沒那麼實證科學，直覺的經驗原則當然局限其實用與擴散，除了這個個人主觀性的缺陷，和外在的社會階級差異（未流畫匠），以及，肖像畫被視為是次要類型繪畫；這種種負面因素是不是主要阻力抑制這個論述去開創新繪畫空間的可能。還是，因為全篇畫論的主要論述場域與焦點並不在這之上，而仍然滯停在書畫同體的意識型態上，纏繞在種種筆法分類與衍生的虛假美學命題中。簡單的說，丁皋的新繪畫光學原則，不但未得到開展，它甚至被書寫的線畫所感

染，自行耗費掉原有的動能。從這個角度去看，才能理解近百年後的松年所面對的類似認識論矛盾與困窘，逃避骷髏與肉體的懷抱並不能解決人體認識不足的繪畫空間構成問題，然而這卻可以提供一個存否，否否的視而不見境域，確保鉤、皴、擦、染的筆畫、畫線不會受到威脅破壞。松年重複，強制性重複畫下同樣筆跡，線畫，像丁皋，像乾隆時期與丁皋同時代的沈宗騫這位寫真畫家的論述，《芥舟學畫編》(1781)，他比松年更貼近人體觀察，不僅談肌理、骨骼、皮層衣紋，而且是從生命變化，具體時間過程去描繪人體生老病死各種變貌設色；然而如此精準的光學觀察，也是一樣逃脫不了「傳神」論述原則的主宰：

又今人於陰陽明晦之間，太為著相，於是就日光所映有光處為白，背光處為黑，遂有西洋法一派。此則泥於用墨而非吾所以為用墨之道也。夫傳神，非有神奇，不過能使墨耳。用墨秘妙非有神奇，不過能以墨隨筆，且以助筆意之所不能到耳。蓋筆者墨之帥也，墨者筆之充也。

所以，寫真畫家先天命定地要落處在他所謂的「取神」與「約形」的矛盾困境，筆畫被牽制在逼真邊緣，顏貌上水平垂直交錯的筆跡描形的意向其實是為了彰顯自己，不為了肖像的再現。

線畫不透明，不會消逝溶解在肌膚皮層之下；沈宗騫的「皮縷」、「皺紋」說：

又面上皮縷及皺紋，皆應顯其筆跡，凡下筆必依其橫堅。如額之縷橫，故紋之粗細隱顯不齊而總皆橫覆。至眉上則縷又堅……寫紋當以勾筆取之，寫縷當以皺筆取之，故之寫照惟用筆。

線畫，寫意傳神的線，墨線、彩線維繫形將碎解的東方軀體，在西方身體與繪畫空間與論述衝擊下；社會邊緣底層的寫真畫家捨棄界畫的中性幾何畫線，堅持固守書寫線條作為貫串繪畫空間與光學經驗的唯一原則；聯結不同繪畫類型。「牛眼裡的童顏」「骷髏與肉體」，書寫線畫留給我們的最後隱喻。

為何是色線？它來自何處？畫家穿梭編織的色線網絡，片面不完整地重織了印象派理論奠基者謝弗勒爾編織更純色彩的絲氈歷史。從染色色素實驗挫敗後，他才發現顏色，純色絲線並不真實存在，純色是靠不同絲線的反差互補產生的光學視覺經驗。純色素自身並沒有真正的物質實體。從絲線染色開始，光學解放顏色的材質束縛，同時帶入新的繪畫空間革命。染色絲線，交織並比，替換生成種種彩度、明度差異的顏色，據說連德拉克魯瓦（Eugène Delacroix）晚年在

273　色線畫

創作巴黎聖修比斯（St. Sulpice）教堂大壁畫（Expulsion of Heliodorus, 1849-1861）時，手中不時玩弄不同色澤的毛線交錯去推敲實驗新的色調與顏色。1顏色、光線與空間的革命，來自染色絲線，來自色線的編織。線，特別是有顏色的色線，從那一刻開始釋放出動能。康丁斯基從構圖，點線之關係上如此定義「線」：

幾何線是一個不可見事物。它是點的運動軌跡產物。它來自運動，而這是透過將點的至上不動性取消。由此產生了靜態轉向動態的跳躍。線是繪畫原元素，點，的最大對比反差。事實上，線可以被視為是次級元素。（《點、線、面》）

幾何線的不可見，沒有自身實體，隱然遙指了那塊源始織氈的不可能存在的純色絲線，純色。至於「線」來自於「點」的運動激變，那不正是秀拉的色點與色點彼此相隔離未真實接觸，但却在視覺光學裡相互碰撞融合產生新的顏色（彩度、明度等等）。光學效應轉換色點成為動態光子，穿梭軌道交織色線與面的軌跡。對比或互補的顏色，康丁斯基將之轉譯成，兩線的力量彼此可能交替或同步。直線被賦於最簡單的運動，會產生張力與方向。而至於水平線與垂直線，康丁斯基很直截地引入顏色，冷色與暖色，水平線就變成冷運動，垂直線相對於此就是熱

運動。而斜線就並具冷暖兩種運動的傾向可能。互相交錯直線可能是四散，也可能是向心，端

看它們是否有共同中心。沒有中心的四散交錯直線擁有特殊的產生鮮明（彩度高？）顏色能力，

從黑與白自行區分開。此種沒有共同中心的四散交錯自由直線，康丁斯基認為，它們很難形成

面，甚至它們還會穿透平面，破壞它。借用康丁斯基的理論分析畫家的線畫；那兩項特質，鮮

明彩度顏色和破壞平面構成，代表隨意交錯沒有核心力場的自由線運動的高張力爆炸亂流夾雜

喧譁劇場音響。這種形色音同位對稱的想像繪畫空間秩序，似乎不太符應色線畫所呈現的現

象，除了穿透、破壞平面這點之外，自由直線隨意交錯運動並沒爆發出明亮色彩和高昂噪音；

相反地這些線反映出的卻是較接近點描繪畫所特有的低明度迷濛不定的灰階調性。實質的顏色

互補、對比關係決定最後畫面的光學效應，否定康丁斯基這套理想象徵空間的有效性。很顯然

地，畫家的自由直線、自由色線不是也不同於康丁斯基的自由線，雖然兩者都是由普遍的垂

直、水平幾何直線任意交錯構成，抽象的理想系統的線和畫家的畫線兩者間的距離不可衡量。

結論，為何是色線？它來自何處？在今天這個數位影像無所不在的年代，當十九世紀色彩光學

理論和實踐被轉換成色像畫素與噴墨點時，我們看到的是虛擬微細色點的錯覺而不是視覺的主

動光學參與.；更巨大的否定是被誇大的明度與彩度，還有那個久已被放逐在外的黑色，又堂而

皇之的被迎接歌頌：多少影像輸出設備，液晶螢幕與投影機都競相吹噓自己的不可能完成的理

想純黑。哥雅的時代，魔獸與瘋狂、變態橫流的怪誕時代；巧合嗎，那些CG運算軟體（Maya以降）不正是使用X、Y軸運算的格柵去數化模擬人體，去運算生成新物種，催生各種魔獸從格柵之間緩緩湧起降臨人間。此刻，畫家拙稚素樸的破碎色線織網，重新學習繪畫的姿態，微光的等待寓言。最後的風景，靜物。色線畫，斑爛碎錦格柵經緯，層層敷蓋身體，透漏遠處山林，綻放菓時；它們像畫家遺忘，留在畫上的透視方格，明室繪圖器具遺蹟殘餘。色線畫，某種忘了擦拭的粉本底稿，還是考古工作者的未盡工作。透視法則、技術，色彩光學律則，沾染滲透身體、物質、世界形成實體轉換的共體碎片。理性和世界互滲，還是世界絲錦波光誘惑，吞食理性。穿梭交織的絲線纏繞欲想遁走而不得的無形思維，網戶透漏。（原發表於《鄭君殿》，誠品畫廊，二〇〇八年。）

註解

1. 見Martin Kemp, *The Science of Art: Optical Themes in Western Art From Brunelleschi to Seurat*, Yale University Press, 1992, p. 309.

人間隔離

朋友寄來法國今年四月的剪報，世界報和解放報，刊載幾篇關於最近出版的阿圖舍（Louis Althusser, 1918-1990）的自傳和傳記（由 Yann Moulier Boutang 撰寫）的書評。不可避免地，這些評論皆將重點放在阿圖舍精神錯亂下弑妻的悲劇，盡力著墨他的精神病歷想要拼湊出罪行的謎底。一九八〇年十一月十六日一個灰色的星期日清晨阿圖舍衝出雲母街（Rue d'Ulm）高等師範學院宿舍嘶喊他勒殺妻子，隨後立即被送往聖安娜醫院由精神科醫師診斷而判定他是在精神錯亂下作出的行為，不必負任何責任但從此他必需從社會中隔離，在朋友幫助下他雖可避開精神醫院的長期看管而有一定程度的自由，但是作為影響時代的哲學家，讓馬克思主義科學化、產生全新的認識論斷裂進而擴散滲透改變了當代哲學思想的阿圖舍而言，這種人間隔離無疑地是一種更為殘酷

的刑罰，一種更為極端的死亡，被消音成為陰影如活人一般，生命最後的十年可能只是某種期待另一個死亡的到臨和在這之間的無止盡無意識幽靈的折磨。

時代的症狀，阿圖舍在法國哲學界的重要性使得這個事件產生異常重大的影響和意義。想想看，六〇年代的聖經《解讀資本論》、《衛護馬克思》的作者會是一個殺妻的精神病患這個事實對當時法國思想界會產生多大的震驚！尤其是對那些曾經參與或激烈擁護六八年五月革命的人他們的震撼更是何其巨大。介於瘋狂與哲學之間所謂高度嚴謹的科學與理性是否只是一種虛幻妄想，是否還存在著任何真理可言？隨著事件的發生阿圖舍自我摧毀了他所建立和擴散的著作和思想。阿圖舍事件象徵性地開啟了一九八〇年代法國思想界低迷、猶疑不安的年代。相當反諷與矛盾的是法國思潮此時卻在歐美各地逐一攻佔各個學術重鎮獲得近乎全面性的領導地位。

八〇年代前半葉作為留學生的我正巧碰上這段昏黃茫然的「後六八狀態」。懷疑與憂鬱的情緒厚重的籠罩著巴黎這個被班雅明盛讚的十九世紀現代城市。一切皆在崩解與死亡（精神與生理）。

先前所曾經狂熱捍衛的真理與信念，轉眼間動搖成妄。除了阿圖舍事件之外，傅柯在八四年六月感染愛滋病逝世也引起不小的波動，雖然他是同性戀者這回事早已是半公開的祕密，但是在八四年愛滋病尚未擴散成為一種全球性的傳染疾病，對於愛滋病的瞭解完全是黑暗無知，甚至視之為一種不名譽之疾病有若十九世紀的梅毒。尤記得那時法國報界還為傅柯是否患了愛滋病

而論爭一番，起因於家屬刊登醫生證明極力否認他是死於愛滋病。傅柯死前幾年他最後研究軀體與權力關係的「生物－政治」研究系列，所謂的《性史》之後面兩冊出版，《自我的關照》(Le souci de Soi)和《愉悅之用途》(L'usage des Plaisir)。《性史》的研究標誌傅柯在七〇年代末的學術方向轉變的成果，關於傅柯的轉變動機和原因有很多種說法，其中之一，頗具決定性的就是他原本對於政治革命抱有高度烏托邦理想，熱心支持幫助巴勒斯坦解放運動和伊朗的柯梅尼革命，然而隨著柯梅尼上台取代先前的政權卻是一個更為專制、非理性的宗教狂熱獨裁政府，理想的破滅促使傅柯重新思考另一種「理性」。

阿圖舍事件，傅柯的愛滋病，不僅這些，八〇年代前半葉法國思想界陸續不斷有引領時代思潮者凋零或意外逝去。先是一九八〇年三月羅蘭巴特車禍不治，緊接著四月沙特逝世，再接著是拉岡在解散他一手創立的精神分析王國「巴黎佛洛依德學院」(l'École Freudienne de Paris, 簡稱 E.F.P. 1964-1980) 重組改為「佛洛依德之道學院」(l'École de la Cause Freudienne)之後一年多去世 (一九八一年九月)。存在主義、結構主義、符號學、新馬克思主義，新歷史哲學，拉岡精神分析。在如此短暫的時間之內這些開創時代思潮的先行者突然離去而留下不可彌補的空洞。很自然地人們會不斷地問：「誰是下一個？」這個問題同時表示了一種企需新的思想大師的等待，但也是對於下一個不可知的命運結論的宿命焦慮。

雖然命運偶合地將這些「父親」的形徵之最後終點排列在一齊——就像在迴應他們在當年同時共倡新思潮一般——但這種同時性並不意謂當時浮現的憂鬱與懷疑不安的時代情緒是因這些喪逝而形成。非也。其實若由他們各自的哲學思想背景而言，這些人所追隨延續的無非是十九世紀的三大令人疑慮不安的顛覆思想家，馬克思、尼采與佛洛依德，皆各自以不同的方式與角度去闡明人與主體的取消。套用阿圖舍的一句名言「歷史是一個沒有主體的過程」，這些人皆在體現這樣的歷史過程，隨他們而逝的是所有十九世紀的殘存慾望與理想，某種「現代性」的終結之表徵，瘋狂與疾病。也許可以這樣瞭解，八〇年代前半葉在法國思想界所出現的低迷與懷疑狀態，表面上看去是因應「後六八狀態」的革命狂熱——政治與思想、知識——受挫後產生的負面反應，但這只是一種較為片面的因果解釋；這種狀態根底是對十九世紀殘存衍活的「現代」之死亡所發出的哀悼憂鬱。他們是最後的現代之子。

尚——克婁米涅在《模糊不清的名稱》(Jean-Claude Milner, Les Noms indistincts, 1983, Éditions du Seuil) 書中稱呼他們這一代成長於六〇年代的法國學者為「自我浪費的一代」，以異常感傷的口吻描述他們這一代雖比五〇年代存在主義的前輩們犯的錯誤來得更少，思想和對事物的批判觀察也比前一代來得更深更透澈，而同時更重要的是他們這一代未曾碰上前一代的巨大戰亂激變，沒有史達林也沒有希特勒，但是這個近乎完全沒有任何局限歷制，有高度自由的一代到最後卻也免不了

一種近乎宿命式的責罰，像猶太人一般的被四散各地（diapora, dispersion）不能再聚合⋯

但是今天誰若願意再去談論一代人的聚合之事那他就只是能提出一個字⋯四散（dispersion）。甚至是這樣的程度到如果要有較適切的辭彙那應該是從猶太人的被驅散四方（diaspora）和災厄（Sinistre）這些辭之中借用⋯在一座廢棄無人的城市之廢墟當中，幽靈在那裡徘徊，有的沈默無言，有的廢話連篇，有的無所事事，有的盡忙些瘋狂的工作。（p. 145）

這些（現代）廢墟的幽靈彼此避免相逢，若不幸碰上了，就只能闇默相對。作者質問究竟是犯下什麼樣的大罪才造成今天如此沈重的責罰而使他們自我詛咒，迴避任何有關真理效應的論述。一種十足悲觀、懷疑論的口吻具現了彼時迷茫的時代氛圍。猶記得那時法國的學術、思想界紛紛傳出改宗變節的消息，不乏六八時期原是激進毛派者右轉去研究神學——各種的神學，從基督徒到可蘭經等等——或是一些先前被批判為右派保守哲學（如某位極重要的左翼哲學家一夕之間變成柏格森主義信徒）。哲學領域裡，倫理學成為熱門話題逐漸取代先前引領風騷的本體論與知識論。「他者」（l'autre）引聚了大量的論述，化成各種面貌。如果我們不失之過簡的話，八〇年代出現的種種新思潮（種族論述，殖民、後殖民論述，國家主義、區域論述）其實無非是

源自那種逃避主體取消的空洞化命運和焦慮而去尋求「他者」的彌補，八〇年代似乎是「他者」的直接、立即的降臨而不再託身於先前之「衍異」、「差異」、「紛爭」等等強調「非一同」的否定性異質論述。這段時期，空氣中除了飄散迷離的憂鬱昏黃情緒外，也充滿異國雜孃的情調。從一位素以引介俄國形式主義理論進入法國學界為名的學者課程中我很意外地竟然聽到的是孟德斯鳩的虛構《波斯信簡》（Lettres Persanes, 1758），和歐洲殖民帝國的先驅，天主教神父和商人寫的《旅行日誌》和《民族誌》。語言學課程中，雖還是頗為形式化但分析的不再是抽象的語言結構，符號系統，任何日常生活語言甚至包括國罵三字經這些另一種語言也在這時成為大家熱烈討論的對象。而從自己的一知半解閱讀李維納斯（E. Lévinas）的奧祕哲學中隱約的感觸到西方哲學中一直被排除出去的猶太（人）思維如何透過他化，作為一種不可思但又必需的「他者」來期待和恐懼，比如我們今天的「解構」也多少是受到這個「他者」的滲透。

八〇年代的法國（或西方？）思潮是一個「他者」波動的時代。作為這個年代的始點事件，阿圖舍事件精神疾病化之，傅柯軀體化之。他們皆是在最後經過接納「他者」而至成為與他者之間持有一份特異關係：讓我們借用李維納斯的詞「他存」（autrement qu'à être）。在這之後、之間的「海德格事件」和「德曼事件」等等不也皆是在某種慾求他者之他者的展現？「他存」所示的一種特徵即是不讓主體能夠像尤里西斯懷鄉復返故國那般的回轉到自身，「他存」促使主體不斷走向他

者，不斷走出自己，不斷被拋擲於外，游離世界，在這種情形下讓主體的自戀鏡像不得形成。主體被判定流放，甚至不得以形成主體。從這種種特徵我們可以瞭解前引的尚克妻‧米涅所描述的八〇年代初法國知識界所出現的低迷狀態，四散各方的意義是「他存」的現象，自戀鏡像的碎裂不得形成，主體不再能回返自身的災厄；而非僅是一種後六八的信念瓦解之社會、意識型態狀況的因果事實。也即是由先前的否定性的「非一同」求異到目前的「企需『他者』」這裡頭存有某種必然性和歷史性。八〇年代是一個「轉捩點」，「他者」年代，在西方社會。

造型藝術在六〇年代以後的法國和文藝思想界之間的關係似乎逐漸疏遠，不再像戰前那般的緊密共體，六〇年代蓬勃發展的思潮在文學、戲劇、電影、音樂這些藝術中皆有所對應而發生重大的改革。獨獨在造型藝術，尤其是美術見不到任何新思維之痕跡。僅只在一些重大政治事件像六八年五月學生運動等等，才看得到美術參與和對話，參與社會改造的運動。除開這些例外，總的來說，在這段時期中思維的創造遠超過圖像的創造，圖像好似深為語言（文學或口語）所囚縛。法國的美術從這段時期開始進入緩慢冗長的枯竭死亡階段，向外，於現實層面上紐約取巴黎成為新的國際藝術中心，政治、經濟、創造上皆呈現新秩序、新霸權；而內在方面又出現了上述形像思維割裂不對稱，圖像創造不僅沒從新哲學思維中去尋求任何新的可能展望與生機，它甚至自我疏離，孤立於一種極端封閉的獨我論之中。如果說，法國新思潮在六〇年代閃

爍出少見的最後「現代」之火花一直耀亮到八〇年代方才崩解釋出自戀、獨我論的症兆和危機，那麼圖像秩序的先行枯竭與緩死是否可被視為寓言？形像思維的耗弱表徵想像秩序之裂縫和「自我」的危機，這些負像以否定方式暗喻豐腴盛放的新思潮之下的不安暗影。

對於尚-克雷何（Jean Claire）這麼重要的法國藝評家而言，八〇年代初在西方出現的各種新繪畫皆只不過是從已死的現代藝術之遺體上去割取、盜用片斷據為己有，但卻毫無新意與生命可言，他特別指出過度膨脹的評論和作品貧弱的不正常現象：

很少有一個時代像我們的有如此之分裂介於它所生產的貧弱作品和他們之中隨意之任一者所引出的過度膨脹評論。（considérations sur l'état des Beaux-Arts, critique de la modernité, 1983, Éditions Gallimard, p. 12）

與其說這是尚-克雷何對於西方新繪畫的批評，不如說是他自我反映而歸結了六〇年代以降現在法國的「圖像受制於語言」之異常現象衍展到八〇年代成為更極端的語言氾濫的過度評論。

他和尚-克婁米涅同樣的悲觀，認為我們正在生活體驗所謂的「現代藝術觀念的終結」：

我們正生活體驗終結，不是藝術的終結，也或許不是現代性之終結，而是我們生活體驗現代藝術觀念的終結（La fin de l'idée d'art moderne）。（同前，p. 12）

作者從二〇世紀末高度發展，急劇擴張增加的所謂「現代美術館」這個現象中看出「現代藝術觀念的終結」徵兆。宣稱「現代藝術之觀念的終結」其實也即是在告示現代藝術之本質——「自主性」——之結束，以及種種因隨而至的崩解邏輯。作為現代藝術自主性之展現的「國際風格」當然也免不了碎解的命運；地理區域、文化將重新定義、型塑藝術的新面貌；藝術和歷史的關係也將被逼得要從先前的失憶、無記憶狀態中復回其歷史性，構造新的矛盾藝術觀。

相較於上述彌漫於八〇年代初巴黎的低迷悲觀色調，奧利瓦所提出的超前衛藝術理論顯得極度的愉悅無畏、無疑。嚴格講起來，奧利瓦是一位綜合主義、折衷論者，他的理論論述極大部分是承繼或演譯發展戰後的法國新思潮。所提出的眾多超前衛詩學原則：瘋狂非理性的美學創作，叛徒意識型態，游牧、多語系的創作，可逆轉重敘的史觀，化解意義之主宰性透過種種的意具強調（模糊意象，過度揮霍之表現），以及現代作品之兩大特徵：碎片、片斷化和反諷修辭，當然，強調愉悅與慾望的創作生產過程也是必需要談的。這些原則對於一個正處於學習研

究法國思想的我而言可說是極為熟悉。那時節個人正苦惱於早先勉力鑽研的一些知識理論皆面臨上述的斷裂危機。奧利瓦的超前衛理論的出現讓我有一轉圜的場所，用另一種方式去瞭解和接受危機。超前衛理論吸納、重構法國思想將之區域化，這個事實一方面指出國際主義巨大論述的退位，另一方面則提供一個文化思想擴散傳遞的軌跡模式，也即是借用奧利瓦的例子我嘗試去思索什麼樣的方式才是較適切的傳遞知識方式，因此，我必須不斷地移動自己的位置從「他者」，從異鄉人的角度再去重新建構所學認知的。閱讀超前衛的理論經驗，現在回想起來，是頗為矛盾和有趣。經常我會被文章中過度的折衷犬儒態度所激惱，但更常有的是我會很訝異為什麼在地理方位上僅只是一山之隔的南北兩國竟然會有如此大的文化思想間距，奧利瓦某些論點實際上是法國思想界所早已討論過，或甚至推駁釐清過。這種差距的現象平撫我的疑慮是否該將一些已被人視之為過度形式主義化的知識如符號學分析方式引介到台灣。如何將西方當前出現的文化特殊狀況，後現代論述，以較為全面和系統性方式介紹和分析。這裡面存有的歷史、地理差異必需要坦然直接面對。

　　奧利瓦的超前衛理論強調極度的愉悅，甚至狂喜的態度，也幫我得以從低迷的時代憂鬱氛圍中喘息。他的這種愉悅無畏無疑的態度一直持續到今天都絲毫未曾更改，雖然在這十年之間世界已經歷過巨大的變革。在「藝術作品的死亡，死亡的現場廣播」（*Flash Art*, n°160, 1991, 十月）一開

場他就以這樣方式定義熱、冷超前衛：

熱超前衛朝向化解藝術史去工作，冷超前衛現在則繼續去提出對於物體的化解。兩者都引向死亡，一者朝向繪畫的死亡，另一個朝向雕塑的死亡。但這裡並未蘊涵任何藝術死亡，就像蘇格拉底之死並不蘊涵他的哲學之死。（p. 128）

他在這裡所談的死亡純然不同於尚-克雷何所說的「現代藝術觀念的終結」那種悲觀色彩。奧利瓦指的是一種顛覆性破壞意義，徹底摧毀所謂的「藝術作品」的神聖性和歷史性。也即是對於藝術的「靈光」（aura）這種至上性之化解。對他而言，根本沒有所謂「藝術死亡」這一回事，「死亡」並不是終結而是另一種創造：

藝術死亡成為一種今後的創造豐富性場所——一種運作的場所用來逃避生命的圖表化範疇，以及生命和其最終之終結。……。假若藝術死亡是生產性，那麼當然也就無所謂藝術死亡這一回事，也沒有任何規定能夠決定其終結。（"Art Dies Lightly, Keeping Death Alive," *Flash Art*, n°162, 1992, 1月-2月, p. 99）

十年的愉悅，拒絕死亡，這就是超前衛的生命？（原發表於《雄獅美術》二五八期，一九九二年。）

木

代數空間

代數空間

中國繪畫空間的代數假想

5

中國繪畫空間的代數假想

一

在《繪畫與經驗於十五世紀義大利》巴森朵（M. Baxandall）舉了兩個文化差異的例子去說明觀畫的經驗是文化預況，被時空環境所限制。當一個人面對一張一四八一年的簡略平面圖時：「一位習於十五世紀義大利建築的人，他會立即推想（圖中）的圓代表圓形建築，或許有一個圓頂，兩側的長方形則代表大廳堂。但對一位十五世紀的中國人而言，一但學得有關平面圖的標準規定，他可能會認為這是北京的新天壇的中央環狀廣場。」[1]

類似的文化誤解，也會讓一位十五世紀的中國人，因為不知道基督教聖經典故，對於人物

在繪畫透視空間中的擺置（位置、大小比例）而感到困惑，所謂的基督教知識（Christian knowledge）決定了觀看者的觀望位置與思維：「文藝復興的觀察者總是處在一定壓力下去提出適對於對象物的旨趣的話語。」[2]

倒轉巴森朵的比較論述中觀察者的角色，文藝復興時期西方人如何觀看中國繪畫？利瑪竇《中國傳教史》（一六一〇年前後）如此描述他眼中之中國繪畫：「中國人非常喜好繪畫，但技術不能與歐洲人相比；至於雕刻與鑄工，更不如西方，……。他們這類技術不高明的原因，我想是因為與西方毫無接觸，以供他們參考。……他們不會繪油畫，畫的東西也沒有明暗之別；他們的畫都是平板的，毫不生動。雕刻之水準極低；我想除了眼睛之外他們沒有別的比例標準；但是尺寸較大的雕像，眼睛極不可靠。」[3]

中西繪畫空間差異，潘諾夫斯基從藝術史風格特殊性的問題角度去比較，捨棄觀看經驗的歷史、文化對比方式；將中西兩種不同繪畫空間表現視為解決造型空間課題的兩種不同解方：「當我們說在一幅文藝復興繪畫中的一個形象（figure）造型化（plastic），至於中國繪畫中的一個形象則被描述成『有量（volume）無體（mass）』（因為欠缺『形塑』），我們是在詮釋這些形象作為兩種不同的解方去處理這個課題：量的單元（個體）vs. 無限擴張（空間）。」[4]

不論是文化差異，或文化相對論，將這種文化視覺經驗比較放置在繪畫空間建構與詮釋去

思考，那必然會衍生出很多課題，而在這眾多的課題之中，透視法則與透視幾何空間更是其核心問題。潘諾夫斯基探討透視空間法則在西方歷史、藝術史發展的奠基巨著《透視法則作為象徵形式》，書中他透過大量史料去考古、重構文藝復興單點幾何線性透視空間法則出現之前的西方希羅時期繪畫空間是一種角透視光學空間，著重在解決因為距離和角度所造成的物體形象曲解變化問題。這種光學空間依照一個垂直中軸去交集多視點構成一種魚骨扇狀的視覺空間；它沒有透視消逝點，也不建構平面線性空間，頂多只有透視消失軸和多重斜側曲面。這是一種依循歐基里德《幾何原本》第八公理描繪出來的光學視覺空間。而文藝復興繪畫空間的透視消逝點更是一種生產和此種希羅繪畫空間的認識論斷裂決定因子。

法國藝術史學者達米虛（H. Damisch）歸納潘諾夫斯基的論證分析後提出一個值得深思的論點，他認為真正的課題並不在於那個時期、區域曾有過或使用透視法則，而應該問他們使用哪類透視法則？也即是說，透視法則是一種類型，包含很多子類。而潘諾夫斯基的分析隱約地以一種黑格爾方式（或混雜了新康德哲學的不純論點）去處理西方不同時期不同透視法則之間的變易替換歷程。依此邏輯，達米虛將歷史否定性對西方繪畫透視法則的意義和作用凸顯，他問：

「一個形象藝術，它是否可能完全不採用透視法則，不論是哪一類我們所知的？或是，為了避免讓概念意義空洞化⋯⋯在欠缺（假設地）透視法則（唯一或一種），那一種『形式』可以用來承擔

294

類似的象徵功能，若其為真——如同卡西勒和潘諾夫斯基以及另一個同國社會學家西末爾所寫的——空間關係，它同時是歷史參與者（acteurs）真實或再現，的條件與表現。」[5]

中國繪畫空間是依照哪種數學、光學原則去運作，創作構成或觀看？所謂的中國繪畫空間非西方透視法則空間的說法，循上述達米虛的提問邏輯，就有可能衍生出兩類近乎絕然不同的命題：（一）中國繪畫空間，不用，不是透視法則空間。建構其空間所使用的數學、光學原則，異於西方幾何透視空間。相較於西方繪畫空間，中國繪畫空間是另一種空間。（二）中國繪畫空間使用另一種透視法則建構出不同於西方繪畫的幾何與光學空間。中國繪畫空間和西方繪畫空間都是透視空間，差別在於兩者各屬不同類別的幾何透視法則。

兩組命題各自隱含了不同的前提條件，第二組命題以幾何空間作為先驗性認識形式決定不同文化、歷史場域的普遍性透視原則之個別繪畫空間表現。第一組命題有兩種可能前提條件：狹義的，幾何空間不是先驗性認識形式。廣義的，是否存在一個普遍的先驗空間形式則成為一個不確定性問題。不同形式空間表現所對應的數學、光學系統不可能指向一個共同的先驗性普遍原則。

透視法則，潘諾夫斯基在《透視法則作為象徵形式》書中給予這樣定義：「對我們而言，透視法，依其詞彙之含意，將多個物體和其所處的空間部分所呈現出來的傾向方式，由此讓繪畫材

質基礎被透明平面澈底排除，進而使得我們認為，我們的觀看為了深入一個想像外在空間去作穿越，這個空間包容那些以串接方式出現的物體，它不被限制而僅僅只是由畫的邊緣所分割。」[6]

詞源上，Perspective 來自希臘 Optiké，指視覺科學，它比隨後的拉丁譯名來得更為廣義，[7]拉丁文 perspectiva，perspicere 的意義是明確觀看。從希羅時期到中世紀，主要的視覺科學（或說光學），也未引起一般藝術史家注意。這個詞源歷史差異並未出現在潘諾夫斯基的狹義定義裡，使用數學、幾何學原則去處理分析的視覺問題涉及到的都是具體的心理、物理空間現象。並沒有任何一套數理原則專門去處理繪畫、雕塑的再現空間問題。維特孚（Vitruve）關於建築、舞台場景畫片的初始透視法則規定，基本上並不屬於希羅時期的 optiké 認識範疇。

潘諾夫斯基的定義，顯然是一個基於文藝復興時期之歷史認識論觀點，純粹從繪畫空間觀看的角度出發。取消繪畫材質基礎的說法，反映他的康德哲學思維論點，並由此去建立一個象徵形式的藝術史觀、圖像學；同時帶出他書中謹嚴繁複的西方透視法發展意圖進程，由希羅的懷疑論、不確定的身體——空間到文藝復興透視空間，這是一種心理物理空間轉化成數學空間，它表徵了客觀性的勝利：

因此，我們可以合理地認為透視法的歷史是一種客觀性與真實、建構性距離意義的獲勝，

296

就像這個深藏人類之內的那否定所有距離的權力慾望之勝利，就是一種將外在世界系統化

與穩定化作為自我場域的擴張。[8]

透視法則的意識型態無非是觀看主體自我建立在空間權力支配的自由意志歷史發展。而所謂藝術風格與形式，其實就是某種藝術意志的論述，這真的是一種康德哲學的形式空間作為直觀綜合之圖式？

從潘諾夫斯基的康德哲學藝術史觀的「象徵形式」出發，幾何空間或幾何秩序擔當了「超越圖式」（Scheme transcendental）的綜合之作，提出一個充分且必要的純形式條件，決定範疇能否具現在再現，圖像之中，決定直觀與經驗的相互轉換；而概念能否成為世界物體（objet du monde）也在這個規定之下形成。迪迪優伯曼（Didi-Huberman）強烈批判潘諾夫斯基的此種康德主義先驗圖式說法之藝術史觀，透過綜合圖式的先驗性肯定所構築的不過是魔幻魅惑（magic）和僵硬類型，所謂「象徵形式」其實改裝自康德的「純先驗性想像的字母徽印」（monogramme de l'imagination pure à priori）概念，[9] 康德在《純粹理性批判》裡如是說：圖像作為空間形象，基本上是純先驗性想像的字母徽印。此外，空間與圖像的關係在他的《未來形而上學導論》關於「純數學如何可能」章節裡明確討

論，他反覆強調幾何學作為純數學的先驗圖式和明證現象；幾何學構成空間作為外在現象之形式的先天基礎，它的命題提供給予空間內感性物體之再現現象的可能性。雖然，這些物體只是現象而非物自身。然而作為外在現象，感性自身之主觀基礎的幾何學命題之明證性、確定性，實際上並不像康德的此論斷語句那般肯定。康德自己在這個短語附註裡連續的用了三個論證去辯駁一般人對於幾何學的誤解成見；他們認為幾何學是一種純粹想像虛構的思維概念⋯

——幾何命題並不是來自於我們的詩意幻想（fantaisie poétique）的單純創造所決定，因此不能和真實物體產生確定的關係⋯⋯

——一般人認為幾何學家的空間是一種純虛構（une pure fiction），我們不會給予它任何客觀價值，因為我們根本不知道如何去構思我們隨意自發預先作出的圖像必需去對應某些物體。

——幾何學家的命題，（如上述）並非來自於一個虛構概念，而是來自於所有外在現象的主觀基礎，也即是感性本身。[10]

康德對於幾何空間，純幾何學是否為虛構想像，此種一般成見之強烈防衛反應其實反映了某種更深層的認識論（如果我們不將之擴張推延到本體論場域上）焦慮，針對此點德希達繼胡賽

298

爾在其 *Idées*（I）裡之分析後，凸顯此問題而稱之為「幾何學之本質（*eidos*）在此體認到他所抗拒的『妄想的考驗』（l'épreuve de l'hallucination）」。此種「妄想的考驗」並非是負面動力元素，相反地，正是針對此種妄想，胡賽爾探討數學意義，純數學的本質的不明確性（intangibilité eidétique），進而提供給現象學自身一些活躍元素（l'élément vital de la phénoménologie）；德希達甚至認為此種妄想之否定性讓它成為「真理的共謀」，不僅不會破壞觀念物之本質而且參與了其歷史性開展，其根本原因於本質自身和觀念物本身即是非真實，因此純數學、純幾何學的「妄想的考驗」所揭顯地正是此處。德希達引用胡賽爾 *Idées*（I）的一段論述去闡明上述說法，這個片段回響康德的「幾何學的空間是否虛構」的推論。先讓我們引用德希達的引言：

有一些本質的純科學，像純邏輯，純數學，時間與空間和運動的純理論等等。在它們的任何研究裡皆看不到事實。……沒有任何作為經驗的經驗……會在其中擔當根基。而當經驗介入其中時，它並非以經驗的方式介入。幾何學家，當他在圖畫上畫出形象，輪廓形式就具體存在於畫上。然而就如同描繪的具體動作，被描繪的形象之經驗作為經驗而言，它並不會觸及任何有關於幾何本質（l'essense géométrique）的直覺與思維的建立。此所以為何在描繪這些形象時，它們是否為妄想這些都不重要。他投映其線條與構成在一

個想像世界裡，用此去替代真正描繪。此點和自然科學裡的學者不同。11

幾何學者描繪圖形並不是一種經驗行為，對胡賽爾而言，這是一種投映的想像現象。描繪的過程中，這些具體、物理性質的線條被去材料化，或說去實體化而朝向形式本質意義開展數學明證性（evidence mathématique），德希達認為這是數學真理自主性對自然現實與知覺的否定。而康德對於幾何學家自己面對幾何圖形時的態度，並不像德希達、胡賽爾所陳述的那般肯定。從哲學史角度去看早期的智者、哲學家的幾何圖形認知態度，基本上是一種疑慮不安；不安的原由並不像德希達所言的，對數學真理性之確定性的動搖，某種認識論懷疑。剛好相反，他們堅定相信其幾何命題正確無疑，讓他們不安的不是幾何命題與空間形式的對應與否，而是這些幾何思維與物體，和物體中的空間關係：

他們畏懼在自然中的一條線不是由物理點組成，因而在物體中的真正空間，組成的部分，還有幾何學家思維中的空間，就不能被以如此（幾何命題）方式組成。他們完全看不到這個思維空間能讓物理空間，也即是說物質自身的廣延成為可能。而至於思維空間則僅只是我們感性再現的能力之形式。12

讓康德不安的不是自然中的線自身，而是線之物質材料它動搖幾何學黎明時期的幾何學

命題認識之肯定性。胡賽爾所描述的幾何學家之幾何圖形去實體化對康德來說欠缺實質、歷史

起源意義。更重要的，透過這個揭露的姿態，康德所論證的純幾何，幾何觀念性是不純粹的現

象，畏懼不安的初始幾何學家所建立的不是快樂、愉悅知識，內存的令人不安的異質性是否可

以存而不論？如胡賽爾在《幾何學起源》中對作為幾何學家之泰利士（Thalèse）[13]和幾何學之起源問

題，聚焦在歷史性之縫隙（la clôture）去思考，解離歷史世界與物質事實之聯繫，揭顯歷史、世界

與思維可能性之理念化。

　　西方繪畫在希羅之後逐漸朝向取消繪畫的物質基礎代以非材料性的繪畫平面發展，將原先

的對立不可解消的事物世界和觀看者的客觀物體性（objectivité objectale），全部轉化成為一種「投映」

（projet）[14]，圖像（材質）空間轉變成投映平面對透視法則來說有異常重要意義，如何生產如此一

種系統性、同質的理念空間讓原先不確定的繪畫空間就被推向尋找與建構可操作的數學-幾何理

論，數學認識、先決的擔當了不可或缺之意義，決定去材質化空間建立之必要條件，使空間還

原化約成平面圖式，將表面理念化。《透視法則作為象徵形式》書裡潘諾夫斯基反覆強調「物體-

空間」向「平面」轉進的線性歷史過程，隱約地，他投射描繪出一條西方藝術作品論述的延時軌

跡⋯事物→表面→事物→空間→平面→線→點⋯「平行於對平面的追尋，拜贊庭藝術嘗試更加重某些元素的價值，它們在這新的世界裡能代表唯一能鞏固與系統化的方式⋯線條。」[15]

拜贊庭藝術的線條，文藝復興透視法則的平行線、斜側垂直交叉線、視覺金字塔線等等，最後都交集到無窮廣延的黑點、黑洞⋯消逝點。黑洞和視點（觀察者）共同構築整個透視空間的運作：比例、距離、景深、面積、量體等。消逝點的出現標示了透視法則、透視空間的確立和⋯「從心理-經驗的角度去看，那幾乎是不可能去實際視覺化兩條平行線交叉於一點上，⋯⋯，從數學觀點而言，消逝點理論緊繫於極限概念的掌握；也即是說可能去想像無限延伸的平行線會有一種消滅有限距離去分隔這平行線，因而使得視覺角度下最遠的點，其角度與距離，會被看成朝向零。」[16]

透視點或其他類近的透視法則運作基本上都是依據數學、幾何原則去合理化繪畫空間不符真實空間視覺經驗，像繪畫邊緣因為眼球生理結構所造成的曲化變形的矛盾，讓透視法則萌芽創生時期的義大利文藝復興畫家們困惑、爭辯是否該遵守幾何透視原則，還是修正或放棄。

潘諾夫斯基關於透視法則與數學、幾何原則的歷史創生關係透過上述分析，可以理解，幾何、數學空間建構並非是先驗性認識形式。而幾何、數學論述和藝術作品，特別是繪畫的關係也不是單純的主／客觀差異和支配或應用，工具思維這種種約定俗成的誤解觀點。事實上，在

文藝復興時期畫家與數學、數學家的關係是一種矛盾協商關係。亞柏蒂的《繪畫原則》開宗明義就強調畫家-數學家差別：「在下面討論中，我請你們將我當作一位寫下這些事物的畫家而不是數學家去看。數學家只用他們的心智去衡量事物從質料中分離出來的形式。因為我們希望物體能被看見，我們將會用較為感性的智慧。」[17]

然而幾何學的知識對畫家而言卻是不可或缺：「畫家們多研究所有的人文學科會讓我很高興，但更重要的是我希望他們能認識幾何學。（依照潘非羅〔Pamphilos〕的格言），……他認為不太懂幾何學的畫家就不會是好畫家。我們的學習訓練告訴我們所有絕對完美的繪畫詮釋可以很輕易地被一位幾何學家所理解，但是那些對幾何學一無所知的人就不可能瞭解那些或任何其它繪畫原則。因此，我斷言畫家必須學幾何學。」[18]

類似的見解也出現在達文西和其它同時期畫家的言論中。

對於這個矛盾，潘諾夫斯基很曖昧迂迴地用卡西勒的「象徵形式」說法去化解，而這也是它全書的核心論點：「但是所有這些問題看起來似乎純粹是數學問題而毫不涉美學。事實上在好些地方可以支持這樣的說法：那些透視構成上出現的多多少少錯誤，或甚至完全欠缺，都跟藝術判準無關；同時，相反地，嚴格遵守透視律則並不會額外增加藝術『自由』的障礙。但總的來

說，如果透視法則不是藝術價值的因素，至少它是一個風格因素。或更好的，我們可以用如此方式去稱呼——將卡西勒很重要的術語延用在藝術史——某種『象徵形式』，透過此『一個認知秩序的表意內容和其感性秩序的具體符號相互聯繫以便深刻同化。』從這意義衍生出一個問題，對於不同區域藝術和其不同時期，必須去問一個重要意義，不僅是如果一者和另一者有一種透視法則；還要問它們有哪種透視法則。」[19]

潘諾夫斯基以「象徵形式」去迴避數學與／或美學的範疇矛盾，以所謂的「風格因素」去作為象徵形式的表現，綜合經驗與知性；但這樣作法實際上是循環論證，「風格」不究竟是屬於美學範疇？法國藝術史學家迪迪優伯曼就強烈批評潘諾夫斯基用卡西勒式的康德哲學，完全誤解先驗圖式，用「刻版」(stéréotype)替代圖式，至於概念形式與經驗的對應轉換也過度簡單，略過超越性之討論。關於透視性法則的普遍性與否，那顯然，潘諾夫斯基是站在普遍性的一端；不論是哪一種區域藝術，哪一種時期，透視法則都出現在其中，隨帶地，透視法則也就成為藝術史的風格與區辨特徵。《透視法則作為象徵形式》的延時性考古建構透視法則從希羅到文藝復興的發展就是一個範例。；懷特(John White)在《圖像空間的誕生與重生》追隨潘諾夫斯基的途徑，透過具體作品分析透視空間和其法則萌芽到定形的過程，這些畫家如何透過其作品去探討透視法則問題。關於數學、幾何原則與畫家的關係，懷特重新評價中世紀數學家的影響(Alhazan, Peckham

等等）（像視覺角度、光線的幾何配置）；而對於視覺經驗與數學原則的關係中也比較折衷而非

單面向，他比較亞柏蒂和布魯諾列希（Brunelleschi）兩者，前者樂觀地認為其透視原則是全能，用

生硬的公式化原則套在創作上，完全無視違反視覺經驗的矛盾。布魯諾列希就不同，他採取調

和方式，降低視覺經驗和幾何方法的衝突。

其實不僅僅是畫家對於透視法則和視覺經驗矛盾產生懷疑，一般觀畫者實際上並未具備畫

家所有的透視法則認識，因此觀畫經驗必然會產生矛盾。潘諾夫斯基意識到這個問題，但卻將

之單純化約看待，認為這是畫家與觀畫者兩者彼此間的態度問題；要不是畫家退讓而去接受觀

畫者的要求，符合其視覺經驗而以逼真再現原則去創作「錯覺」（illusionisme）繪畫，像當時建築的

很多天花板裝飾和壁畫。或者相反地，要求觀畫者改變思想去學習接受畫家的處理方式。[20]

假若潘諾夫斯基對於觀看者的位置，以及他和畫家的意識關係，在這裡被以簡約方式略

過而未明白回答，那麼他在〈人體比例理論史的反映〉（1921）卻有決然不同的論點；

觀看者的視覺經驗和透視法則以及人體運動，這三者共同構成文藝復興的三種主體性形式：

「……有機運動將呈現的事物的主觀意志、情感引入藝術構圖之考量內，（透視）前景退縮表現藝

術家的主觀視覺經驗，那些『協調性』（eurythmic）調整它將那些是正確的，改變成傾向於似乎是對

的，用這方式代表一個潛在的觀看者的視覺經驗。正是在文藝復興時期，第一次，不僅肯定而

且正式合法化、理性化這三個主體性形式。」[21]

潛在觀看者的視覺經驗和藝術家的主觀視覺經驗分據透視空間之內外兩側，類似相互主體性的交感溝通重構出所謂的「看若是」（seems as），協調改變運動身體的繪畫形式，「觀看者的真實視點應該和繪畫透視中心點重疊」[22]。潛在觀看者的視覺經驗滲入透視空間擾動原先的幾何比例配置，改變人體比例的同時當然也調整了繪畫空間。如果說，先天性眼睛生理結構所造成的畫家自身的視錯覺真實觀看經驗必需受到幾何數學透視原則修正，若不則威脅到整個透視法則之合理性：「視網膜影像，獨立於心理學《詮釋》之外，（因為眼球移動之影響）形象並不是投映在平板表面，而是投在弧形凹面上，因就這個次級前心理學事實層面，就已建立一個根本的衝突介於『真實』與透視法則建構，當然還有，介於透視法則建構和照相機運作，建構上它完全類比……。」[23]

對於這個先天性視差斜側變形，造成透視法則起源性裂縫，和潛在觀看者被納入透視法則所引起的主觀性調整，兩種不同的折射透視空間。前者被視為是先天性來自於生理解剖事實，一種透視光學無意識（所謂「前-心理」），內存的無法縫合暗點——視網膜弧面消散透視消逝點的可能。只能被視而不見。後者則產生自特定的觀看情境，潘諾夫斯基指出這個現象源自特定建築空間的附加類型繪畫，因此不是一種先天性的必然規定，而是受制於文化歷史環境的特殊

建築繪畫觀看。使用透視原則去掩飾（所謂「協調性」）觀看局限性，去製造徘徊在建築空間和繪畫空間的矛盾中觀看者的自主性錯覺；透視原則在觀看者主觀經驗介入下所操作的其實是雙重透視空間彼此迴映去消溶觀看者，取消觀看者而非潘諾夫斯基所說的主體性呈現。

從這方式去看，我們才可以理解潘諾夫斯基分析六世紀中葉 San-Vitale 大教堂的「亞伯拉罕迎接天使，犧牲艾薩克」馬賽克壁畫時會說它近乎摧毀了透視理念：「繪畫不再接受被當為觀看穿越的縫隙，它用一個完全充滿的表面去對抗觀看者。⋯⋯。這個開向空間的窗子，從前讓觀看用來『穿越』形象平面，開始封閉起來。⋯⋯。畫裡的元素彼此之間不再經營，或從此很少，介於模擬軀體的動力和透視空間性。⋯⋯。實際上它們構成一種非材質性組織（tissu immatériel）但沒任何縫隙，⋯⋯。『空間只是一種最微妙的光線』，⋯⋯，空間變成一種同質性流體，如果我們還能稱之為同質化；但它是永遠無法被測量，它一直是一種無向度空間。」[24]

這個中介於希羅和其它中世紀繪畫的特殊拜贊庭馬賽克壁畫，獨特的例外。一種光的形上學繪畫，不同於文藝復興建築壁畫運用透視法則去營造觀看者參與的錯覺，這個壁畫抗拒觀看者，甚至觀看自身也被拒斥，畫的元素不去綜合建構潘諾夫斯基所說的文藝復興三個主體性表徵的聯結，「不再經營，介於模擬軀體動力和透視空間性」，畫的元素完全溶解在光的空間內。

觀看主體被取消於神學光照之中，不同於文藝復興建築壁畫操作視覺幻像去欺騙並瓦解觀看主

體在自我幻想中。幾何透視原則所代表的理性認識獨佔文藝復興繪畫空間，觀看者似乎只能受制於這個至上原則，進而衍生出以透視法則觀看經驗作為普世原則的絕對論點。

馬盧（B. March）論述中國繪畫空間與透視法則的開創性文章〈關於中國繪畫的透視法則〉（"A Note on Perspective in Chinese Painting"）[25]，文中他批評西方人看中國畫的成見：從距離再現的觀點去考量，中國繪畫沒有透視法則。對此論點他強烈反駁；首先，透視法則本身就是一個不確定性理論（沒有「透視法則是絕對真，因為二度空間不可能是三度」），因此透視法則所依據的共同協定主要是某種約定俗成，而非科學。其次再從西方數學角度去比較，西方的投影幾何透視法則建立在非歐幾何所定義的平行線會在無限遠處相交，透視消逝點就是以有限點方式去表現這個有限─無限交會消失點。中國繪畫不同於西方繪畫那般因為視覺經驗生理視差而完全接受此種非歐投影幾何透視，中國繪畫不是那麼一致地採用投影幾何透視，非同質性地，山水畫類型類同西方繪畫以非歐投影幾何去構建繪畫空間，至於室內空間，表現建築、家具物件卻是以歐基理德空間方式讓平行線永遠平行，事物等距、等高。[26]

馬盧直覺性陳述中國繪畫空間的非同質性表現，未有進一步的詮釋分析，此種論點可以看到後面學者討論中國繪畫空間問題傾向從山水畫著手而將其他類型繪畫視同附屬次類。馬盧論文用實用主義，有效與否，結束全文。雖然中國繪畫空間較為局限，但是，馬盧自問，是否能

308

就此質疑中國繪畫的透視空間是較為原始、粗糙不足的？他不直接回答，而只是迂迴地說中國畫家對於透視法則的問題（「投映的問題」）不太關注，將這個問題留給建築師、物理學家、科學家。科學與藝術的問題，一個永遠無解的問題。

羅理（George Rowley）[27] 處理中國繪畫空間問題，注意到繪畫材質基底的不同。一般透視法則的投映空間必需是在一個固定平面上而中國繪畫卻是以捲軸方式開展，因此產生繪畫的時間性問題，時間因素讓羅理將之類比為類近音樂而提出所謂遊的觀看，所觀看的畫面是開放畫面，不斷地向畫框（邊界）外延伸的畫外空間；他舉中國繪畫出現的建築、室內往往都是開放式的，既使是封閉的也都會擺置代表指向戶外的畫作或物件，用此作為經驗例證。這樣的視覺文化經驗，羅理說，當然會使得中國山水畫的多重反向透視（reverse perspective），透視線不交集在消逝點上而是觀者的眼裡。那中國畫家自己又是如何看待空間問題，羅理從郭熙、郭思寫的《林泉高致》畫論之三遠說，高遠、深遠、平遠和韓拙《山水純全集》三遠說闊遠、迷遠、幽遠，視之為中國山水畫反思繪畫空間景深的主要論說，運用這種類似希羅拜贊庭繪畫空間分層平面排列布置，中國繪畫取代透視法則去構成繪畫空間。因此就出現比例的問題，完全無法以西方透視法去衡量幾何尺度，比例大小完全依照形式配置（design）要求。西方繪畫透視法則修正誤差調整比例的作法也不會在中國繪畫的多層平行畫面空間中出現。

懷特追續馬虛、羅理的研究，接受一般所謂中國繪畫是以形式配置為主，側重裝飾性表面（decorative surface），不受到平面、幾何空間或是物體所干擾。西方繪畫中的盒狀空間、垂直交叉透視線都不會出現在中國繪畫；中國繪畫也避免使用多角形、斜側式空間配置，除了一些較小的物件傢俱會偶而被以斜側方式擺置，大型物體像建築物大都是以正面前景後退方式出現。鳥瞰觀點的俯視角度也是常見的繪畫元素，基本上懷特拿中國和伊斯蘭繪畫強調裝飾性表面忽略或不去看表面如何轉化堅實物體成繪畫平面的問題，「中國藝術，另一方面，表面強調是否定的肯定。……。表面仍保持未被干擾。」[28] 去對照比較西方十三世紀末到十四世紀初的畫家如何處理類似的繪畫空間問題。

懷特的論點，基本上未有任何新見解，直接接受一般西方藝術史界對於中國繪畫的認識理解。即使如此，這些意見反映一個事實：透視法則支配的觀看繪畫經驗已經被內化成為一個自動性無意識機制。中國繪畫的確是另一種範疇的藝術，但這個差異性並非是內存地，而是由透視法則這類幾何空間原則所規定。

高居翰《中國繪畫史》中分析李唐的「奇峰萬木」極度約簡但卻又高度統一的畫面空間構成；李唐強化前郭熙、高克明作品中的空間感（feeling of spaciousness），透過約簡（reduction）和斜側對角線構圖，不對等地將厚實量體山峰放置在前景等作法。空間感營造出全畫的空茫感（sense

of vastness）。這樣的空間澈底違反西方透視法則：「岩林之間的渺渺空白處在畫面上和表現作用上都和形體本身一樣重要。這種空白和諸峰在這空白中的羅列關係都是用直覺來構想的；構局不按理性原則，更不按理性程式規定，而這幾何程式正是西方線性透視法則的基礎。於是在另一種風格中，中國山水畫家再一次成功表達了道-儒二家世界觀中的有機宇宙。」[29]這段話的結論，不可免地又落入尋常的文化反映論成見；倒是他強調畫中空白和其配置違反，或甚至威脅透視法則的根基——幾何學就引人深思。為什麼？這是否就是西方古典思想的「虛空恐懼」之另一種說法。還是什麼其他原因讓高居翰視這份空白空間為一不理性深淵，令人不安地吞食空間理性：幾何學。空間中空不連續但卻沒有碎裂繪畫空間卻反倒將之整合成一體，繪畫的激變災難空間（catastrophe）摧毀平滑的連續幾何透視空間。美學空間激化成認識論空間斷裂。這樣的推論說法並不專斷無依據，高居翰先分析郭熙和高克明兩位畫家如何將大氣透視法（atmospheric perspective）發揮到淋漓盡致，之後才談李唐。那麼李唐的「奇峰萬木」對透視法則，特別是大氣透視法（「使用逐漸淡化的顏色來描繪逐漸遠去的景物，暗示了一種氣氛正介入看畫人和景物之間，以製造幻覺上的空間和距離感。」[30]）的否定，就不是一種偶然。它同樣表徵了畫家自身自反的創作意識，另一方面也是繪畫空間意識的辯證轉變。但若將之置入上述更寬廣的思考路徑中，那麼它作為揚棄幾何學進入繪畫的認識論態度就具有更深層的歷史性。

高居翰描述分析郭熙「早春圖」，高克明「溪山雪霽」的方式採取雙重進程：一方面緊貼著郭熙畫論所定義的三遠說，另一方面則借用羅理的轉化三遠說成為所謂「起伏論」的中國分層空間概念去看上述兩畫的構圖和其意義。他著重前中後景的景深與距離關係，也即是一種折衷的透視空間看法。如，「早春圖」前景的松樹、岩石作為深色重襯（repoussoir）[31]——高居翰直接引用羅理文中的法語詞彙——和遠方淺淡山脊對稱造出空間開闊感。高克明的畫則藉著向後退延的路徑聯結前後景，造出深遠感。李唐的中空空洞空間徹底阻斷距離的構成和慾望。但李唐是否完全背反郭熙所說的三遠空間論，似乎不盡然！郭熙如此定義三遠：

山有三遠：自山下而仰山巔謂之高遠，而自山前而窺山後謂之深遠，自近山而望遠山謂之平遠。高遠之色清明，深遠之色重晦，平遠之色有明有晦，高遠之勢突兀，深遠之意重疊，平遠之意沖融而縹緲緲。其人物之在三遠也，高遠者明瞭，深遠者細碎，平遠者沖澹。明瞭者不短，細碎者不長，沖澹者不大。此三遠也。

李唐的「奇峰萬木」構圖接近上述範疇的平遠，但濃重色塊不全然符合「有明有晦」。李唐的「奇峰萬木」圖的位置顯然是曖昧的，而這也可能是高居翰為何視之為宋畫轉型期的代表畫家。「奇峰萬木」圖的

例子讓我們重新思考，中國繪畫與透視法則的關係，不應限於觀看經驗層面去作投映的投映，而更應深入其認識一本體論的基礎去探討。也即是說，如果透視法則是建築在希羅以降的西方幾何學作為數學論述主體的歷史性之上；那麼中國的數學思想史是否也有類似的現象對應？

從近代考古學新出土資料證實中國在新石器時代已知道製作幾何圖形：斜線、圓、方、三角形、等分正方形 [32] 等等，在工具製造所需的製圖工具，也長足發展，有很好的技術平面圖。墨家所代表的學派在幾何學、物理力學、光學也有很大的成果。但是在一個以實用和計算為主的中國數學思維，雖然並未有分科範疇，卻以算術和代數作為其主體：

古希臘數學，尤其是阿基米德以前，不考慮任何應用問題，著重於定性的研究，忽視實際計算。（……）不過他們的長處在於數學理論的研究，追求數學定義的嚴格，數學定理證明的嚴謹，以及數學體系的內部結構的完整和系統性。歐基里德的《幾何原本》是其傑出代表。它以幾何學研究為中心，把古典時期的希臘數學整理成一個公理化體系。而《九章算術》則重視實際應用，以計算為中心，以算術和代數學研究為主，採取術文挈領應用問題的形式。[33]

從《九章算術》開始，中國數學思維就著重定量描述，幾何問題也是用代數數量計算作為主要方法。計算成為我國古代數學之中心，以實用為目的。

計算性、構造性和機械化，為其特色但缺乏邏輯性和嚴謹論證明[34]，先秦墨家的數學思想為何無法形成幾何學體系去分析空間，主要原因在於欠缺明確定義，特別是關於「角」的概念定義[35]，欠缺這個核心概念基本上就無法研究幾何平面圖形，這點也是中國數學論述的認識論盲點。將這個問題放入透視法則思考，那很明顯地，沒有「角」如何能形成透視空間（視線金字塔、消逝點、平行垂直交叉、斜側交角等等）？先天性地，中國繪畫空間在欠缺幾何理論體系、幾何圖形和關於「角」的嚴謹定義，這些認識論基礎下如何可能生產出某種類似西方透視法則的空間與建構！那麼那些用來計算、測量空間的代數、算數空間論述是否會以直接或間接方式和繪畫生產交匯，類近西方繪畫與數學的複雜協商，而建構出某種另類繪畫空間的光學無意識？

中國繪畫空間的代數假想。

幾個中國繪畫代數空間假想。

（一）中國繪畫是一種材質性繪畫。材質和形式以雙重發音方式構成繪畫空間。材質性含物理材質和形式材質。物理材質指繪畫的基底。筆、墨、絹、紙及其他材料。形式材質指使用基底材料描繪出來的形式，線、皴、苔點等等形式符號空間。

314

（二）形式材質線、皴、苔點作為重複代數模組，運作實體轉換功用，將自然物再現先轉換成繪畫材質，再轉換成形式材質符號。

（三）由線到皴線、苔點為初級運算，由點、線成為平面的初級構成重複初級運算構成量體。空間廣延由虛空、零，到堅實物體構成非線性拓樸。距離、位置、景深不是線性坐標關係。

（四）繪畫平面不是光滑透明的投映平面。材質物理空間決定繪畫光學配置。繪畫平面與表面類同異體。

（五）幾何透視，或任何幾何觀看，是二級觀看，投映幾何平面在代數拓樸空間。

（六）畫論，或其他相關後設論述，涉及空間、物體大小比例，形式。基本上只是運作代數比例關係，不具位置，空間座標，無實質距離與深度。只有邏輯與心理深度，不能建構幾何空間。

（七）中國繪畫空間是一種介於純形式幾何圖形與功能性目的之機械、建築繪圖。界畫與山水畫的矛盾關係，衍生自此。

（八）繪畫裝置展示材質與形式對映繪畫內容，多重皺摺空間，分配觀看離散光學。

二

延續先前關於韓愈〈畫記〉的解讀，彼時於正文析解過程時原本有意將韓文置於中國繪畫史的背景中來考量其另一層意義，看韓愈所說的「形狀與數」之關係是否能有對應的「數化圖像空間」思維存在——以圖像或書寫言論方式出現——；因為終究在習見的畫論（或有關繪畫之著作裡）裡鮮有如此強調「數」的觀念，即使在極少數那些引用了「數詞」者大都是以技術量詞來看待比例問題，如顧愷之〈畫雲台山記〉：「凡畫人坐時可七分，衣服彩色殊鮮微，此正蓋山高而人遠耳。……。凡三段山，畫之雖長，當使畫甚促，不爾不稱。」或傳所謂王維撰的〈山水訣〉：「山分八面，石有三方，閑雲切忌芝草樣，人物不過一寸許，松柏上現二尺長。」荊浩〈山水賦〉的：「丈山尺樹，寸馬豆人。」等等，而另外雖有像宗炳的〈畫山水序〉以本體－認識論方式來轉化圖繪空間和自然（物理性）空間的廣延差異成為「圖繪觀望」的本質，但此種空間距離的數化轉變關係並不像人所臆測的有所謂現代透視學之意向，反倒只是某種形上哲學（我不敢遽稱為道家或任何其它一者）的體現：「且乎崑崙山之大，瞳子之小，迫目以寸，則其形莫覩，迴以數里，則可圍於寸眸。誠由去之稍闊，則其見彌小。今張絹素以遠暎，則崑閬之形，可圍於方寸之內。豎畫三寸，當千仞之高；橫墨數尺，體百里之迥。是以觀畫圖者，徒患類之不巧，

不以制小而累其似，此自然之勢。如是，則嵩華之秀，玄牝之靈，皆可得之於一圖矣。」因為形上哲學詞彙的引入及衍伸而促生對「數詞」運用於畫論中所具有的意義之詮釋產生困擾者，其最最突出的例子莫過於《苦瓜和尚話語錄》的「一畫論」之「一」字[37]，造成所謂過高（「形而上學的本體論」）或過低（「作畫時的一個線條」）之譏，但爭論到最後仍還是以「道」之意義來解釋「一」字。反倒讓問題更加混亂。

綜合上述的簡述，「數詞」與「數化空間」的理念在我國繪畫史的論述著作裡好像脫不開比例技術實用意義或是模糊多義性的某種（自然）形上哲學之體現。但是，韓愈〈畫記〉裡的數詞卻似乎不隸屬或鄰近兩者之中的任一個。撇開「寓言」或「隱喻」的可能性，姑且假說〈畫記〉所指的「畫」真實存在，且韓愈因為個人的種種企圖意向（有一些我試圖在前文中解出）而改寫畫貌；那麼韓文裡的大量運用數詞來量化圖繪空間，似乎在說他想特別強調一種極特殊的「數化空間」於此變貌當中。

再從韓文書寫所處的年代——唐朝中葉來看，這個特殊的數化圖繪空間正落處於一個崩裂更動舊圖像空間的藝術史轉捩點上。眾所皆知，從唐開始，山水畫開始取代人物畫成為主要創作類型與思考書寫論述的對象；不僅於此，山水畫自身也轉趨成熟而開始分類衍生，繼青碧之後水墨山水開始跟隨書法墨畫平行急遽進展。唐之前原本佔主位的人物圖像空間之被破壞和萎

縮不只見於平面繪畫，於三度空間的泥塑、石雕、金銅造像從中唐之後因為支持此種創作的政

治——經濟基礎衰退——佛教勢力被改教後的政治主宰者系統性的壓制和破壞，會昌五年（西

元八四五年）的滅法毀聖像[38]象徵性地開啟了雕塑在中國美術史裡的沒落，繪畫成為唯一的代表

性創作。除了宗教迫害因素外，政治社會的動亂不安更加速需要穩定豐盛經歷力量的雕塑創作

（相對於繪畫而言）之淪落。相較於繪畫在唐時的進展，同時期的雕塑卻是斷裂性地由極盛而衰

退形成不均衡的對比，從此之後兩者間的差距——於藝術史上的——更形巨大。雖不甚清楚，

但可假設的，雕塑創作的衰退勢必帶動影響到繪畫空間的創造與認識。割裂開原本是互動互通

的兩種空間藝術（如楊惠之、吳道子之例），那幾乎是等於剝除了三度空間的認識於二度空間的

創作之中。不僅對於人體結構之瞭解的盲化（唐之後於宋代初年尚能見到的一些解剖圖繪都是

由精通畫工之名醫所畫），換句話，人物繪畫的樣式化、非寫實模擬再現應該再重新以知識割裂

和專業化的角度來看待），而且它必然要尋求出另一套語言體系來表現和解決自然現象世界的體

積與量的問題，但建基於一個殘缺不全的三度空間具體經驗知識上——雕塑和建築——繪畫似

乎，邏輯地，要從抽象思維中求取依據與解方。那將是什麼樣的抽象思維？於傳統習見的中國

美術史著作當中，中文或非中文書寫，它們由「思想內容／表現形式」這條路子來思考，往往講

中國繪畫的空間問題聯繫於一個（或數個）大典範思維體系之上——道家、儒家或是佛教——，

而忽略掉上述的不同類型圖繪空間彼此間的斷裂矛盾關係所引生出來更深層的空間問題，在那之下所埋藏的另種抽象思維：數與空間。數與形狀的結合在數學史上構成幾何學的形成及代數的不同。幾何學的創生原本即是要為解決空間的問題。文藝復興的透視圖繪空間和幾何學發展及數學化自然科學的思潮有緊密關係。潘諾夫斯基以「數和空間關係」的論點先後寫下兩篇經典文章：一、〈以人體比例史作為風格史的反映〉(1921)、二、《透視法則作為象徵形式》(1927)

39。在前文，他大致將人體比例理論呈現於不同時期之藝術略分成三大系統：（埃及）建構式（constructional）、（希臘）人化式（anthropometric）、（中世紀）圖表式（schematic），這三大系統是依他所謂的「客觀比例」和「技術比例」彼此間的差異關係來定。比如在埃及藝術裡他們純以技術營造的考慮為第一優先，而放棄三度空間錯覺的「光學自然主義」之建立，其形式並不涉及所謂創作意向的觀點問題，純粹由算數比例間的關係。相對地在希臘藝術裡他們追求律動和和諧，懂得用技術比例來修正客觀比例造成視覺美感的錯覺，當然此時他們對客觀人體也有了具足認識才會拉出兩種比例體系的差距。在這點上，唐三彩陶塑武士像似差可比擬。中世紀的樣版化空間、人體不同於埃及的功能性考慮，它純粹從神學的圖表程式化空間來看待圖像空間和比例問題，這時期的「廂格式」（compartment）圖繪空間在中國初期的山水畫裡也常可發現，雖說兩者背後所支持的哲學思維純然不同。若說真要找到一個類近西方中世紀的神學教條式圖像空間論說在中國，

那宋朝沈括在《夢溪筆談》裡的一段話可能極其適當：「畫工畫佛身光，有匾圓如扇者，身側則光亦側，此大謬也。渠但見雕木佛耳，不知此光常圓也。又有畫行佛光尾向後，謂之順風光，此亦謬也。佛光乃定果之光，雖劫風不可動，豈常風能搖哉！」這段引言除了說明神學樣式化某種特定人物繪畫外，亦可見出前面所述的三度空間認識因雕塑日沒而被斥於二度空間平面繪畫之外的歷史性發展。

註解

1. Michael Baxandall, *Painting and Experience in Fifteen Century Italy, A Primer in the Social History of Pictorial Style* (Clarendon Press Oxford, 1972) p. 31.

2. 同上，p. 36。

3. 緒論・第四章・〈中國之工藝〉，利瑪竇全集（一），劉俊餘、王玉川合譯，光啟出版社，民國七十五年，頁一八。

4. "The History of Art as a Humanistic Discipline" (1940), Erwin Panofsky, in *Meaning in the Visual Arts* (Doubleday Anchor Books, 1955) p. 21.

5. Hubert Damisch, *L'origine de la perspective* (Flammarion, 1987) p. 31.

6. Erwin Panofsky, *La perspective comme forme symbolique* (traduction sous la direction de Guy Ballangé) (éditions de Minuit, 1975) p. 39.

7. Marisa Dalai Emiliani, "la question de la perspective" (1961), in *La perspective comme forme symbolique*, pp. 8-9.

8. 同註 5，p. 160。

9. George Didi-Huberman, "l'histoire de l'art dans les limites de sa simple raison" in *Devant l'image*, (éditions de Minuit, 1990) pp. 163-166.

10. E. Kant, *Prolégomènes à toute métaphysique future, qui pourra se presenter comme science* (1783) (traduit Par Jean Gibelin) (J. Vrin, 1974) (5eme édition) (Sec 13, & ramarque)pp. 50-51.

11. Jacques Derrida, in "introduction" à la tradution de *L'Orgine de la Géométrie* (Edmund Husserl), Presses universitaires de France, 1974) pp. 28-30.

12. Kant, *Prolégomènes à toute métaphysique future*, p. 51.

13. *L'Origine de la geométrie*, p. 200, p. 209.

14. 同註 6，p. 88。

15. 同註 6，p. 100。

16. 同註 6，p. 80-81。

17. Leon Battista Alberti, *On Painting* (translated with introduction and notes by John R. Spencer) (Yale University Press, 1966) Booke one, p. 43.

18. 同上，p. 90。

19. Marisa Dalai Emiliani, "la question de la perspective" (1961), in *La perspective comme forme symbolique*, pp. 78-79.

20. 同註 6，p. 161。

21. Erwin Panofsky, "The History of the Theory of Human Proportions as a Reflection of the History of Style" (1921) in

Meaning in the Visual Arts (Anchor Books, 1955) p. 98.

22. 同註6，p. 162。

23. *La perspective comme forme symbolique*, pp. 44-46.

24. 同上，pp. 99-100。

25. Benjamin, March, " a note on perspective in Chinese painting", *The China Journal* Vol. VII No2, Aug 1927, pp. 69-72.

26. 關於平行線相交於無限消逝點與透視法則的歷史發展，參考William M. Ivins Jr的 *On the Rationalization of Sight* (1938)（Da Capo Press, 1973）書中簡潔描述出歐幾德平行線和希臘觸覺性空間經驗的關係，從亞柏蒂開始思考繪畫視覺空間和經驗空間差異而提出透視法則圖式構想，但基本上這還只是一種邏輯和直覺性實驗，尚不是數學定理明證，要等將近兩個世紀後，一六三〇年左右，法國的Girard Desargues才開始將先前畫家的直覺歸納推演出數學定理，他和巴斯卡共創了到十九世紀才大量發展的投影幾何學基礎。Desargues三角和平行線相交於無窮點定理的發展歷史可以看到西方幾何空間（投影、透視）理性化視覺空間過程；而投影幾何則擔當了歐氏幾何和非歐氏幾何的樞紐轉介點。

關於平行線相交、視差錯覺和多視點透視引生的藝術史和哲學爭辯疑難可參考 *The Psychology of Perspective and Renaissance Art*, Michael Kubovy, Cambridge University Press, 1986。Kubovy將複雜的透視法則歸納成三組命題，簡略地闡明了投映中心和圖畫平面的幾何，光學空間關係：一、一條沒有通過投映中心的直線，它永遠是直線（沒有通過投映中心的直線圖像，像投射光，是一個點）。二、平行線透視圖像，它也平行於圖畫平面，兩者相互平行。三、物體點的不平行於圖畫平面的平行線透視圖像將會交集在一個消逝點上（它不一定必須出現在圖畫範圍內）。不平行於圖畫平面的平行線透視圖像的位置不能單靠圖像去決定。但是，卻有可能，去假設場景的物件，去解決反向透視法則問題，即是說去給予場景

一個中央投映，去重建其平面和其昇高。(pp. 26-28)

27. George Rowley, *Principles of Chinese Painting* (1947) (Princeton U. P. 1970) (pp. 61-62)

28. John White, *The Birth and Rebirth of Pictorial Space*, Faber and Faber, 1956, (pp. 67-69)

29. James Cahill, *Chinese Painting* (1960) (editions Art Albert Skira)（中譯：李渝，《雄獅美術》，民國七十三年，頁三九－四二）

30. 同上，頁三七。

31. *Principles of Chinese Painting*：「在中國系統裡，三個地層的每一層都以移動焦點斜側去看。（……）。遠處將以剪影圖像出現，中距離將被斜側抬高，以便描繪出一廣延全景，或是它也可能以正面面對（enface）方式，像遠距離，假如畫家想要有一個較密實的前景；而前景也可能被壓縮假如它主要是做中距離或遠距離的深色重襯（repoussoir）。這幾種可能安排方式構成大架構作為『起伏』的設計原則。」(pp. 64-65)

32. 王渝生，《中國算學史》，上海人民出版社，二〇〇六年，頁一七七。

33. 郭書春，《匯校九章算術》，遼寧教育出版，台灣：九章出版社，二〇〇四年，頁四九六-四九八。

34. 代欽，《儒家思想與中國傳統數學》，商務印書館，二〇〇三年，頁一三二註一。

35. 同上，頁一一〇。

36. 陳傳興，〈「稀」望——試論韓愈〈畫記〉〉，請見本書。

37. 關於「二」畫論之爭議，參見徐復觀，《石濤之一研究》（學生書局，民國六十八年四月三版）。

38. 梁恩成，《中國雕塑史》，明文書局，民國七十六年六月初版，頁一一六至一二二。

39. Erwin Panofsky, "The History of the Theory of Human Proportions as a Reflection of the History of Styles," 1921, in *Meaning in the Visual Arts*, Anchor Books, 1955, pp. 55-107. "la perspective comme forme symbolique", 1927, traduction

sous la direction de Guy Ballangé. Paris: Les editions de Minuit, 1975, pp. 37-182.

國家圖書館出版品預行編目資料

木與夜孰長／陳傳興著——初版. ——台北
市：行人，2009.02
328面；14.8*21公分

　　ISBN 978-986-84859-1-4　　（平裝）
　　1.藝術評論 2.文學評論 3.文集

907　　　　　　　　　　　　　98000588

《木與夜孰長》

著者：陳傳興

責任編輯：周易正

文字編輯：賴奕璇、楊惠芊

美術編輯：黃瑪琍

印刷：崎威彩藝

定價：380元

ISBN：978-986-84859-1-4

2009年2月　初版一刷

版權所有，翻印必究

出版者：行人文化實驗室

106 台北市溫州街12巷14-1號

電話：886-2-23641944　傳真：886-2-23641946

http://flaneur.tw

郵政劃撥：19552780

總經銷：遠流出版事業股份有限公司